CHRISTIAN ZIEGLER
JUNGLE SPIRITS

TEXTS BY DAISY DENT & CHRISTIAN ZIEGLER

teNeues

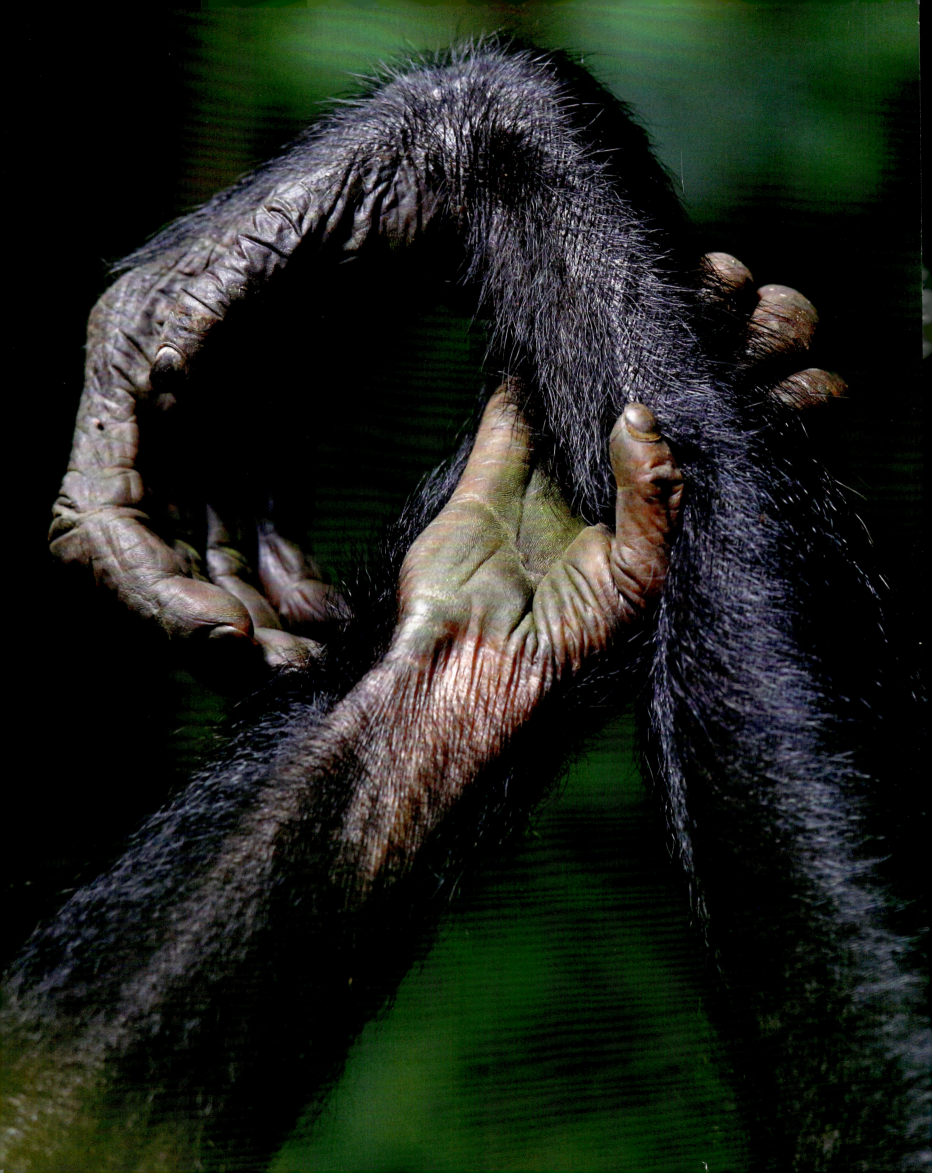

CONTENT
INHALT | SOMMAIRE

THE SEARCH FOR LIFE 5
Dem Leben auf der Spur | À l'affût de la vie
Ruth Eichhorn

1: A VISION OF THE TROPICS 8
Eine Vision von den Tropen
Une vision des tropiques
Christian Ziegler

2: FOUNDATIONS 44
Grundlagen | Fondements

GREEN 47
Grün | Le vert

BROWN 57
Braun | Le brun

PLANTS 63
Pflanzen | Plantes

FLOWERS & FRUITS 71
Blüten & Früchte | Fleurs & fruits

BIODIVERSITY 87
Biodiversität | La biodiversité

BEAUTIES & CARNIVORES
Schönheiten & Fleischfresser
Belles fleurs & plantes carnivores

ORCHIDS 91
Orchideen | Orchidées

PITCHER PLANTS 98
Fleischfressende Pflanzen | Plantes carnivores

3: JUNGLE SPIRITS 108
Dschungelgeister | Esprits de la jungle

CASSOWARIES 111
Kasuare | Casoars

ARMY ANTS 123
Treiberameisen | Fourmis légionnaires

CHAMELEONS 131
Chamäleons | Caméléons

BATS OF PANAMA 141
Fledermäuse Panamas
Chauves-souris du Panama

OCELOTS 149
Ozelots | Ocelots

BONOBOS 159
Bonobos | Bonobos

4: INTERDEPENDENCE & INTERACTIONS 168
Interdependenz & Interaktion
Interdépendance & interactions

POLLINATION 171
Bestäubung | Pollinisation

ORCHIDS & THEIR POLLINATORS 177
Orchideen & ihre Bestäuber
Pollinisation des orchidées

SEED DISPERSAL 187
Samenverbreitung | Dissémination des graines

HERBIVORY 193
Pflanzenfresser | Phytophages

PREDATION 203
Jäger | Prédation

MIMICRY & CAMOUFLAGE 211
Mimikry & Tarnung
Mimétisme & camouflage

CANTINA OCHROMA 219
Cantina Ochroma | Cantina Ochroma

PEOPLE & THE FOREST 229
Die Menschen & der Wald
Les êtres humains & la forêt

WHAT CAN YOU DO? 233
Was können Sie tun?
Que pouvez-vous faire ?

KNOWLEDGE, PATIENCE & LUCK 236
Wissen, Geduld & Glück
Savoir, patience & chance

ACKNOWLEDGMENTS, IMPRINT 240
Danksagung, Impressum
Remerciements, mentions légales

OPPOSITE: The hands of bonobos (*Pan paniscus*) are so similar to our own—we share over 98 percent of our DNA with bonobos.
FOLLOWING PAGE, FROM TOP: Busy leafcutter ants (*Atta colombica*) on Barro Colorado Island, Panama; a female Oustalet's chameleon (*Furcifer oustaleti*) catches a grasshopper in the dry forest of Madagascar.

GEGENÜBER: Die Hände von Bonobos (*Pan paniscus*) sind unseren sehr ähnlich – wir haben über 98 Prozent unserer DNS mit ihnen gemeinsam.
NÄCHSTE SEITE, VON OBEN: Emsige Blattschneiderameisen (*Atta colombica*) auf Barro Colorado Island, Panama; ein weibliches Riesenchamäleon (*Furcifer oustaleti*) fängt eine Heuschrecke im Trockenwald von Madagaskar.

CI-CONTRE : Les mains des bonobos (*Pan paniscus*) sont similaires aux nôtres – nous partageons plus de 98 % de notre ADN avec les bonobos.
PAGE SUIVANTE, DE HAUT EN BAS : Fourmis coupe-feuille (*Atta colombica*) affairées sur l'île de Barro Colorado, Panama ; une femelle caméléon d'Oustalet (*Furcifer oustaleti*) attrape une sauterelle dans la forêt sèche malgache.

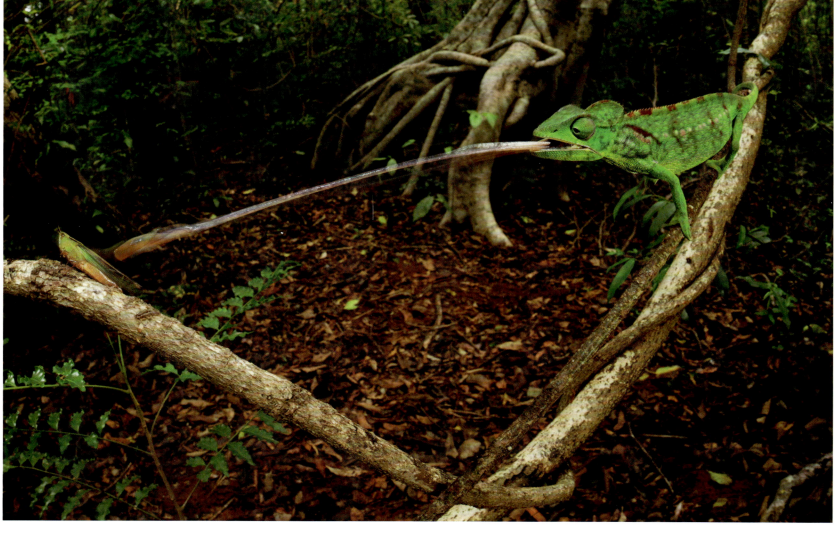

THE SEARCH FOR LIFE

RUTH EICHHORN *PHOTO EDITOR-AT-LARGE, GEO*

The race is on—it's a matter of life and death. A grasshopper senses impending doom close by. Instinctively, it tenses all six legs, ready to leap—but the chameleon's slingshot tongue has already snapped it up. However, the grasshopper did not die a senseless death. Every death of one creature in the rain forest means that another can go on living. And there is something else as well: a photographic record of the incident. Christian Ziegler pressed the shutter release on his camera and captured the scene for the rest of us to enjoy.

Christian Ziegler studied biology in Kaiserslautern and Würzburg, Germany, with a focus on tropical ecology. When it comes to nature, he knows the answers to questions that seem so absurd we'd never think to ask them. He deals with a world that is foreign to us. We believe it has nothing to do with our human sphere. Unfortunately, we're wrong about that.

Ziegler knows that bats have nipples under their arms; that beetles fight their enemies by shooting gas out of their anuses; that the temperature of an alligator's nest determines whether the hatchlings will be boys or girls. And he knows that hermaphrodite snails duke it out with their penises to determine which one will play the male and which one the female during copulation. Above all, he's well versed in how animals go about their daily lives, where they hide, what strategies they use, and what's on their schedules.

This knowledge isn't enough on its own. His expertise must also extend to exposure time and apertures. The patient photographer is also a man with a mission, driven by his ideas, visions, and especially by his curiosity. He's rewarded for years of effort, since the photos he takes require not only enormous persistence, but also an extraordinary grasp of technique. When his images reach their audience, when the impact of the dramas they contain begins to unfold, we will comprehend the astonishing reasons why this world is also our own. We humans are also in danger of being suffocated by CO_2. For us as well, the race is a matter of life and death.

The first time I met Christian Ziegler, he had just returned from a long field expedition to the rain forests of Panama, and he brought along photos of leafcutter ants. The editors were delighted for the opportunity to print them. Our readers were equally delighted to view them. He taught us all far more than just the fact that a leafcutter ant can carry 12 times its own weight.

He decided to give up his scientific career to become a nature photographer. Ziegler has visited more than 100 countries over the years—photographing iguanas in Panama, red-eyed treefrogs in Costa Rica, mangroves in Belize, giant tortoises in the Galapagos Islands, water lilies in Australia, bonobos in the Congo, wild orchids and balsa trees in the tropics. His photos have been published in more than 20 *GEO* stories, with an equal number appearing in *National Geographic* magazine. Both periodicals have a readership that spans the globe—reaching the very audience that Ziegler hoped to address with his message on the importance of nature. In recent years he has become a regular at international photography competitions—such as Wildlife Photographer of the Year and the World Press Photo Award—either as an award recipient or, because of his expertise, as a frequent member of the jury.

Statisticians claim that 12 percent of the entire population meet their partners on the job. It would be difficult to imagine any workplace more romantic than Christian Ziegler's. After all, he has carried out most of his work on an island that used to be a mountain. Dammed-up water from the Panama Canal flooded the mountain until only its peak remained visible, turning it into an island. No one is allowed to live on this research island, which the Smithsonian Institute designated for an open-air experiment. The oldest research island of its kind, Barro Colorado Island provides the habitat for tens of thousands of different organisms, and each one contributes its unique attributes to the important role that they all play in the overall system. It is where Daisy Dent—also a tropical biologist and equally familiar with the load-carrying capacity of the leafcutter ant—conducts her research. The couple discovered so many stories on the island that they decided to make Panama their permanent home: close enough to the city to use it as a base for future trips but also close enough to the wilderness to be able to observe agoutis on the far side of their garden fence. And the perfect place to start a family.

Christian Ziegler discarded countless numbers of photographs for each one he included in his book. The many hours, even days and nights, of waiting—for the right animal, the right situation, the right light—form an invisible presence in his images. Equally invisible are the mishaps involving his highly sensitive camera equipment: drenched with rain, eroded by moisture, infested with mold, and, in one case, crushed by a crocodile. The missed opportunities due to equipment failure at the crucial moment are also hidden from view.

Thankfully, however, the successful photos outnumber the failed ones. Christian Ziegler has been rewarded not only by moments experienced as a field biologist, but—even more fortunately—moments he managed to capture with his camera in his work as a successful photographer. These include close-ups of brightly colored toucans and a motmot feeding its young. He observed four queens of an army ant colony competing to see who would come out the strongest and be allowed to built a new colony. He watched endless chains of foliage-carrying leafcutter ants and listened to porcupines up in treetops noisily munching their food. He spotted and photographed bats as they flew over nocturnal lakes on the hunt for fish.

Christian Ziegler's mission is to lift the curtain of nature's lush greenery and show us what lies behind it so that we can gain a better understanding of this world. Without people like Christian Ziegler and Daisy Dent, we'd be blind to this part of the world that belongs to us and is of the utmost importance to human survival on our planet. As I mentioned earlier, it's a matter of life and death.

DEM LEBEN AUF DER SPUR

RUTH EICHHORN *PHOTO EDITOR-AT-LARGE, GEO*

Es ist ein Wettrennen auf Leben und Tod. Ein Grashüpfer spürt Unheil ganz in seiner Nähe. Instinktiv aktiviert er alle sechs Beine und setzt zum Sprung an – da hat die Schleuderzunge des Chamäleons ihn schon erwischt. Aber sein Tod war nicht sinnlos. Im Regenwald lässt jeder Tod ein anderes Wesen weiterleben. Und noch etwas ist passiert – es gibt ein Erinnerungsfoto. Christian Ziegler hat auf den Auslöser gedrückt und die Szene festgehalten – für uns.

Christian Ziegler hat in Kaiserslautern und Würzburg Biologie studiert, genauer Tropenökologie. Wenn es um die Natur geht, kennt er Antworten auf Fragen, die wir nicht einmal stellen würden, weil sie uns absurd vorkämen. Er beschäftigt sich mit einer Welt, die uns fremd erscheint. Wir glauben, dass sie mit unserer Menschenwelt nichts zu tun hat. Leider ist das falsch.

Ziegler weiß, dass Fledermäuse ihre Brustwarzen unter den Armen haben, dass Käfer ihre Feinde mit Gas aus dem After beschießen, dass die Temperatur eines Alligatorennests bestimmt, ob die Kleinen, wenn sie schlüpfen, weiblich oder männlich sind, und dass hermaphroditische Schnecken mit ihren Penissen ausfechten, wer bei der Paarung die Rolle des Weibchens und wer die des Männchens übernimmt. Und vor allem kennt er sich mit dem Lebensalltag der Tiere aus: mit ihren Verstecken, ihren Strategien, ihren individuellen Terminkalendern.

Dieses Wissen allein reicht nicht. Er muss sich auch mit Belichtungszeit und Blende auskennen. Der geduldige Fotograf ist gleichzeitig ein Getriebener. Getrieben von seinen Einfällen, Visionen und vor allem von seiner Neugierde. Jahrelange Mühen werden belohnt, denn neben großer Beharrlichkeit bedarf es für solche Bilder einer außergewöhnlichen Technik. Wenn seine Aufnahmen das Publikum erreichen, wenn die darin enthaltenen Dramen ihre Wirkung entfalten, werden wir erstaunt begreifen, weshalb diese Welt auch die unsere ist. Auch für uns Menschen ist die Gefahr, am CO_2 zu ersticken, ein Wettrennen auf Leben und Tod.

Als ich Christian Ziegler zum ersten Mal traf, kam er gerade von einer langen Feldexpedition aus den Regenwäldern Panamas zurück und brachte Fotos von Blattschneiderameisen mit. Die Redaktion war begeistert, sie drucken zu dürfen. Unsere Leser waren ebenfalls begeistert, sie anschauen zu dürfen. Wir alle lernten von Ziegler noch sehr viel mehr als die Tatsache, dass eine Blattschneiderameise das Zwölffache ihres eigenen Gewichts tragen kann.

Er entschloss sich nämlich, seine wissenschaftliche Karriere zugunsten der eines Naturfotografen aufzugeben. So bereiste er im Laufe der Jahre bislang mehr als hundert Länder – fotografierte Iguanen in Panama, Rotaugenlaubfrösche in Costa Rica, Mangroven in Belize, Riesenschildkröten auf den Galapagosinseln, Wasserlilien in Australien, Bonobos im Kongo, wilde Orchideen und Balsabäume in den Tropen. Veröffentlicht wurden die Fotos in über zwanzig *GEO*-Geschichten und ebenso viele in *National Geographic*. Beide Magazine erreichen viele Leser rund um den Globus – genau die Reichweite, die sich Ziegler für seine Botschaft von der Bedeutung der Natur erhoffte. In den letzten Jahren ist er außerdem Dauergast bei internationalen Fotografiewettbewerben – wie Wildlife Photographer of the Year und World Press Photo Award. Entweder als Preisträger oder, aufgrund seiner Expertise, immer öfter auch als Jurymitglied.

Statistiker behaupten, dass 12 Prozent aller Menschen ihren Partner am Arbeitsplatz kennenlernen. Einen romantischeren Platz als den von Christian Ziegler kann man sich kaum vorstellen, denn ein großer Teil seiner Arbeit entstand auf einer Insel, die einmal ein Berg war. Der Berg wurde vom aufgestauten Wasser des Panamakanals beflutet, bis nur noch die Spitze zu sehen war und dieser somit zu einer Insel wurde. Eine Forschungsinsel, auf der niemand leben darf und die das Smithsonian Institute als Freilandexperiment auserkoren hat. Barro Colorado Island – die älteste Forschungsinsel ihrer Art, Lebensraum von Zehntausenden von unterschiedlichen Organismen, wo jeder mit seiner individuellen Ausprägung auf einzigartige Weise eine wichtige Rolle im Gesamtsystem spielt. Dort forschte Daisy Dent – ebenfalls Tropenbiologin und ebenso vertraut mit der Tragekapazität der Blattschneiderameise. So viele Geschichten fanden die Zwei auf der Insel, dass sie beschlossen, sich in Panama niederzulassen. Nah genug an der Großstadt, um zur nächsten Reise aufzubrechen, aber auch nah genug an der Wildnis, um auf der anderen Seite des Gartenzauns Agutis zu sehen. Und gerade richtig, um eine Familie zu gründen.

Für jedes Foto, das Christian Ziegler in sein Buch aufgenommen hat, wurden unzählige andere verworfen. Unsichtbar zugegen sind in seinen Bildern die vielen Stunden, ja Tage und Nächte des Wartens – auf das richtige Tier, auf die richtige Situation, auf das richtige Licht. Unsichtbar sind die Pannen mit der hochsensiblen Kameraausrüstung, die vom Regen durchweicht, von der Feuchtigkeit zerfressen, von Schimmel befallen oder in einem Fall sogar von einem Krokodil zermalmt wurde. Unsichtbar bleiben auch all die versäumten Gelegenheiten, weil irgendetwas im entscheidenden Augenblick versagte.

Aber gottlob sind die gelungenen Fotos doch in der Überzahl. Christian Ziegler ist mit Momenten belohnt worden, die er nicht nur als Feldbiologe erleben, sondern – noch glücklicher – auch als erfolgreicher Fotograf mit seiner Kamera festhalten durfte. So entstanden Nahaufnahmen von grellfarbenen Tukanen und einer Sägeracke beim Füttern der Jungen. Er beobachtete das Wettrennen von vier Königinnen eines Treiberameisenstaates, bei der die stärkste den neuen Staat aufbauen durfte. Er beobachtete endlose Ketten von laubtragenden Blattschneiderameisen und hörte Baumstachelschweinen zu, die laut schmatzend in den Baumkronen aßen. Er sah und fotografierte Fledermäusen, beim Flug über nächtliche Seen, bei der Jagd nach Fischen.

Christian Ziegler geht es darum, den üppigen grünen Vorhang etwas zu lüften und uns das Leben dahinter zu zeigen, damit wir es besser verstehen lernen. Ohne Menschen wie Christian Ziegler und Daisy Dent wären wir blind für diesen Teil der Welt, der zu uns gehört und der für das Überleben der Menschheit auf diesem Planeten entscheidend wichtig ist. Wie gesagt: Es geht um Leben oder Tod.

À L'AFFÛT DE LA VIE

RUTH EICHHORN *ÉDITRICE PHOTO POUR LE MAGAZINE GEO*

C'est une course pour la survie. Une sauterelle perçoit le péril tout près d'elle. D'instinct, elle contracte ses six pattes et se prépare à bondir – malheureusement, le caméléon l'a déjà capturée grâce à sa langue protractile. Sa mort n'a toutefois pas été inutile. Dans la forêt pluviale, la disparition d'une bête permet toujours à une autre de survivre. De plus, cette scène a donné lieu à une photo souvenir. En appuyant sur le déclencheur, Christian Ziegler l'a immortalisée à notre intention.

Christian Ziegler a étudié la biologie, plus précisément l'écologie tropicale, à Kaiserslautern et Würzburg. S'agissant de la nature, il connaît la réponse aux questions que nous ne nous poserions même pas parce qu'elles nous sembleraient absurdes. Il s'intéresse à un univers qui nous paraît étranger. Nous croyons qu'il n'a rien à voir avec le monde des humains. Malheureusement, nous faisons erreur.

Christian Ziegler sait que chez les chauves-souris les tétons sont placés près des aisselles, que les scarabées aspergent leurs ennemis de gaz émis par leur anus, que la température d'un nid d'alligators détermine le sexe des petits et que les escargots, mollusques hermaphrodites, se livrent des combats avec leur pénis pour déterminer qui à l'accouplement jouera le rôle du mâle. Et surtout, il connaît le quotidien des animaux, leurs cachettes, leurs stratégies et leurs emplois du temps.

À lui seul, ce savoir ne suffit pas. Un photographe doit maîtriser le temps d'exposition et l'ouverture du diaphragme. Patient, Christian Ziegler est aussi quelqu'un qui ne reste pas en place. Il est porté en cela par ses idées, ses visions et avant tout sa curiosité. Des années d'efforts sont ainsi récompensées, car de telles images requièrent, outre de la ténacité, une technique sans faille. Lorsque ses prises de vue atteignent le public, lorsque les drames qu'elles renferment produisent leurs effets, nous comprenons étonnés pourquoi ce monde est également le nôtre. Nous autres humains courront aussi le risque d'étouffer sous le CO_2, c'est une course pour la survie.

À ma première rencontre avec Christian Ziegler, il revenait tout juste d'une longue expédition sur le terrain dans les forêts tropicales du Panama, avec des photos de fourmis coupe-feuille. La rédaction était enchantée de pouvoir les publier. Nos lecteurs étaient quant à eux enchantés de pouvoir les découvrir. De Christian Ziegler, nous n'avons pas seulement appris que la fourmi coupe-feuille pouvait porter douze fois son propre poids.

Ce scientifique, qui a décidé d'abandonner sa carrière au profit de celle de photographe naturaliste, a ainsi parcouru au fil des ans plus d'une centaine de pays – photographiant des iguanes au Panama, des rainettes aux yeux rouges au Costa Rica, des mangroves au Belize, des tortues géantes aux Galápagos, des nénuphars blancs en Australie, des singes bonobos au Congo, ainsi que des orchidées sauvages et des balsas sous les tropiques. Ces photos ont été publiées dans une vingtaine de reportages *GEO* ainsi que dans le *National Geographic*. Ces publications touchent de nombreux lecteurs tout autour du globe – précisément la couverture que Ziegler espérait pour son message sur l'importance de la nature.

Ces dernières années, il est en outre invité permanent des concours internationaux de photographie – notamment du Wildlife Photographer of the Year et du World Press Photo, comme lauréat ou, toujours plus souvent, comme membre du jury, compte tenu de son expertise.

Selon des statistiques, 12 % des gens rencontrent leur futur conjoint sur leur lieu de travail. Difficile de s'imaginer un endroit plus romantique pour faire connaissance que Barro Colorado. Cette île, sur laquelle Christian Ziegler a effectué une grande partie de ses recherches, est en fait le sommet d'une ancienne colline située dans une zone submergée par l'eau de retenue du canal de Panama. Barro Colorado, sur laquelle personne n'a le droit de vivre et que le Smithsonian Institute a sélectionnée comme plate-forme d'expérimentation de plein champ, est l'habitat de dizaines de milliers d'organismes différents, dont chacun joue un rôle important dans le système global en le marquant de son empreinte de manière unique. C'est sur cette dernière île-laboratoire du genre que Daisy Dent – elle aussi biologiste tropicale et s'y connaissant en fourmis coupe-feuille – menait ses recherches. Le couple a trouvé tellement de reportages à effectuer sur l'île qu'il a décidé de s'établir au Panama : assez près d'une grande ville pour sauter dans un avion, mais aussi assez proche de la nature sauvage pour apercevoir des agoutis de l'autre côté de la clôture de leur jardin, et enfin, dans un cadre idéal pour fonder une famille.

Pour chaque photo qu'il a retenue dans son livre, Christian Ziegler en a écarté un nombre incalculable. De chacune d'elle émane la présence invisible des nombreuses heures, voire des jours et des nuits passées à attendre le bon animal, la bonne situation et la bonne lumière. Invisibles également sont les pannes de l'équipement photo ultrasensible, ramolli par la pluie, rongé par l'humidité, attaqué par la moisissure et même une fois broyé par un crocodile. Invisibles restent aussi les occasions perdues, à cause d'une défaillance quelconque au moment crucial.

Dieu merci, les photos sont le plus souvent réussies. Christian Ziegler a été récompensé par des instants qu'il n'a pas seulement eu le bonheur de vivre comme biologiste de terrain mais qu'il a pu – bonheur encore plus grand – fixer sur ses clichés. C'est ainsi qu'il a pris des photos rapprochées de toucans aux couleurs vives et d'une femelle motmot donnant la becquée à ses petits. Il a observé dans une colonie de fourmis légionnaires la course de quatre reines se disputant le droit de former une nouvelle colonie. Il a observé des files interminables de fourmis coupe-feuille portant du feuillage et écouté des porcs-épics d'Amérique manger bruyamment dans la canopée. Il a vu et photograhié de nuit des chauves-souris survolant des lacs pour pêcher des poissons.

Christian Ziegler souhaite soulever légèrement l'épais voile vert de la nature et nous montrer la vie qui s'y cache pour que nous apprenions à mieux la connaître. Sans des personnes comme Christian Ziegler et Daisy Dent, nous serions aveugles à cette partie de la nature dont nous sommes les gardiens et qui est déterminante pour la survie de l'humanité sur cette planète. Nous l'avons vu : c'est une question de vie ou de mort.

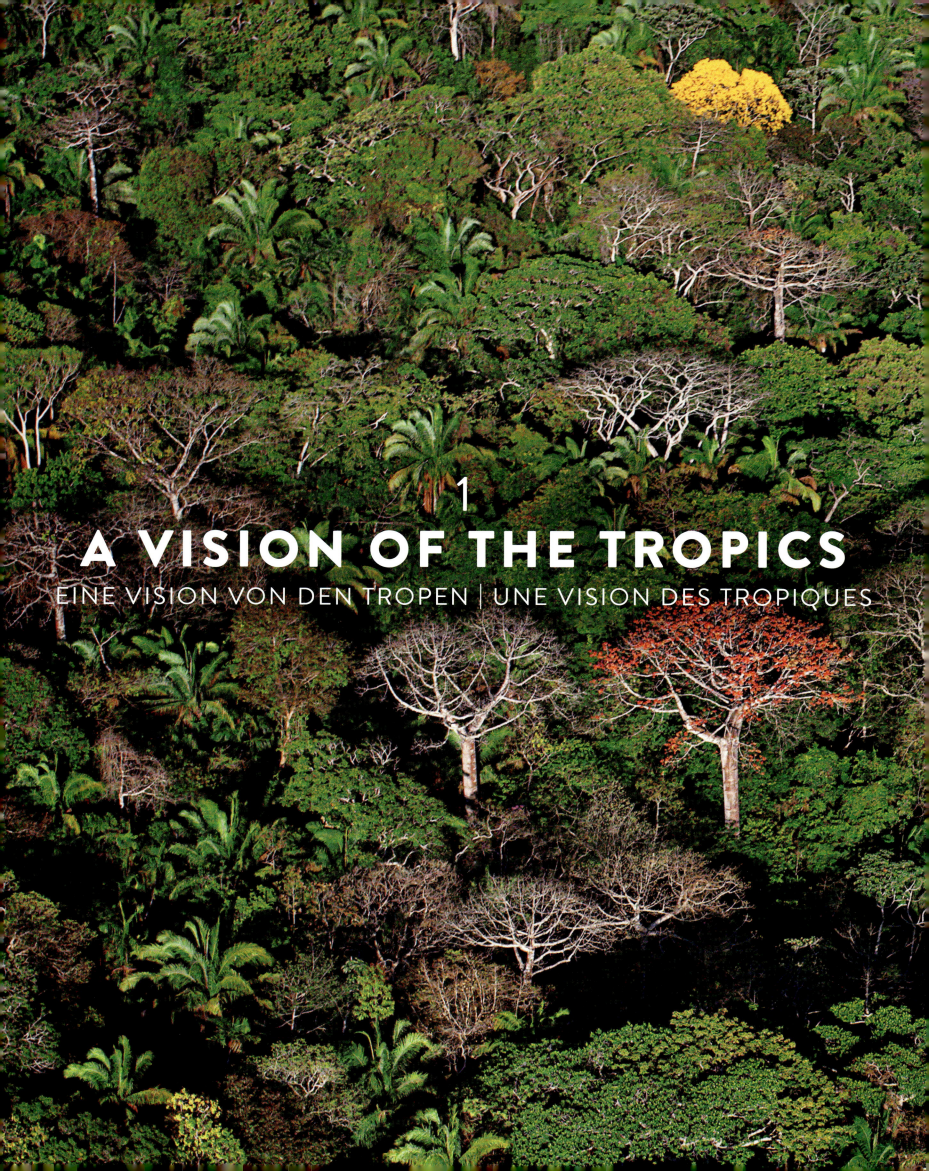

1
A VISION OF THE TROPICS
EINE VISION VON DEN TROPEN | UNE VISION DES TROPIQUES

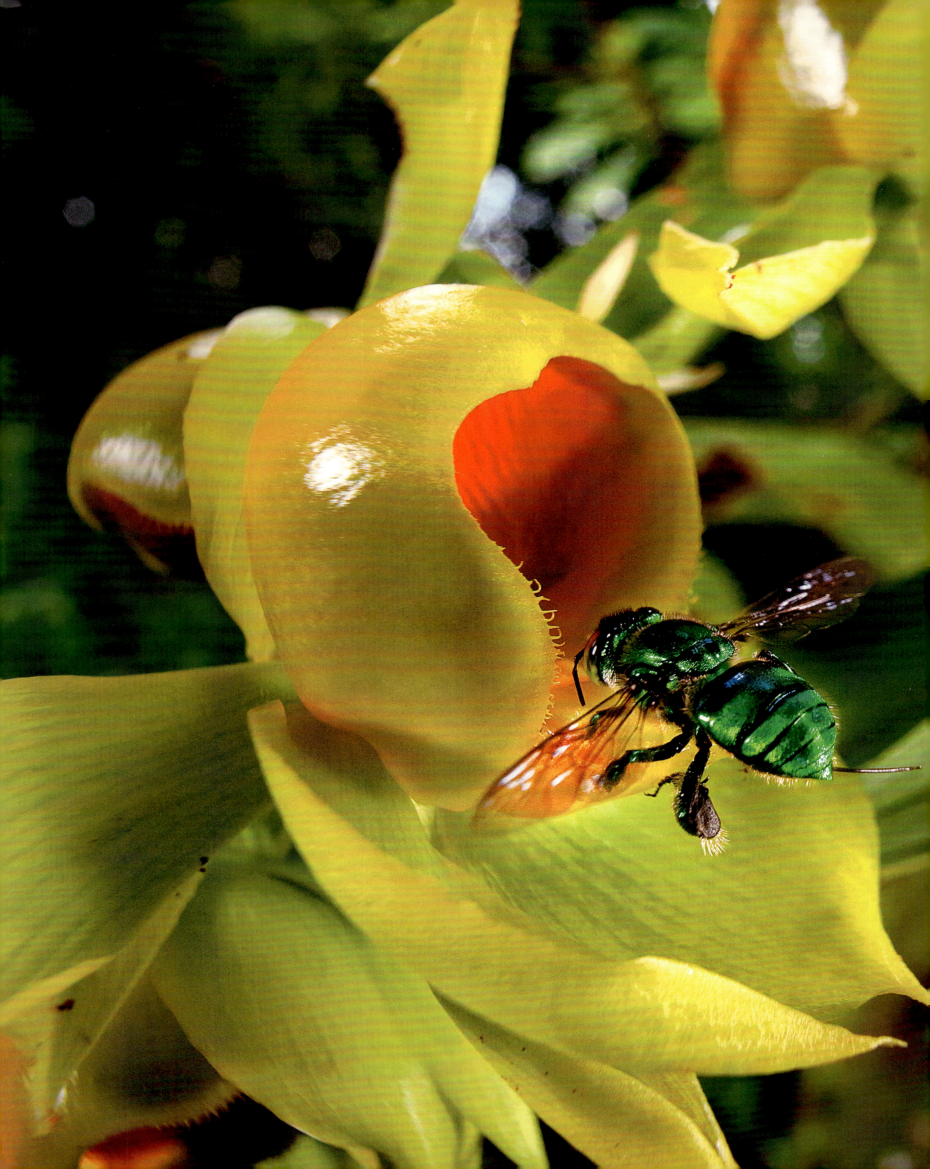

PREVIOUS PAGES: The tropical forest in central Panama at the end of the dry season.
THIS PAGE: A male orchid bee (*Euglossa* sp.) is about to pollinate the sweet-scented *Catasetum viridiflavum* orchid flower, Panama.

VORHERIGE SEITEN: Der Tropenwald in Zentralpanama am Ende der Trockenzeit.
DIESE SEITE: Eine männliche Orchideenbiene (*Euglossa* sp.) kurz vorm Bestäuben einer süß duftenden, epiphytischen Orchidee (*Catasetum viridiflavum*), Panama.

PAGES PRÉCÉDENTES : La forêt tropicale au centre du Panama à la fin de la saison sèche.
CETTE PAGE : Une abeille euglossine (*Euglossa* sp.) mâle s'apprête à polliniser l'orchidée au doux parfum *Catasetum viridiflavum*, Panama.

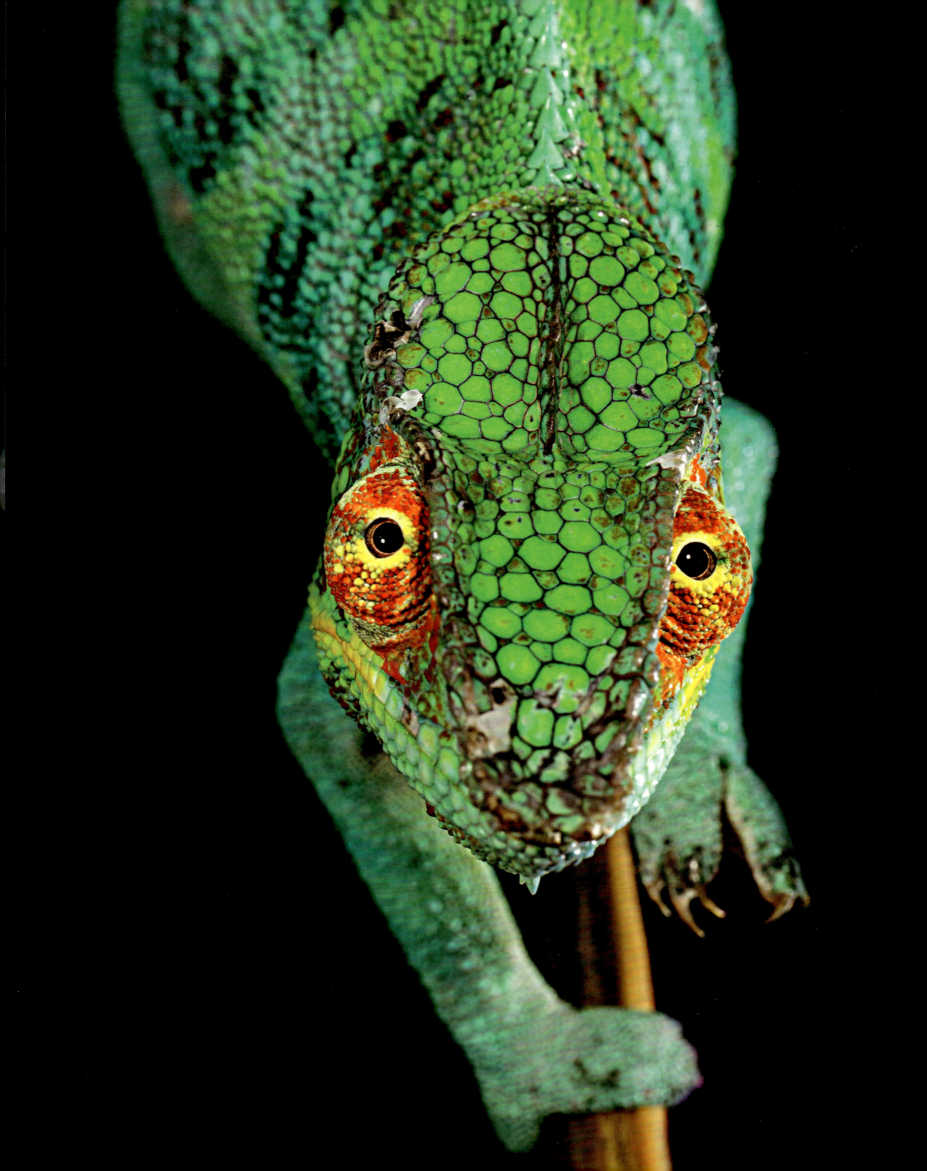

INTRODUCTION
CHRISTIAN ZIEGLER

A VISION OF THE TROPICS

I first visited a tropical forest when I was 20 years old—it felt like coming home. I may have grown up in a small town in Germany, but tropical forests are my home, and today I am lucky enough to live on the edge of a national park in central Panama—waking up to the cacophony of red-lored parrots squawking their morning greetings from the mist-covered treetops. The pictures presented in this book were taken over 20 years from all over the tropical world. Many pictures are from Panama, where Daisy and I live, but there are images here from more than 20 countries and four continents. It's a global perspective, but at the same time we hope it will give you an intimate vision of the tropics shaped by our personal experience.

The motive for creating this book was to share our love of tropical forests, to illustrate the captivating diversity and abundance of life. This is a celebration of tropical forests—from Madagascar to Australia, and Peru to the Congo basin—the oldest and most diverse ecosystems on earth. This book is also a plea for help; we are losing our tropical forests and the species that live there. Over the last 50 years logging, cattle ranching, mining, and large-scale agriculture have irreversibly transformed the world's tropical landscapes. In today's era of accelerating change—where booming human populations demand more land to feed spiraling consumerism—the deforestation frontier marches onward. All over the world, humans are squeezing our wild places and pushing animals to the very edge of extinction.

The world's oldest tropical forests in Southeast Asia and Australia existed for at least 130 million years before the first modern humans wandered out of Africa to stake our claim on all corners of this planet. We want to live in a world where tropical forests flourish, where these intricate webs of interconnected species can live on undisturbed for millions of years more. For the sake of the forests, their animals, and ourselves, we must conserve these natural wonders.

With this book, Daisy and I want to dazzle you with the beauty and ingenuity of tropical nature and to encourage you to care about the future of these forest habitats. In the following chapters, we describe the building blocks of tropical forests, introduce you to some of their most charismatic inhabitants, and start to unravel the intriguing web of interactions that underpin these ecosystems. So please come with us into the forest—feel the velvety-damp air on your face, smell the earthy scent that rises from the fallen leaves after a rainstorm, hear the caciques and toucans calling from their perches high in the canopy, and, as a raindrop splashes onto your shoulder from a leaf overhead, step into our vision of the tropical forest!

EINE VISION VON DEN TROPEN

Mit 20 Jahren besuchte ich zum ersten Mal einen Tropenwald – es fühlte sich an wie eine Heimkehr. Ich wuchs zwar in einer deutschen Kleinstadt auf, doch Tropenwälder sind meine Heimat, und heute habe ich das Glück, am Rand eines Nationalparks in Zentralpanama zu leben – beim Aufwachen höre ich die schrillen Stimmen von Rotstirnamazonen, die ihre Morgengrüße aus den nebelverhangenen Baumkronen krächzen. Die in diesem Buch präsentierten Fotos wurden im Laufe von 20 Jahren überall in der tropischen Welt aufgenommen. Viele stammen aus Panama, wo Daisy und ich leben, die übrigen aus mehr als 20 Ländern und von vier Kontinenten. Es ist eine globale Perspektive, gleichzeitig möchten wir Ihnen die Tropen nahebringen, indem wir Ihnen eine konkrete Vorstellung von ihnen vermitteln, die unserer persönlichen Erfahrung entspricht.

Wir schufen dieses Buch, um unsere Liebe zu Tropenwäldern zu teilen. Und um die faszinierende Vielfalt und Fülle des Lebens zu veranschaulichen. Es ist eine Huldigung der Tropenwälder – von Madagaskar bis Australien und von Peru bis zum Kongobecken –, die die ältesten und vielfältigsten Ökosysteme der Erde sind. Es ist auch ein Hilferuf – wir verlieren zusehends unsere Tropenwälder und die Spezies, die dort leben. Im Laufe der letzten 50 Jahre haben Abholzung, Viehwirtschaft, Bergbau und Großlandwirtschaft die tropischen Landschaften der Erde irreversibel verändert. Im heutigen Zeitalter des sich beschleunigenden Wandels, in dem die Weltbevölkerung rapide wächst und immer mehr Land beansprucht, auch um eine steigende Nachfrage nach Konsumgütern zu befriedigen, geht die Abholzung Tag für Tag weiter. Auf der ganzen Welt drängen Menschen die wild wachsende Natur immer weiter zurück und rauben dadurch Tieren ihren Lebensraum, so dass viele vom Aussterben bedroht sind.

Die ältesten Tropenwälder der Welt in Südostasien und Australien existierten bereits mindestens 130 Millionen Jahre, bevor die ersten modernen Menschen aus Afrika auswanderten und wir schließlich den ganzen Planeten für uns beanspruchten. Wir wollen auf einer Erde leben, auf der Tropenwälder gedeihen, auf der die komplizierten Netze aus miteinander verbundenen Spezies weitere Jahrmillionen ungestört weiterbestehen können. Den Wäldern, ihren Tieren und uns selbst zuliebe müssen wir diese Naturwunder erhalten.

Mit diesem Buch wollen Daisy und ich Sie in Erstaunen versetzen, indem wir Ihnen die überwältigende Schönheit und den genialen Einfallsreichtum der tropischen Natur zeigen, und Sie ermutigen, die Zukunft dieser Waldhabitate sichern zu helfen. In den folgenden Kapiteln beschreiben wir die Bausteine

OPPOSITE: A blue morphotype of panther chameleon (*Furcifer pardalis*) endemic to the area around Ambanja, Madagascar. It is very rare in the wild due to collecting for the exotic pet trade.

GEGENÜBER: Ein blauer Morphotyp des Pantherchamäleons (*Furcifer pardalis*), das im Gebiet um Ambanja, Madagaskar, heimisch ist. Es ist in freier Wildbahn sehr selten, weil es für den Handel mit exotischen Haustieren gewildert wird.

CI-CONTRE : Endémique de la région d'Ambanja (Madagascar), cette phase bleue du caméléon panthère (*Furcifer pardalis*) a été décimée par le commerce d'animaux exotiques.

von Tropenwäldern, stellen Ihnen einige ihrer charismatischsten Bewohner vor und geben interessante Erkenntnisse über das faszinierende Geflecht von Interaktionen wieder, das diese Ökosysteme aufrechterhält. Bitte kommen Sie also mit uns in den Wald – spüren Sie die feucht-weiche Luft auf Ihrem Gesicht, riechen Sie den erdigen Duft, der nach einem Regenguss aus dem herabgefallenen Laub aufsteigt, hören Sie die Kassiken und Tukane von ihren Ästen oben im Kronendach rufen und lassen Sie sich, während ein Regentropfen von einem Blatt auf Ihre Schulter platscht, auf unsere Vision vom Tropenwald ein!

UNE VISION DES TROPIQUES

À mes premiers pas dans une forêt tropicale, j'avais 20 ans – et je me suis senti dans mon élément. J'ai beau avoir grandi dans une bourgade allemande, les forêts tropicales sont mon chez-moi, et aujourd'hui je mesure ma chance de vivre en bordure d'un parc national au cœur du Panama, et d'être réveillé par le concert cacophonique des amazones à lores rouges criaillant leurs salutations matinales dans la canopée embrumée. Les images de ce livre sont le fruit de 20 années de photographie dans le monde tropical. Nombre d'entre elles ont été prises au Panama – où je vis avec Daisy – mais plus de 20 pays, sur quatre continents, y sont représentés. Nous espérons que cet aperçu d'ensemble vous donnera cependant une vue intime de notre expérience personnelle des tropiques.

Nous avons voulu en créant ce livre vous faire partager notre amour des forêts tropicales en illustrant leur captivante diversité et leur vie foisonnante. Nous avons voulu célébrer – de Madagascar à l'Australie et du Pérou au bassin du Congo – ces écosystèmes les plus anciens et les plus variés au monde. Ce livre est aussi un appel au secours car nous perdons nos forêts tropicales et les espèces qu'elles abritent. Ces 50 dernières années, l'abattage, l'élevage de bétail, l'exploration minière et l'agriculture à grande échelle ont irrémédiablement transformé les paysages tropicaux dans le monde.

À une époque où les changements s'accélèrent, où l'explosion démographique exige toujours plus de terres pour soutenir une consommation effrénée, la déforestation progresse à grands pas. Partout dans le monde, les êtres humains compriment les lieux sauvages, menaçant ainsi leur faune d'une extinction imminente.

Les forêts tropicales d'Asie du Sud-Est et d'Australie, les plus anciennes au monde, existaient au moins 130 millions d'années avant que des représentants du genre humain ne quittent l'Afrique pour s'arroger des terres partout sur tous les continents. Nous voulons vivre dans un monde où les forêts tropicales prospèrent, où ces réseaux complexes d'espèces interconnectées puissent continuer de vivre en paix pendant des millions d'années. Pour le bien des forêts, de leur faune et pour notre propre bien, nous devons préserver ces merveilles de la nature.

Par ce livre, nous souhaitons Daisy et moi-même que la beauté et l'ingéniosité de la nature tropicale vous éblouissent et vous incitent à vous préoccuper de l'avenir de ces habitats forestiers. Dans les différents chapitres, nous en décrivons les éléments constitutifs, nous vous présentons certains de leurs hôtes les plus charismatiques et tentons de démêler le réseau fascinant d'interactions à la base de ces écosystèmes. Merci de nous accompagner en forêt pour sentir l'humidité veloutée de l'air sur votre visage et l'odeur terreuse qui s'élève de la litière de feuilles après une pluie torrentielle, entendre l'appel des cassiques et des toucans haut perchés dans la canopée et, lorsqu'une goutte d'eau glissera d'une feuille pour s'écraser sur votre épaule, voir la forêt tropicale comme nous la percevons !

OPPOSITE: A beautiful hawk-moth caterpillar (*Sphingidae*) mimics the head of a poisonous snake to fend off predators, Costa Rica.
FOLLOWING PAGES: The southern cassowary (*Casuarius casuarius*) is native to Papua New Guinea and Queensland, Australia. This huge flightless bird is an important seed disperser. More than 70 of Queensland's native tree species, including the blue quandong (*Elaeocarpus grandis*) seen here, depend solely on cassowaries for seed dispersal.

GEGENÜBER: Eine schöne Schwärmerraupe (*Sphingidae*) ahmt den Kopf einer Giftschlange nach, um Fressfeinde abzuwehren, Costa Rica.
FOLGENDE SEITEN: Der Helmkasuar (*Casuarius casuarius*) ist in Papua-Neuguinea und Queensland, Australien, heimisch. Dieser große flugunfähige Vogel ist ein wichtiger Samenverteiler. Mehr als 70 der einheimischen Baumarten von Queensland, darunter auch der hier zu sehende blaue Quandong (*Elaeocarpus grandis*), sind darauf angewiesen, dass Kasuare ihre Samen verteilen.

CI-CONTRE : Un magnifique grand sphinx de la vigne (*Sphingidae*) imite la tête d'un serpent venimeux pour repousser les prédateurs, Costa Rica.
PAGES SUIVANTES : Oiseau géant inapte au vol endémique de Papouasie-Nouvelle-Guinée et du Queensland, en Australie, le casoar à casque (*Casuarius casuarius*) est un grand agent de dissémination des graines. Plus de 70 essences endémiques du Queensland, dont le quandong bleu (*Elaeocarpus grandis*) que l'on voit ici, doivent s'en remettre à lui.

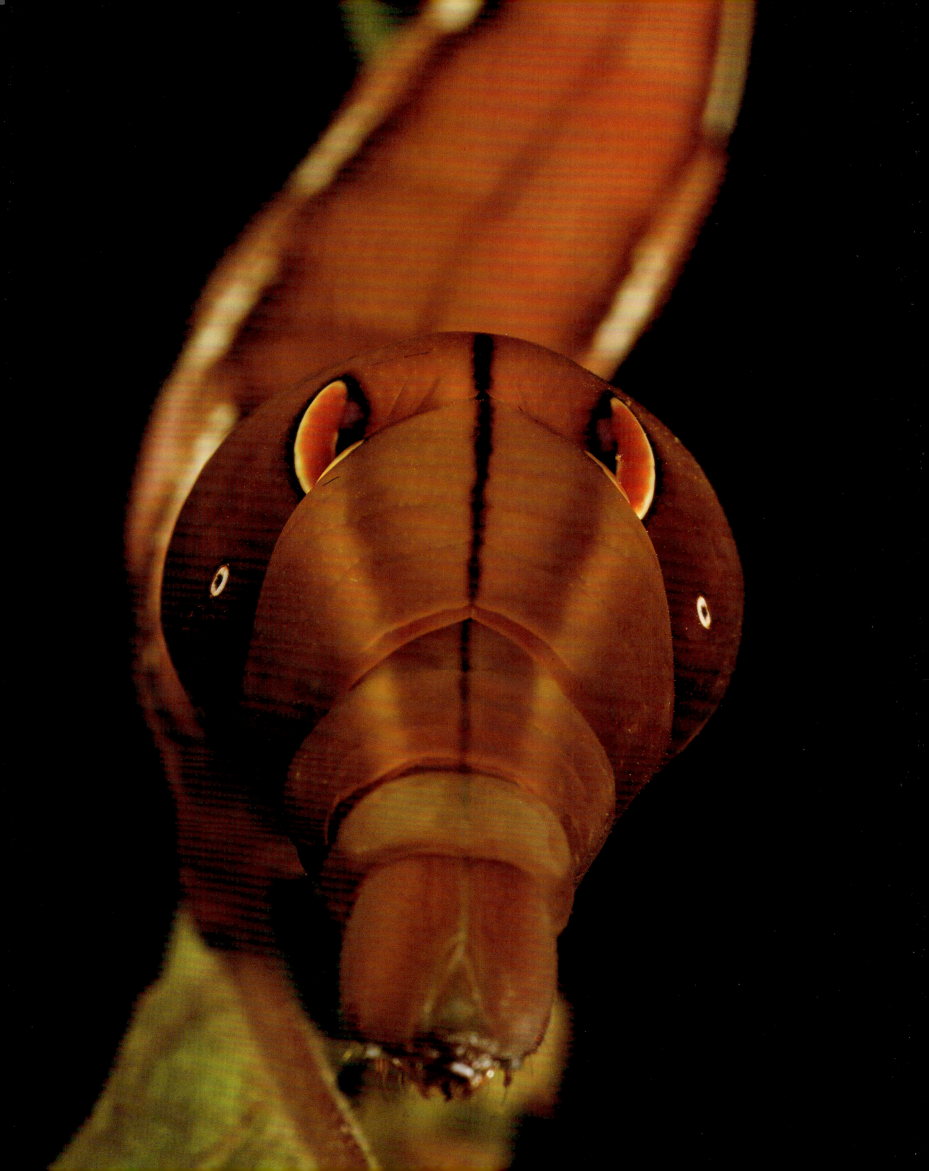

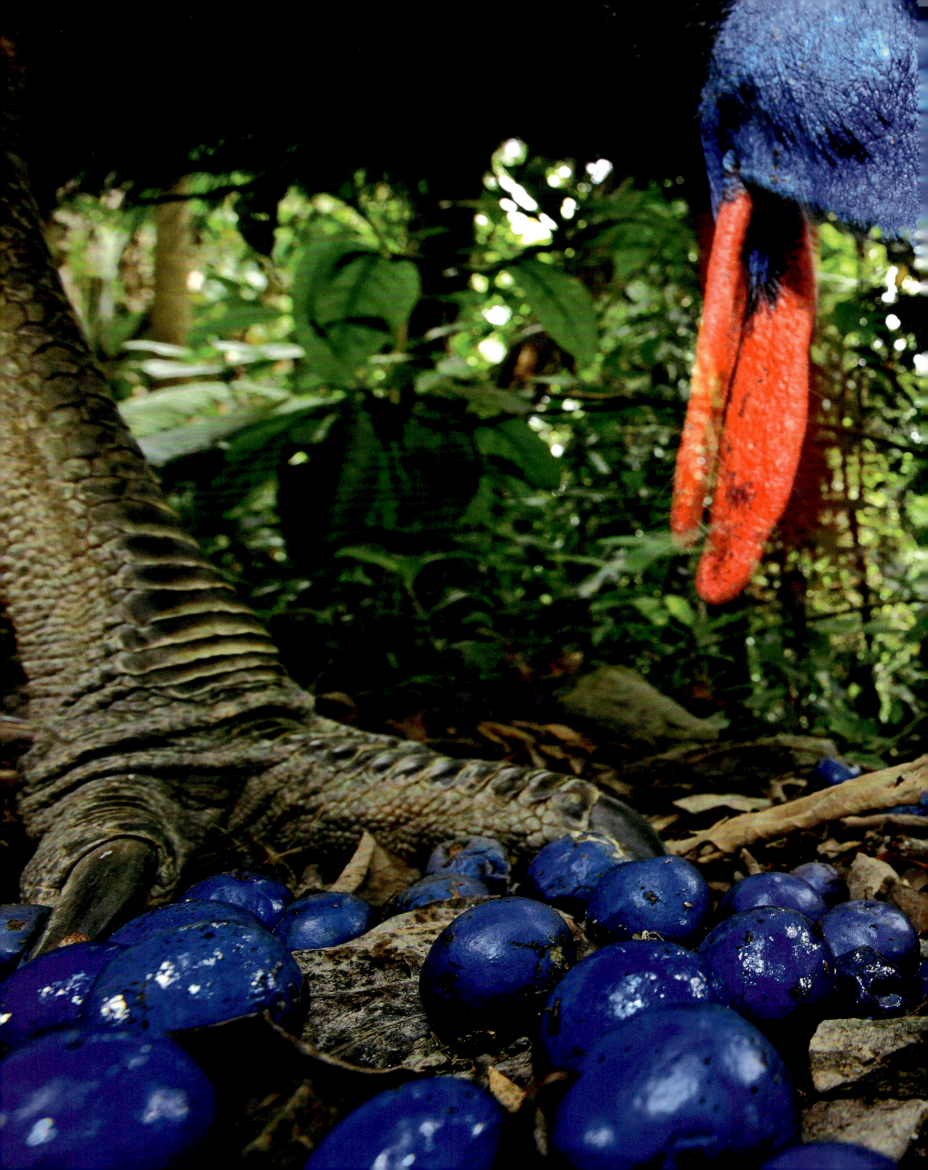

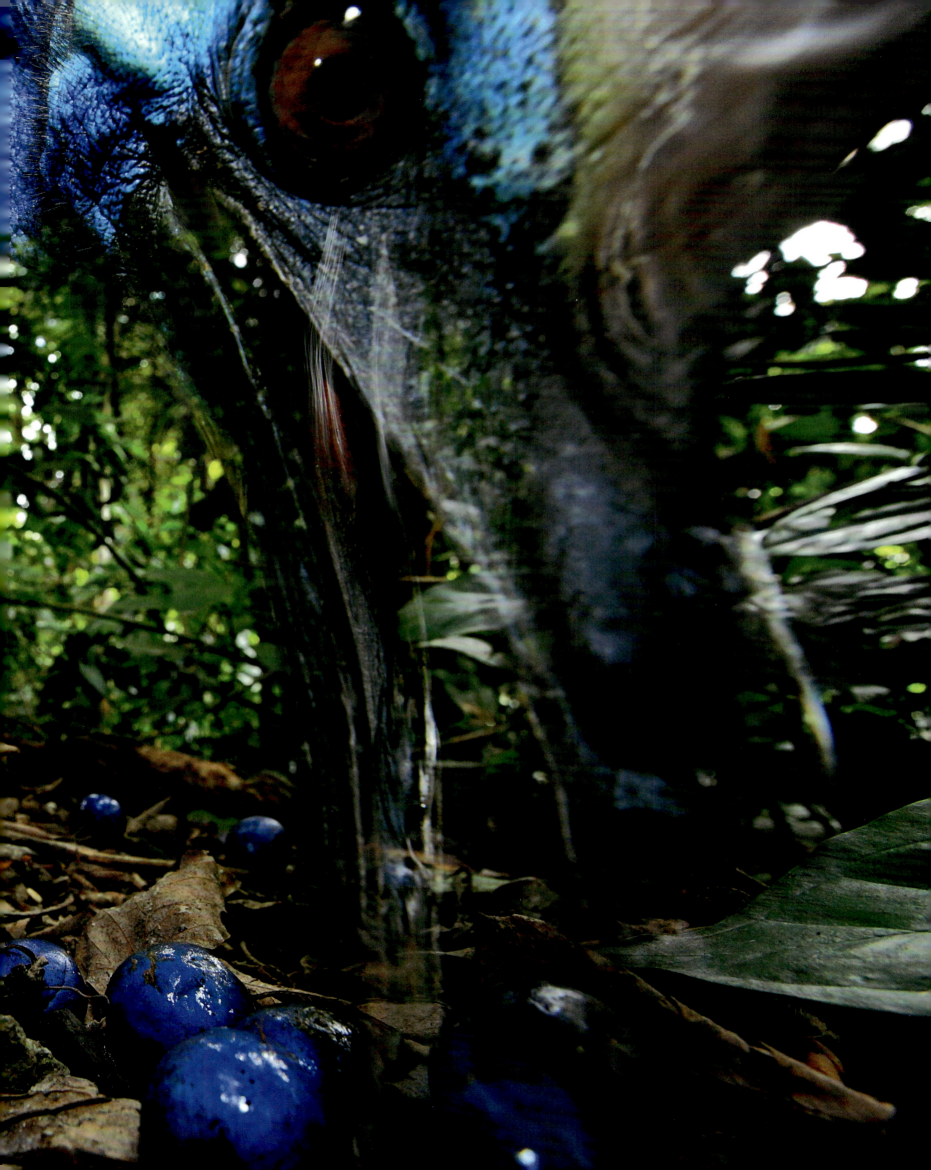

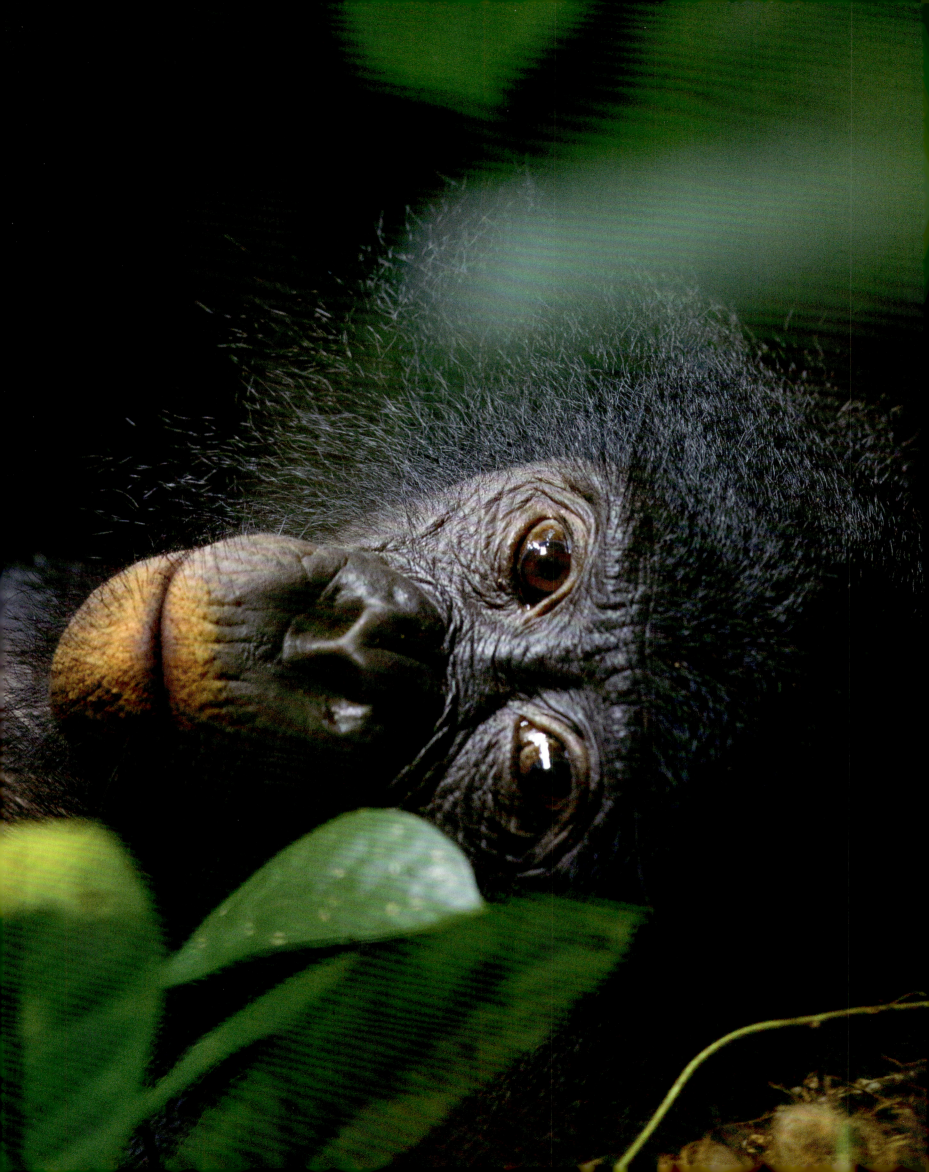

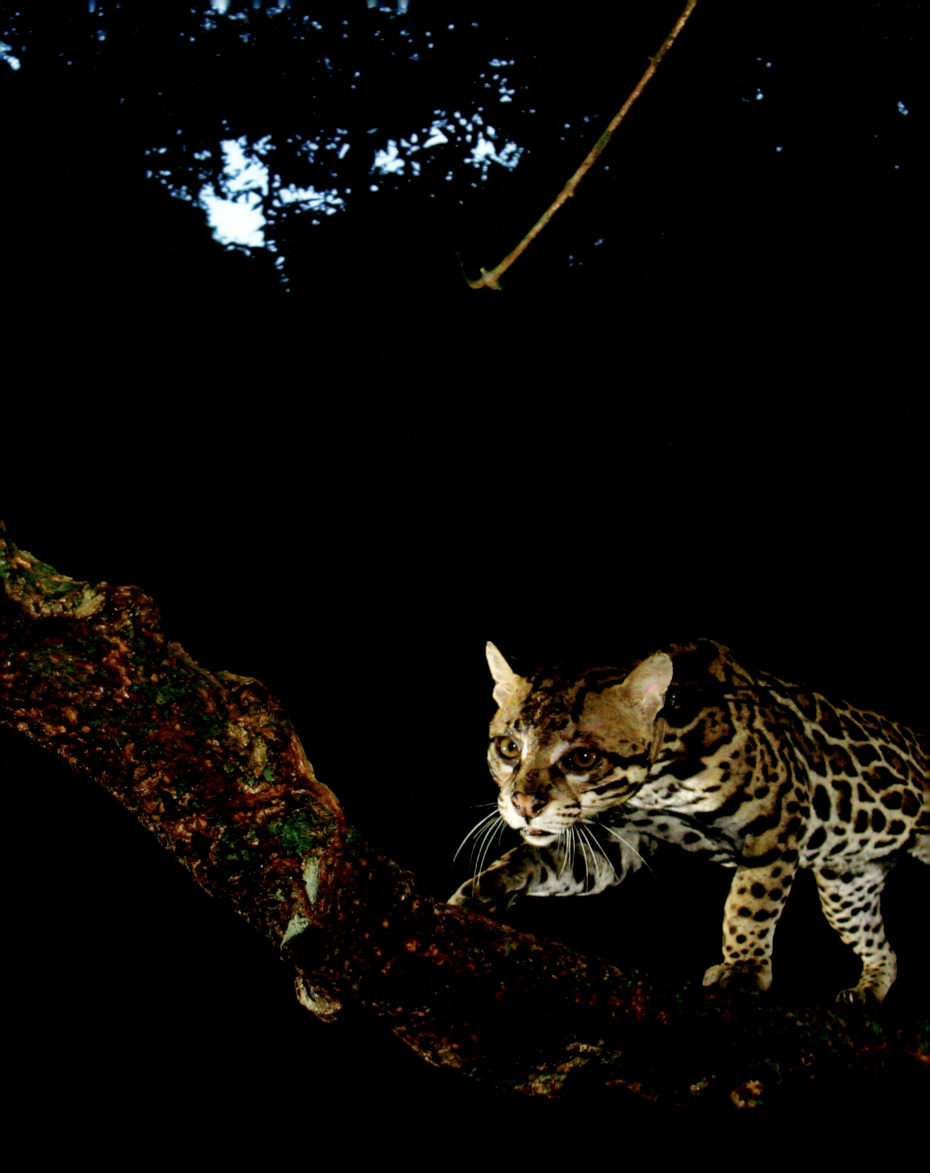

PREVIOUS PAGES: This female bonobo's lips are stained with red clay. Bonobos often eat clay to help them digest unripe fruit, DRC.
OPPOSITE: An ocelot (*Leopardus pardalis*) creeps along a liana looking for prey in Panama's forest.
FOLLOWING PAGES: In the early evening, a woolly opossum (*Caluromys derbianus*) comes to drink nectar from the huge flower of the balsa tree (*Ochroma pyramidale*), Panama.

VORHERIGE SEITEN: Die Lippen dieses weiblichen Bonobos sind mit rotem Lehm verschmiert. Bonobos essen oft Lehm, weil er ihnen hilft, unreife Früchte zu verdauen, DRC.
GEGENÜBER: Ein Ozelot (*Leopardus pardalis*) schleicht auf der Suche nach Beute auf eine Liane entlang, Panama.
FOLGENDE SEITEN: Am frühen Abend kommt eine Wollbeutelratte (*Caluromys derbianus*) zum Balsabaum (*Ochroma pyramidale*), um aus einer seiner großen Blüten Nektar zu trinken, Panama.

PAGES PRÉCÉDENTES : Les lèvres de cette femelle bonobo sont teintes d'argile rouge. Les bonobos en avalent souvent pour mieux digérer les jeunes fruits, RDC.
CI-CONTRE : Un ocelot (*Leopardus pardalis*) grimpe lentement sur une liane en quête d'une proie, Panama.
PAGES SUIVANTES : Au petit matin, un opossum laineux de Derby (*Caluromys derbianu*s) vient boire le nectar de l'énorme fleur du balsa (*Ochroma pyramidale*), Panama.

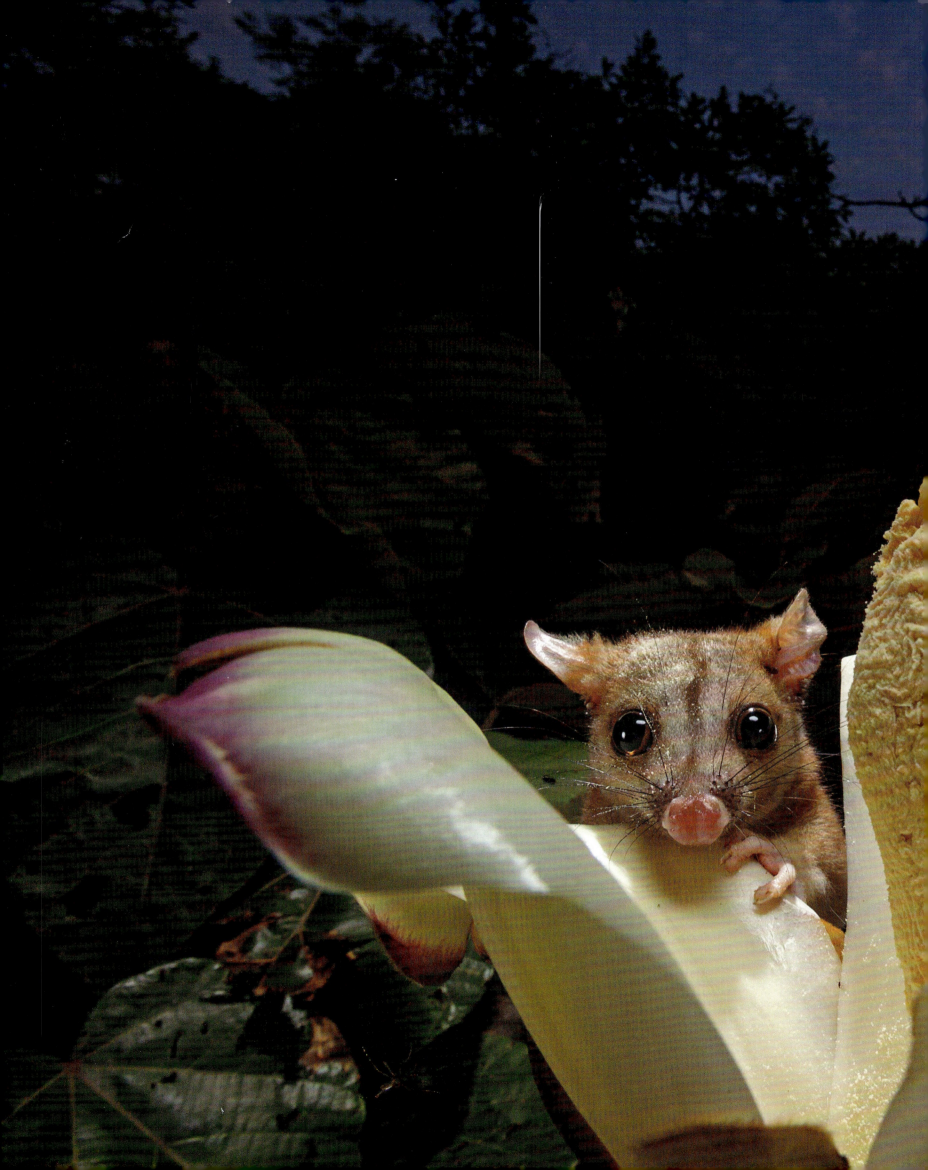

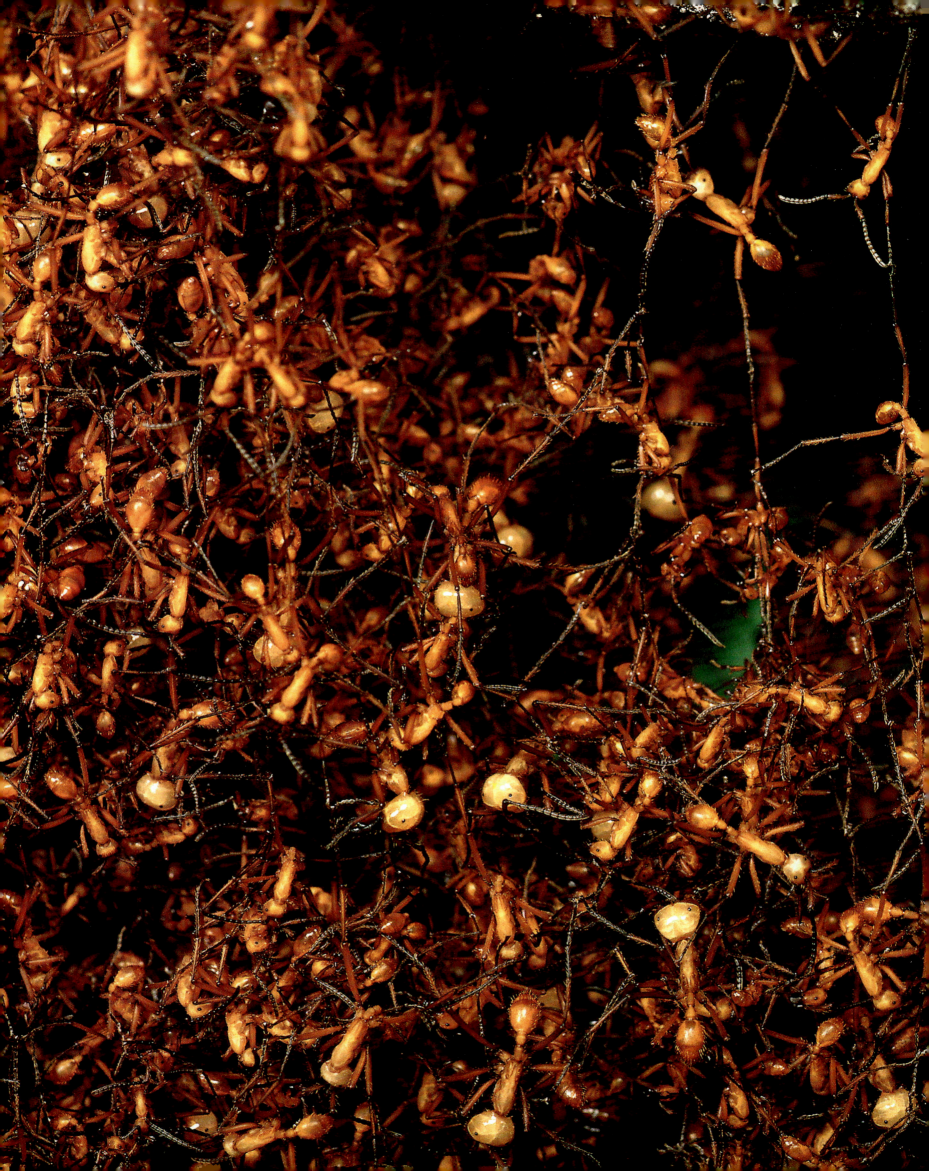

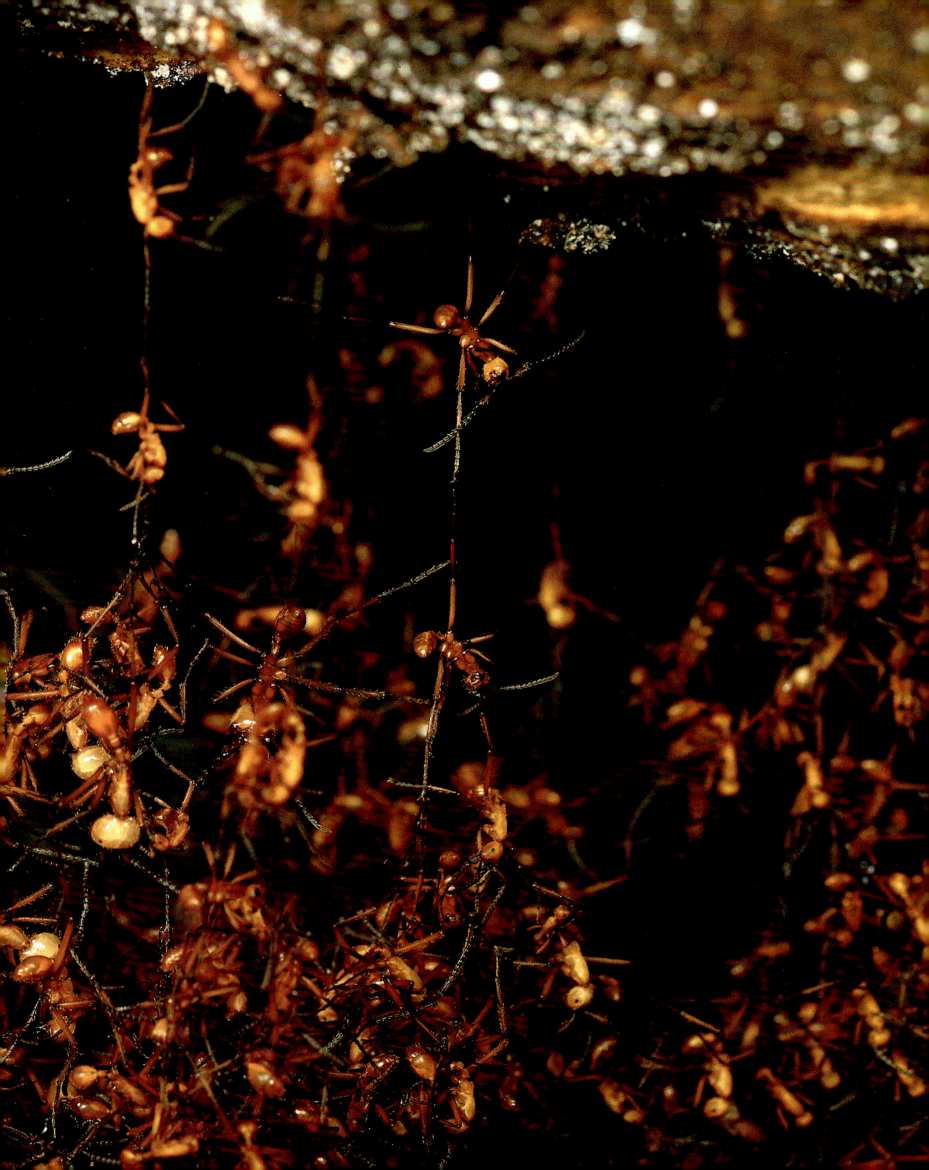

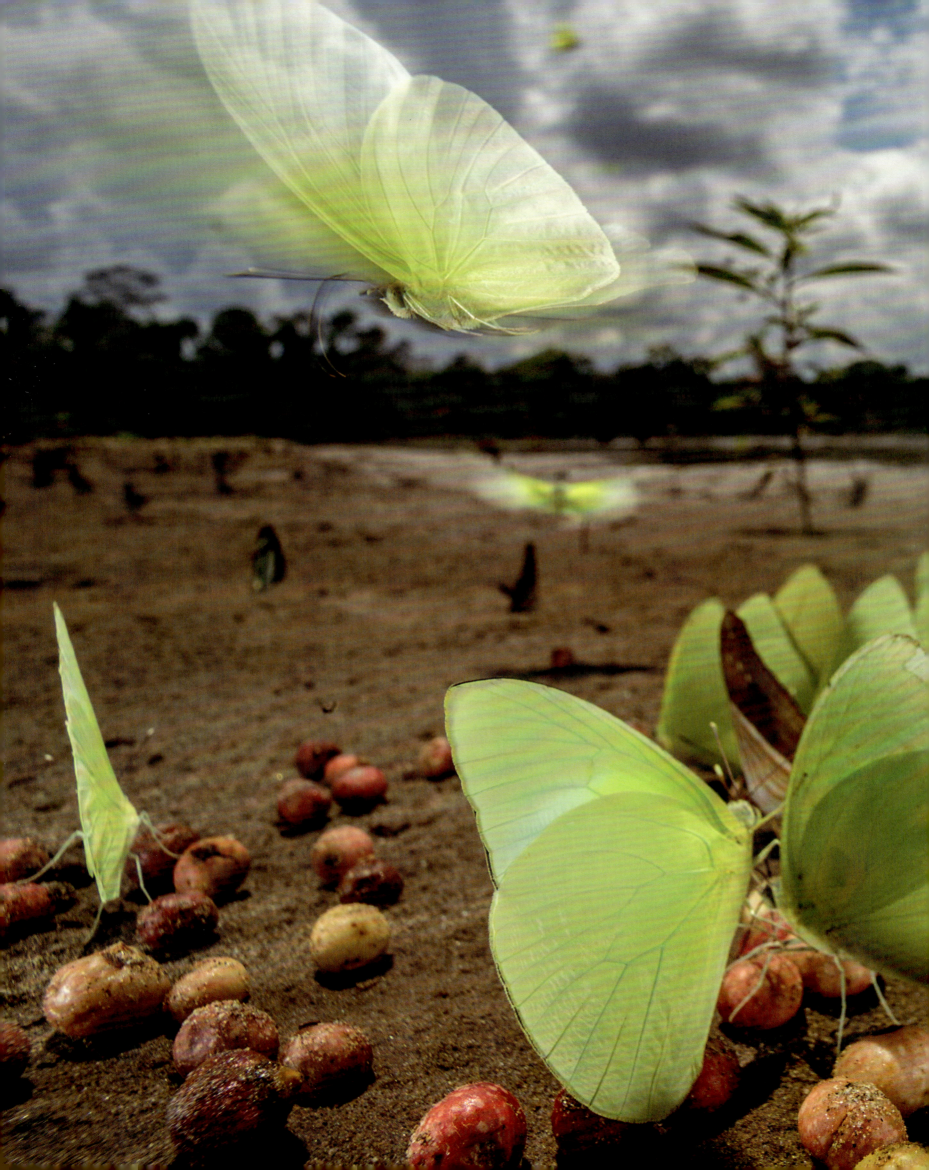

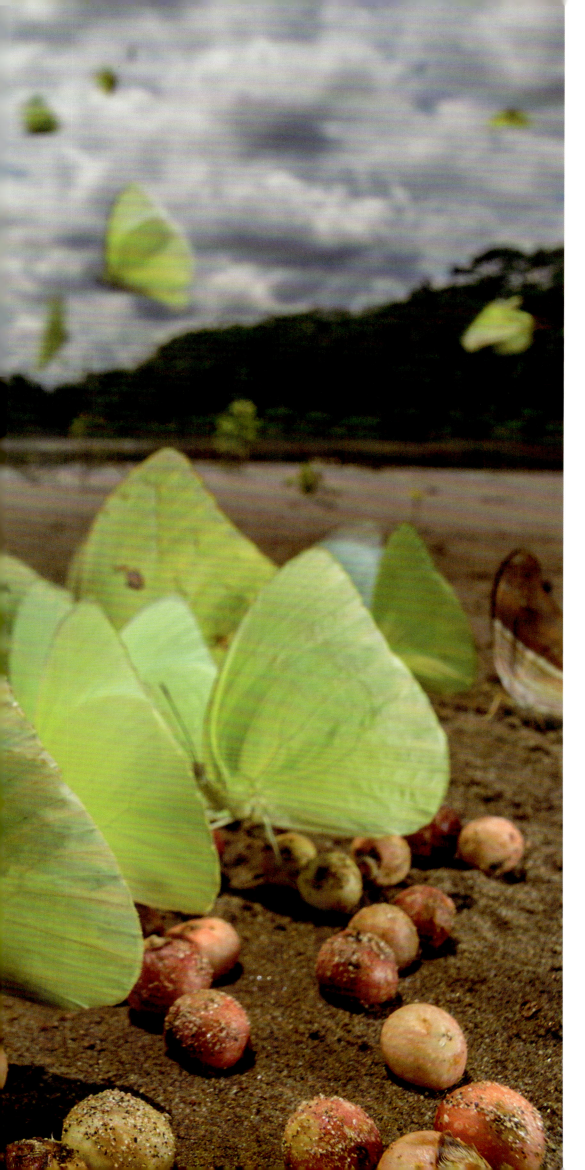

PREVIOUS PAGES: Thousands of workers from a colony of army ants (*Eciton hamatum*) start to construct a new nest, Panama.
OPPOSITE: Migrating sulphur butterflies (*Phoebis agarithe*) feed on fig fruits on the banks of the Manú River in Amazonian Peru.
FOLLOWING PAGES: A perfectly camouflaged leaf insect (*Phylliidae*) hides in the vegetation of Borneo's tropical forest. These ancient insects have remained unchanged for over 50 million years, Sabah, Malaysia.

VORHERIGE SEITEN: Tausende von Arbeiterinnen aus einer Treiberameisenkolonie (*Eciton hamatum*) beginnen ein neues Nest zu bauen, Panama.
GEGENÜBER: Migrierende Schwefelfalter (*Phoebis agarithe*) laben sich am Ufer des Manú-Flusses im amazonischen Peru an Feigen.
FOLGENDE SEITEN: Ein wandelndes Blatt (*Phylliidae*) versteckt sich in der Vegetation von Borneos Tropenwald. Diese perfekt getarnten Insekten haben sich seit über 50 Millionen Jahren nicht verändert, Sabah, Malaysia.

PAGES PRÉCÉDENTES : Des milliers d'ouvrières d'une colonie de fourmis légionnaires (*Eciton hamatum*) bâtissent un nouveau bivouac, Panama.
CI-CONTRE : Papillons jaune soufre (*Phoebis agarithe*) migrateurs se nourrissant de figues le long de la rivière Manú dans l'Amazonie péruvienne.
PAGES SUIVANTES : Phyllie (*Phylliidae*) parfaitement camouflée dans la forêt tropicale de Bornéo. Ces insectes anciens n'ont pas évolué depuis plus de 50 millions d'années, État de Sabah, Malaisie.

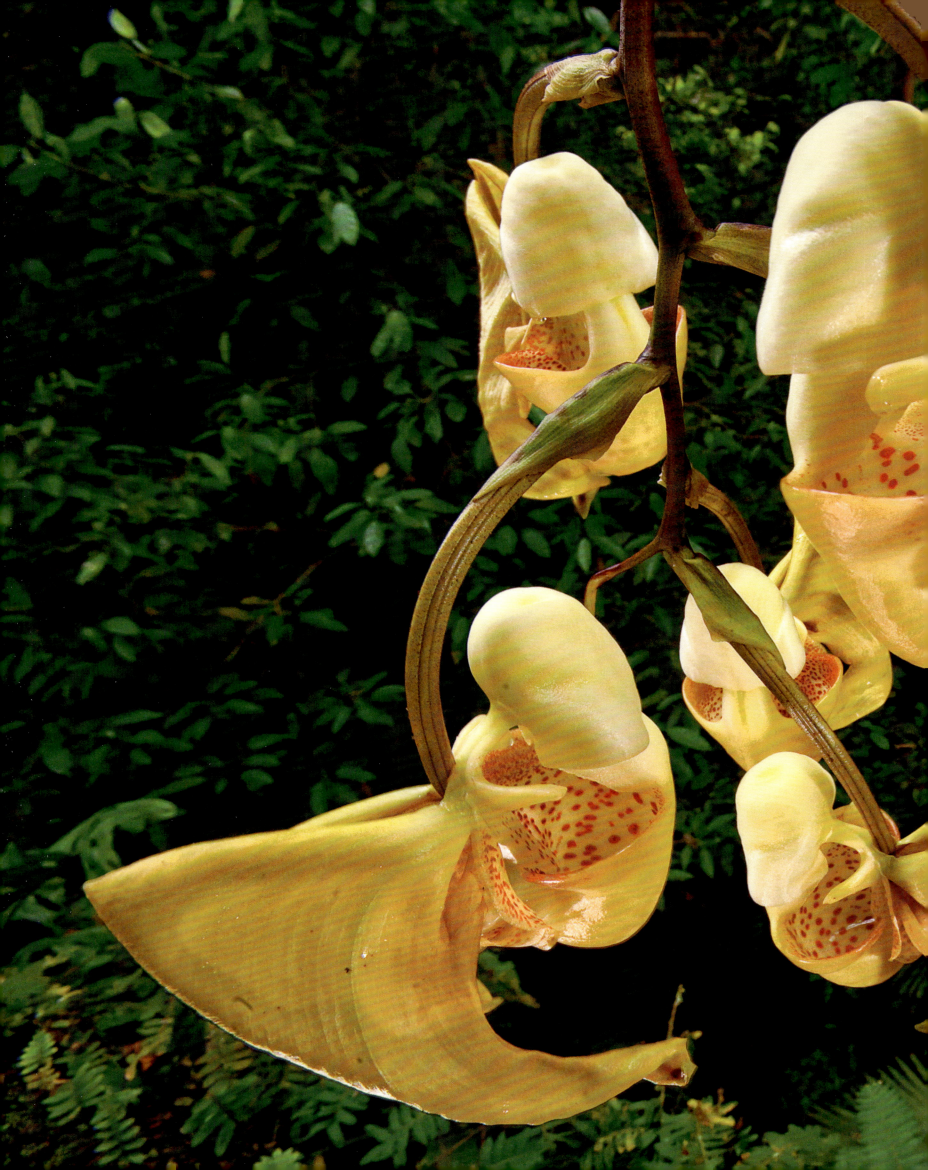

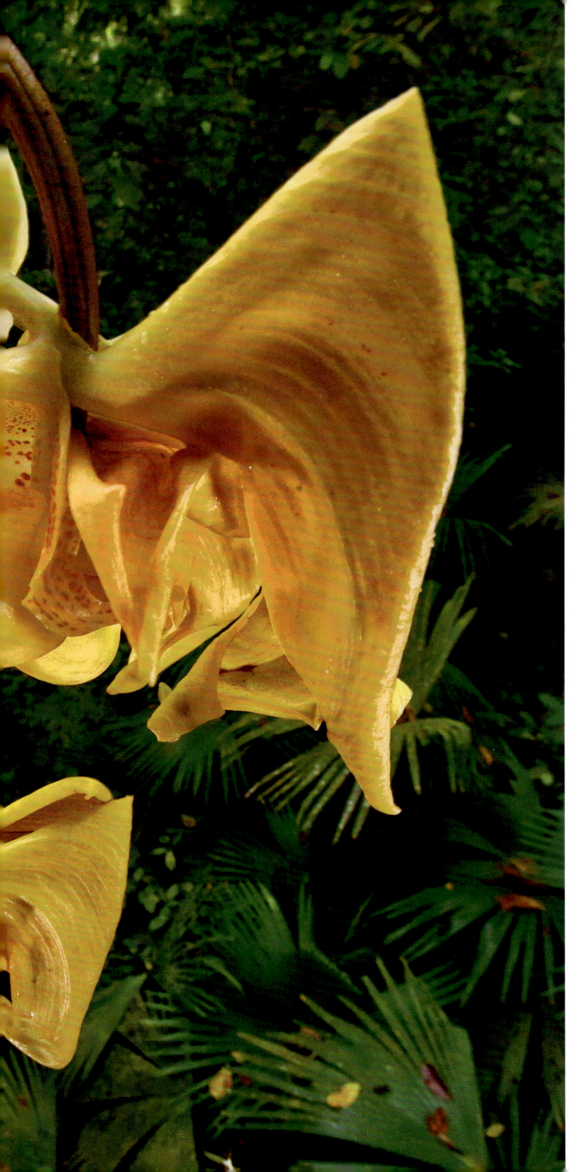

OPPOSITE: This impressive bucket orchid (*Coryanthes panamensis*) is visited by male orchid bees attracted to the flower's scent, Panama.
FOLLOWING PAGES, CLOCKWISE FROM LEFT: Many pitcher plants from Sabah, Malaysia, have fascinating interactions with other species: a pitcher plant is the perfect hatchery for these snail eggs—both moist and protected from predators; these ants (*Camponotus schmitzi*) are immune to the pitcher plant's digestive liquid—they drag a grasshopper out to eat, simultaneously helping the plant by removing the large insect that would spoil in the liquid; a tree shrew (*Tupaia montana*) is attracted to the nectar glands of the world's largest pitcher plant (*Nepenthes rajah*). In return it defecates in the pitcher, donating much-needed nutrients.

GEGENÜBER: Diese beeindruckende Helmorchidee (*Coryanthes panamensis*) wird von männlichen Orchideenbienen besucht, die vom Duft der Blüte angezogen werden, Panama.
FOLGENDE SEITEN, IM UHRZEIGERSINN VON LINKS: Viele Kannenpflanzen aus Sabah, Malaysia, interagieren auf interessante Weise mit anderen Spezies: Eine Kannenpflanze ist der perfekte Brutplatz für diese Schneckeneier – feucht und vor Fressfeinden geschützt; diese Ameisen (*Camponotus schmitzi*) sind immun gegen den Verdauungssaft der Kannenpflanze – sie zerren eine Heuschrecke hinaus, um sie zu fressen. Gleichzeitig helfen sie der Pflanze, indem sie das große Insekt entfernen, das sonst im Verdauungssaft verderben würde; ein Spitzhörnchen (*Tupaia montana*) wird von den Nektardrüsen der größten Kannenpflanze der Welt (*Nepenthes rajah*) angezogen – als Gegenleistung versorgt es mit ihren Ausscheidungen die Pflanze mit lebenswichtigen Nährstoffen.

CI-CONTRE : Cette impressionnante orchidée-baquet (*Coryanthes panamensis*) attire par son parfum les abeilles euglossines mâles, Panama.
PAGES SUIVANTES, DANS LE SENS HORAIRE EN PARTANT DE LA GAUCHE : Beaucoup de plantes carnivores (Sabah, Malaisie) entretiennent des liens fascinants avec d'autres espèces : pour ces œufs de serpent, elles constituent une couveuse parfaite – humide et sûre ; des fourmis (*Camponotus schmitzi*) immunisées contre les sucs digestifs de cette plante carnivore en extirpent une sauterelle pour la dévorer, évitant ainsi qu'elle ne pourrisse dans le liquide ; attirée par les glandes à nectar de la plus grande des plantes carnivores (*Nepenthes rajah*), une toupaïe des montagnes (*Tupaia montana*) lui apporte dans ses fèces les nutriments dont elle a tant besoin.

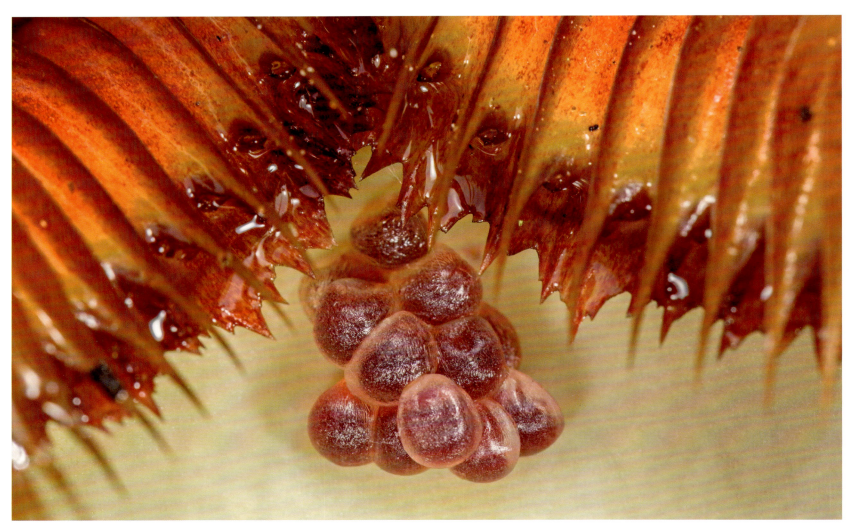

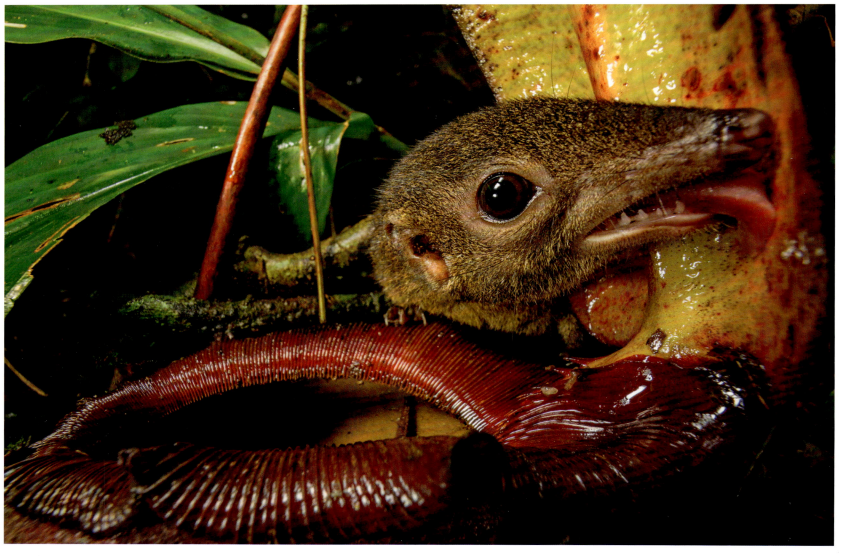

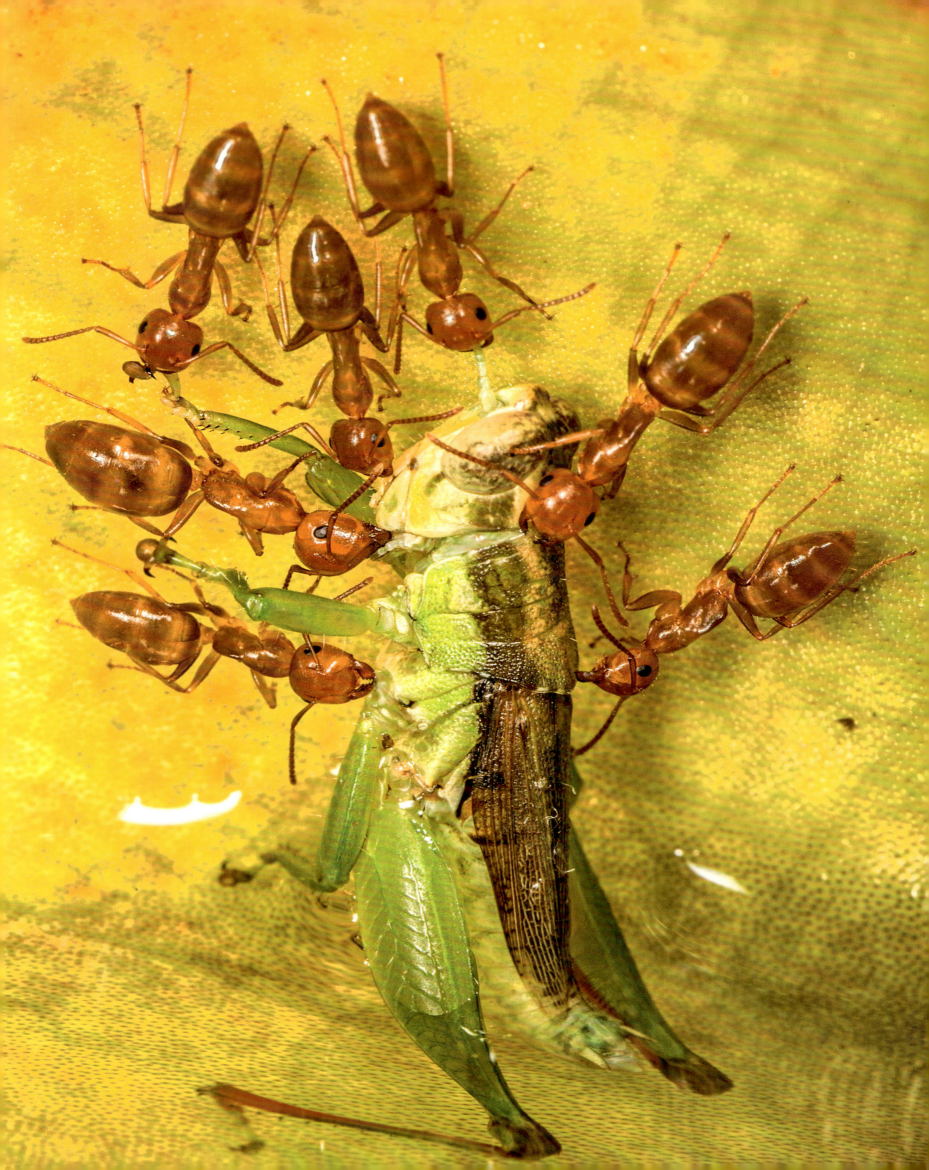

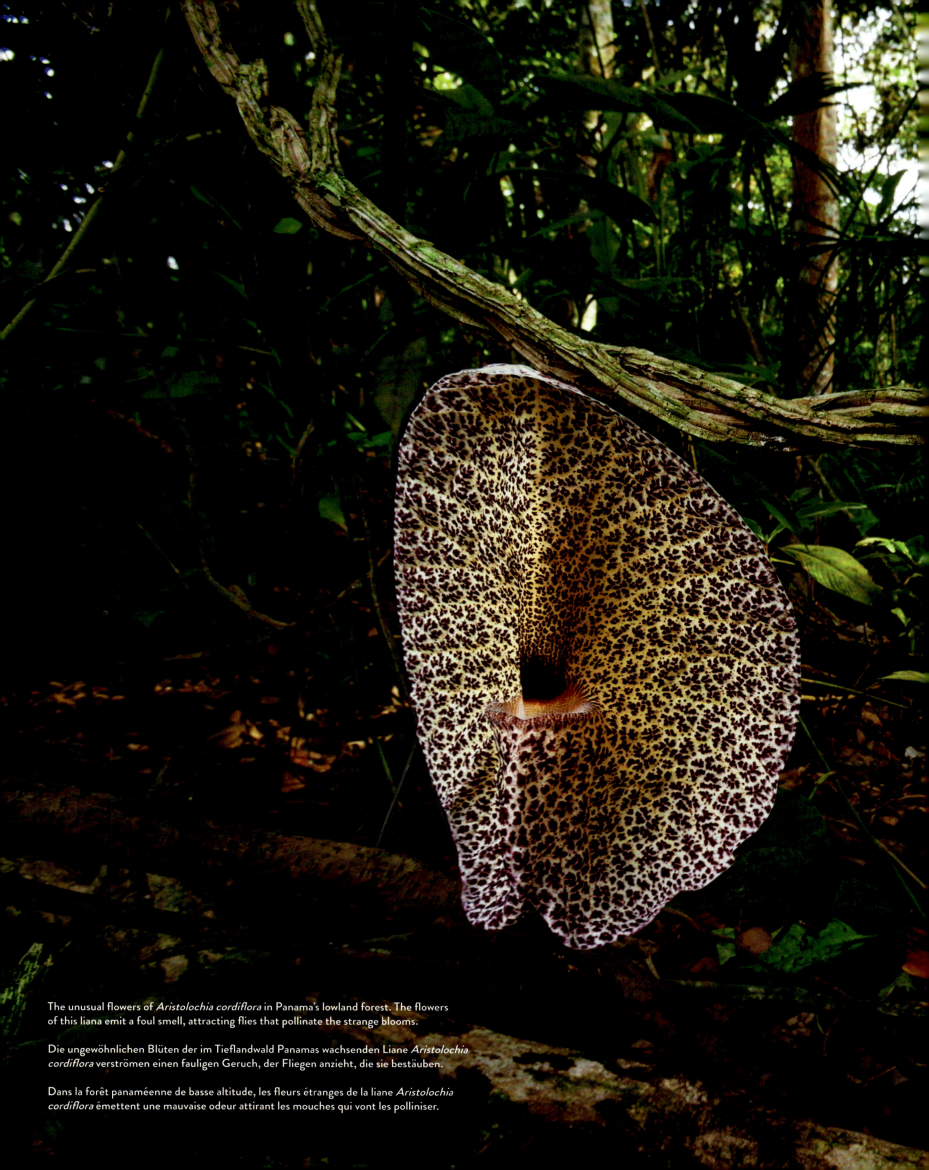

The unusual flowers of *Aristolochia cordiflora* in Panama's lowland forest. The flowers of this liana emit a foul smell, attracting flies that pollinate the strange blooms.

Die ungewöhnlichen Blüten der im Tieflandwald Panamas wachsenden Liane *Aristolochia cordiflora* verströmen einen fauligen Geruch, der Fliegen anzieht, die sie bestäuben.

Dans la forêt panaméenne de basse altitude, les fleurs étranges de la liane *Aristolochia cordiflora* émettent une mauvaise odeur attirant les mouches qui vont les polliniser.

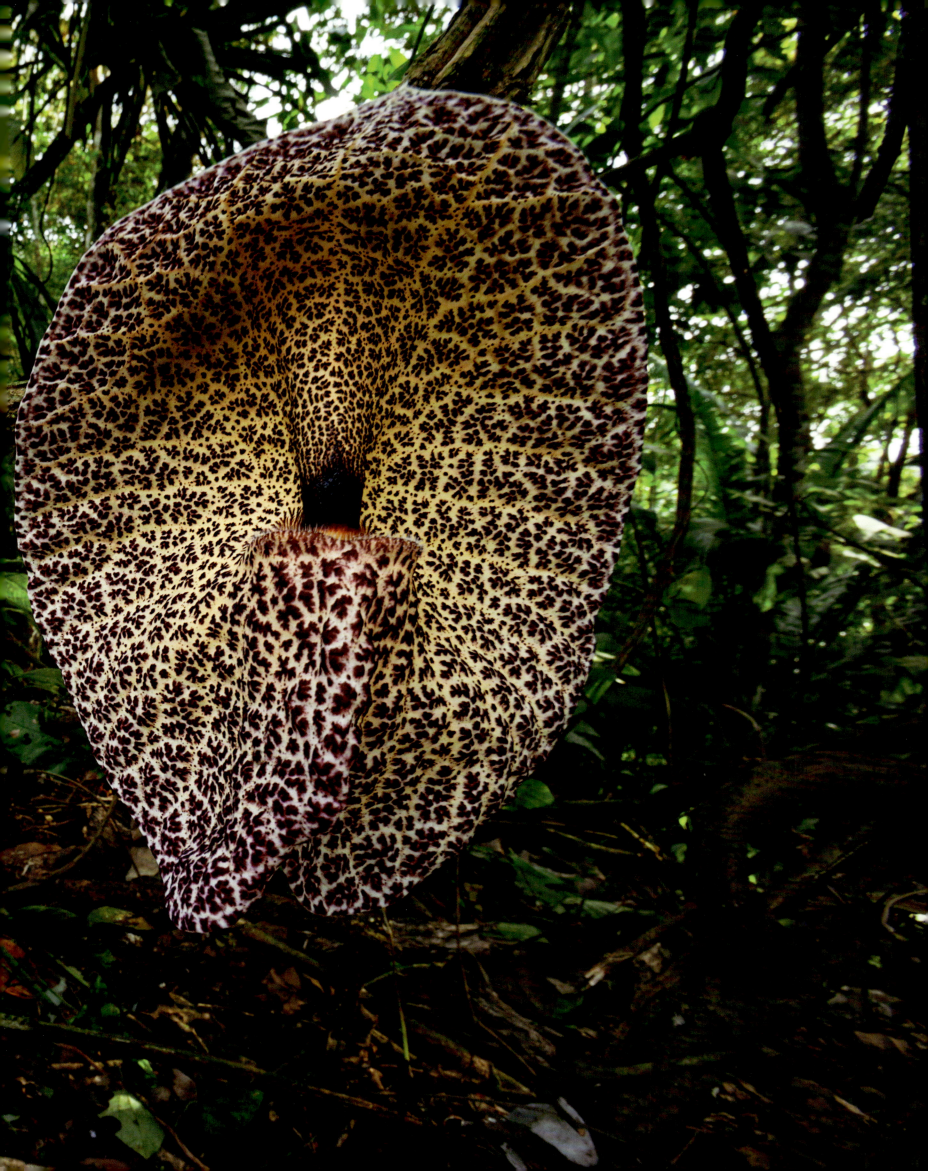

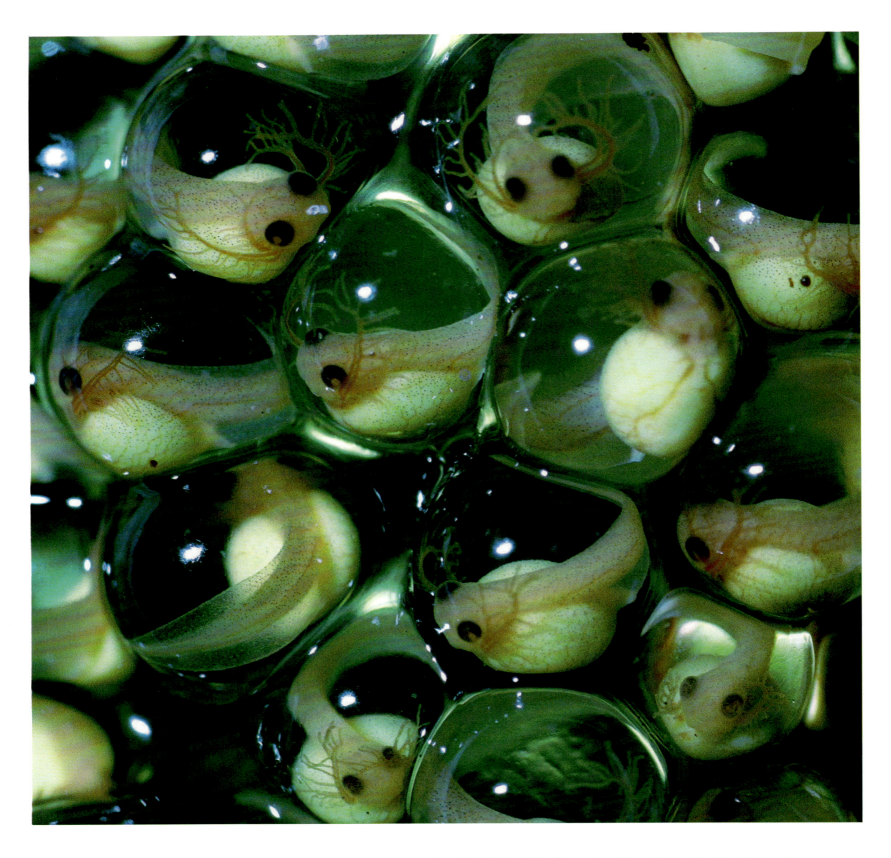

ABOVE: Tiny frog embryos are visible inside a clutch of red-eyed treefrog (*Agalychnis callidryas*) eggs that stick to a leaf overhanging a little pond. The embryos can hatch prematurely when a predator attacks, and propel themselves into the safety of the pond below, Panama.
OPPOSITE: A fierce predator: a cat-eyed snake (*Leptodeira annulata*) eating a clutch of red-eyed treefrog eggs, Panama.

OBEN: Winzige Froschembryos sind in einem Laichklumpen von Rotaugenlaubfröschen (*Agalychnis callidryas*) zu sehen, der an einem Blatt über einem kleinen Tümpel hängt. Wenn ein Fressfeind angreift, können die Embryos vorzeitig schlüpfen und sich ins rettende Wasser unter ihnen stürzen, Panama.
GEGENÜBER: Ein fieser Räuber: eine Katzenaugennatter (*Leptodeira annulata*) frisst einen Laichklumpen von Rotaugenlaubfröschen, Panama.

CI-DESSUS : Collée à une feuille à l'aplomb d'un petit étang, une couvée de rainettes aux yeux rouges (*Agalychnis callidryas*) donne à voir de minuscules embryons dans ses œufs. Les embryons peuvent éclore prématurément à l'attaque d'un prédateur et se propulser en sécurité dans l'étang, Panama.
CI-CONTRE : Féroce prédatrice, cette Diane maculée (*Leptodeira annulata*) dévore une couvée de rainettes aux yeux rouges, Panama.

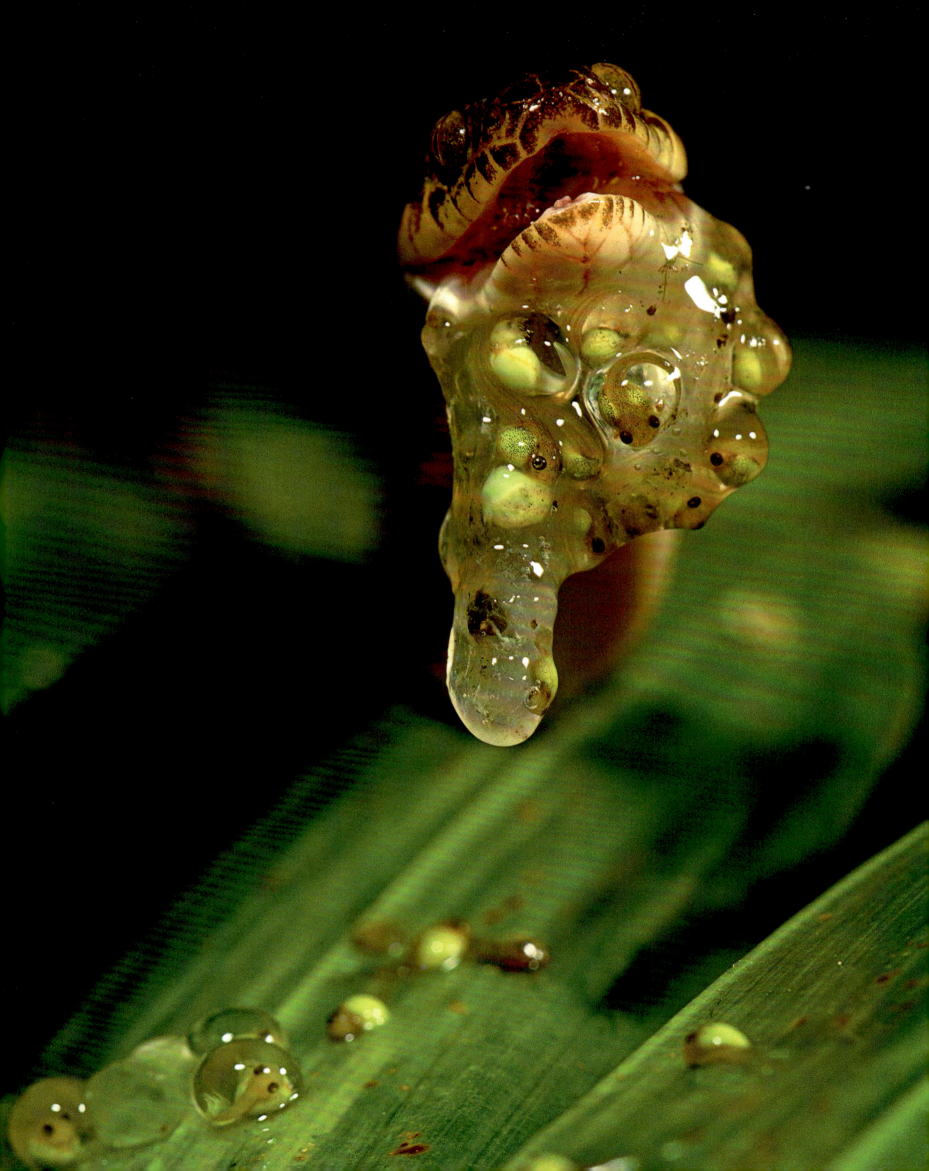

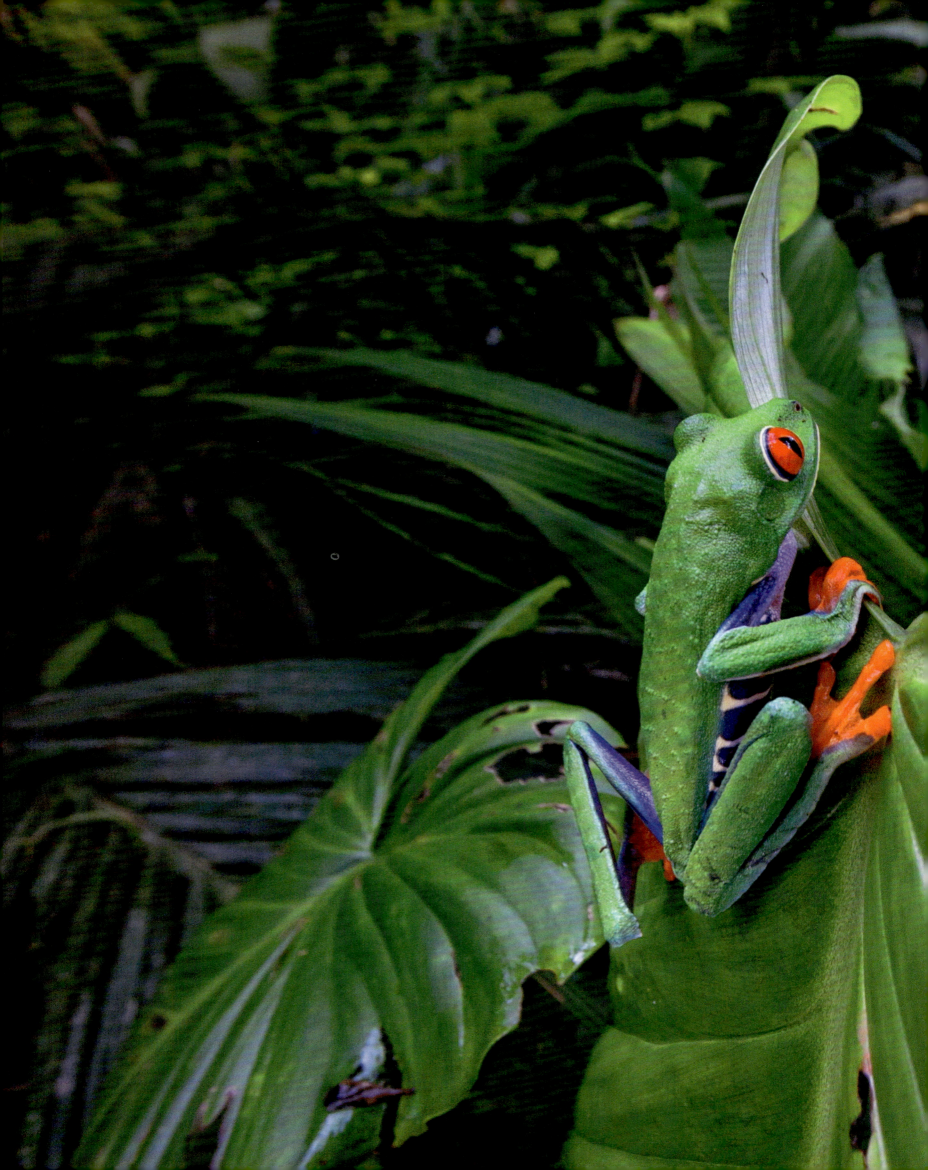

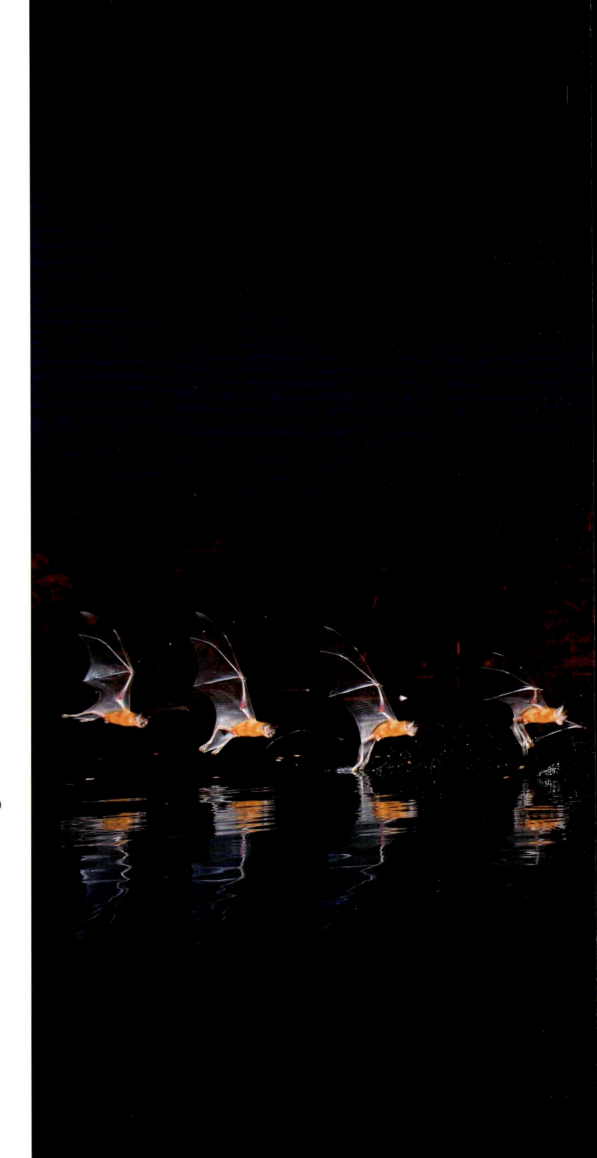

PREVIOUS PAGES: A male red-eyed treefrog rests close to a breeding pond. Outside the breeding season, these frogs live high up in the canopy, Panama.
OPPOSITE: The greater bulldog bat (*Noctilio leporinus*) has very specialized feeding habits: it catches fish on the wing—pulling them from the water with its long claws, Gatún Lake, Panama.
FOLLOWING PAGES: Maybe as many as ten million African straw-colored fruit bats (*Eidolon helvum*) migrate to winter feeding grounds to gorge on sugar plum fruits (*Uapaca kirkiana*), Zambia.

VORHERIGE SEITEN: Ein männlicher Rotaugenlaubfrosch ruht sich in der Nähe eines Laichtümpels aus. Außerhalb der Laichzeit leben diese Frösche hoch oben im Kronendach, Panama.
GEGENÜBER: Das Große Hasenmaul (*Noctilio leporinus*) hat sehr spezialisierte Fressgewohnheiten: es fängt im Flug Fische und zieht sie mit seinen langen Krallen aus dem Wasser, Gatúnsee, Panama.
FOLGENDE SEITEN: Vielleicht um die zehn Millionen afrikanische Palmenflughunde (*Eidolon helvum*) ziehen in Winterreviere, in denen sie sich mit Zuckerpflaumen (*Uapaca kirkiana*) den Bauch vollschlagen können, Sambia.

PAGES PRÉCÉDENTES : Une rainette aux yeux rouges mâle se repose près d'un étang où elle se reproduit. Hors saison de reproduction, elle vit haut dans la canopée, Panama.
CI-CONTRE : Les habitudes alimentaires du grand noctilion (*Noctilio leporinus*) sont très spécialisées : il attrape les poissons en vol, les extirpant de l'eau de ses longues griffes. Lac Gatún, Panama.
PAGES SUIVANTES : Les roussettes paillées africaines (*Eidolon helvum*) sont peut-être dix millions à migrer vers des aires d'alimentation en hiver pour se repaître des fruits d'une euphorbiacée (*Uapaca kirkiana*), Zambie.

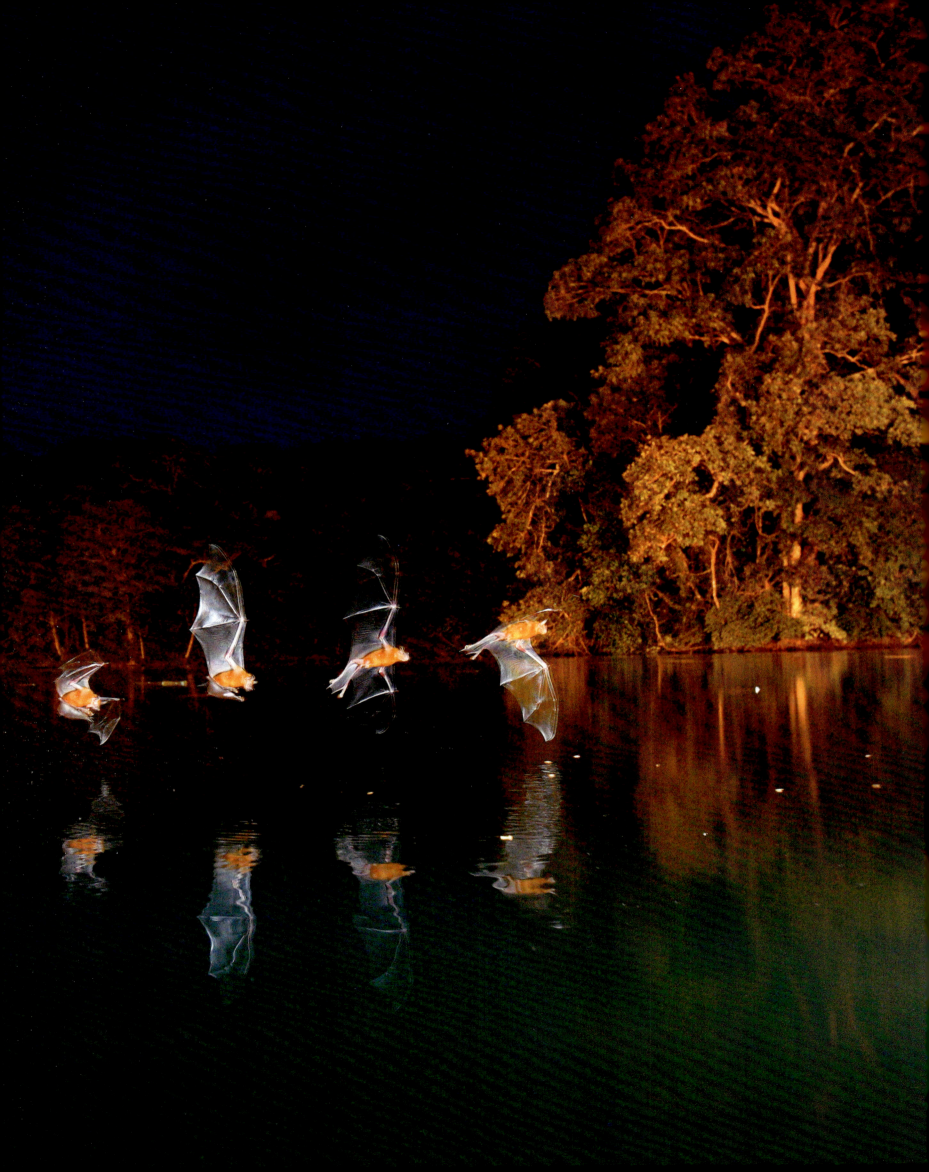

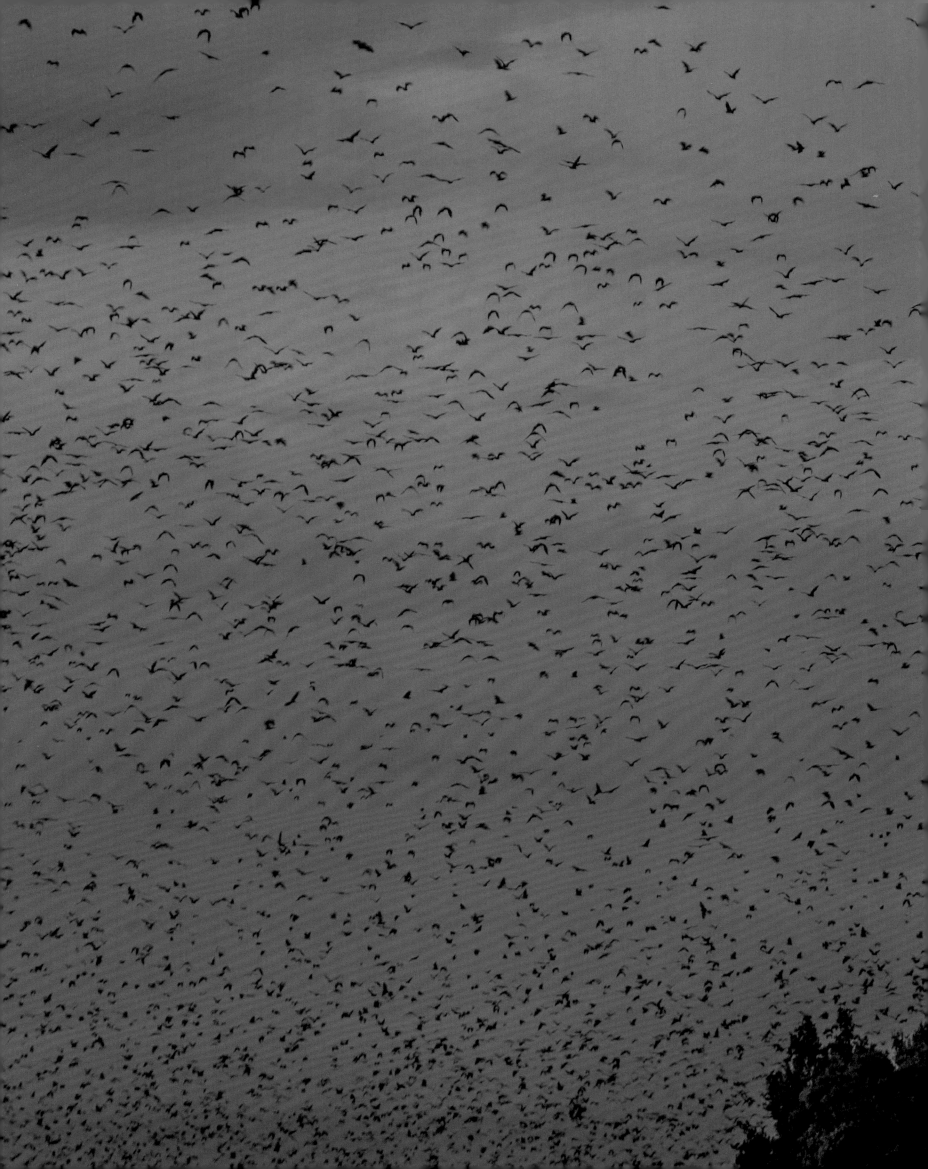

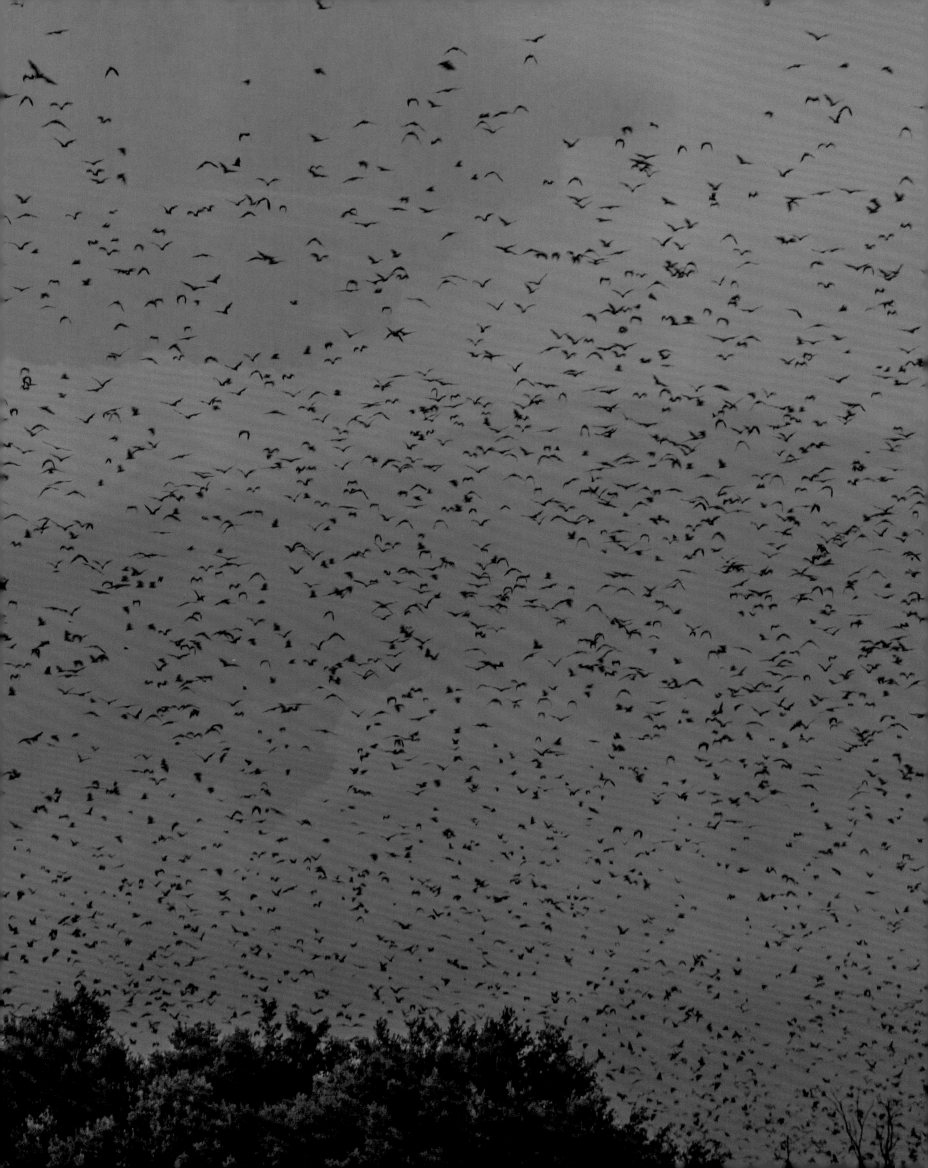

2
FOUNDATIONS
GRUNDLAGEN | FONDEMENTS

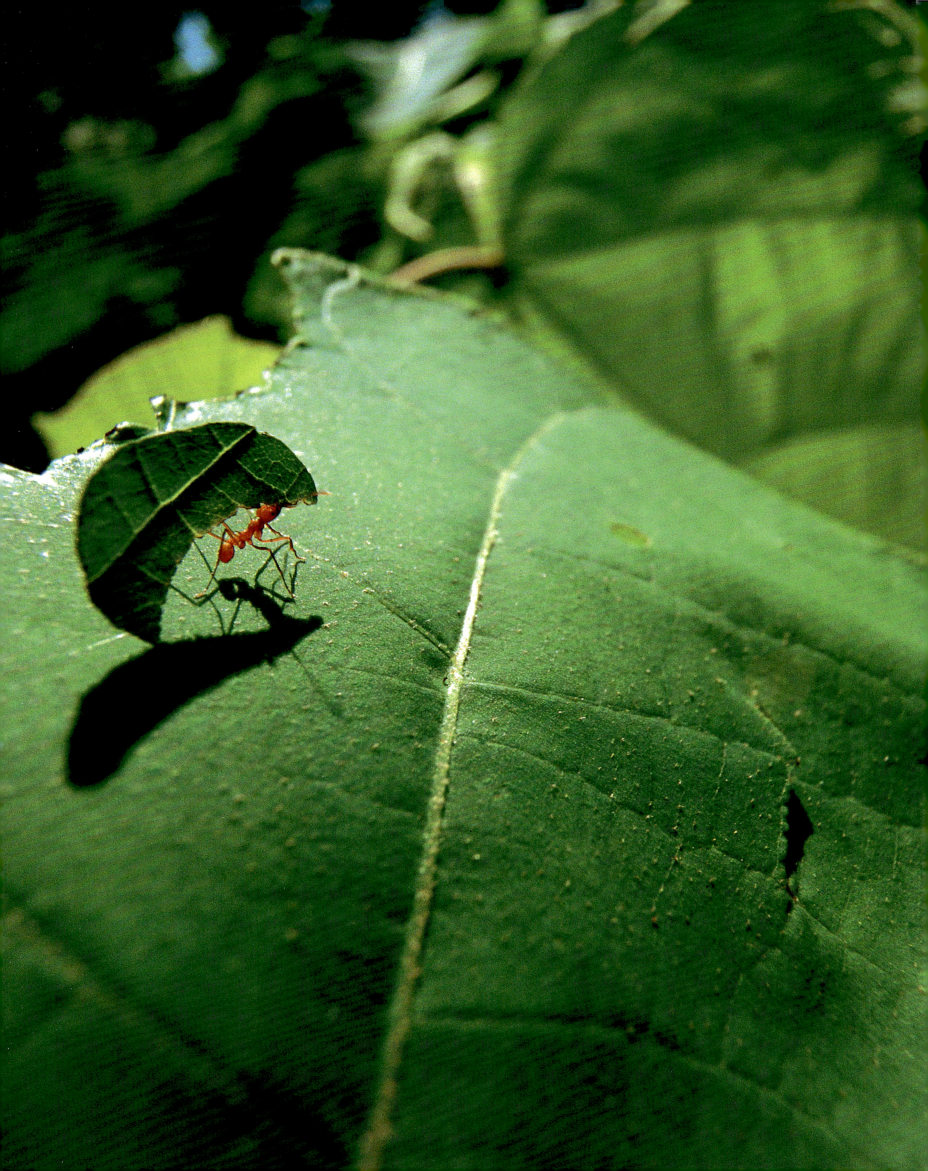

GREEN
GRÜN | LE VERT

THE WONDER OF PHOTOSYNTHESIS

Almost all life on earth is indebted to green plants. Through the process of photosynthesis, plants use the sun's energy to convert carbon dioxide into sugar and oxygen. This highly complex process has evolved over billions of years, but the upshot is remarkably simple: plants provide us with food to eat and oxygen to breathe. Not just us humans, but almost all life on earth is completely reliant on plants for food. Most animals in the rain forest are herbivores and have a diet of leaves, or fruits and seeds. But even a carnivore, like the ocelot—which sits at the top of the food chain in Panama's tropical forests—is just one or two steps away from a green plant. Because the ocelot's favorite food—the Central American agouti—is a committed vegetarian, eating only palm and tree seeds. In essence, green plants sit at the very beginning of almost every food chain on earth.

Photosynthesis has shaped our planet so profoundly that it is almost impossible to imagine the earth without it. Before photosynthesis earth was an inhospitable, mineral planet, with an atmosphere poor in oxygen. Photosynthetic plants remove carbon dioxide from the air and fix the carbon into their tissues creating organic matter, releasing oxygen as a byproduct. When plant matter dies, the decomposing biomass becomes integrated into the soil, adding nutrients and structure. Thus, photosynthesis has created fertile soils and an atmosphere rich in oxygen that sustain life on this planet. Plants also have a climatic effect: as they open pores in their leaves to take in carbon dioxide, water vapor leaks out, cooling the leaf and creating humidity in the air. When this process is duplicated in billions of leaves across an entire forest the vapor forms clouds that maintain the region's climate. It is estimated that about 50 percent of the rain that falls in the Amazon basin comes from clouds created by the trees themselves.

Tropical forests epitomize the power of photosynthesis; they are the most productive ecosystem on earth growing more rapidly and creating more vegetation than any other biome. A warm, wet climate and intense sunlight drive this productivity. As anyone who has walked in an equatorial forest will know, the climate is hot and steamy—even sweaty—and there is no harsh winter to slow or halt growth. In addition, the sun is most intense here at the equator and the forest is structured to absorb every drop of sunlight. The tiered forest structure supports layers upon layers of leaves that filter out each ray of sun. Here huge emergent trees overtop a canopy dense with epiphytic orchids and ferns. Woody vines spiral down from the treetops through a layer of smaller trees and shrubs, so that the palms and ferns down in the forest understory sit in relative darkness. In most wet tropical forests, just 1 percent of the light that hits the treetops reaches the forest floor. Tropical forests are efficient photosynthesizing machines that take carbon dioxide from the atmosphere and lock the carbon away in vegetation and soil. These forests hold more carbon than any other terrestrial ecosystem, and play a critical role in managing the earth's climate. Tropical forest plants feed the forest, produce oxygen, sustain their own wet environment, and regulate the climate of the entire planet—we have a lot to be grateful for.

DAS WUNDER DER FOTOSYNTHESE

Fast alles Leben auf der Erde ist Grünpflanzen zu verdanken. Über die Fotosynthese nutzen Pflanzen die Energie der Sonne, um Kohlendioxid in Zucker und Sauerstoff umzuwandeln. Dieser hochkomplexe Prozess entwickelte sich in Milliarden von Jahren, doch das Ergebnis ist bemerkenswert einfach: Pflanzen versorgen uns mit Nahrung und mit Sauerstoff zum Atmen. Nicht nur wir Menschen, sondern fast alle Lebewesen auf der Erde sind auf Pflanzen als Nahrungslieferanten angewiesen. Die meisten Tiere im Regenwald sind Pflanzenfresser und ernähren sich von Blättern, Früchten oder Samen. Aber selbst ein Fleischfresser wie der Ozelot, der in den tropischen Regenwäldern Panamas an der Spitze der Nahrungskette steht, ist nur ein oder zwei Schritte von einer Grünpflanze entfernt, denn seine Lieblingsspeise sind die mittelamerikanischen Agutis, die Vegetarier sind und nur Samen von Palmen und anderen Bäumen fressen. Im Grunde stehen Grünpflanzen am Anfang fast jeder Nahrungskette auf der Erde.

Die Fotosynthese hat unseren Planeten so nachhaltig geformt, dass er ohne sie kaum vorstellbar ist. Vor der Fotosynthese war die Erde ein unwirtlicher mineralischer Planet mit einer sauerstoffarmen Atmosphäre. Fotosynthetische Pflanzen entnehmen Kohlendioxid aus der Luft, binden den Kohlenstoff in ihrem Gewebe, nutzen ihn, um organische Materie zu bilden, und geben dabei als Nebenprodukt Sauerstoff ab. Wenn Pflanzenmaterial abstirbt, wird die verrottende Biomasse in den Boden aufgenommen, wodurch er mit Nährstoffen angereichert und vermehrt wird. So ließ die Fotosynthese fruchtbare Böden und eine sauerstoffreiche Atmosphäre entstehen, die das Leben auf diesem Planeten aufrechterhalten. Pflanzen haben auch einen klimatischen Effekt: Wenn sie Poren in ihren Blättern öffnen, um Kohlendioxid aufzunehmen, entweicht Wasserdampf, der die Blätter kühlt und die Luft mit Feuchtigkeit anreichert. Wenn dieser Prozess in den Milliarden von Blättern eines ganzen Waldes abläuft, bildet der Wasserdampf Wolken, die das Klima der Region aufrechterhalten. Schätzungen zufolge stammen ungefähr 50 Prozent des Regens, der im Amazonasbecken fällt, aus Wolken, die die Bäume selbst erzeugt haben.

Tropische Regenwälder verdeutlichen die Macht der Fotosynthese. Sie sind das produktivste Ökosystem der Erde, denn sie wachsen schneller und schaffen mehr Vegetation als jedes andere Biom. Für diese Produktivität sorgen ein feuchtwarmes Klima und intensives Sonnenlicht. Wer schon in einem Wald im Äquatorgebiet unterwegs war, weiß, wie schwülheiß und schweißtreibend das dortige Klima ist. Und es gibt keinen strengen Winter, der das Wachstum verlangsamt oder zum Stillstand bringt. Zudem ist die Sonne am Äquator am intensivsten. Der an diese Bedingungen angepasste Regenwald nimmt das Sonnenlicht vollständig auf. Er ist mehrstöckig aufgebaut, und die sich überlagernden Schichten aus unterschiedlichem Blattwerk filtern jeden Sonnenstrahl heraus. Baumriesen ragen aus einem Kronendach, in dessen Geäst zahlreiche epiphytische Orchideen und Farne wachsen. Verholzende Kletterpflanzen winden sich von den Baumkronen durch eine Schicht kleinerer Bäume und Sträucher abwärts, so dass es um die Palmen und Farne im unteren

Stockwerk des Waldes relativ dunkel ist. In den meisten tropischen Regenwäldern erreicht nur 1 Prozent des Lichts, das auf die Baumkronen trifft, den Waldboden. Wie leistungsfähige, auf die Fotosynthese spezialisierte Maschinen holen diese Wälder das Kohlendioxid aus der Atmosphäre und schließen den Kohlenstoff in der Vegetation und im Boden ein. Sie binden somit mehr Kohlenstoff als jedes andere Ökosystem der Erde und spielen beim Klimaschutz eine entscheidende Rolle. Die tropischen Waldpflanzen ernähren den Wald: Sie produzieren Sauerstoff, erhalten ihre eigene feuchte Umwelt und regulieren dadurch das Klima des gesamten Planeten. Wir haben ihnen viel zu verdanken.

LE MIRACLE DE LA PHOTOSYNTHÈSE

Presque tout être vivant sur Terre est redevable aux plantes. Par le processus de photosynthèse, elles utilisent l'énergie du soleil pour convertir le CO_2 en glucose et en oxygène. Ce processus très complexe, qui a évolué au cours de milliards d'années, produit cependant un résultat très simple : les plantes nous fournissent des aliments et de l'oxygène nécessaire à la respiration. Nous ne sommes toutefois pas les seuls à dépendre d'elles pour subsister, c'est le cas de presque toute forme de vie sur Terre. La plupart des animaux de la forêt tropicale humide sont herbivores et se nourrissent de feuilles ou de fruits et de graines. Même un carnivore, comme l'ocelot – situé au sommet de la chaîne alimentaire des forêts tropicales du Panama – n'est qu'à un ou deux niveaux d'une plante. La proie préférée de l'ocelot, l'agouti d'Amérique centrale, est en effet un pur végétarien, ne consommant que des graines d'arbres et de palmiers. Fondamentalement, les plantes se situent donc à l'origine de presque toute chaîne alimentaire sur Terre.

La photosynthèse a façonné la planète à tel point que l'on ne peut quasiment pas l'imaginer sans ce processus. Avant son apparition, c'était une planète minérale inhospitalière à l'atmosphère pauvre en oxygène. Les plantes qui participent à ce processus extraient le CO_2 de l'air et créent de la matière organique en fixant le carbone dans leurs tissus et en libérant de l'oxygène. Lorsque la matière végétale meurt, la biomasse décomposée s'intègre aux sols, qu'elle enrichit de nutriments et dont elle stabilise la structure. La photosynthèse a ainsi créé des sols fertiles et une atmosphère riche en oxygène entretenant la vie sur notre planète. Les plantes ont également un effet sur le climat : lorsqu'elles ouvrent les pores de leurs feuilles pour absorber du CO_2, la vapeur d'eau qui s'en s'échappe refroidit les feuilles et crée de l'humidité dans l'air. Lorsque ce processus se répète sur les milliards de feuilles d'une même forêt, la vapeur d'eau forme des nuages participant au maintien du climat tropical. On estime ainsi que environ 50 % de la pluie tombant dans le bassin amazonien provient de nuages créés par les arbres.

Les forêts tropicales illustrent bien le pouvoir de la photosynthèse ; formant l'écosystème le plus productif au monde, elles croissent plus vite et produisent plus de végétation que tout autre biome, une productivité favorisée par un climat chaud et humide ainsi qu'un rayonnement solaire intense. Qui est déjà entré dans une forêt équatoriale peut en témoigner, il y règne un climat très chaud et humide – voire moite –, sans hiver rude pour ralentir ou stopper la croissance des plantes. De plus, le rayonnement solaire est plus intense à l'équateur, et la forêt idéalement adaptée pour exploiter le moindre rayon. La structure étagée de la forêt tropicale, avec ses multiples couches de feuilles, filtre chaque rayon. Des arbres émergents géants culminent au-dessus d'une canopée riche en orchidées et fougères épiphytes. Des lianes ligneuses grimpant sur toute la hauteur de la forêt retombent ensuite en s'enroulant à travers un étage d'arbres plus petits et de buissons, plongeant les palmiers et fougères du sous-étage forestier dans une relative obscurité. Dans les forêts tropicales les plus humides, 1 % à peine de la lumière touchant la cime des arbres atteint le sol. Ces forêts sont d'efficaces machines à photosynthèse qui absorbent le CO_2 de l'atmosphère et piègent le carbone dans la végétation et le sol. Elles renferment plus de carbone que tout autre écosystème terrestre et jouent un rôle essentiel dans la régulation du climat de la planète. Les plantes tropicales nourrissent la forêt, produisent de l'oxygène, entretiennent l'humidité ambiante et stabilisent le climat de la planète toute entière – ce dont nous devons vivement les remercier.

PAGES 44–45: The Daintree rain forest in Queensland, Australia, is the world's oldest tropical forest.
PAGE 46: A leafcutter ant carries a leaf fragment to her underground nest
to feed the fungus that these ants cultivate for food.
FOLLOWING PAGES: From about 2,500–4,000-meter (8,200–13,000-feet) elevation in the Rwenzori Mountains,
Uganda, you can find giant heather forests (*Erica arborea*) that reach almost 20 meters (65 feet) tall.
Here, the air is so moist that an abundance of mosses and lichens grow in the heather's branches.

SEITEN 44–45: Der Daintree-Regenwald in Queensland, Australien, ist der älteste Tropenwald der Welt.
SEITE 46: Eine Blattschneiderameise trägt ein Blattstück zu ihrem unterirdischen Nest,
um die Pilze zu füttern, die diese Ameisen als Nahrung züchten.
FOLGENDE SEITEN: In einer Höhe von etwa 2500 bis 4000 Metern findet man im Ruwenzori-Gebirge in Uganda riesige Baumheidenwälder
(*Erica Arborea*), die fast 20 Meter hoch werden. Hier ist die Luft so feucht, dass im Geäst der Baumheiden viele Moose und Flechten wachsen.

PAGES 44-45 : La forêt pluviale de Daintree (Queensland, Australie) est la plus ancienne forêt tropicale au monde.
PAGE 46 : Le bout de feuille que cette fourmi coupe-feuille rapporte à son bivouac souterrain
sert de substrat au champignon dont elle se nourrit.
PAGES SUIVANTES : Entre 2 500 et 4 000 m, les monts ougandais de Rwenzori abritent des bruyères arborescentes (*Erica arborea*)
pouvant atteindre 20 m de haut. L'air est si humide que mousses et lichens colonisent leurs branches.

These leaves, from the fast-growing tropical fig tree *Ficus insipida*, have the highest rates of photosynthesis of any tree species studied so far, Panama.

Die Blätter des schnell wachsenden tropischen Feigenbaums *Ficus insipida* haben die höchste Fotosyntheserate von allen bisher erforschten Baumarten, Panama.

Les feuilles du figuier tropical à croissance rapide *Ficus insipida* affichent les taux de photosynthèse les plus élevés de toutes les essences étudiées jusqu'ici, Panama.

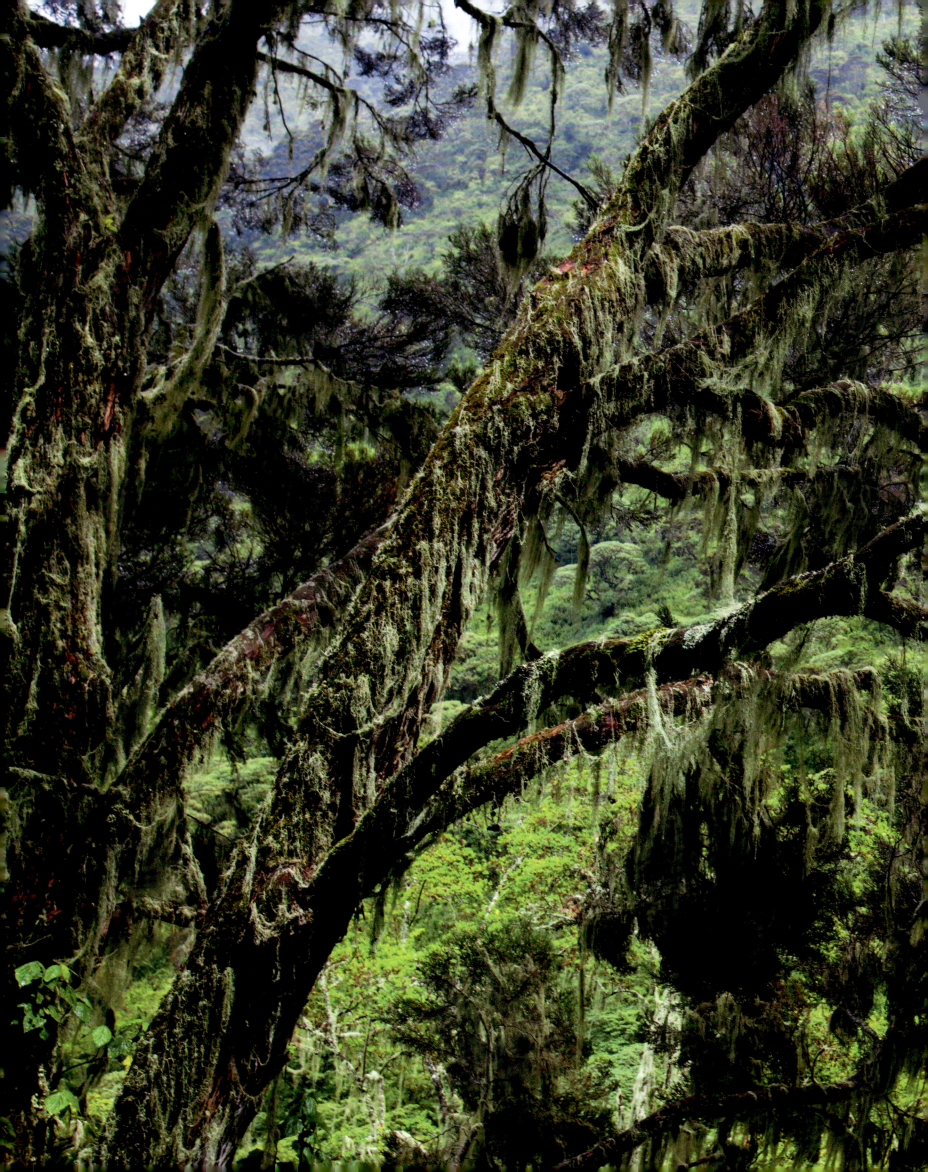

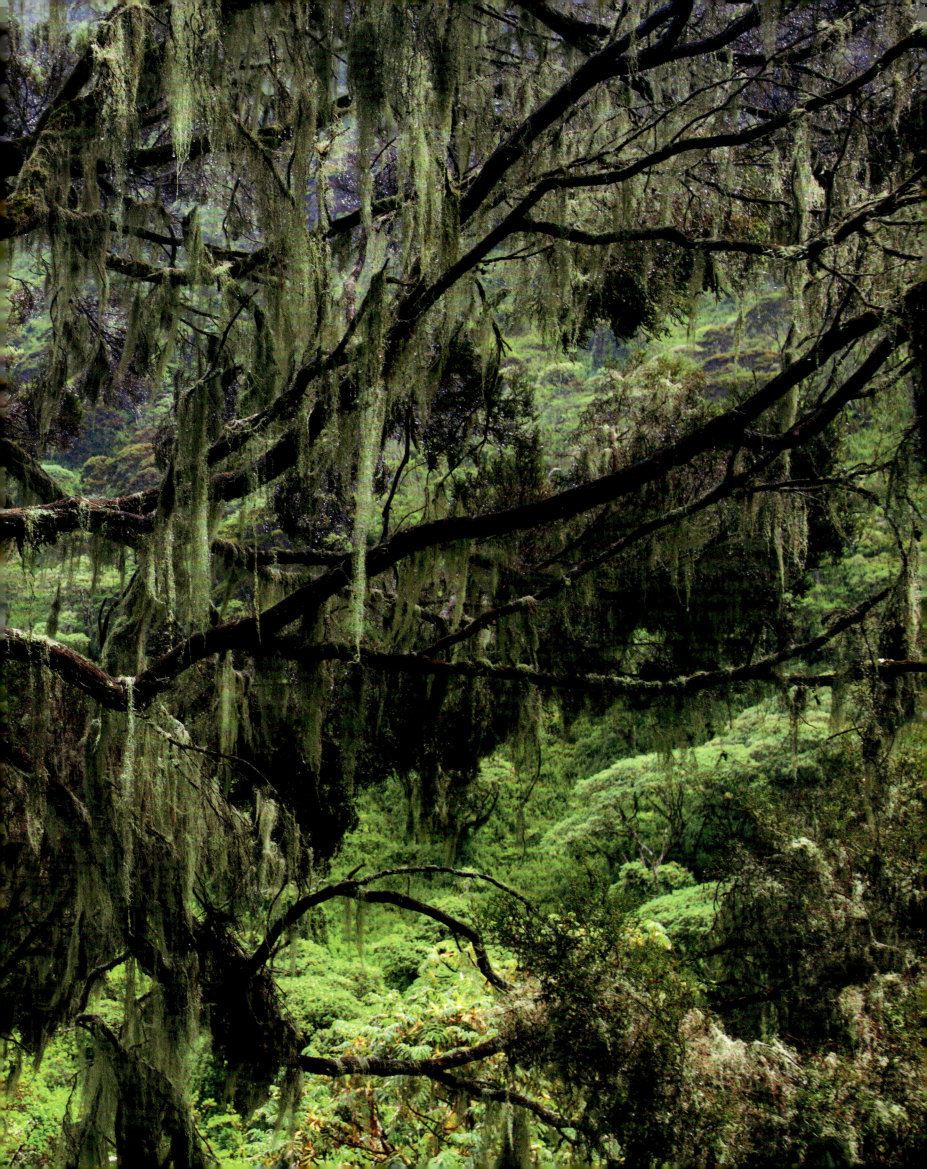

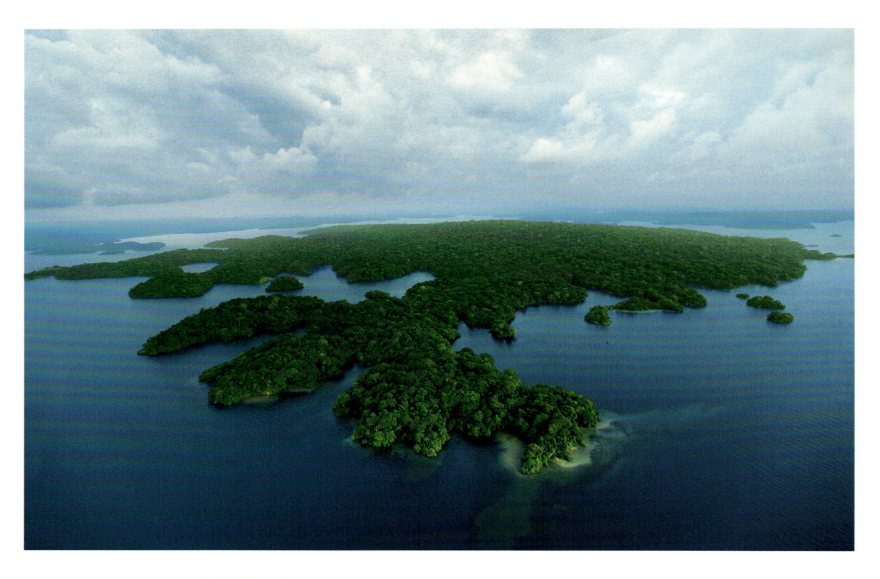

CLOCKWISE FROM LEFT: Barro Colorado Island was created by the flooding of the Gatún Lake during the creation of the Panama Canal. The island is part of the Barro Colorado Nature Monument and has been protected since 1928. The Smithsonian Tropical Research Institute has run a field station on the island since the 1930s; a red-eyed treefrog sleeps high in the canopy of Panama's rain forest—perfectly camouflaged against a leaf; climbing the Rwenzori Mountains in Uganda above 3,500 meters (11,500 feet), where the vegetation consists of otherworldly giant *Dendrosenecio* sp. and giant *Lobelia* sp.

IM UHRZEIGERSINN VON LINKS: Barro Colorado Island entstand beim Bau des Panamakanals durch die Aufstauung des Gatúnsees. Die Insel ist als Teil des Barro-Colorado-Naturdenkmals seit 1928 geschützt, seit den 1930er-Jahren betreibt das Smithsonian Tropical Research Institute dort eine Forschungsstation; ein Rotaugenlaubfrosch schläft hoch oben im Kronendach des Regenwalds von Panama, im Laub perfekt getarnt; im ugandischen Ruwenzori-Gebirge auf einer Höhe von über 3500 Metern, wo die surreal wirkende Vegetation aus Riesensenezien (*Dendrosenecio* sp.) und Riesenlobelien (*Lobelia* sp.) besteht.

DANS LE SENS HORAIRE EN PARTANT DE LA GAUCHE : L'île de Barro Colorado est issue de la formation du lac Gatún, lors de la création du canal de Panama. Inscrite au Barro Colorado Nature Monument, l'île est protégée depuis 1928. Le Smithsonian Tropical Research Institute y exploite une plate-forme d'expérimentation depuis les années 1930 ; une rainette aux yeux rouges dort dans la canopée de la forêt panaméenne, parfaitement camouflée contre une feuille ; à plus de 3 500 m, dans les monts ougandais de Rwenzori, croissent des espèces géantes de *Dendrosenecio* et de *Lobelia*.

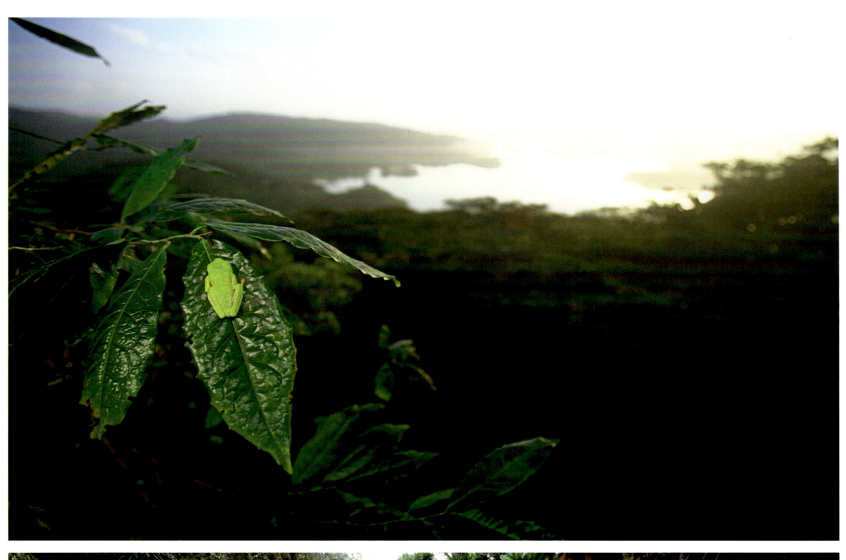

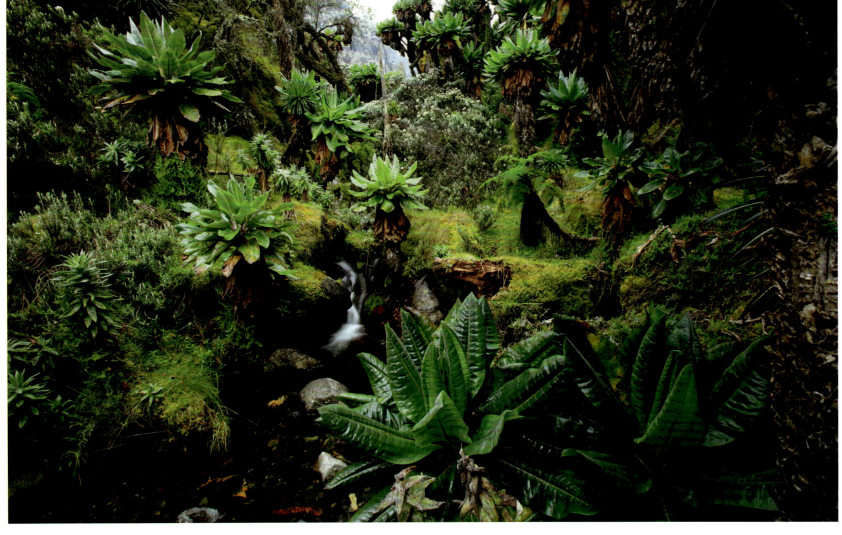

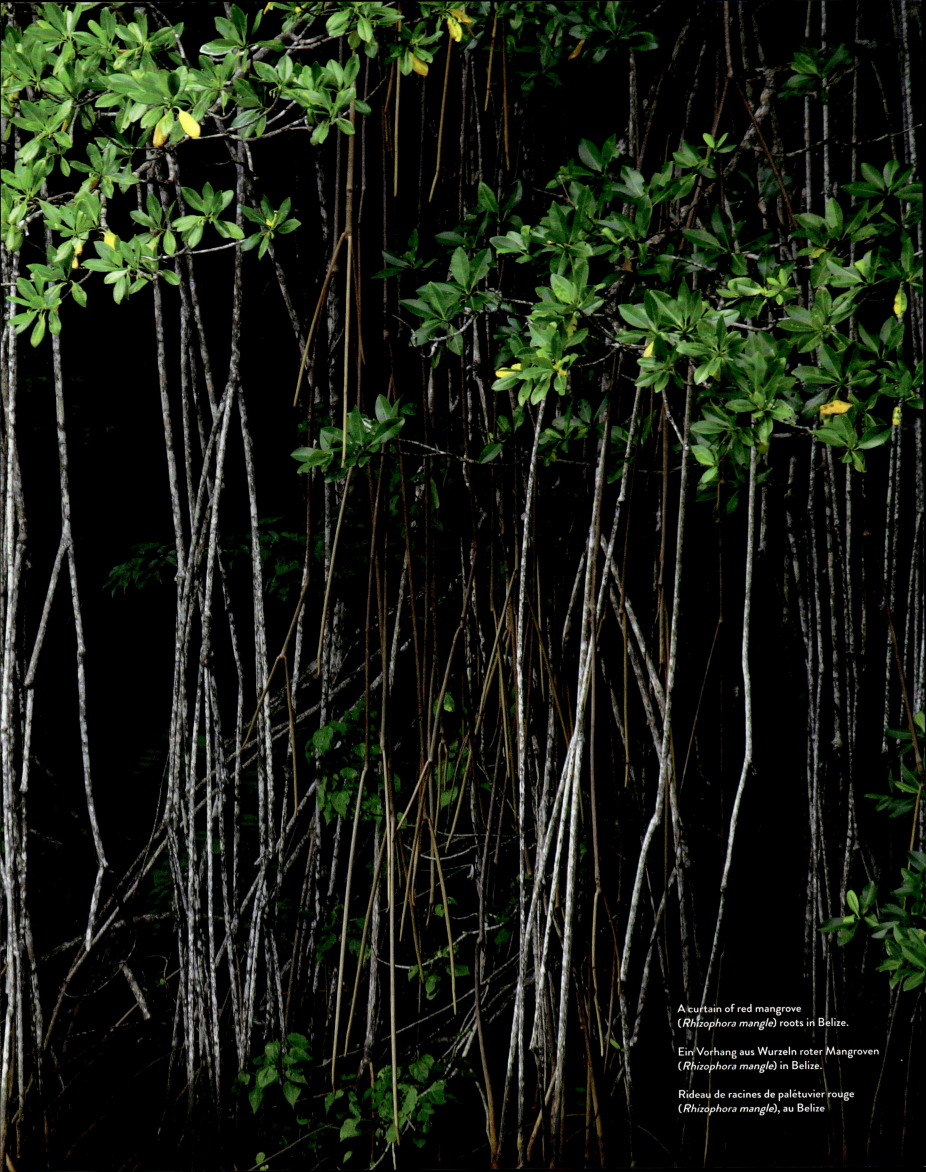

A curtain of red mangrove (*Rhizophora mangle*) roots in Belize.

Ein Vorhang aus Wurzeln roter Mangroven (*Rhizophora mangle*) in Belize.

Rideau de racines de palétuvier rouge (*Rhizophora mangle*), au Belize

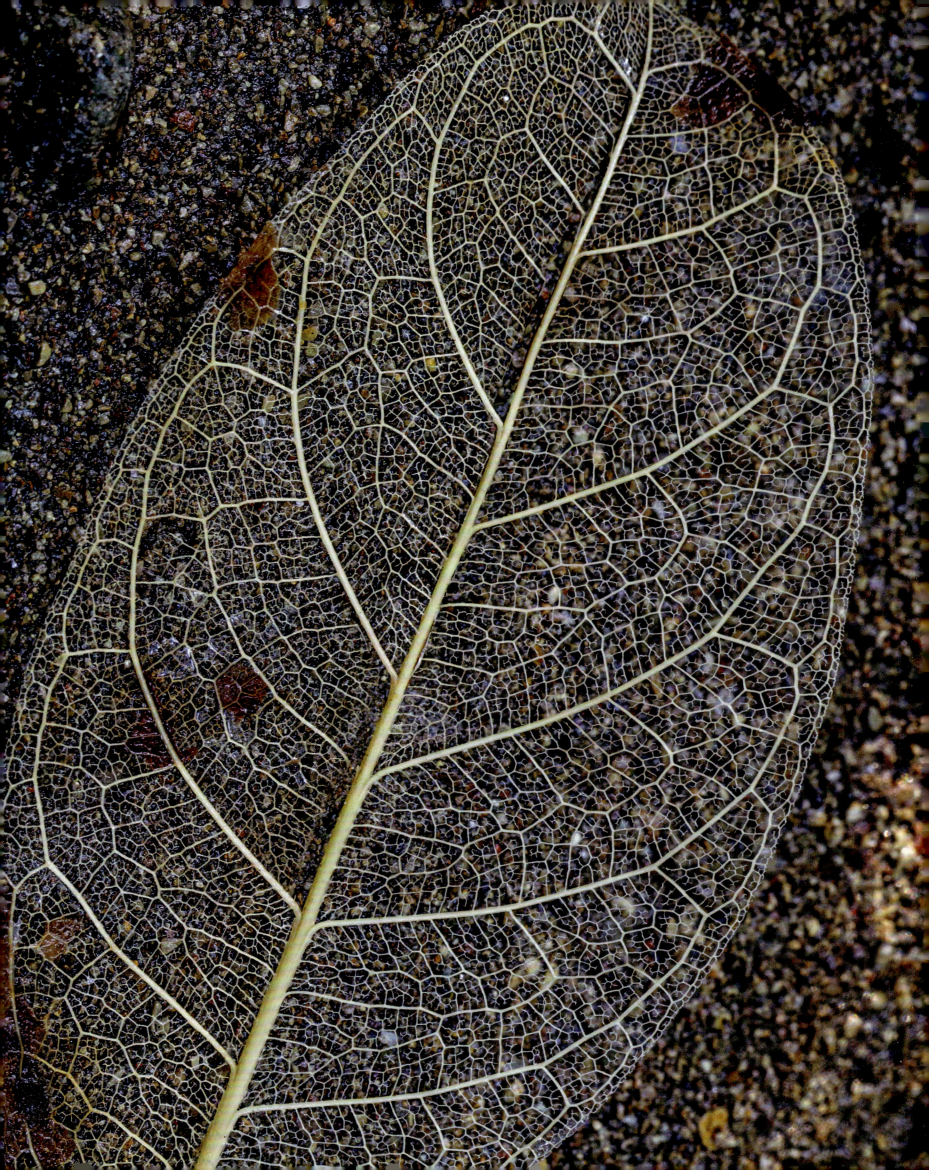

BROWN
BRAUN | LE BRUN

THE BEAUTY OF DECAY

The Daintree rain forest of Northeast Australia is the world's oldest tropical forest, a rare survivor of more than 130 million years of climatic change. Here in North Queensland a pocket of climate has remained relatively stable, allowing this forest to persist for millennia inundated with tropical rainstorms. But millions of years of rain have taken their toll: the rainwater washes out nutrients from the soil and rock underneath the forest, so that today the soils lack the essential nutrients that plants require to grow. Other tropical regions have geologically younger and more fertile soils, but generally the earth underlying tropical forests is very nutrient poor. How can such an abundant forest grow on such infertile soil? The secret is that the bounty of tropical forests is reliant on a quiet army of decomposers working away on dead plant matter to release the nutrients essential for new growth.

The floor of any tropical forest is littered with brown, fallen leaves that cover the soil surface in all directions. If you were to kneel down and dig a little, you would find that the intact dead leaves on the top become progressively more broken and battered as you dig down through the litter, until you encounter a dense brown layer full of tiny roots that lies over the clay or sandy soil below. This visible record of the process of decay illustrates how plant matter is broken down, releasing nutrients that are immediately taken back by the roots of green plants to rebuild the forest.

Unlike grasslands and savannas, herbivores do not eat the majority of leaves in a forest. Instead the leaves fall to the ground to enter the "brown food web"—the community of organisms that make their living on dead organic matter. In tropical rain forests, over 80 percent of the carbon fixed into vegetation via photosynthesis eventually falls to the forest floor, where it is efficiently decomposed by a diverse multitude of organisms. This carpet of dead leaves is a world unto itself!

Fungi and bacteria, termites, millipedes, earthworms, beetle larvae, and a huge number of other invertebrates combine to tear, chew, and digest dead plant matter to release the nutrients contained within. Many of these organisms are hard to see: imagine the tiny filaments of fungi that permeate a decomposing twig, or even invisible to the human eye, like the countless bacteria and protozoans eating away at a fallen leaf. These initial decomposers support larger animals further up the "brown" food chain.

Ants and other small insects nest here in the leaf litter, providing food for toads and lizards. Termites live in fallen branches—the symbiotic protozoans in their guts breaking down cellulose so they can eat dead wood. Shrews, and armadillos in the New World, dig into dry leaves, snuffling their long noses under decaying vegetation to root out beetle larvae. Bats dip down to the forest floor to snatch up a spider. Forest birds take insects from the litter layer, and in Central and South America antbirds are specialists in picking off the invertebrates stirred up by the notorious leaf litter predators: army ants. Moving across the forest floor in giant raiding parties army ants will take any invertebrates they encounter. Finally come the insect-eating experts: anteaters in the New World, and pangolins in the Old World, which possess tough, sharp claws on their forepaws to rip open dead logs and shockingly long tongues to lick out the termites and ants hidden within.

The brown food web supports a diverse community of organisms, but by recycling nutrients critical for plant growth it simultaneously supports the entire forest, and allows a diverse ecosystem to flourish even in sites where the soils have been washed clean of nutrients like the ancient Daintree rain forest.

DIE SCHÖNHEIT DES ZERFALLS

Der älteste Tropenwald der Welt ist der Daintree-Regenwald im Nordosten Australiens, der mehr als 130 Millionen Jahre klimatischer Veränderungen überlebt hat. In diesem Gebiet in North Queensland blieb das Klima relativ stabil, so dass dieser Wald, von tropischen Regenstürmen überschwemmt, jahrtausendelang fortbestehen konnte. Aber viele Millionen Jahre im Regen fordern ihren Tribut: das Regenwasser wäscht Nährstoffe aus dem Boden und dem Gestein unter dem Wald. Deshalb mangelt es dem Boden heute an den Nährstoffen, die Pflanzen zum Wachsen brauchen. Andere tropische Regionen haben geologisch jüngere und fruchtbarere Böden, aber in der Regel ist die Erde unter tropischen Regenwäldern sehr nährstoffarm. Wie kann auf einem so kargen Boden ein so üppiger Wald wachsen? Das Geheimnis hinter der üppigen Vegetation tropischer Regenwälder ist eine stille Armee von Zersetzern, die totes Pflanzenmaterial bearbeiten und dabei die Nährstoffe freisetzen, die für neues Wachstum erforderlich sind.

Der Boden jedes Tropenwalds ist mit abgefallenen braunen Blättern übersät. Wenn man sich hinkniet und ein wenig in der Laubstreu wühlt, stellt man fest, dass die toten Blätter, die an der Oberfläche noch intakt sind, immer mürber und brüchiger werden, je tiefer man gräbt, bis man auf eine dichte braune Schicht voller feiner Wurzeln stößt, die die lehmige oder sandige Erde darunter bedeckt. Dieser sichtbare Zerfallsprozess veranschaulicht, wie Pflanzenmaterial zersetzt wird. Dabei werden Nährstoffe freigesetzt, die die Wurzeln grüner Pflanzen sofort wieder aufnehmen, so dass neue Vegetation entsteht.

Anders als in Grassteppen und Savannen werden in Wäldern die meisten Blätter nicht von Pflanzenfressern vertilgt, sondern fallen zu Boden und werden Teil des „braunen Nahrungsnetzes", der Gemeinschaft von Organismen, die von toter organischer Materie leben. In tropischen Regenwäldern landen über 80 Prozent des Kohlenstoffs, der durch die Fotosynthese in der Vegetation gebunden wurde, schließlich auf dem Waldboden, wo er von einer Vielzahl unterschiedlicher Organismen verarbeitet wird. Dieser Teppich aus toten Blättern ist eine Welt für sich!

Pilze und Bakterien, Termiten, Tausendfüßler, Regenwürmer, Käferlarven und eine Unzahl anderer wirbelloser Tiere zerkleinern, fressen und verdauen totes Pflanzenmaterial und setzen die darin enthaltenen Nährstoffe frei. Viele dieser Organismen sind für das menschliche Auge kaum zu erkennen – zum Beispiel die feinen Fäden von Pilzen, die einen verrottenden Zweig durchziehen – oder sogar unsichtbar wie die zahllosen Bakterien und Einzeller, die an der Oberfläche von Blättern fressen. Diese Erstzersetzer ernähren Tiere, die in der Nahrungskette weiter oben stehen.

Ameisen und andere kleine Insekten, die in der Laubstreu nisten, dienen Kröten und Eidechsen als Nahrung. Termiten, die in abgebrochenen Ästen leben, können das tote Holz fressen, weil sie unsichtbare symbiotische Einzeller im Darm haben, die Zellulose aufspalten. Spitzmäuse, und in der Neuen Welt auch Gürteltiere, wühlen im trockenen Laub und stecken ihre langen Nasen in verrottende Vegetation, um Käferlarven aufzustöbern. Fledermäuse fliegen zum Waldboden hinab, um Spinnen zu fangen. Auch Waldvögel picken Insekten aus dem Laub. In Mittel- und Südamerika haben Ameisenvögel sich darauf spezialisiert, die Insekten zu fangen, die die berüchtigten Treiberameisen aus der Laubstreu aufgescheucht haben. Diese Ameisen bewegen sich in riesigen Schwärmen über den Waldboden und fallen über jedes wirbellose Tier her, dem sie begegnen. Zu guter Letzt kommen die Experten unter den Insektenfressern: die Ameisenbären in der Neuen Welt und die Schuppentiere in der Alten Welt. Sie haben harte scharfe Krallen an den Vorderpfoten, um tote Baumstämme aufzureißen, und erschreckend lange Zungen, um die darin verborgenen Ameisen und Termiten herauszulecken.

Eine vielfältige Gemeinschaft von Organismen lebt vom braunen Nahrungsnetz, aber indem sie Nährstoffe recycelt, die für das Pflanzenwachstum unentbehrlich sind, erhält sie gleichzeitig den ganzen Wald und lässt selbst an Orten wie dem alten Daintree-Regenwald, wo die Nährstoffe aus dem Boden ausgewaschen wurden, ein artenreiches Ökosystem gedeihen.

LA BEAUTÉ DE LA POURRITURE

Dans le nord du Queensland, la forêt pluviale de Daintree est la plus ancienne forêt tropicale au monde, rare survivante de 130 millions d'années de changements climatiques. Dans cette région du nord-est de l'Australie, une poche climatique est demeurée relativement stable, permettant à cette forêt de perdurer durant des millénaires bien qu'inondée par des tempêtes tropicales. Des millions d'années de précipitations ont malgré tout fait leur œuvre : l'eau de pluie a lessivé les nutriments du sol et des roches supportant la forêt, de sorte que les plantes manquent des nutriments indispensables à leur croissance. Si d'autres régions tropicales ont des sols géologiquement plus jeunes et plus fertiles, les forêts tropicales poussent en général sur une terre très pauvre. Comment des ensembles aussi denses peuvent-ils donc croître sur un sol aussi peu fertile ? Le secret : la richesse de ce biotope repose sur une armée silencieuse de décomposeurs prélevant sur les matières végétales mortes les nutriments essentiels à leur régénération.

Dans une forêt tropicale, le sol est jonché de feuilles mortes brunes éparpillées dans tous les sens. Si l'on s'agenouille et que l'on creuse un peu, on constate que les feuilles mortes, intactes sur le dessus, sont de plus en plus brisées et meurtries vers le bas de la litière, jusqu'à ce que l'on rencontre sur le sol argileux ou sableux une couche brune dense, traversée de radicelles. C'est là la preuve concrète que la matière végétale se décompose en libérant des nutriments immédiatement récupérés par les racines des plantes pour régénérer la forêt.

Contrairement à ce qui se passe dans la prairie et la savane, les herbivores ne mangent pas l'ensemble des feuilles de la forêt tropicale, et celles qui restent sur le sol alimentent le « réseau trophique brun » – une communauté d'organismes qui se nourrit de matière organique morte. Dans les forêts tropicales humides, plus de 80 % du carbone piégé dans la végétation par la photosynthèse finit par retomber sur le tapis forestier, où il est efficacement décomposé par une multitude d'organismes divers. Ce tapis de feuilles mortes est un monde en soi !

Champignons et bactéries, termites, mille-pattes, lombrics, larves d'insectes et une multitude d'autres petits invertébrés s'associent pour déchiqueter, mâcher et digérer la matière végétale morte et libérer ses nutriments. Nombre de ces organismes sont difficiles à apercevoir – imaginez les délicats filaments de champignons pénétrant une brindille en décomposition –, voire invisibles à l'œil nu, comme les innombrables bactéries et protozoaires grignotant à la surface. Ces premiers décomposeurs subviennent aux besoins d'animaux plus grands, derniers maillons de la chaîne alimentaire.

Les fourmis nichant dans la litière sont, avec d'autres petits insectes, la nourriture des batraciens et des lézards. Des termites vivent dans les branches à terre, d'invisibles protozoaires décomposant dans leurs estomacs la cellulose du bois mort. Les musaraignes et les tatous du Nouveau Monde fouissent dans les feuilles sèches, fourrant leurs longs museaux sous la végétation en décomposition pour dénicher les larves d'insectes. Les chauves-souris plongent jusqu'au tapis forestier pour capturer des araignées. Les oiseaux de la forêt prélèvent aussi leur dû. En Amérique latine, les fourmiliers sont devenus des experts en grappillage d'insectes révélés par les prédateurs notoires des litières de feuilles : les fourmis légionnaires. Celles-ci mènent dans le sol des raids géants pour piéger tous les invertébrés qu'elles rencontrent. Viennent enfin les mammifères insectivores : les tamanoirs du Nouveau Monde et les pangolins de l'Ancien Monde, lesquels ont au niveau des pattes avant de solides griffes affûtées pour ouvrir les troncs morts et des langues incroyablement longues pour aspirer les termites et fourmis qui s'y cachent.

Le réseau trophique brun fait non seulement vivre bon nombre d'organismes, il subvient aux besoins de la forêt toute entière en recyclant les nutriments vitaux pour la croissance végétale et il permet à un écosystème diversifié de prospérer même sur des sites dont les sols ont été dépossédés de leurs nutriments, comme la forêt tropicale ancienne de Daintree.

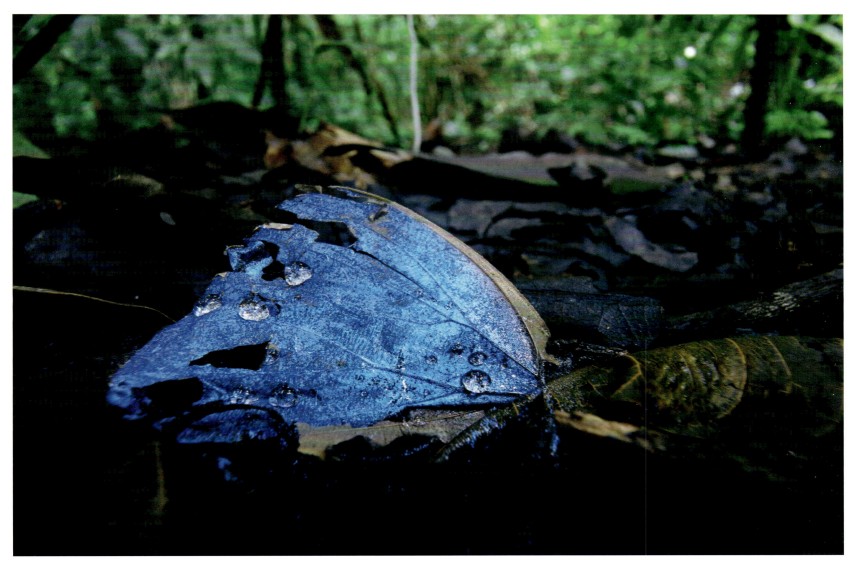

PAGE 56: The skeleton of a fig leaf rots under a large tree on Isla Jicarón, Panama.
THIS PAGE, FROM TOP: A beautiful wing of a blue morpho butterfly (*Morpho menelaus*) decomposes in the leaf litter, Panama; a group of white fungi grow on a recently fallen tree trunk, Panama.

SEITE 56: Das Skelett eines Feigenblatts verrottet unter einem großen Baum auf der Insel Jicarón in Panama.
DIESE SEITE, VON OBEN: Ein schöner Flügel eines blauen Morphofalters (*Morpho menelaus*) zerfällt in der Laubstreu, Panama. Eine Gruppe weißer Pilze wächst auf einem umgestürzten Baumstamm, Panama.

PAGE 56 : Squelette de feuille de figuier pourrissant à l'ombre d'un grand arbre sur l'île de Jicarón, Panama.
CI-DESSUS, DE HAUT EN BAS : L'aile magnifique d'un morpho bleu (*Morpho menelaus*) se décompose dans la litière de feuilles, Panama ; champignons blancs poussant sur un tronc d'arbre récemment abattu, Panama.

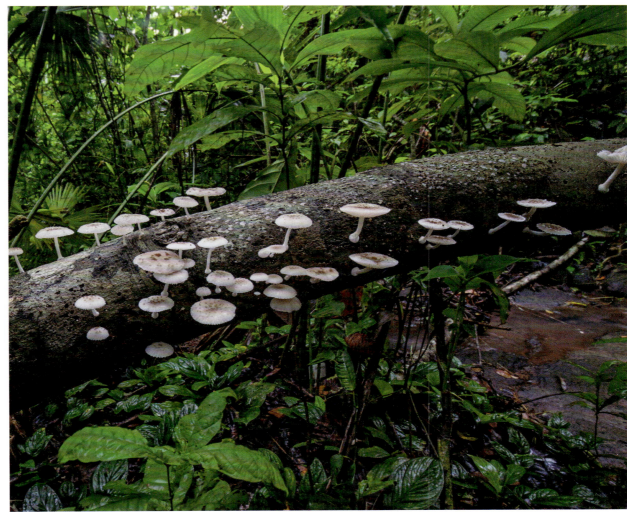

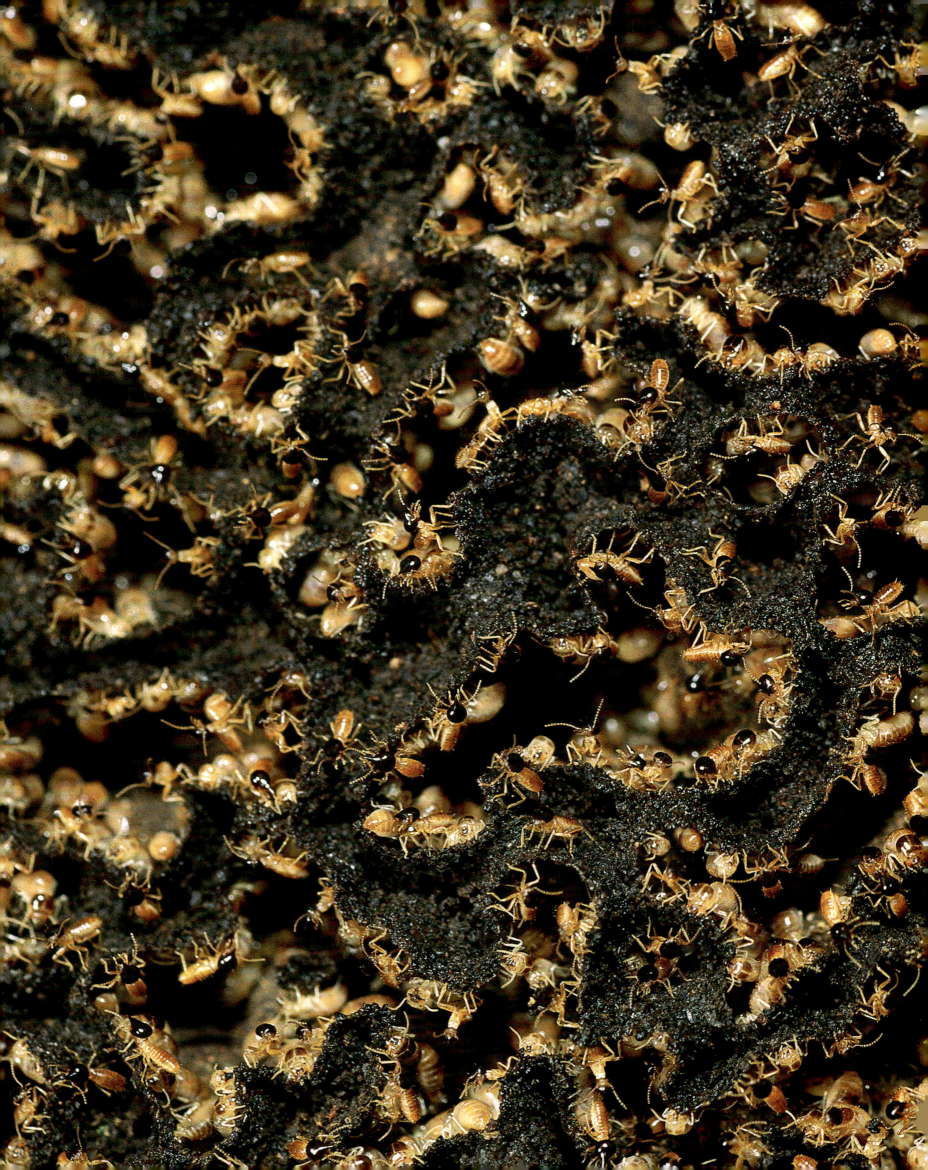

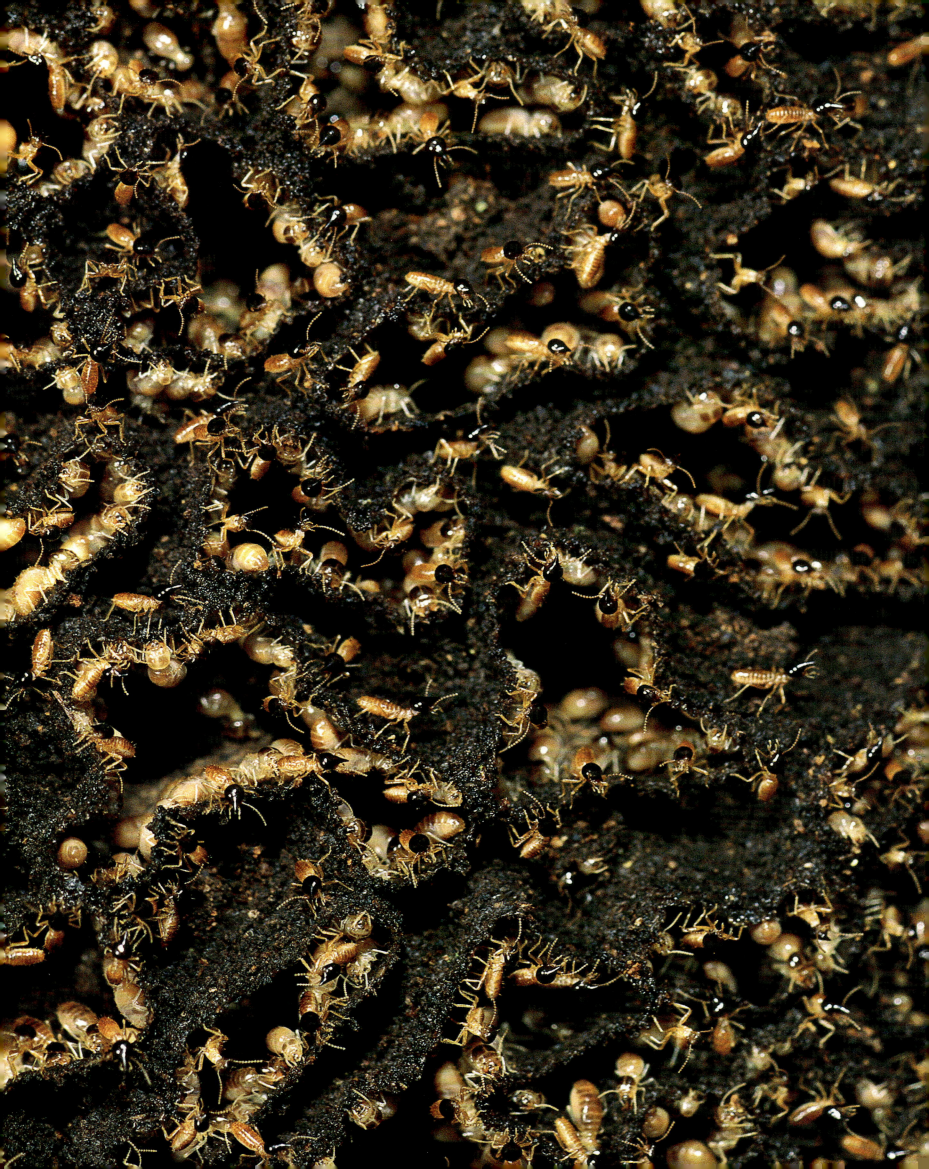

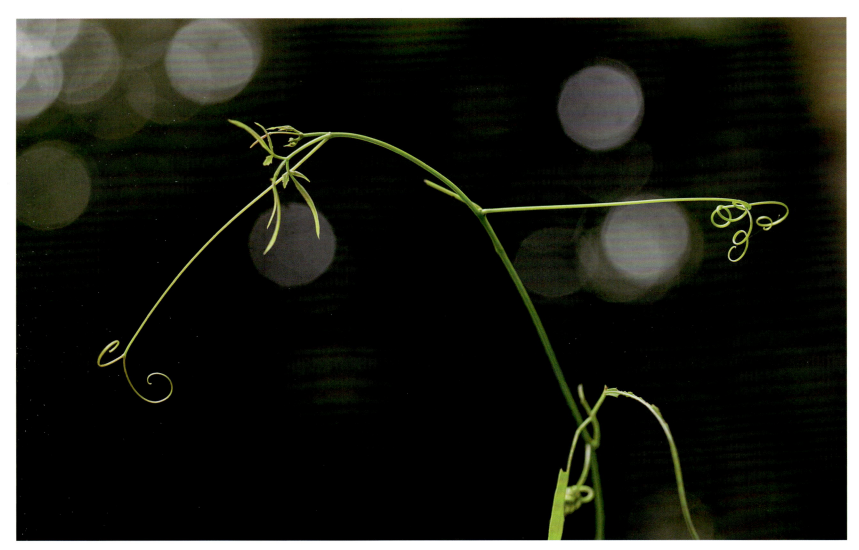

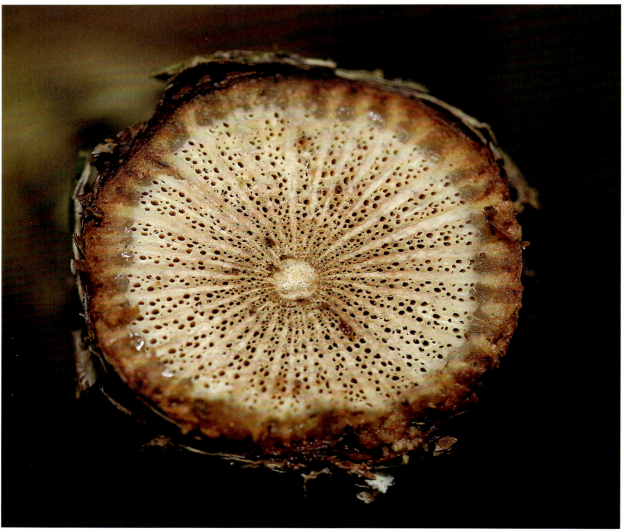

PREVIOUS PAGES: Termites (*Nasutitermes corniger*) build an extension to their arboreal nest after a rainstorm, Panama.
THIS PAGE, FROM TOP: A fast-growing liana (*Serjania* sp.) uses tendrils to climb toward the light; this cross section of the liana (*Davilla nitida*) displays enlarged xylem that carry water from the plant's roots to leaves.

VORHERIGE SEITEN: Termiten (*Nasutitermes corniger*) bauen nach einem Regensturm ihr Baumnest aus.
DIESE SEITE, VON OBEN: Eine schnell wachsende Liane (*Serjania* sp.) benutzt Ranken, um zum Licht hinaufzuklettern. Dieser Querschnitt der Liane (*Davilla nitida*) zeigt erweiterte Xyleme, die Wasser von den Wurzeln der Pflanze zu den Blättern hinauftransportieren.

PAGES PRÉCEDENTES : Des termites (*Nasutitermes corniger*) agrandissent leur nid arboricole après une pluie torrentielle, Panama.
CI-DESSUS, DE HAUT EN BAS : Une liane à croissance rapide (*Serjania* sp.) se hisse vers la lumière avec ses vrilles ; cette coupe transversale de la liane *Davilla nitida* dévoile le xylème hypertrophié acheminant l'eau des racines aux feuilles.

PLANTS
PFLANZEN | PLANTES

THE FOREST ARCHITECTS

Plants form the physical structure of the forest. The fight for sunlight drives trees to grow upwards—creating tall, woody trunks and wide canopies—as they try to position their leaves in the sun. Lianas exploit the trees; these woody vines climb up tree trunks and over branches, using the structure of the trees to put their own leaves above the canopy. Epiphytes also take advantage of the canopy structure, positioning themselves along branches to find a sunny spot. You can see orchids and ferns nestled along the upper surfaces of canopy branches pressed together with bromeliads—compact, spiky plants with a spiral of long strap-like leaves. Under the canopy, small trees and shrubs lend further complexity to the forest structure, and below this understory layer yet more plants grow: here, shade-tolerant seedlings catch the last flickers of sunlight that filter down to the shadowy forest floor.

The many life forms of plants—trees, lianas, epiphytes, shrubs, vines, and palms—combine to create the three-dimensional forest environment, providing habitats for animals and yet more plants. Canopy branches and lianas make walkways for monkeys and squirrels. Nooks and cavities are safe breeding sites for all sorts of creatures, from damselflies to hornbills. A hollow tree creates a safe roosting site for bats, or a quiet spot for an ocelot to nap during the day. The high-canopy epiphyte gardens provide further habitat, housing ants and beetles, and even frogs and their tadpoles.

Plant productivity has created the architecture of tropical forests, and this complex structure houses more habitats that support more species. In tropical forests, trees are the hosts that provide food and shelter for their guests—the diverse community of animals, plants, and fungi that inhabit the forest.

DIE ARCHITEKTEN DES WALDES

Pflanzen bilden die physische Struktur des Waldes. Im Kampf ums Sonnenlicht wachsen Bäume nach oben, bilden hohe hölzerne Stämme und ausladende Kronen aus und versuchen möglichst viel Sonne abzubekommen. Lianen bedienen sich der Bäume. Diese verholzenden Kletterpflanzen winden sich an Baumstämmen und Ästen aufwärts, um ihre eigenen Blätter über das Kronendach zu bringen. Auch Aufsitzerpflanzen (Epiphyten) nutzen die Struktur des Kronendachs. Um ein sonniges Plätzchen zu ergattern, besiedeln Orchideen und Farne Äste hoher Bäume. Dort wachsen sie dicht an dicht mit Bromelien – gedrungenen stacheligen Ananasgewächsen mit langen, spiralförmig angeordneten Blättern. Unter dem Kronendach machen kleinere Bäume und Sträucher den Aufbau des Waldes noch komplexer, und unter dieser tieferen Ebene wachsen noch mehr Pflanzen. Dort fangen schattentolerante Sämlinge das letzte Bisschen Sonnenlicht ein, das bis zum Waldboden herabdringt.

Die vielen pflanzlichen Lebensformen – Bäume, Lianen, Epiphyten, Sträucher, Kletterpflanzen und Palmen – schaffen zusammen die dreidimensionale Waldumgebung, die weiteren Pflanzen und Tieren Lebensräume bietet. Äste und Lianen dienen Affen und Eichhörnchen als Waldwege. Nischen und Hohlräume sind sichere Brutplätze für alle möglichen Geschöpfe von Libellen bis zu Nashornvögeln. Ein hohler Baum wird zu einem sicheren Schlafplatz für Fledermäuse oder zu einem stillen Plätzchen, an dem ein Ozelot am Tage ein Nickerchen machen kann. Die Epiphytengärten oben im Kronendach bilden einen weiteren Lebensraum, der Ameisen, Käfer und sogar Frösche und ihre Kaulquappen beherbergt.

Die Produktivität der Pflanzen hat die Architektur der Tropenwälder geschaffen, und dieses komplexe Ökosystem birgt weitere Habitate für weitere Arten. In tropischen Regenwäldern sind Bäume die Wirte, die ihren Gästen – der vielfältigen Gemeinschaft aus Tieren, Pflanzen und Pilzen, die den Wald bewohnt – Nahrung und Schutz bieten.

LES ARCHITECTES DE LA FORÊT

Les plantes structurent la forêt. La lutte pour la lumière du soleil force les arbres à pousser en hauteur. En cherchant à se dépasser entre eux pour placer leurs feuilles au soleil, ils forment de grands fûts épais et de vastes canopées. Des lianes ligneuses s'appuient par ailleurs sur eux ; en grimpant le long des troncs et des branches, elles utilisent la structure des arbres pour placer leurs propres feuilles dans le haut de la canopée. Les plantes épiphytes profitent elles aussi du couvert forestier, en poussant le long des branches pour trouver un endroit ensoleillé. On peut voir les orchidées et les fougères lovées sur le dessus des branches de la canopée, au coude-à-coude avec des bromélias – plantes compactes, hérissées de piquants, aux longues feuilles rubanées en spirale. Sous la canopée, de petits arbres et arbustes complexifient encore davantage la structure de la forêt. Sous ce même sous-étage, d'autres plantes croissent : les jeunes plantes tolérants à l'ombre saisissent les derniers rayons du soleil qui filtrent jusqu'au tapis forestier ombragé.

Les nombreuses formes de vie végétale – arbres, lianes, épiphytes, arbustes, plantes grimpantes et palmiers – s'associent pour donner un milieu en 3D, livrant des abris aux animaux et à bien d'autres plantes. Branches et lianes de la canopée sont des passerelles pour les singes et écureuils. Recoins et cavités permettent à toutes sortes d'animaux – des demoiselles aux calaos – de se reproduire en toute sécurité. Un arbre creux permet aux chauves-souris de se mettre à l'abri du danger ou à un ocelot de faire une pause en journée. Les jardins de plantes épiphytes du haut de la canopée abritent fourmis et coléoptères, et même des grenouilles et leurs têtards.

La productivité végétale a donné naissance à l'architecture des forêts tropicales, une structure complexe renfermant toujours plus d'habitats pour toujours plus d'espèces. Dans ces forêts, les arbres offrent le gîte et le couvert à leurs hôtes, c'est-à-dire à la communauté diversifiée d'animaux, de plantes et de champignons vivant dans la forêt.

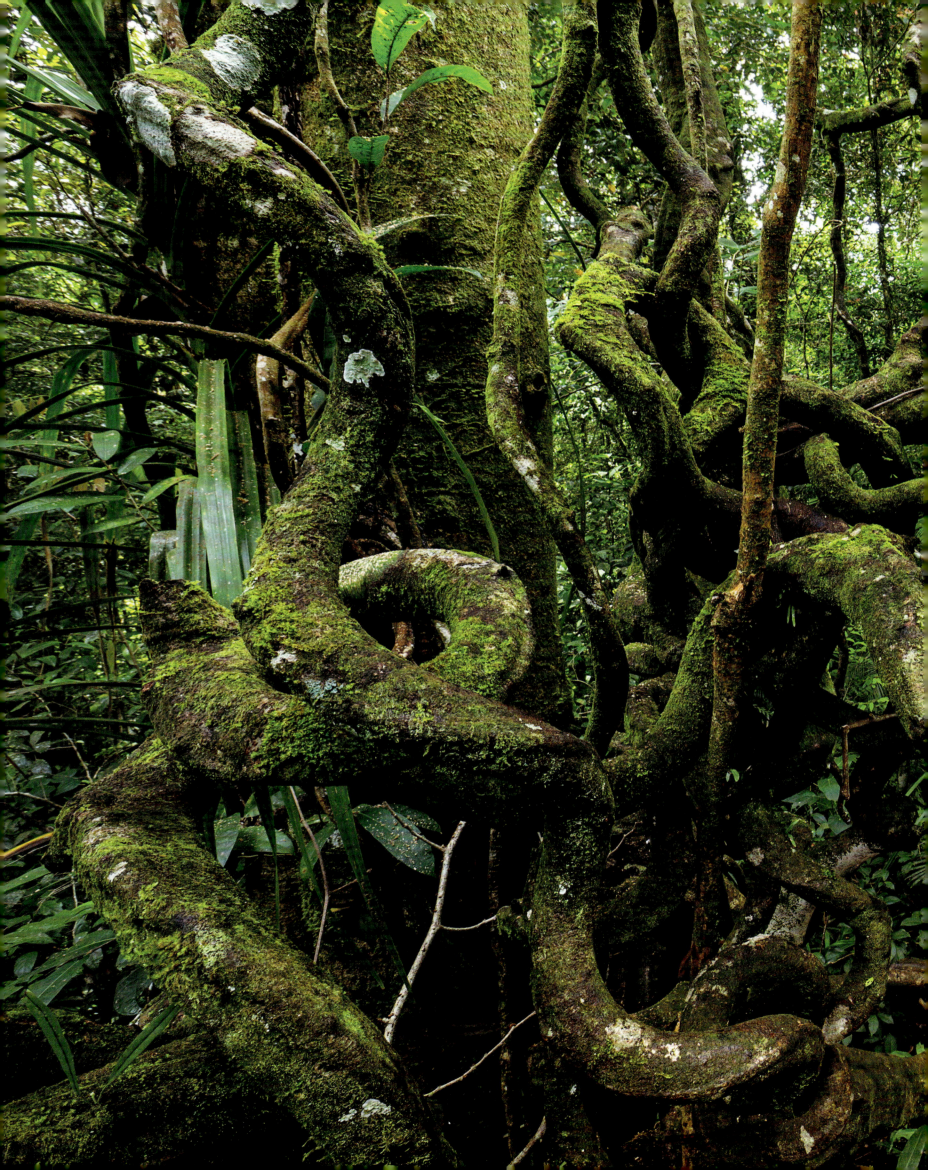

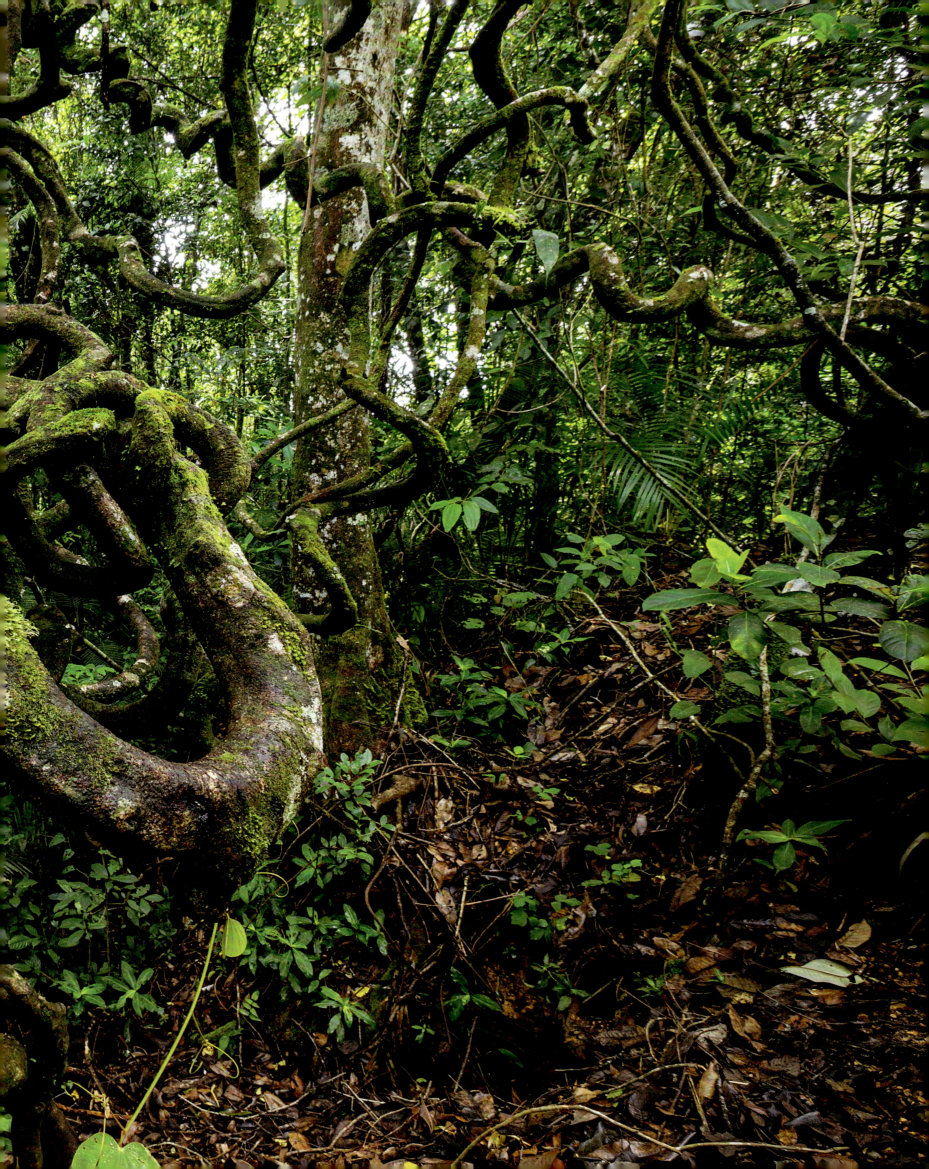

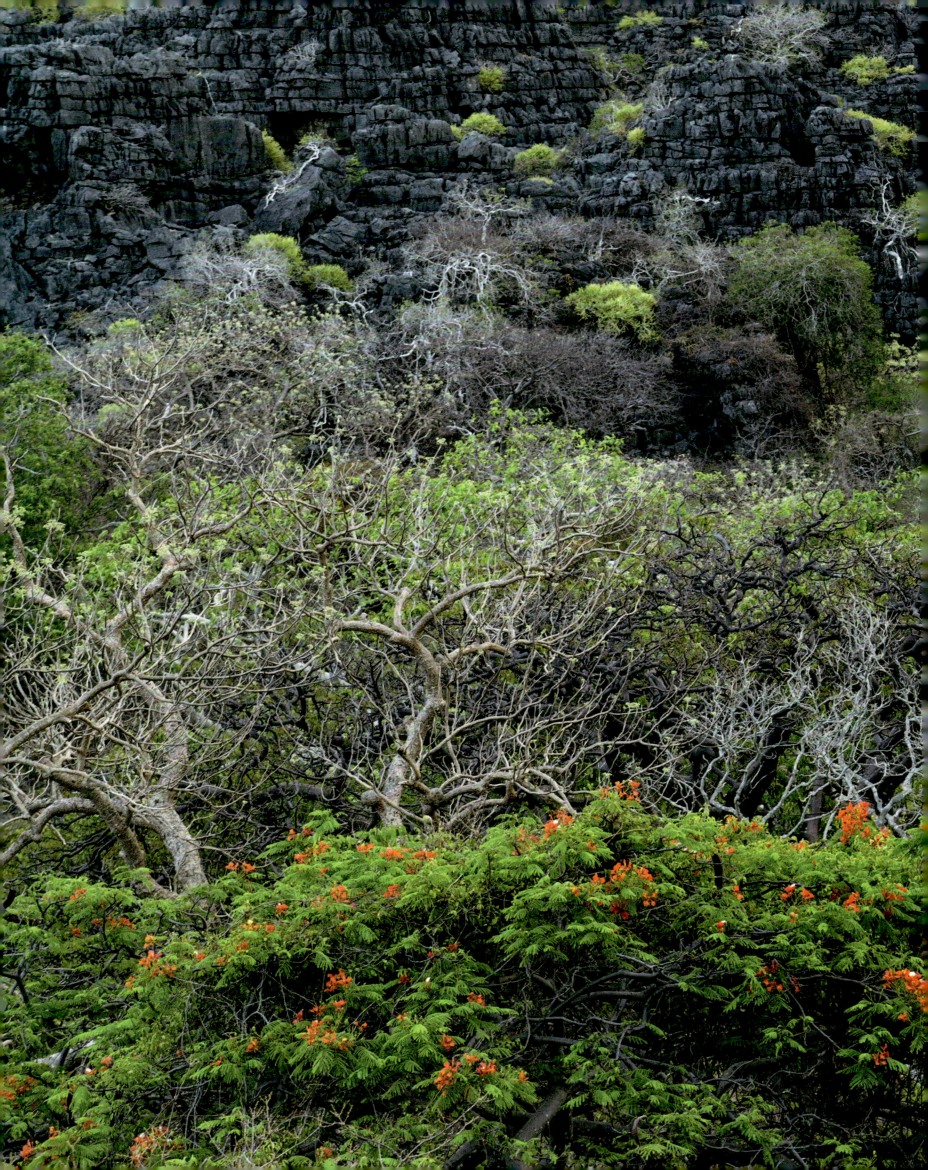

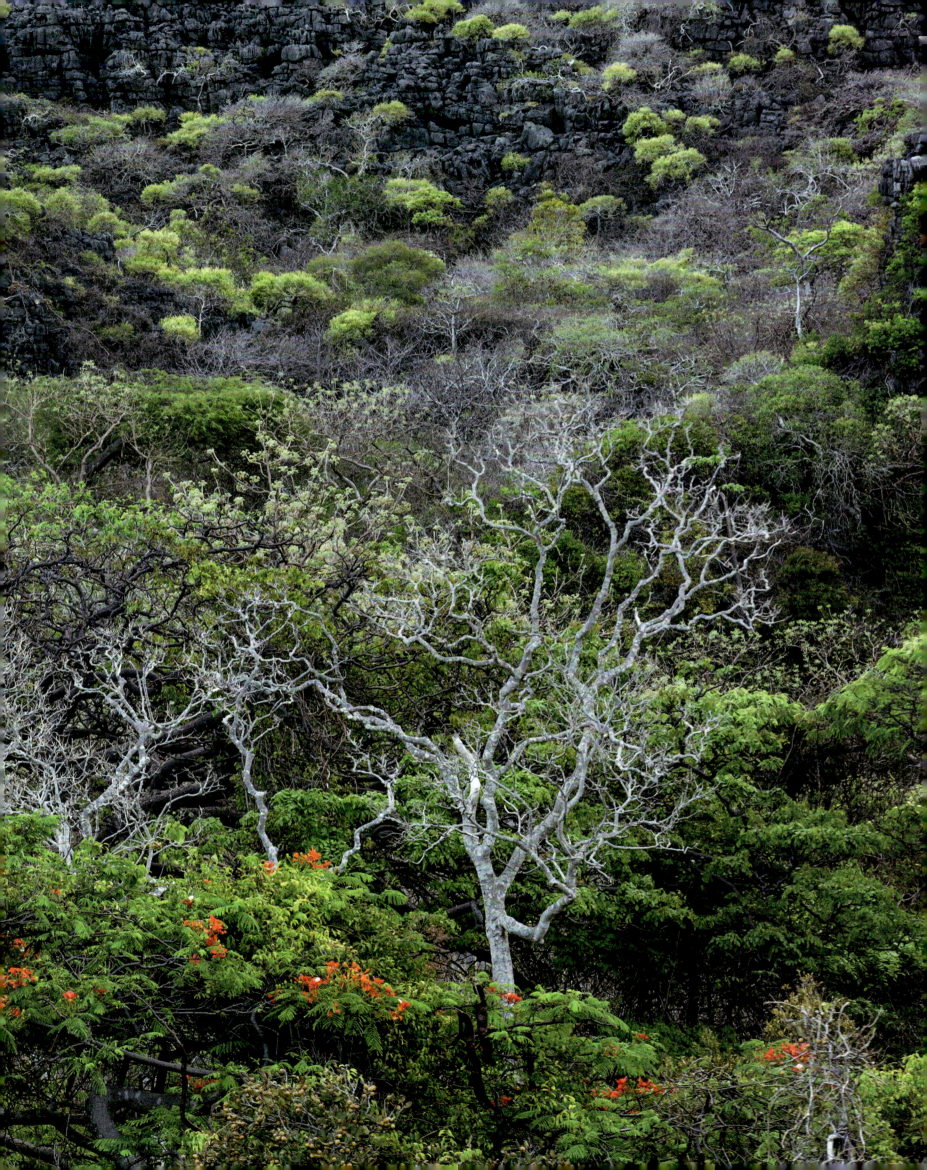

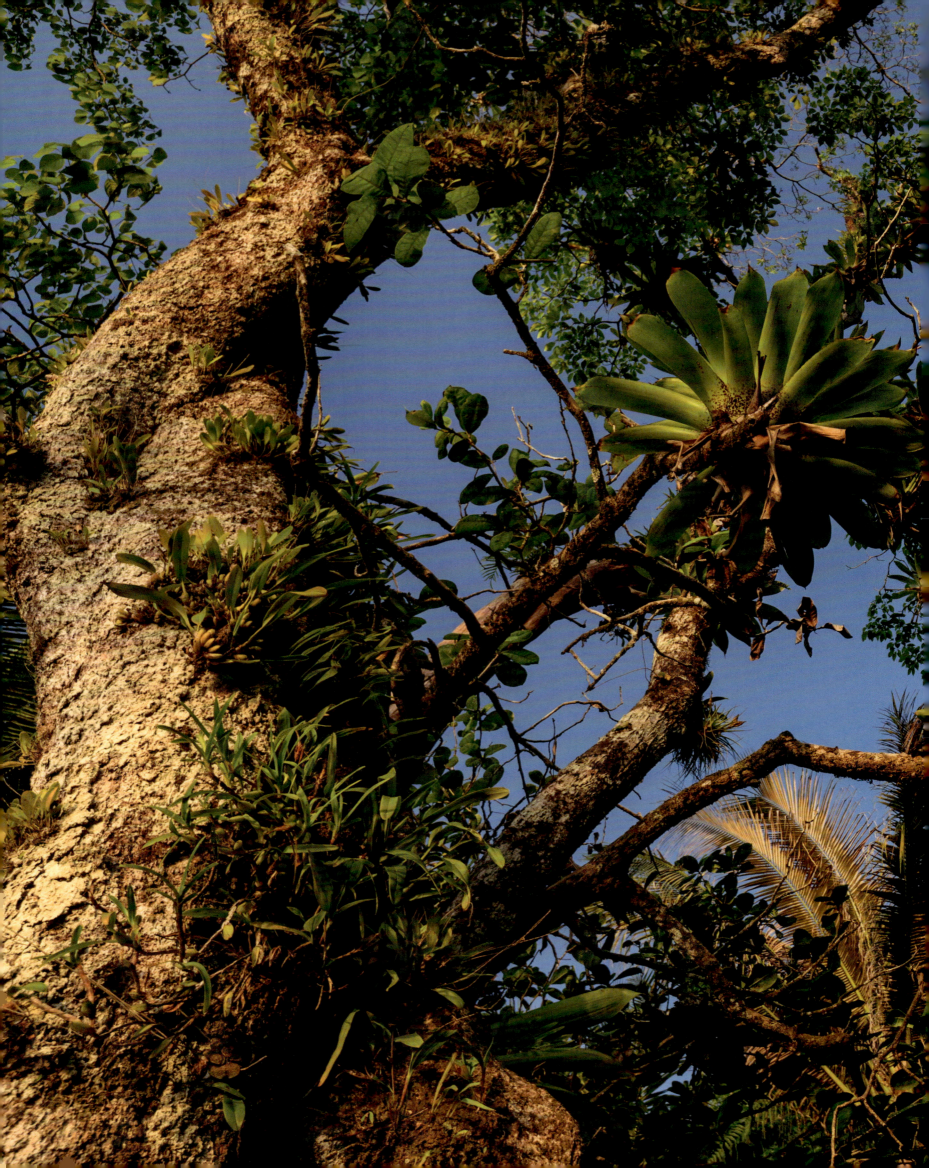

PAGES 64–65: A complicated tangle of lianas grows on the slopes of Mount Kinabalu, Sabah, Malaysia.
PREVIOUS PAGES: An untouched dry forest in the north of Madagascar.
OPPOSITE: An old growth forest on Isla Jicarón, Panama, dense with epiphytic bromeliads and orchids.

SEITEN 64–65: Ein verschlungenes Lianendickicht wächst auf den Hängen des Mount Kinabalu, Sabah, Malaysia.
VORHERIGE SEITEN: Ein unberührter Trockenwald im Norden von Madagaskar.
GEGENÜBER: Ein Primärwald voller epiphytischer Bromelien und Orchideen auf der Insel Jicarón in Panama.

PAGES 64-65: Enchevêtrement de lianes sur les pentes du mont Kinabalu, État de Sabah, Malaisie.
PAGES PRÉCÉDENTES : Forêt sèche inviolée dans le nord de Madagascar.
CI-CONTRE : Forêt ancienne de l'île panaméenne de Jicarón, densément peuplée de broméliacées et d'orchidées, plantes épiphytes.

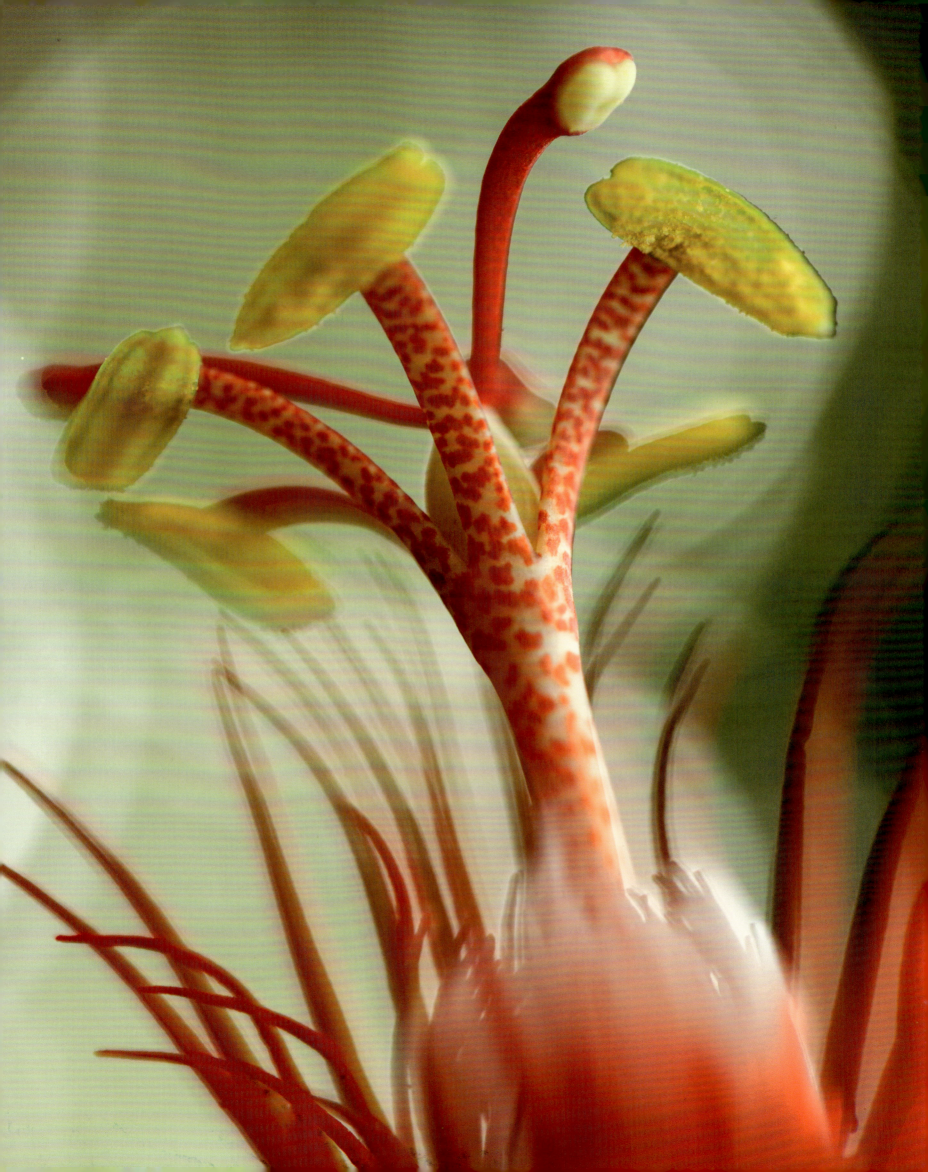

FLOWERS & FRUITS
BLÜTEN & FRÜCHTE | FLEURS & FRUITS

WHERE THERE IS NO WINTER

In tropical forests there is no winter, so plants produce fresh leaves, flowers, and fruit all year round, creating food for forest animals. There is always nectar for hummingbirds, bats, and butterflies to drink, and fruits and seeds to feed monkeys and toucans in the treetops, or wild pigs, tapirs, and rodents on the forest floor. It is not anarchy, however, and each species flowers and fruits to its own unique rhythm. Many species have annual or biannual rhythms; their flowers bursting forth at the same time each year or every second year.

Wet tropical forests close to the equator are truly aseasonal, but as you move further north and south, you find moist and dry tropical forests that have well-defined wet and dry seasons. In these seasonal forests, many species bloom at the end of the dry season, so that their seeds are ready for when the rains return. These seeds germinate when water is plentiful, but before the forest is so sodden that fungal pathogens strike down small seedlings, and the seedlings also have time to grow large enough to withstand the dry season when it returns later in the year. The start of the dry season is a time of abundance in these forests, when animals can feast. But there are famines, too—when few plants produce fruit and the animals squabble over their share. This is the time for figs!

Tropical figs are unusual in that individuals of the same species flower and fruit at different times, meaning that during the leanest times there is usually a fig tree fruiting somewhere nearby. A fruiting fig can pull in hundreds of monkeys, birds, and bats from the surrounding forest, keeping the animals fed even through the hungry months of the late wet season. It's difficult to overemphasize the role that figs play in tropical forests: without them the lean times would be even leaner.

While many animals eat fruit and disperse the seeds in their feces, others feed on the seeds themselves. Rodents and wild pigs, in particular, love to feast on palm nuts and the large seeds of some canopy trees. However, in Southeast Asia the forests have evolved a strategy to enable some seeds to escape. Here, the trees produce no seeds for years, deliberately starving the seed predators. Then, in a single year, hundreds of forest tree species simultaneously produce huge crops of fruits, satiating the seedeaters and allowing some seeds survive to grow into seedlings and eventually adult palms or trees. There may be no winter in the tropics, but the forests here flower and fruit to their own tempo, sustaining the forest year round.

WO ES KEINEN WINTER GIBT

Da es in Tropenwäldern keinen Winter gibt, produzieren die Pflanzen das ganze Jahr über frische Blätter, Blüten und Früchte und damit Nahrung für die Waldtiere. Kolibris, Fledermäuse und Schmetterlinge können sich zu jeder Zeit an Nektar laben, und die Affen und Tukane in den Baumkronen oder die Wildschweine, Tapire und Nagetiere auf dem Waldboden finden immer Früchte und Samen. Es herrscht jedoch keine Anarchie: Jede Pflanzenart produziert in ihrem eigenen Rhythmus Blüten und Früchte. Viele Arten blühen jedes Jahr oder alle zwei Jahre, und das immer zur gleichen Zeit.

In äquatornahen tropischen Regenwäldern gibt es keine Jahreszeiten, doch weiter nördlich oder südlich sind feuchte und trockene Tropenwälder mit klar abgegrenzten Regen- und Trockenzeiten zu finden. In diesen Wäldern blühen viele Arten am Ende der Trockenzeit, so dass ihre Samen reif sind, wenn es wieder regnet. Die Samen keimen, wenn reichlich Wasser vorhanden ist, aber bevor der Wald so durchnässt ist, dass Pilzbefall die kleinen Sämlinge eingehen lässt. Und die Sämlinge haben Zeit, groß genug zu werden, um die Trockenzeit zu überstehen, wenn diese später im Jahr wieder einsetzt. Der Beginn der Trockenzeit ist in diesen Wäldern eine Zeit des Überflusses, in der die Tiere schlemmen können. Aber es gibt auch Monate, in denen Nahrungsmangel herrscht, weil nur wenige Pflanzen Früchte tragen. Dann streiten sich die Tiere ums Futter. Das ist die Feigenzeit!

Tropische Feigen sind insofern ungewöhnlich, als Exemplare derselben Art zu unterschiedlichen Zeiten blühen und Früchte tragen, so dass selbst in mageren Zeiten gewöhnlich

OPPOSITE: This gorgeous passionflower vine (*Passiflora vitifolia*) is native to Central America.

GEGENÜBER: Diese prächtige Passionsblume (*Passiflora vitifolia*) ist in Mittelamerika heimisch.

CI-CONTRE : Cette splendide passiflore à feuilles de vigne (*Passiflora vitifolia*) est endémique d'Amérique centrale.

irgendwo in der Nähe ein Feigenbaum Früchte trägt. Ein Feigenbaum voller Früchte kann Hunderte von Affen, Vögeln und Fledermäusen aus dem Wald um ihn herum anlocken. Er ernährt die Tiere selbst während der Hungermonate der späten Regenzeit. Die Rolle, die Feigen in Tropenwäldern spielen, ist kaum zu überschätzen: ohne sie wären magere Zeiten noch magerer.

Viele Tiere fressen Früchte und verteilen die Samen in ihren Exkrementen, während andere sich von den Samen selbst ernähren. Besonders Nagetiere und Wildschweine tun sich gern an Steinnüssen (den Samen der Steinnusspalmen) und den großen Samen einiger Baumriesen gütlich. Doch in Südostasien haben die Wälder eine Strategie entwickelt, um sicherzustellen, dass immer einige Samen übrigbleiben. Dort bilden die Bäume jahrelang keine Samen und lassen die Samenräuber hungern. Dann produzieren Hunderte von Baumarten in einem Jahr gleichzeitig Unmengen von Früchten. Sie übersättigen die Samenfresser, so dass einige Samen überleben, sich zu Sämlingen entwickeln und zu ausgewachsenen Palmen oder Bäumen werden. In den Tropen mag es keinen Winter geben, aber die dortigen Wälder produzieren in ihrem eigenen Tempo Blüten und Früchte und versorgen ihre Bewohner das ganze Jahr über.

LÀ OÙ L'HIVER N'EXISTE PAS

Dans les forêts tropicales, il n'y a pas d'hiver, de sorte que les plantes produisent toute l'année des feuilles, des fleurs et des fruits, et donc de la nourriture pour les animaux de la forêt. Il y a toujours du nectar à boire pour les colibris, les chauves-souris et les papillons, et toujours des fruits et des graines à la cime des arbres pour les singes et les toucans, ou sur le sol pour les cochons sauvages, les tapirs et les rongeurs. Ce n'est toutefois pas l'anarchie, et chaque espèce fleurit et fructifie à son propre rythme, essentiellement annuel ou bisannuel, les fleurs apparaissant à la même période tous les ans ou un an sur deux.

Les forêts tropicales humides proches de l'équateur ne connaissent pas vraiment de saisons. Mais vers le nord ou le sud, on trouve des forêts tropicales humides ou sèches à saisons humides et sèches bien marquées. Dans ces forêts, de nombreuses espèces fleurissent en fin de saison sèche, et leurs graines sont prêtes pour le retour de la pluie. Elles germent lorsqu'il y a beaucoup d'eau, mais avant que le sol ne soit détrempé et que des champignons pathogènes ne frappent les jeunes plants qui ont ainsi le temps de grandir suffisamment pour résister à la saison sèche suivante. Le début de la saison sèche marque dans ces forêts une période d'abondance, permettant aux animaux de se repaître. Mais il peut y avoir des famines si trop peu de plantes fructifient. Heureusement, les figues sont là pour sauver la situation !

Les figuiers tropicaux présentent une particularité : des individus de la même espèce fleurissent et fructifient à des moments différents. Ainsi, même en période de pénurie, il y a toujours un figuier qui fructifie quelque part. Un tel arbre peut attirer des centaines de singes, d'oiseaux et de chauves-souris de la forêt avoisinante et les approvisionner même durant les mois de disette en fin de saison humide. On ne saurait trop insister sur le rôle des figues dans les forêts tropicales : sans elles, les temps difficiles le seraient bien plus encore.

Bon nombre d'animaux se nourrissent de fruits et disséminent leurs graines par leurs fèces. D'autres se nourrissent de ces graines. Rongeurs et cochons sauvages se délectent de noix de palme et de grosses graines de certains arbres de la canopée. En Asie du Sud-Est, les forêts ont élaboré une stratégie pour préserver une partie des graines. Les arbres n'en produisent pas certaines années, affamant alors délibérément leurs prédateurs. Puis, une année donnée, ils sont des centaines à en produire simultanément des quantités bien supérieures aux besoins des mangeurs de graines, de sorte que les graines épargnées deviennent des plants puis des arbres ou des palmiers adultes. S'il n'y a peut-être pas d'hiver sous les tropiques, les arbres, en fleurissant et fructifiant à leur rythme, entretiennent la forêt à longueur d'année.

...

OPPOSITE, FROM TOP: The red flowers of this ginger species (*Costus lima*) can be seen during the rainy season throughout Central America; this *Tillandsia fasciculata* is a drought-resistant epiphyte that occurs high in the canopy of Central and South America's tropical forests.
FOLLOWING PAGES: A minute orchid from the genus *Dichaea* in the rain forests of Isla Coiba, Panama.

GEGENÜBER, VON OBEN: Die roten Blüten dieser Ingwerart (*Costus lima*) sind während der Regenzeit in ganz Mittelamerika zu sehen; diese *Tillandsia fasciculata* ist eine trockenheitsresistente Aufsitzerpflanze (*Epiphyt*), die hoch oben im Kronendach der mittel- und südamerikanischen Tropenwälder wächst.
FOLGENDE SEITEN: Eine kleine Orchidee der Gattung *Dichaea* im Regenwald der Insel Coiba, Panama.

CI-CONTRE, DE HAUT EN BAS : À la saison sèche, on peut admirer les fleurs rouges de cette zingibéracée (*Costus lima*) dans toute l'Amérique centrale ; plante épiphyte résistant à la sécheresse, la *Tillandsia fasciculata* élit domicile au sommet de la canopée des forêts tropicales d'Amérique latine.
PAGES SUIVANTES : Minuscule orchidée du genre *Dichaea* des forêts tropicales humides de l'île de Coiba, Panama.

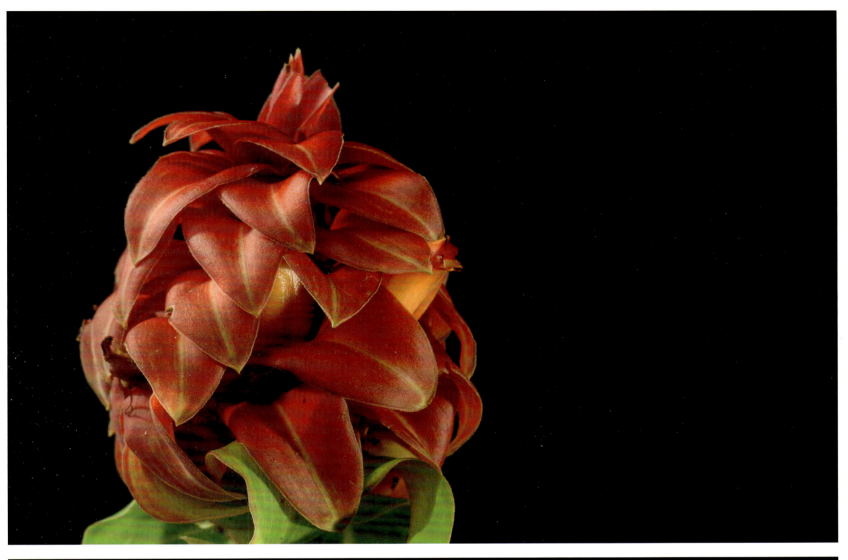
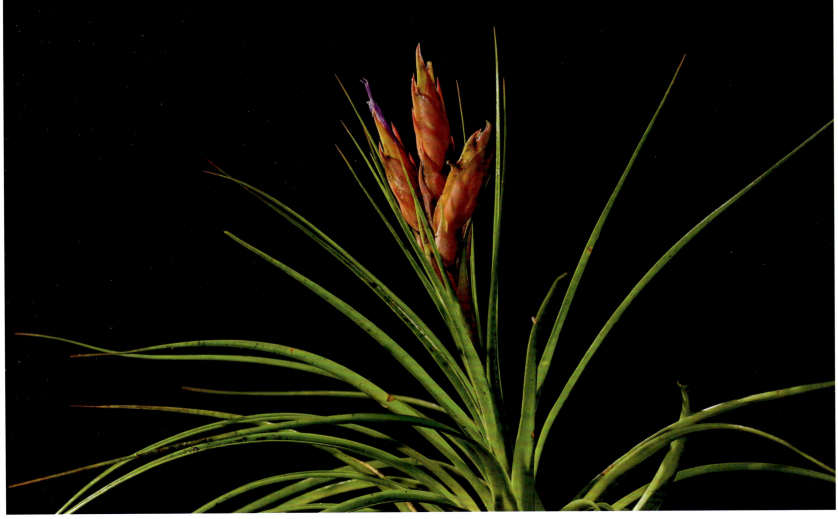

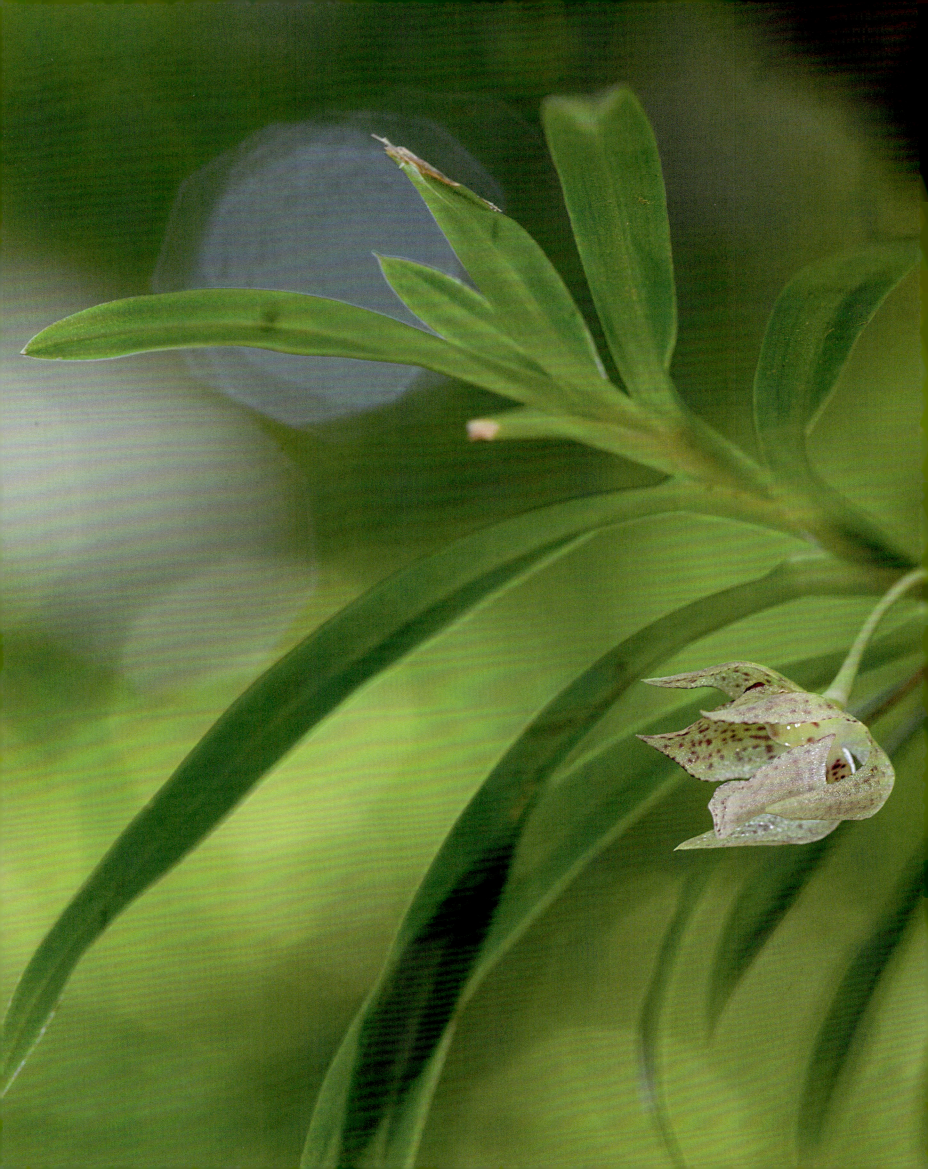

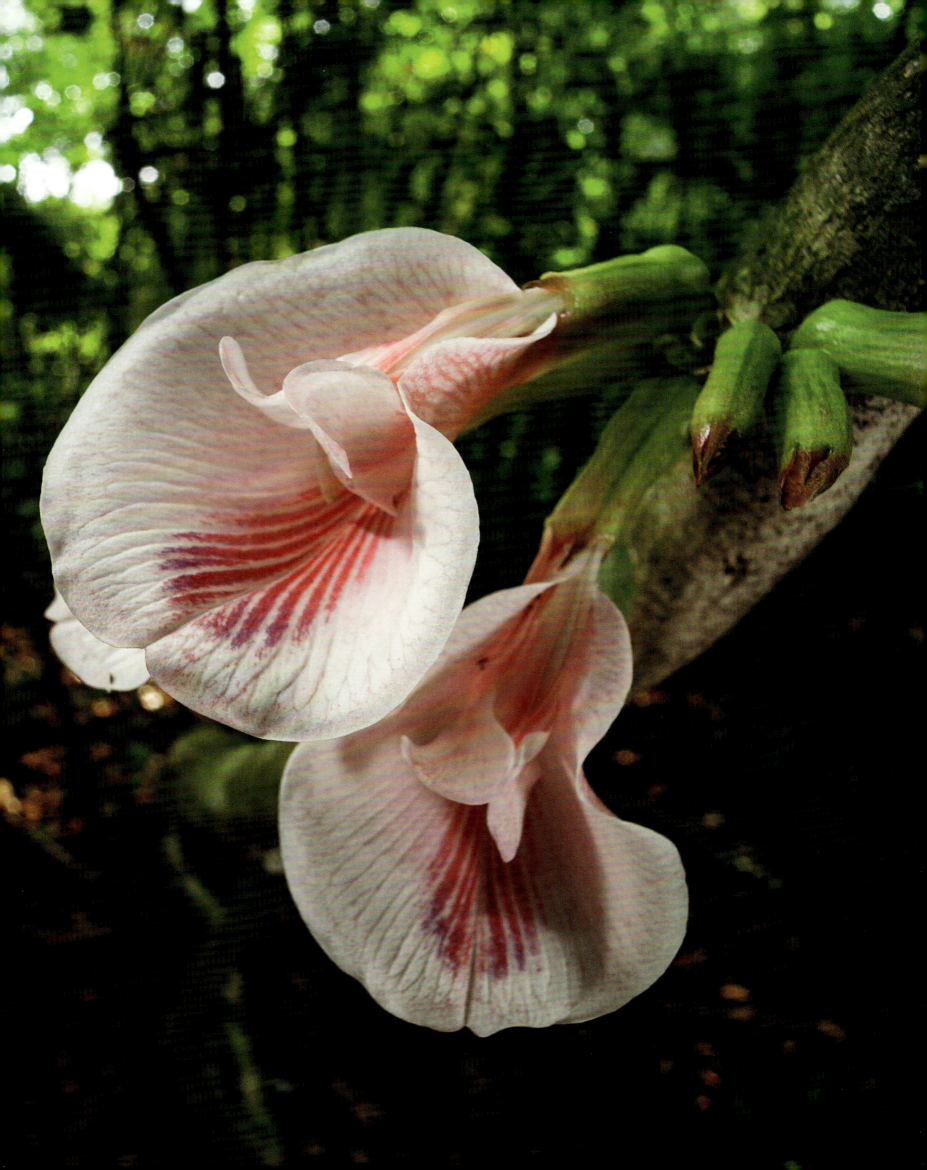

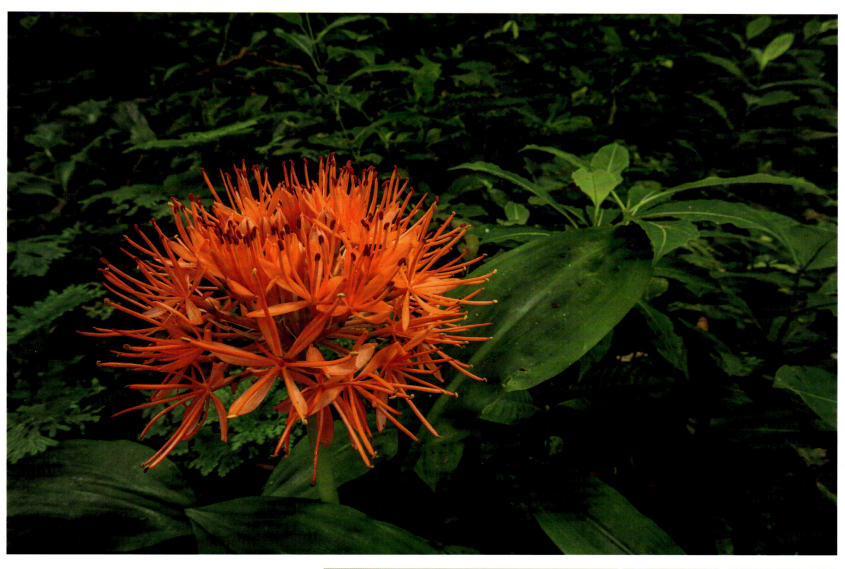
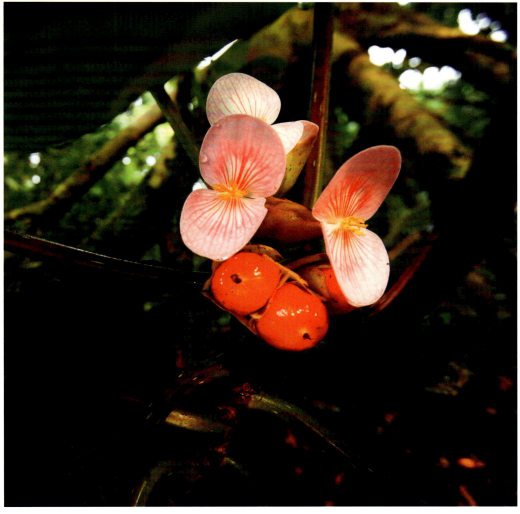

CLOCKWISE FROM LEFT: A liana (*Clitoria javitensis*) from the pea family flowers in the dry season in Panama; the blood lily (*Scadoxus multiflorus*) occurs in the forests of tropical Africa; a *Begonia* sp. on the island of Bioko off the coast of equatorial Guinea.

IM UHRZEIGERSINN VON LINKS: Eine Liane (*Clitoria javitensis*) aus der Familie der Hülsenfrüchtler blüht in der Trockenzeit in Panama; die Blutblume (*Scadoxus multiflorus*) kommt in den Wäldern des tropischen Afrika vor; eine *Begonia* sp. auf der Insel Bioko vor der Küste von Äquatorialguinea.

DANS LE SENS HORAIRE EN PARTANT DE LA GAUCHE : Liane (*Clitoria javitensis*) de la famille des papilionacées à la saison sèche au Panama ; le lis de sang africain (*Scadoxus multiflorus*) pousse dans les forêts d'Afrique tropicale ; espèce du genre *Begonia* poussant sur l'île de Bioko, au large de la Guinée équatoriale.

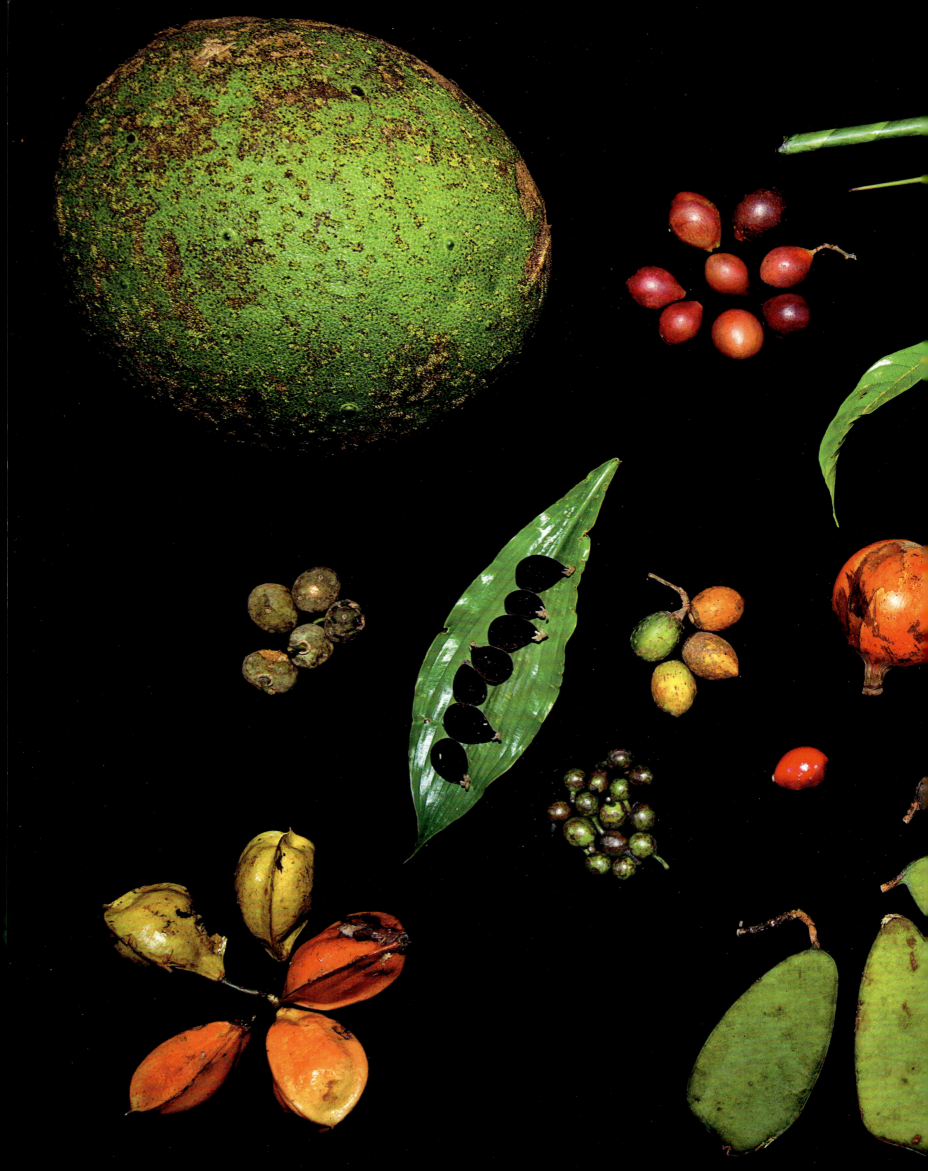

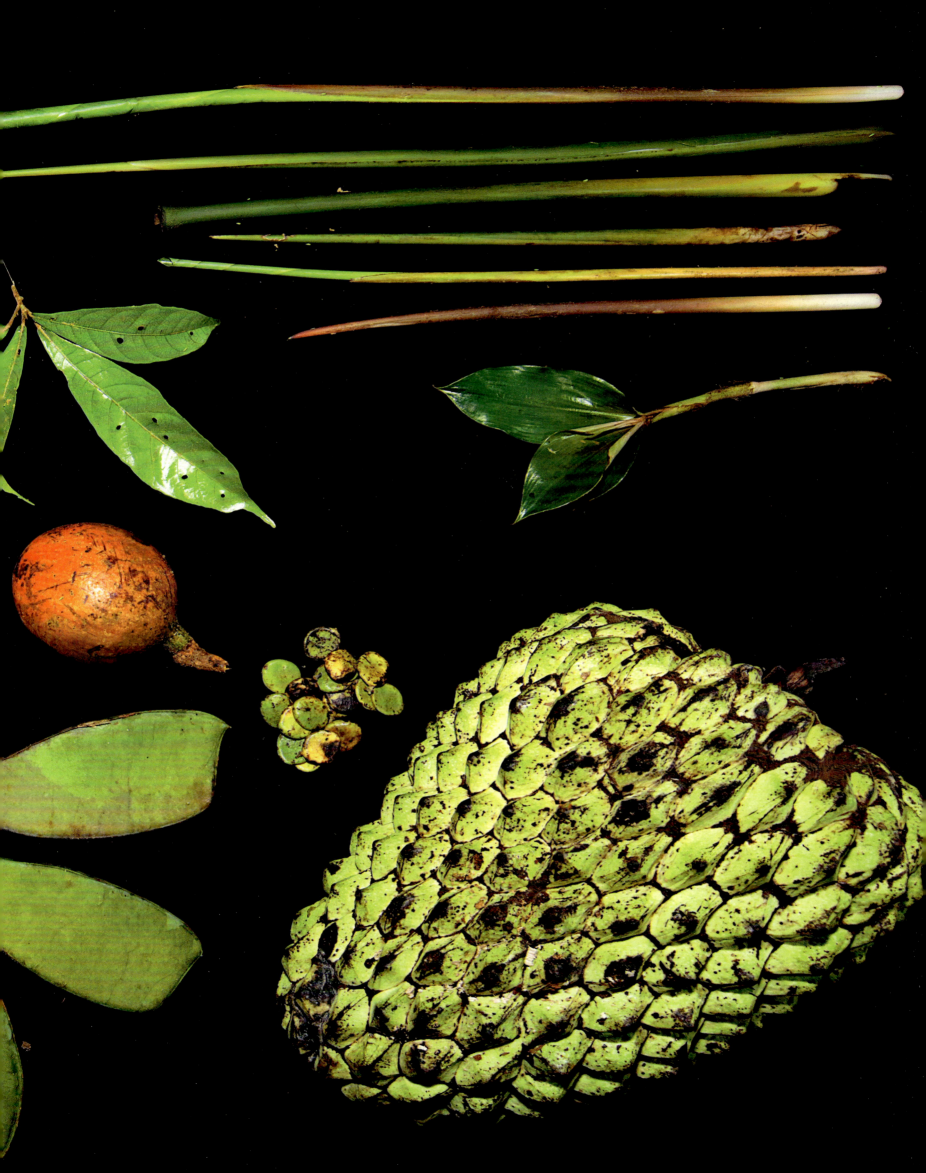

PREVIOUS PAGES: A collection of the fruits and leaves
eaten by bonobos in Lui Kotale near Salonga National Park, DRC.
OPPOSITE: Fruits and seeds from Lambir Hills National Park, Sarawak, Malaysia.
FOLLOWING PAGES: Fruits collected on Barro Colorado Island, Panama, at the end of the
dry season (April/May). Cassowaries consume a great diversity of fruit—here is a selection
from the forests of North Queensland, Australia.

VORHERIGE SEITEN: Eine Zusammenstellung der Früchte und Blätter, die die Bonobos
in Lui Kotale in der Nähe des Salonga-Nationalparks fressen, DRC.
GEGENÜBER: Früchte und Samen aus dem Lambir-Hills-Nationalpark Sarawak, Malaysia.
FOLGENDE SEITEN: Früchte, die am Ende der Trockenzeit
(April/Mai) auf Barro Colorado Island in Panama gesammelt wurden.
Kasuare fressen eine große Vielfalt an Früchten – hier eine Auswahl
aus den Wäldern von North Queensland, Australien.

PAGES PRÉCÉDENTES : Fruits et feuilles consommés par les bonobos,
camp de Lui Kotale, près du parc national de la Salonga, RDC.
CI-CONTRE : Fruits et graines du parc national de Bukit Lambir, État du Sarawak, Malaisie.
PAGES SUIVANTES : Fruits cueillis à la fin de la saison sèche (avril-mai) à Barro Colorado, Panama.
Les casoars se nourrissent de fruits très variés : assortiment provenant des forêts
du Queensland septentrional, en Australie.

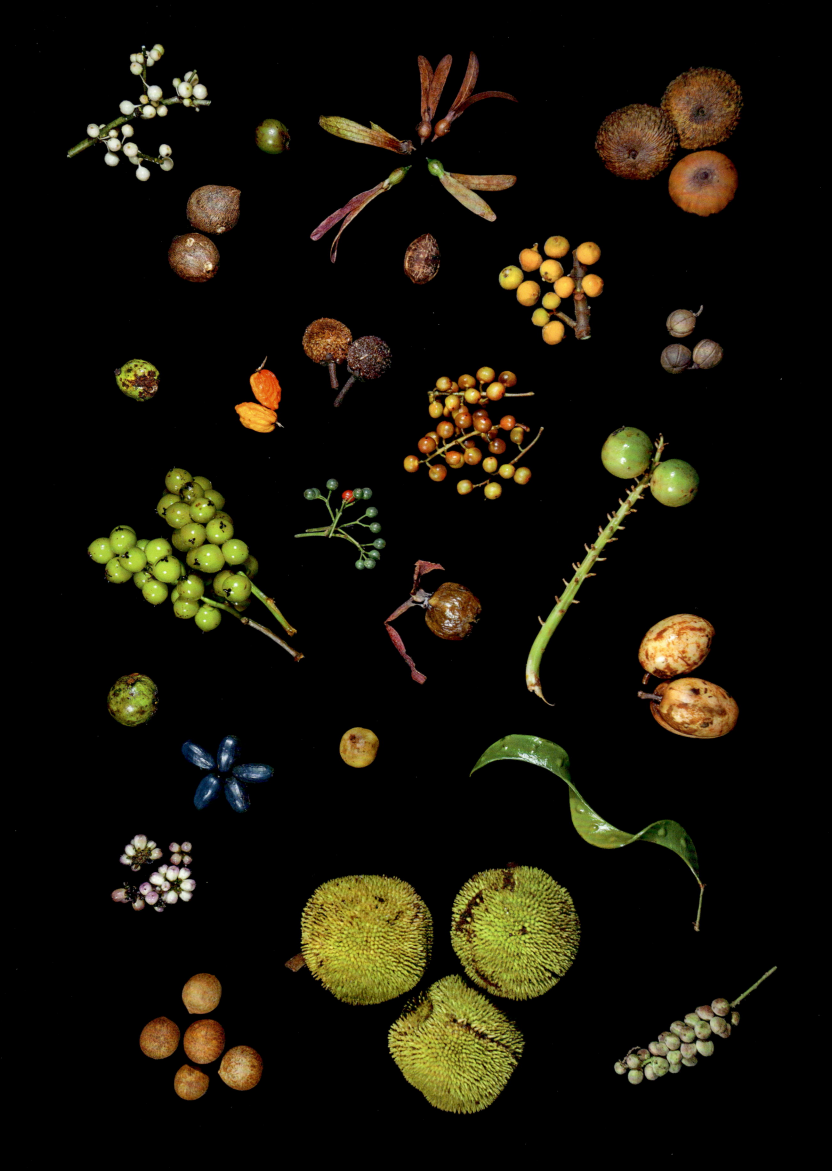

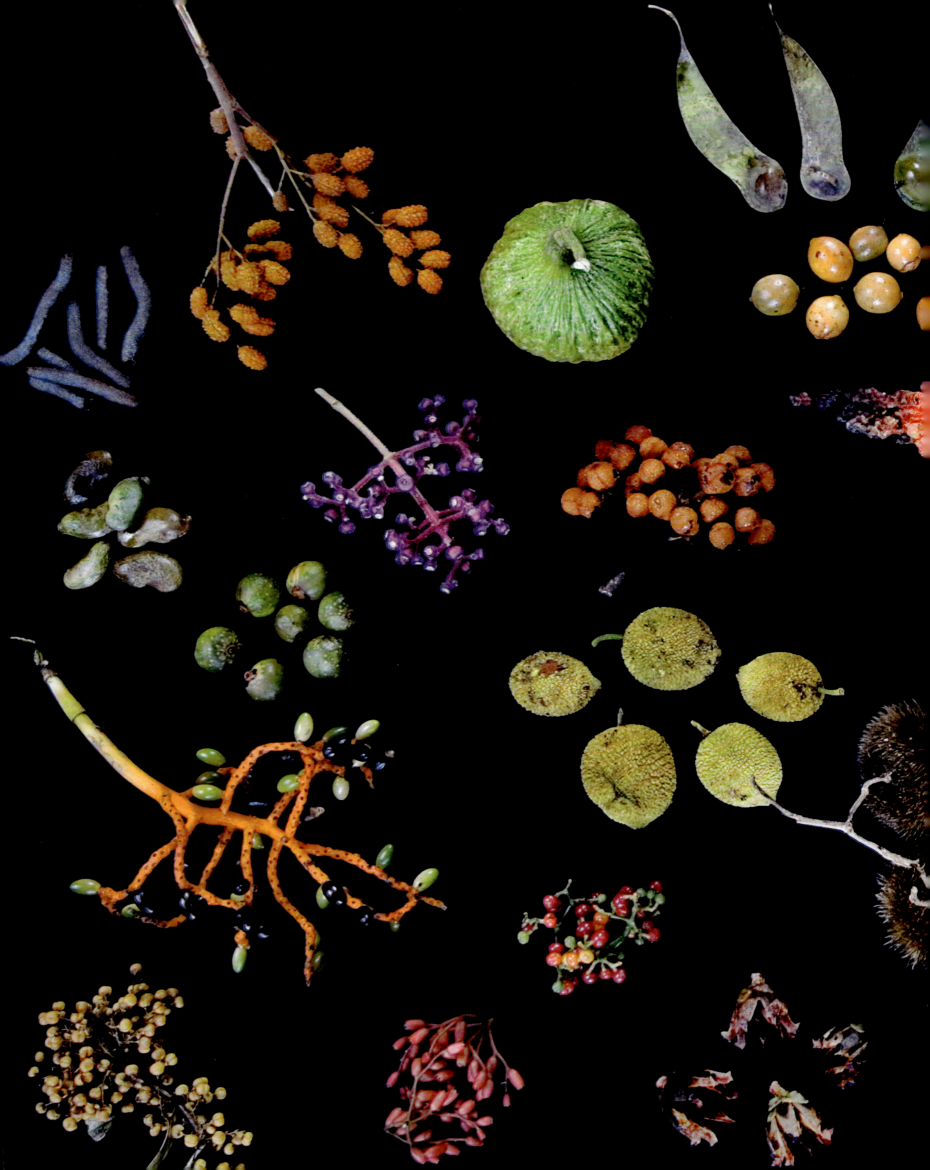

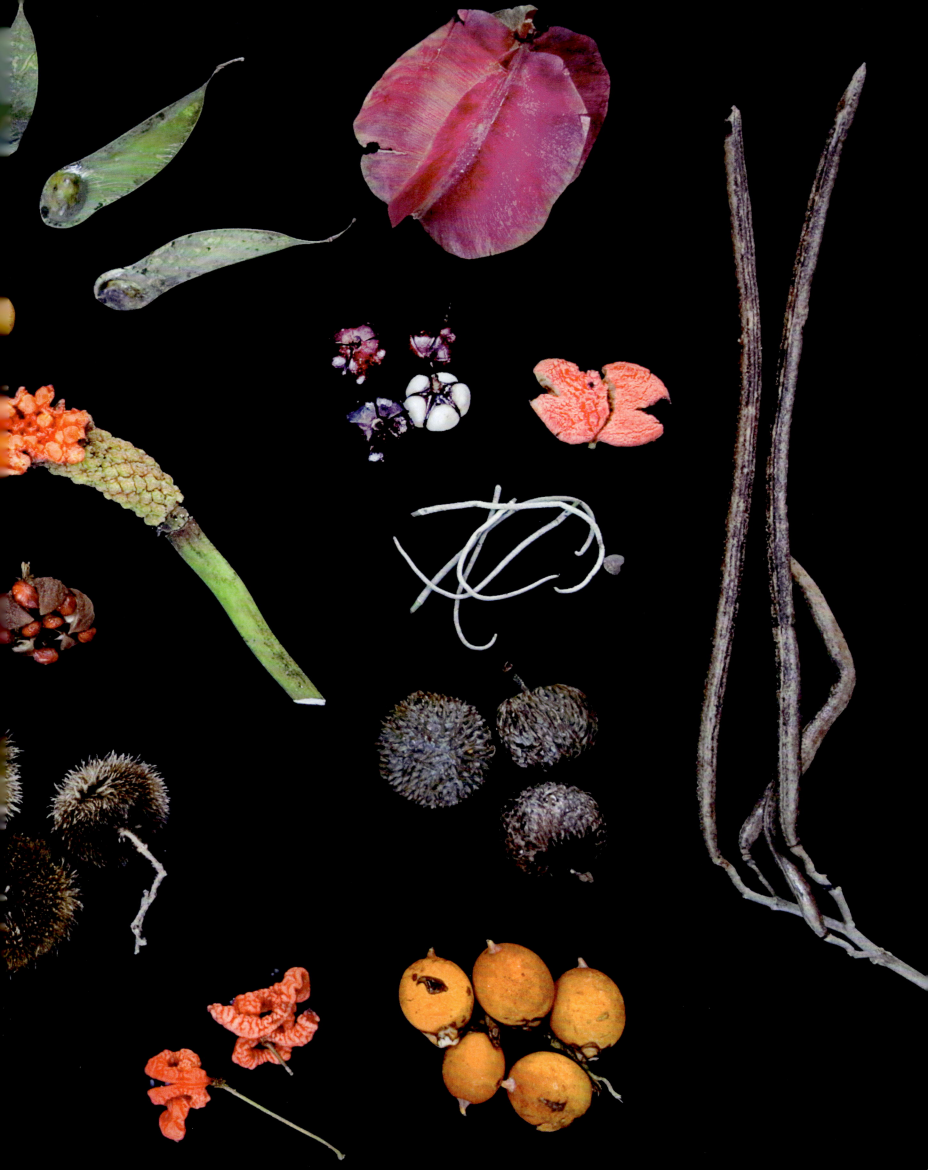

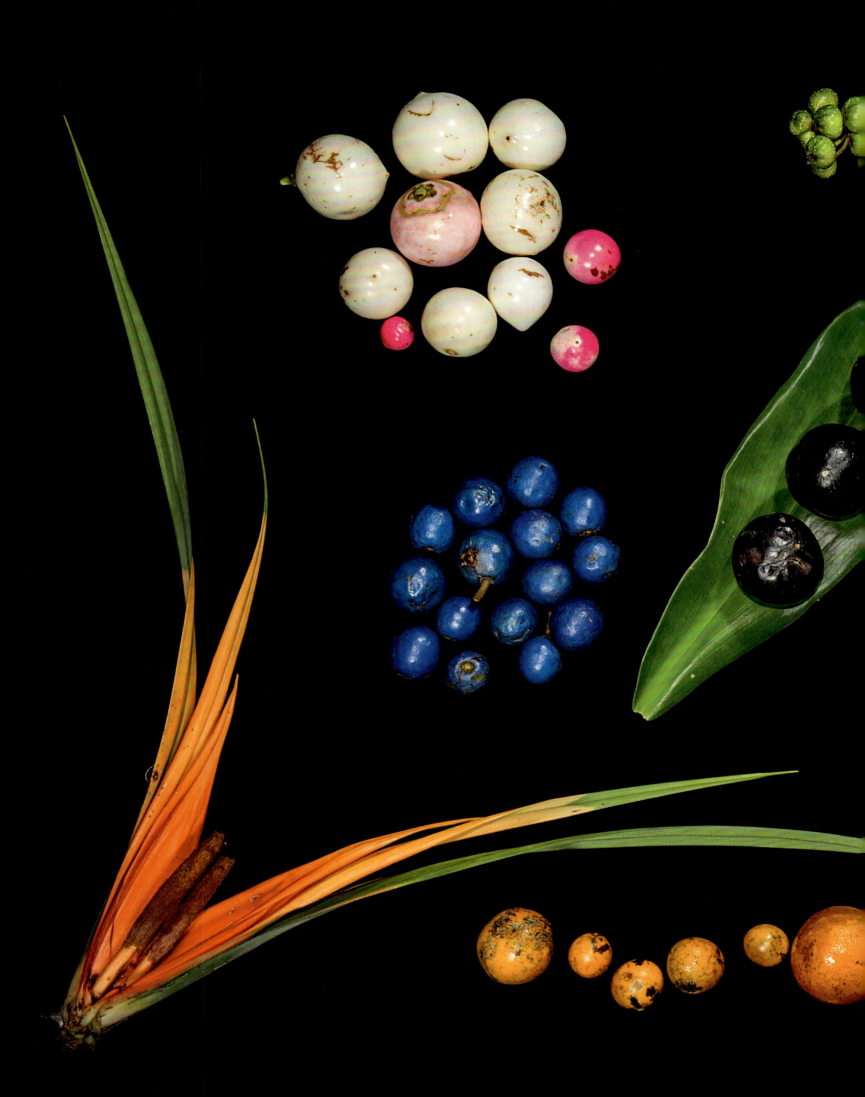

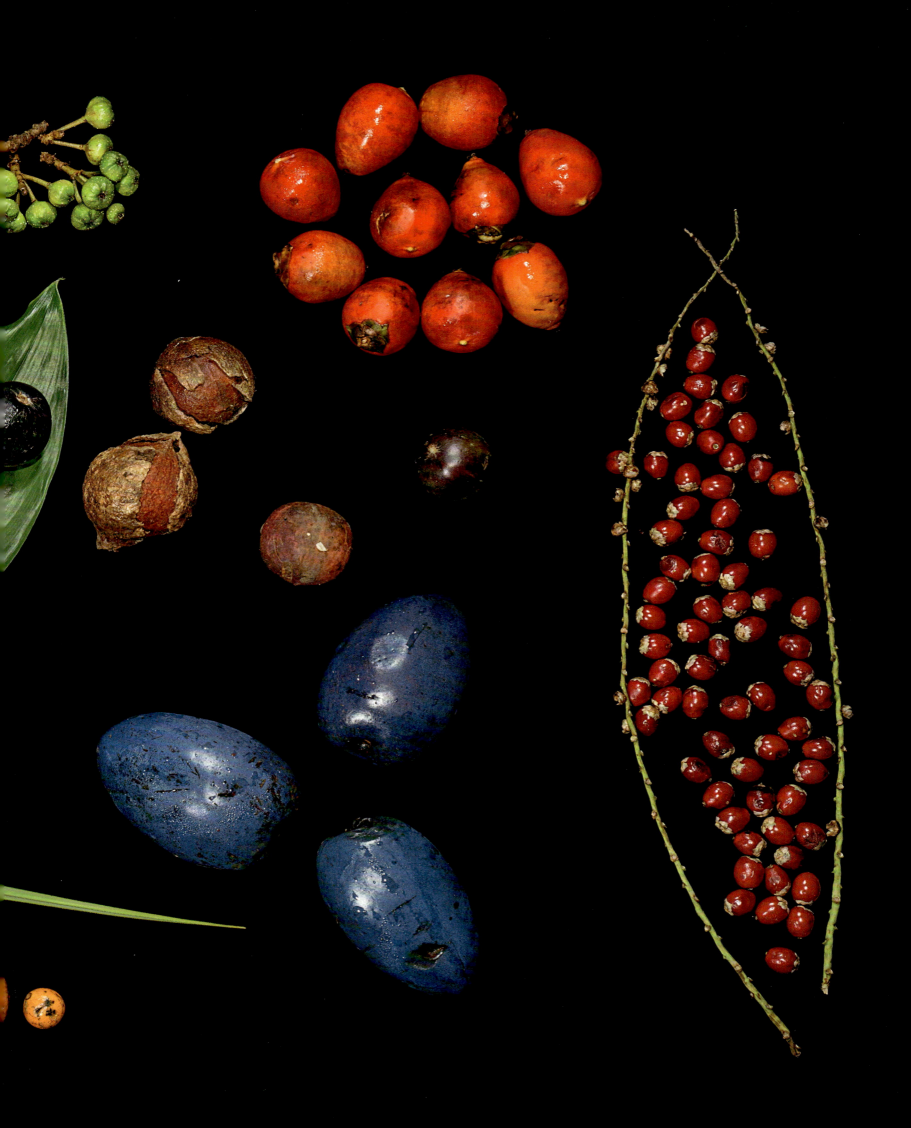

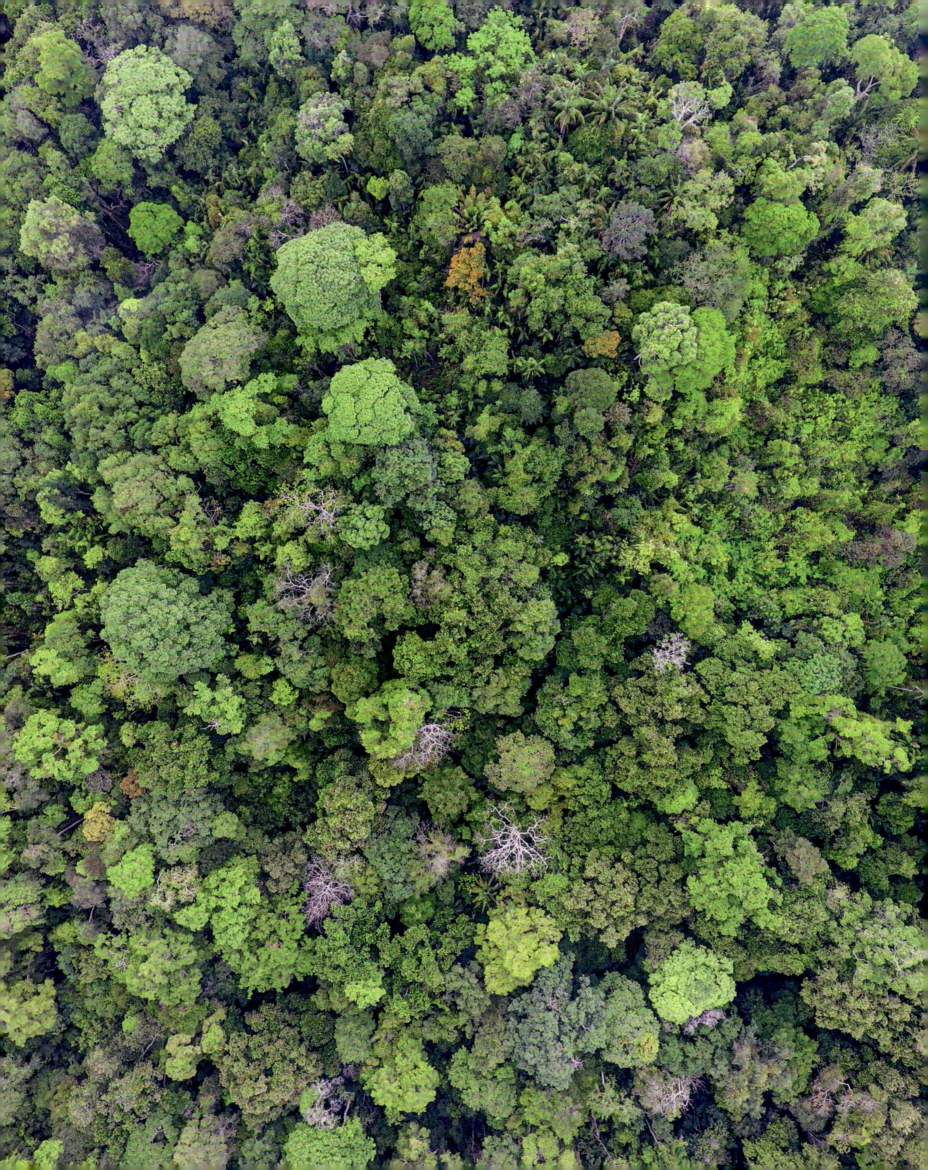

BIODIVERSITY
BIODIVERSITÄT | LA BIODIVERSITÉ

MILLIONS AND MILLIONS OF SPECIES

We don't know exactly how many species live in tropical forests, but it's estimated that they are home to over 60 percent of the earth's species. It's difficult to imagine this level of diversity, but try to visualize a 100 by 100 meter (330 x 330 feet) area of tropical forest. In the Peruvian forest, a patch of forest this size can contain 600 individual trees—of 280 different species, so most species are represented by one or two individuals. Compare this to a Northern European beech forest, or a Scots pine forest, which are dominated by just one tree species. In fact, compare this to the whole of Germany, where we find just 71 native tree species, or the United Kingdom with fewer than 30. As you walk through an Amazonian forest each tree is different from the next. This level of diversity is not unusual: we see the same pattern across the tropics and reflected in all groups of organisms from trees to orchids, and beetles to birds.

Just how many species there are in tropical forests is almost impossible to estimate, but some researchers have tried. In the late 1970s, the entomologist Terry Erwin sprayed insecticide over the canopy of a tropical tree in Panama (*Luehea seemannii*) and counted the insects that tumbled to the sheets spread over the forest floor below. Erwin was an expert in beetle identification, but as he counted and sorted the many insects lying under the tree he kept finding new undescribed species that he had never seen before. Over the next few years Erwin sampled 19 of *L. seemannii* in Panama. He found more than 995 species of beetles alone, and who knows how many other insects. With examples like this, it's easy to see how difficult it is to accurately estimate tropical diversity, but we do know that millions of species live in tropical forests and many of them remain undiscovered and undescribed.

But, why are there so many species in tropical forests? The answer is a combination of the following factors. First, a warm, benign climate and abundant energy, in the form of sunlight, drive plant productivity, supporting greater numbers and species of plants and animals. Second, tropical forests are one of the earth's oldest ecosystems; they first developed about 140 million years ago in the age of the dinosaurs. Over their long history tropical forests have expanded and retreated, ice ages have come and gone, entire mountain ranges have arisen, and species have evolved and been lost. However, the sheer age and area of tropical forests has allowed for more species to evolve and accumulate than in any other ecosystem. Finally, specialization drives diversity, and the complex structure of tropical forests creates many diverse habitats and so more opportunities for specialization. Animals may specialize through their diet, where they nest, when they forage, or where they live. For plants, it may be where they grow, how they take up nutrients, how they resist pests and pathogens, or who pollinates their flowers and dispersers their seeds.

In a gentle climate, tropical forests have persisted for millions of years, creating abundant opportunities for new species to evolve and sufficient time for them to accumulate.

MILLIONEN UND ABERMILLIONEN VON ARTEN

Wir wissen nicht genau, wie viele Arten in den Tropenwäldern leben, aber Schätzungen zufolge sind es über 60 Prozent der auf der Erde vorkommenden Spezies. Es ist schwierig, sich eine so große Diversität vorzustellen, aber versuchen wir es mit einem 100 mal 100 Meter großen Stück Tropenwald. In einem amazonischen Wald in Peru wachsen auf einem Waldstück dieser Größe 600 Bäume von 280 verschiedenen Arten, so dass die meisten Arten mit einem oder zwei Exemplaren vertreten sind. Im Vergleich dazu gibt es in ganz Deutschland nur 71 einheimische Baumarten. Im Vereinigten Königreich sind es sogar weniger als 30. Und in einem nordeuropäischen Buchenwald oder einem schottischen Kiefernwald ist nur eine Baumart vorherrschend. Wenn man dagegen durch einen amazonischen Tropenwald läuft, stellt man fest, dass jeder Baum einer anderen Art angehört als der nächste. Diese enorme Diversität ist für die Tropen nicht ungewöhnlich. Sie ist dort überall zu beobachten, und zwar bei allen Organismen von den Bäumen zu den Orchideen und von den Käfern zu den Vögeln.

Wie viele Arten es in Tropenwäldern gibt, lässt sich kaum schätzen, doch einige Forscher haben es versucht. In den späten 1970er-Jahren versprühte der Insektenkundler Terry Erwin in Panama ein pflanzliches Insektengift über der Krone eines tropischen Baumes (*Luehea seemannii*) und zählte die Insekten, die auf die Tücher herabfielen, die auf dem Waldboden darunter ausgebreitet waren. Erwin war ein Experte im Identifizieren von Käfern, aber während er die vielen Insekten, die unter dem Baum lagen, zählte und sortierte, fand er ständig neue, noch nicht beschriebene Arten, die er nie zuvor gesehen hatte. Im Laufe

OPPOSITE: An aerial image of the forest of Barro Colorado Island, Panama, illustrates the diversity of trees and palms that compose the forest canopy.

GEGENÜBER: Ein Luftbild des Waldes von Barro Colorado Island, Panama, veranschaulicht die Diversität von Bäumen und Palmen, die das Kronendach des Waldes bilden.

CI-CONTRE : Photo aérienne de l'île panaméenne de Barro Colorado qui illustre la diversité des arbres et palmiers composant la canopée.

der darauffolgenden Jahre machte er in Panama Stichproben bei 19 Bäumen der Spezies *L. seemannii*. Er fand mehr als 995 Käferarten und wer weiß wie viele andere Insekten. Solche Beispiele machen deutlich, wie schwierig es ist, die Biodiversität in den Tropen auch nur annähernd zu schätzen, aber wir wissen, dass in Tropenwäldern Millionen von Arten leben, und viele davon bleiben unentdeckt und unbeschrieben.

Aber warum gibt es in Tropenwäldern so viele Arten? Die Antwort ergibt sich aus einer Kombination der folgenden Faktoren: Erstens steigern ein warmes mildes Klima und reichlich Energie in Form von Sonnenlicht die Produktivität von Pflanzen und begünstigen einen größeren Artenreichtum und eine höhere Anzahl von Pflanzen und Tieren. Zweitens gehören Tropenwälder zu den ältesten Ökosystemen der Erde. Die ersten entwickelten sich vor etwa 140 Millionen Jahren, im Zeitalter der Dinosaurier. Im Laufe ihrer langen Geschichte breiteten sie sich aus und gingen wieder zurück. Eiszeiten kamen und gingen, ganze Gebirge entstanden und zahlreiche Arten entwickelten sich und verschwanden. Doch allein schon wegen des hohen Alters und der großen Ausdehnung der Tropenwälder konnten sich dort mehr Arten entwickeln und ansammeln als in jedem anderen Ökosystem. Zudem wächst die Diversität durch Spezialisierung, und der komplexe Aufbau von Tropenwäldern schafft viele unterschiedliche Habitate und damit auch mehr Möglichkeiten zur Spezialisierung. Bei Tieren kann eine Spezialisierung die Nahrung, den Nistplatz, die Zeit der Futtersuche oder den Lebensraum betreffen. Bei Pflanzen, die sich spezialisiert haben, können die Unterschiede darin bestehen, wo sie wachsen, wie sie Nährstoffe aufnehmen, wie sie Schädlingen und Krankheiten widerstehen oder wer ihre Blüten bestäubt und ihre Samen verteilt.

In einem milden Klima haben Tropenwälder Millionen von Jahren überdauert. Das begünstigte die Entstehung neuer Spezies und führte mit der Zeit zu einem großen Artenreichtum.

DES MILLIONS ET DES MILLIONS D'ESPÈCES

On ne sait pas précisément combien d'espèces vivent dans les forêts tropicales, mais on estime qu'elles représentent plus de 60 % des espèces du monde entier. Il est difficile d'imaginer un tel degré de diversité, mais l'on peut malgré tout essayer de visualiser une aire de 100 m² de forêt tropicale. Dans la forêt amazonienne péruvienne, une parcelle de cette superficie compte 600 arbres de 280 essences différentes, de sorte que la plupart des espèces sont représentées au plus par deux individus. Par comparaison, une hêtraie d'Europe du Nord ou une pinède d'Écosse sont composées d'une seule espèce. On peut aussi comparer avec l'ensemble de l'Allemagne, où il n'existe que 71 espèces d'arbres indigènes, et avec l'ensemble du Royaume-Uni, où l'on en compte moins de 30. Dans une forêt tropicale amazonienne, chaque arbre est différent de son voisin. Mais ce degré de diversité n'est pas exceptionnel : on retrouve ce même profil d'un bout à l'autre des tropiques et pour tous les groupes d'organismes, des arbres aux orchidées, des coléoptères aux oiseaux.

Bien qu'il soit quasi impossible d'estimer le nombre d'essences présentes dans les forêts tropicales, certains chercheurs s'y sont malgré tout essayés. À la fin des années 1970, au Panama, l'entomologiste Terry Erwin a pulvérisé un insecticide sur la canopée d'un arbre de la forêt tropicale (*Luehea seemannii*) et recensé les insectes tombés sur les draps tendus au sol. Malgré son expertise en la matière, il ne cessait, en comptant et triant les nombreux insectes morts sous l'arbre, de trouver des espèces non décrites qu'il n'avait jamais rencontrées auparavant. Au cours des quelques années qui ont suivi, Terry Erwin a effectué des relevés sur 19 spécimens de *L. seemannii* au Panama. Résultat : il a recensé plus de 995 espèces de coléoptères et qui sait combien d'autres insectes. Avec de tels exemples, on voit aisément combien il est difficile d'estimer avec précision la diversité tropicale, mais l'on sait que des millions d'espèces vivent dans ces forêts et que nombre d'entre elles n'ont toujours pas été identifiées, ni décrites.

À quoi tient alors la biodiversité des forêts tropicales ? Cette diversité des espèces résulte d'une combinaison de facteurs. D'abord, la productivité végétale est stimulée par le climat chaud et doux, ainsi que par l'énergie abondante des rayons solaires, ce qui favorise la présence de multiples plantes et animaux d'espèces très variées. Ensuite, ces forêts forment l'un des plus anciens écosystèmes du monde ; elles ont commencé à se développer il y a 140 millions d'années, au temps des dinosaures. Au cours de leur longue histoire, elles se sont étendues puis réduites, ont connu les glaciations, la naissance de chaînes de montagnes, l'évolution puis la disparition de certaines espèces. Mais, grâce à leur âge et à leur étendue, elles ont permis l'évolution et l'accumulation en leur sein de bien plus d'espèces que dans nul autre écosystème. Enfin, la spécialisation est un facteur favorisant la diversité. La structure complexe de ces forêts donne naissance à des habitats variés et donc à plus d'opportunités de spécialisation. Chez l'animal, celle-ci tient à son régime alimentaire et au moment où il cherche sa nourriture, à son lieu de reproduction ou à son habitat. Chez une plante, elle tient au lieu où elle pousse et à sa façon de capter les nutriments ou de résister aux nuisibles et pathogènes, ou encore aux animaux qui pollinisent ses fleurs et disséminent ses graines.

Grâce à leur climat doux, les forêts tropicales ont perduré des millions d'années, donnant nombre d'opportunités à de nouvelles espèces d'évoluer et suffisamment de temps pour s'accumuler.

OPPOSITE: Orchid bee species from Isla Coiba, Panama, and the neighboring small island of Isla Jicarón (the line of bees on the far right). The smaller island is home to a lower diversity of insects, as illustrated by these bees.

GEGENÜBER: Orchideenbienenarten von der Insel Coiba, Panama, (linke Reihe) und von deren kleiner Nachbarinsel Jicarón (rechte Reihe). Dies veranschaulicht, dass die Diversität von Insekten auf der kleineren Insel geringer ist.

CI-CONTRE : Abeilles euglossine vivant au Panama sur les îles de Coiba et de Jicarón (série de droite). Plus petite, Jicarón abrite une diversité d'insectes moindre, comme l'illustrent ces abeilles.

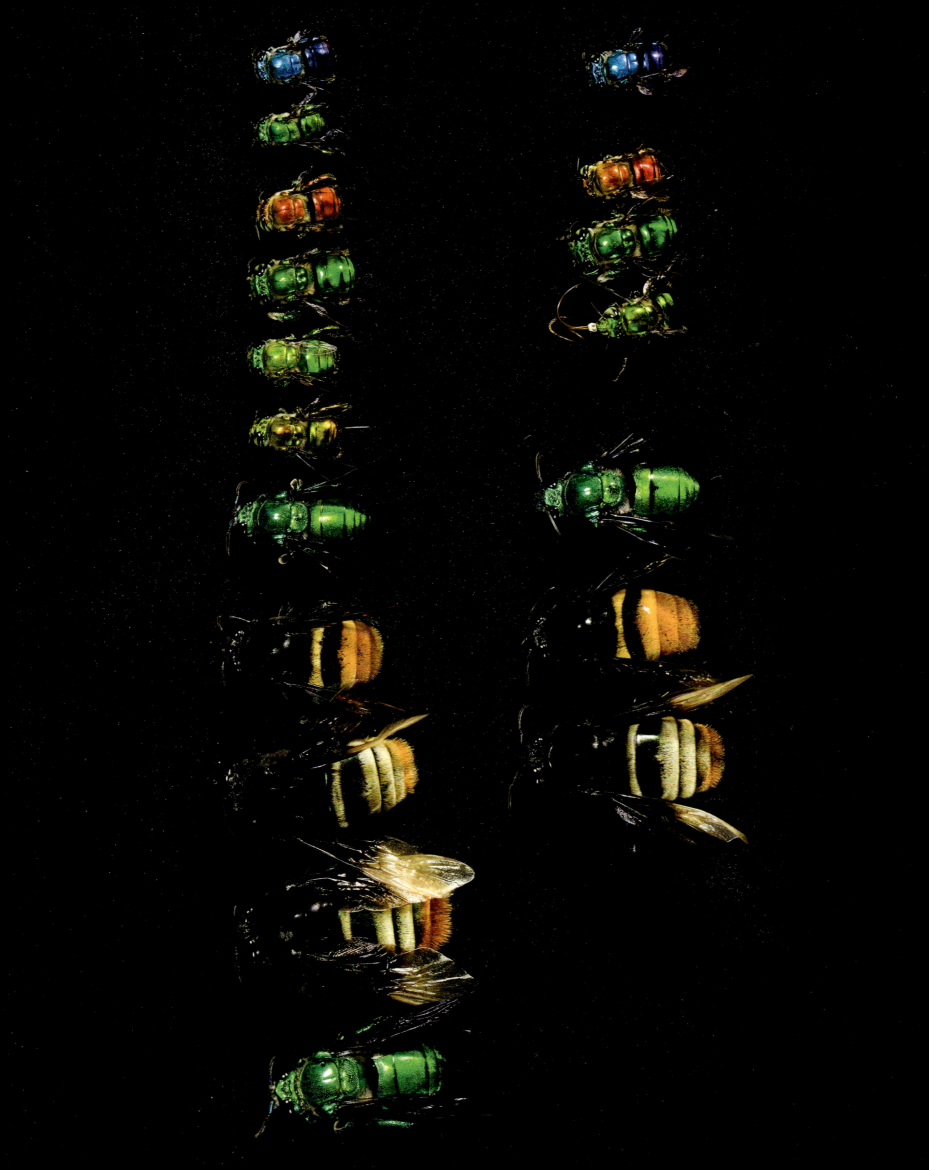

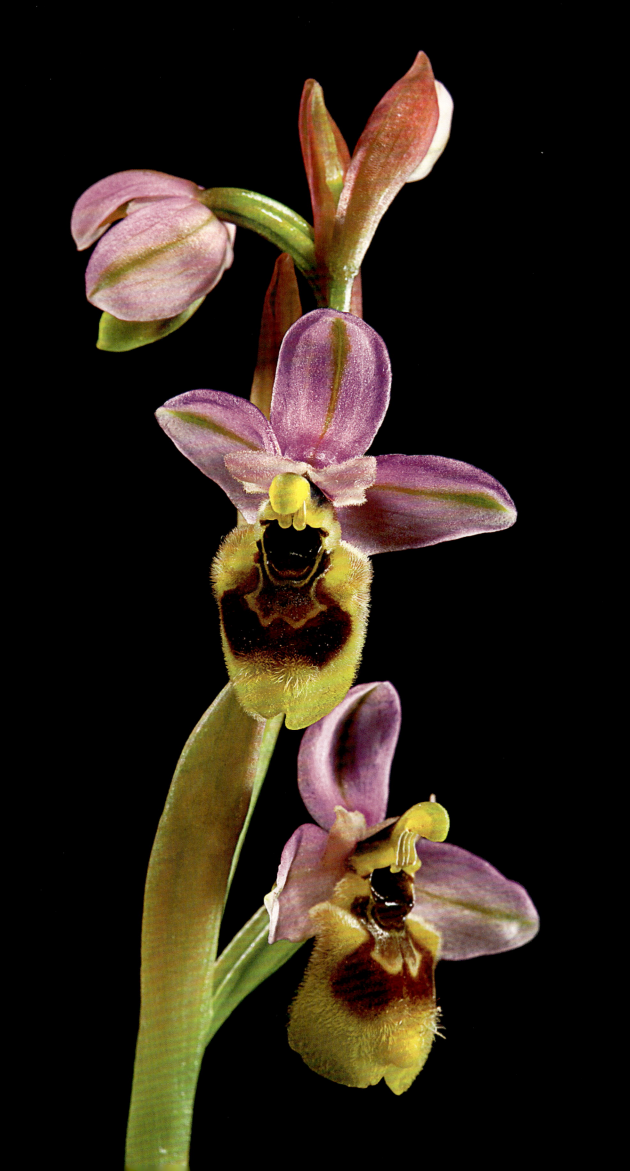

BEAUTIES & CARNIVORES
SCHÖNHEITEN & FLEISCHFRESSER
BELLES FLEURS & PLANTES CARNIVORES

ORCHIDS

Of the 25,000 described species of wild orchids, 90 percent live in the tropics and 70 percent grow as epiphytes in tree canopies. This may be because the many layers of branches and twigs in the canopy not only provide more area than the forest floor, but also more diverse habitats that encourage specialization—from damp, mossy cavities to windblown twigs. In addition, many of these rare tropical orchids have evolved complex mutualisms with a single committed pollinator. This has pushed differentiation in flower form, color, and scent to some of the wildest limits seen in the plant kingdom.

ORCHIDEEN

Von den 25 000 beschriebenen Arten wilder Orchideen sind 90 Prozent in den Tropen heimisch und 70 Prozent wachsen als Epiphyten in den Kronendächern. Möglicherweise deshalb, weil die vielen Schichten von Geäst in einem Kronendach nicht nur mehr Fläche bieten als der Waldboden, sondern auch mehr unterschiedliche Habitate – von feuchten moosbewachsenen Hohlräumen bis zu luftigen Zweigen –, die eine Spezialisierung ermöglichen. Zudem entwickelten viele dieser seltenen tropischen Orchideen komplexe Mutualismen mit einem bestimmten Bestäuber. Dadurch entstanden einige der außergewöhnlichsten Unterschiede in Blütenform, Farbe und Geruch, die in der Pflanzenwelt zu finden sind.

ORCHIDÉES

Sur les 25 000 espèces d'orchidées sauvages décrites, 90 % vivent sous les tropiques et 70 % sont des épiphytes de la canopée. Cela tient peut-être au fait que ses nombreux étages de branchages offrent non seulement une plus grande aire que le sol, mais aussi des habitats variés – des cavités humides et moussues aux rameaux agités par le vent – favorisant la spécialisation. Nombre de ces orchidées tropicales rares ont élaboré des mutualismes complexes avec un pollinisateur unique dédié, ce qui a stimulé entre ces fleurs la création de formes, couleurs et senteurs différentes à un point paroxystique dans le règne végétal.

OPPOSITE: The flower of the sawfly orchid (*Ophrys tenthredinifera*) imitates a female bee to attract males that act as pollinators, Sardinia, Italy.

GEGENÜBER: Die Blüte der Wespenragwurz (*Ophrys tenthredinifera*) imitiert eine weibliche Biene, um Männchen anzulocken, die sie bestäuben, Sardinien, Italien.

CI-CONTRE : La fleur de l'ophrys guêpe (*Ophrys tenthredinifera*) imite une abeille femelle pour inciter les mâles à jouer le rôle de pollinisateurs, Sardaigne, Italie.

CLOCKWISE FROM LEFT: A greenhood orchid (*Pterostylis* sp.) from Western Australia; *Epidendrum schlechterianum*, Panama; this lady slipper orchid (*Paphiopedilum* sp.) is endemic to Mount Kinabalu, Sabah, Malaysia; parasitic wasps pollinate the striped lazy spider orchid (*Caladenia multiclavia*) native to southwestern Australia—swarms of little wasps are attracted by the flower's scent; the tongue orchid (*Serapias lingua*) is pollinated by bees that actually sleep inside the flower, Sardinia, Italy.

IM UHRZEIGERSINN VON LINKS: Eine „Grünkappe" genannte Orchidee (*Pterostylis* sp.) aus Westaustralien; *Epidendrum schlechterianum*, Panama; eine Venusschuh-Orchidee (*Paphiopedilum* sp.) vom Mount Kinabalu, Sabah, Malaysia; parasitäre Wespen bestäuben eine gestreifte Spinnenorchidee (*Caladenia multiclavia*), die in Südwestaustralien heimisch ist – der Geruch der Pflanze zieht ganze Schwärme kleiner Wespen an; der Einschwielige Zungenstendel (*Serapias lingua*) wird von Bienen bestäubt, die sogar in der Blüte schlafen, Sardinien, Italien.

DANS LE SENS HORAIRE EN PARTANT DE LA GAUCHE : Orchidée verte (*Pterostylis* sp.) d'Australie-Occidentale ; *Epidendrum schlechterianum*, Panama ; cette orchidée sabot de Vénus (*Paphiopedilum* sp.) est endémique du mont Kinabalu, État de Sabah, Malaisie ; attirées par le parfum de la fleur, petites guêpes parasites pollinisant *Caladenia multiclavia*, orchidée endémique du sud-ouest de l'Australie ; le sérapias langue (*Serapias lingua*) de Sardaigne est pollinisé par des abeilles dormant dans la fleur même.

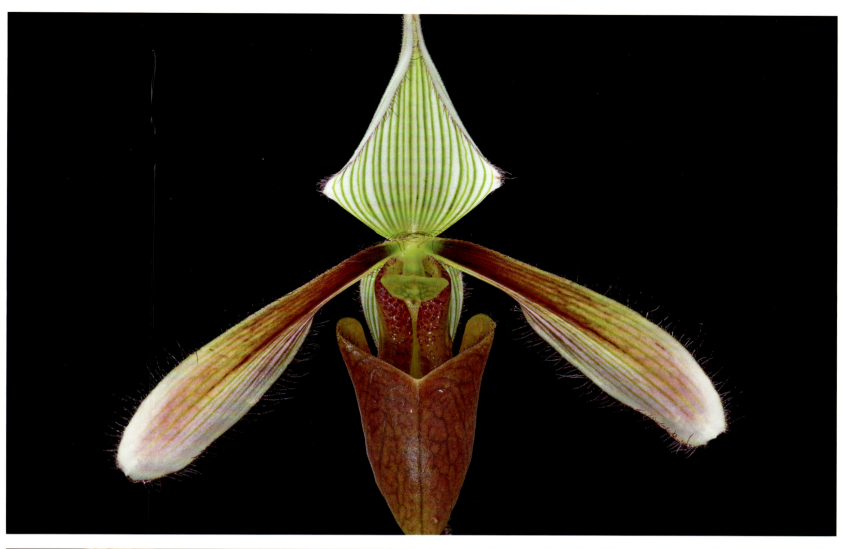

ABOVE: *Prosthechea prismatocarpa*, Panama.
OPPOSITE: A *Caladenia splendens* hybrid in Western Australia. This deceptive orchid imitates a female wasp in scent and texture, attracting male wasps as pollinators.
FOLLOWING PAGES: The flowers of this king spider orchid (*Caladenia pectinata*), Western Australia, also mimic a female wasp.

OBEN: *Prosthechea prismatocarpa*, Panama.
GEGENÜBER: Eine *Caladenia-splendens*-Hybride aus Westaustralien. Diese täuschende Orchidee imitiert den Geruch und die Textur einer weiblichen Wespe, um männliche Wespen anzulocken, die sie bestäuben.
FOLGENDE SEITEN: Die Blüten dieser Spinnenorchidee (*Caladenia pectinata*) aus Westaustralien ahmen ebenfalls eine weibliche Wespe nach.

CI-DESSUS : *Prosthechea prismatocarpa*, Panama.
CI-CONTRE : Variété hybride de *Caladenia splendens*, Australie-Occidentale. Imitant une guêpe femelle par l'aspect et le parfum, cette orchidée amène les guêpes mâles à la polliniser.
PAGES SUIVANTES : Les fleurs de cette *Caladenia pectinata*, d'Australie-Occidentale, prennent également l'aspect d'une guêpe femelle.

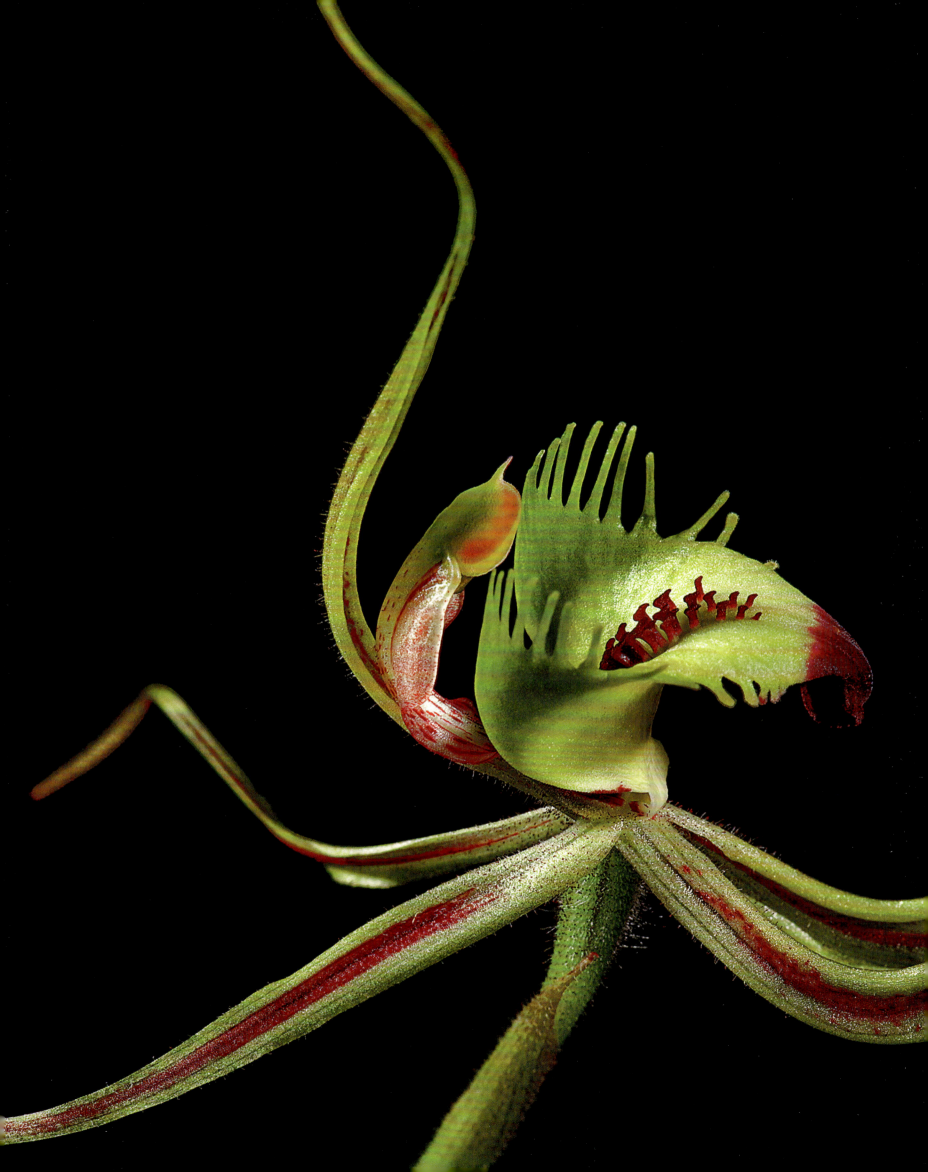

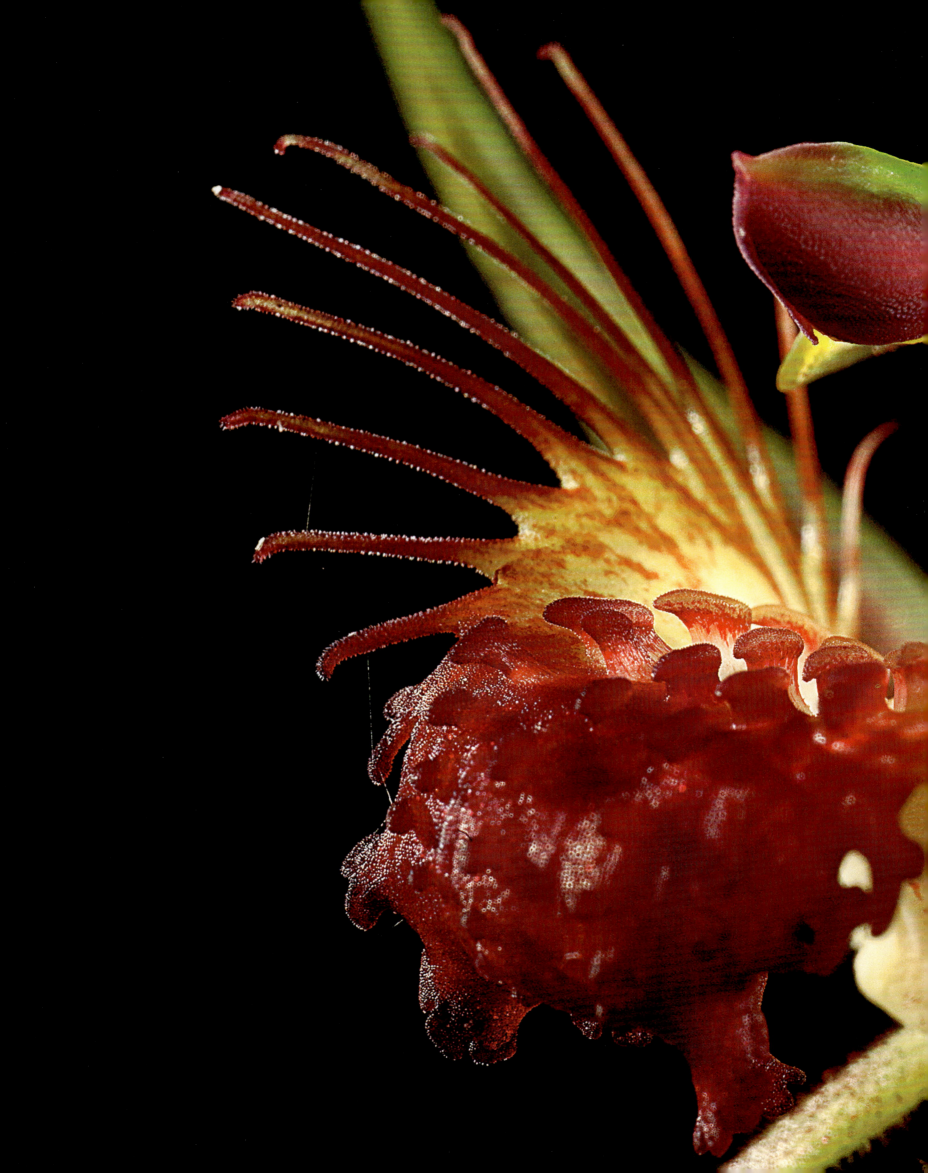

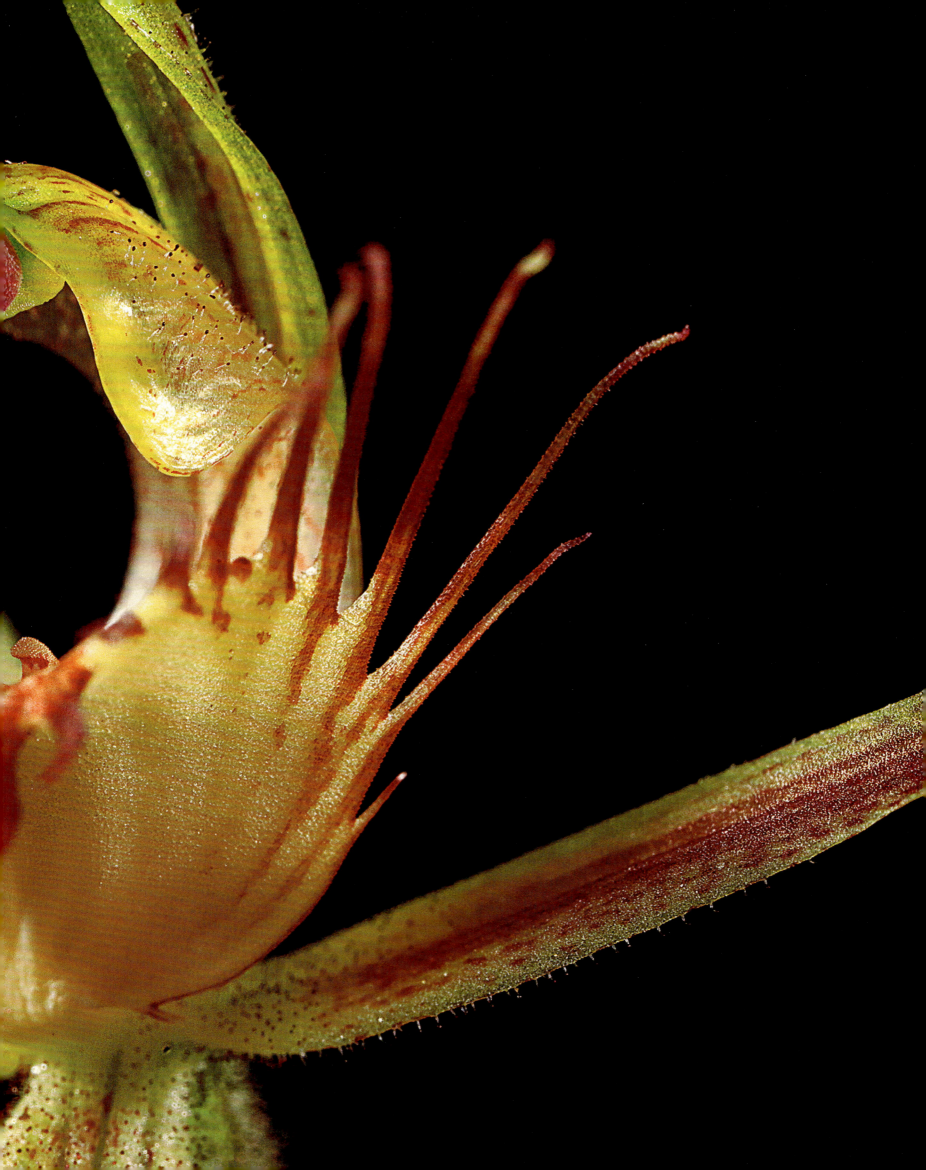

PITCHER PLANTS

Carnivory in plants evolved to enable them to acquire essential nutrients in very infertile habitats. Asian pitcher plants are a wonderfully diverse example of carnivorous plants, with 240 species in the genus *Nepenthes*. All species grow elegant pitchers from their leaf tips, filled with a digestive liquid. Some are tiny and hold just a teaspoon of liquid, while the largest contains almost 2 liters. Usually carnivorous plants capture insects, but the reality is more complicated. The *Nepenthes* have diversified an exotic assortment of dietary preferences, from the vegetarian carnivorous plant—*N. ampullaria*—which digests fallen leaves, to *N. hemsleyana*, which provides a safe roosting site for the tiny Hardwicke's woolly bat (*Kerivoula hardwickii*) in exchange for the nutrients it receives from the bat's droppings. Each of these intriguing relationships helps the pitcher plant to obtain critical nutrients needed to survive in the infertile swamps, forests, and mountain slopes where they live.

FLEISCHFRESSENDE PFLANZEN

Pflanzen entwickelten sich zu Fleischfressern, um in sehr nährstoffarmen Habitaten an lebenswichtige Nährstoffe zu gelangen. Asiatische Kannenpflanzen sind ein beeindruckend vielfältiges Beispiel für fleischfressende Pflanzen, mit 240 Arten in der Gattung *Nepenthes*. Alle Arten bilden ihre Blattspitzen zu eleganten Kannen um, die mit einem Verdauungssaft gefüllt sind. Manche Kannen sind sehr klein und enthalten nur einen Teelöffel Flüssigkeit, während die größte fast zwei Liter fasst. Gewöhnlich fangen fleischfressende Pflanzen Insekten, aber die Wirklichkeit ist komplizierter. Die *Nepenthes* entwickelten diverse exotische Nahrungsvorlieben. Zum Beispiel verdaut die eigentlich eher vegetarische Kannenpflanzenart *N. ampullaria* hauptsächlich abgefallene Blätter. Und die Spezies *N. hemsleyana* bietet der winzigen Hardwick-Wollfledermaus (*Kerivoula hardwickii*) einen sicheren Schlafplatz im Austausch gegen die Nährstoffe, die sie aus ihren Exkrementen gewinnt. Jede dieser faszinierenden Beziehungen hilft der Kannenpflanze, in den sehr nährstoffarmen Sümpfen, Wäldern und Bergregionen, in denen sie wächst, an überlebenswichtige Nährstoffe zu gelangen.

PLANTES CARNIVORES

Les plantes ont développé un côté carnivore pour trouver des nutriments essentiels dans les habitats très stériles. Les spécimens asiatiques constituent un exemple incroyablement diversifié, avec 240 espèces du genre *Nepenthes*. Toutes possèdent à l'extrémité de leurs feuilles d'élégantes urnes remplies d'un liquide servant à piéger leurs proies. Certaines sont minuscules et ne contiennent qu'une cuillerée à café de liquide, tandis que les plus grandes en renferment jusqu'à deux litres. Si les plantes carnivores capturent en général des insectes, la réalité est en fait un petit peu plus complexe. Les *Nepenthes* se sont diversifiées et ont adopté des préférences alimentaires originales, allant des plantes carnivores accessoirement végétariennes – comme *N. ampullaria* qui digère les feuilles tombées sur le sol – aux *N. hemsleyana*, qui offrent à la minuscule chauve-souris laineuse ou kérivoule de Hardwicke (*Kerivoula hardwickii*) un abri sûr en échange des nutriments fournis par ses déjections. Ces relations fascinantes aident toutes les plantes carnivores à se procurer les nutriments essentiels à leur survie dans les marais, les forêts et les versants infertiles formant leur habitat.

OPPOSITE: The flask-shaped pitcher plant (*Nepenthes ampullaria*) in Brunei is an odd one. The liquids in its pitcher are best suited to digest plant matter—a vegetarian carnivorous plant!
FOLLOWING PAGES: The development of a pitcher of the fanged pitcher plant (*Nepenthes bicalcarata*), Sabah, Malaysia.

GEGENÜBER: Diese bauchige Kannenpflanze (*Nepenthes ampullaria*) in Brunei ist ein Kuriosum – die Säfte in ihrer Kanne eignen sich am besten zur Verdauung von Pflanzenmaterial. Eine vegetarische fleischfressende Pflanze!
FOLGENDE SEITEN: Die Entwicklung einer Kanne bei einer zweigezähnten Kannenpflanze (*Nepenthes bicalcarata*), Sabah, Malaysia.

CI-CONTRE : Les labelles en forme d'urnes de cette plante carnivore de Brunei renferment un liquide permettant de digérer les substances végétales – une plante carnivore végétarienne en somme !
PAGES SUIVANTES : Développement d'une urne sur la plante carnivore (*Nepenthes ampullaria*) à « crocs » pointus *Nepenthes bicalcarata*, État de Sabah, Malaisie.

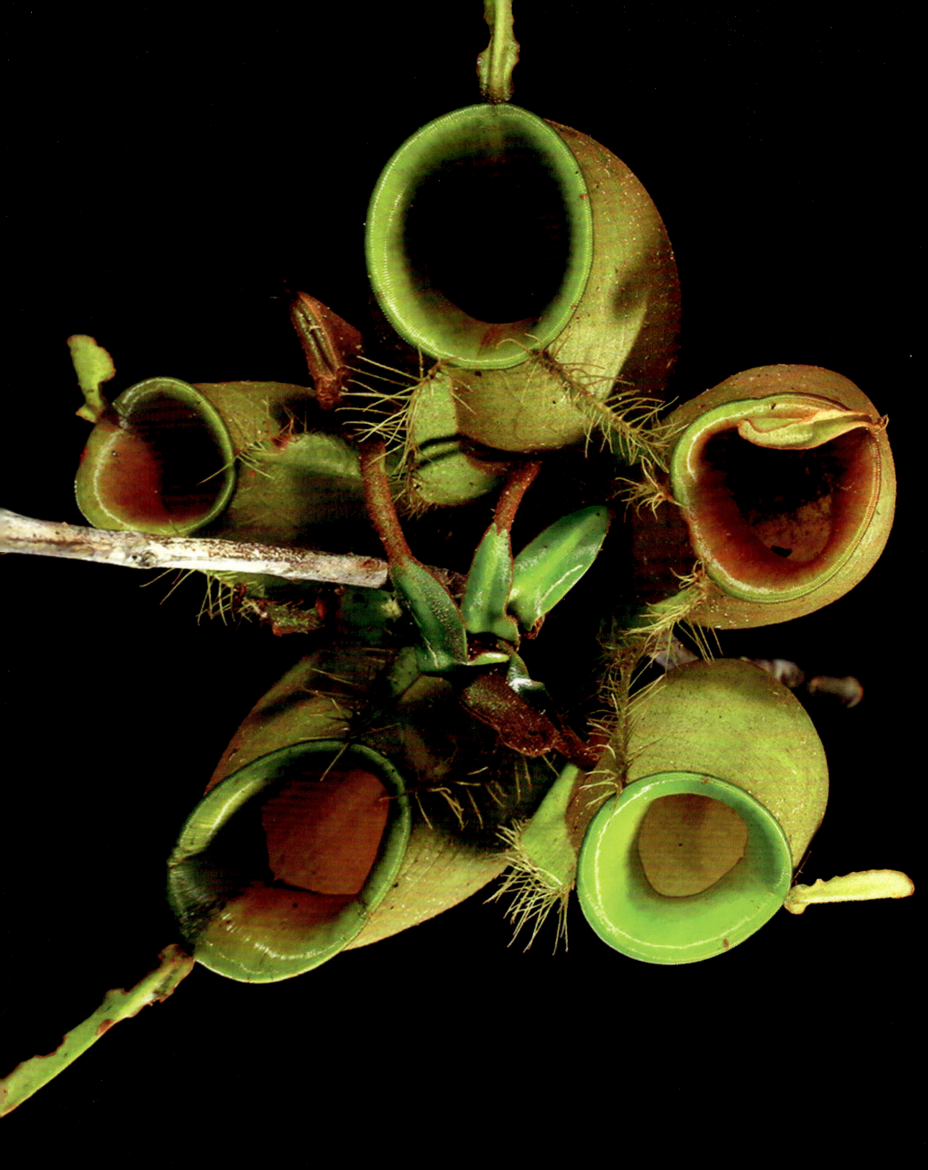

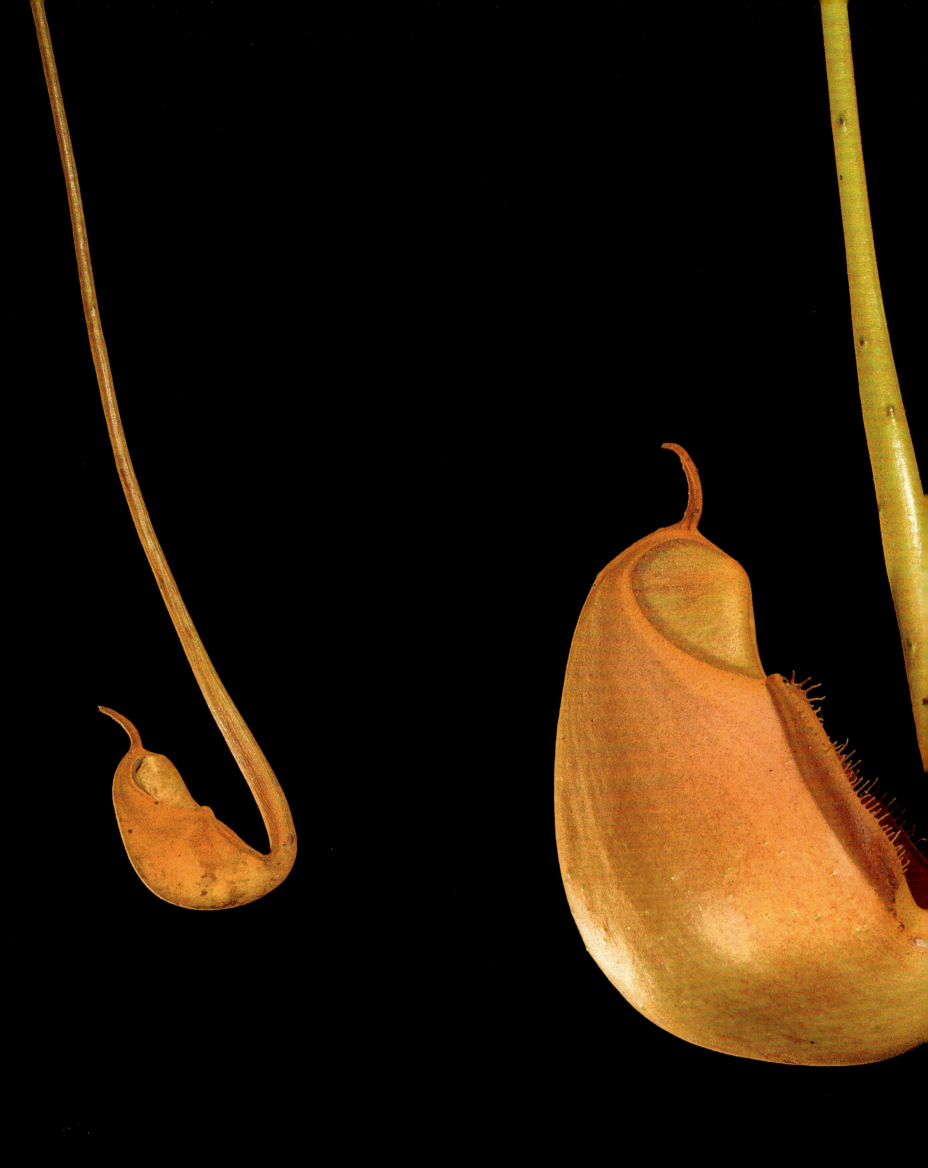

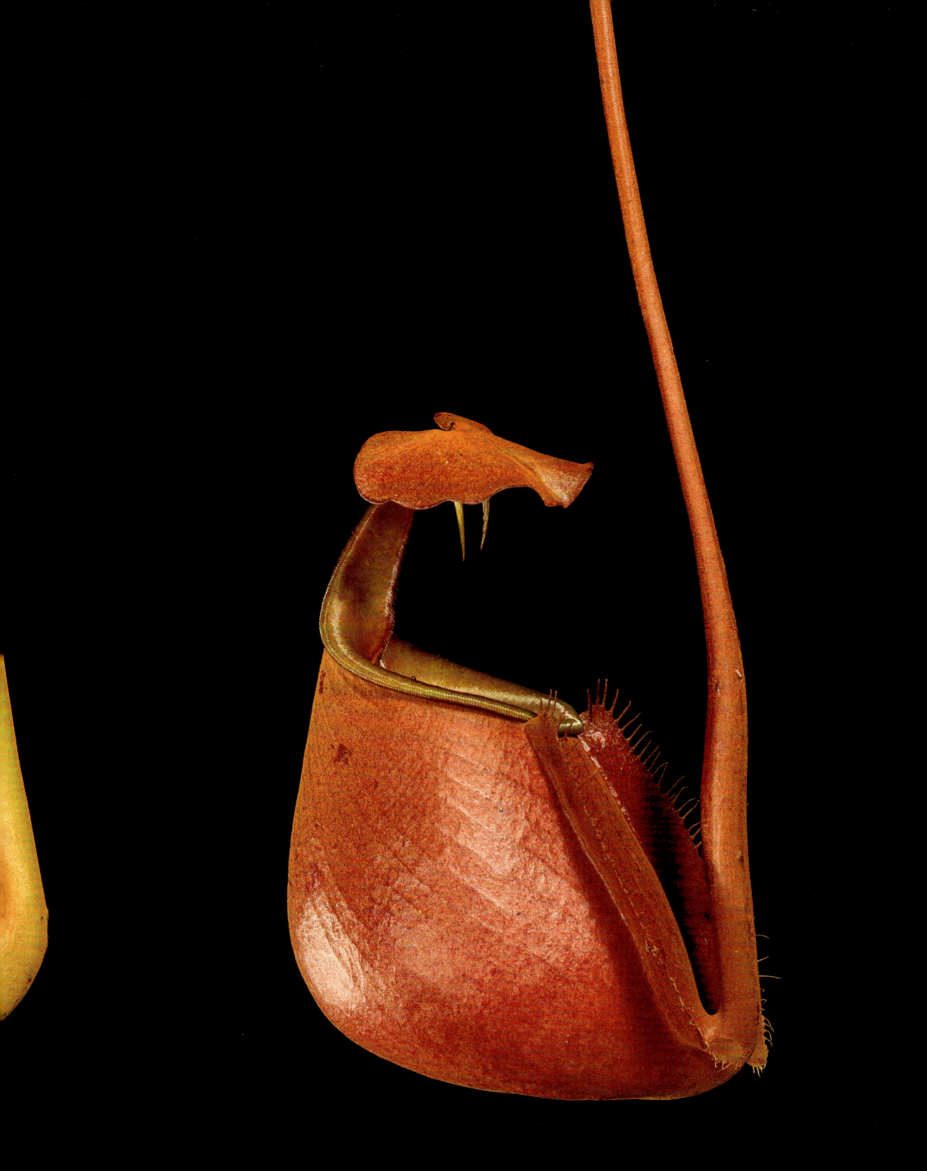

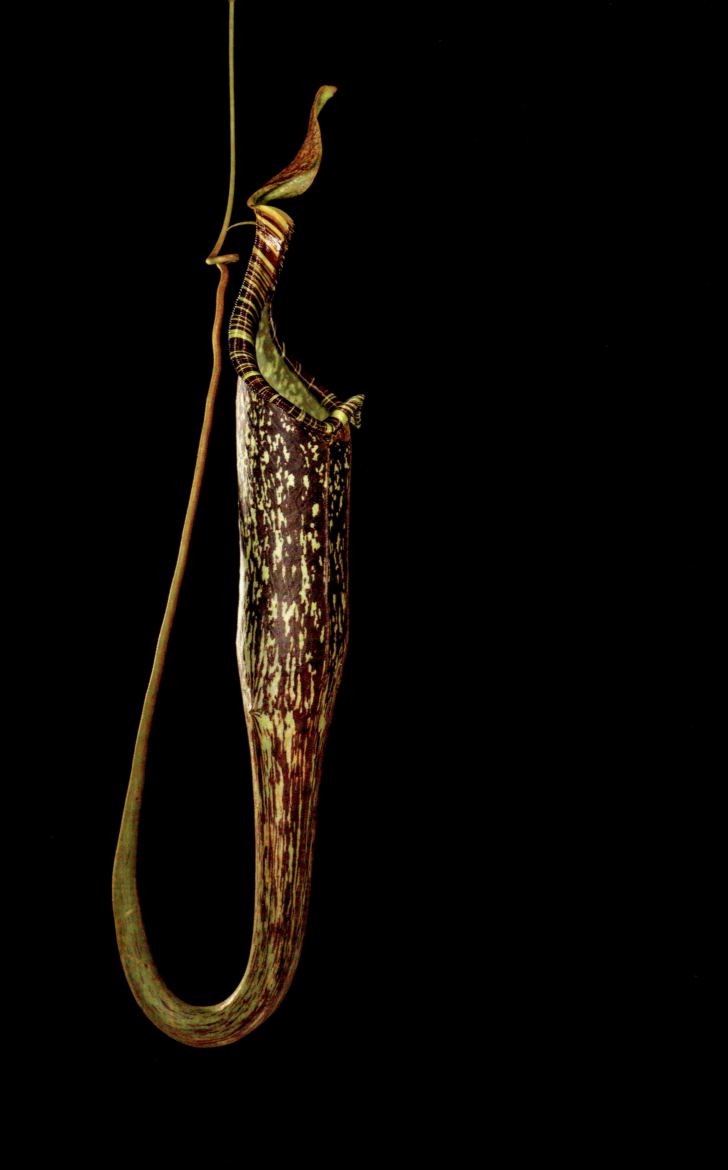

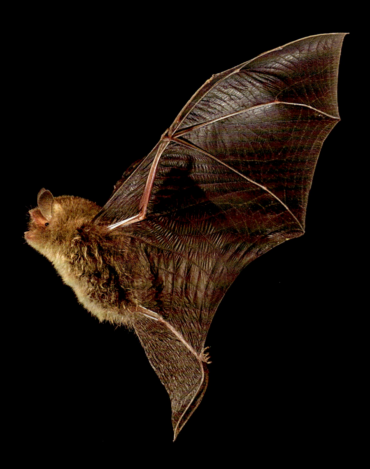

Hardwicke's woolly bat (*Kerivoula hardwickii*) uses the pitchers of *Nepenthes hemsleyana* as a day roost—in exchange the pitcher receives nutrients from the bat's droppings, Brunei.

Die Hardwicke-Wollfledermaus (*Kerivoula hardwickii*) benutzt die Kannen von *Nepenthes hemsleyana* tagsüber als Schlafplatz – dafür erhält die Kannenpflanze Nährstoffe aus den Exkrementen der Fledermaus, Brunei.

La chauve-souris laineuse ou kérivoule de Hardwicke (*Kerivoula hardwickii*) s'abrite en journée dans les urnes de *Nepenthes hemsleyana* moyennant les nutriments de ses déjections, Brunei.

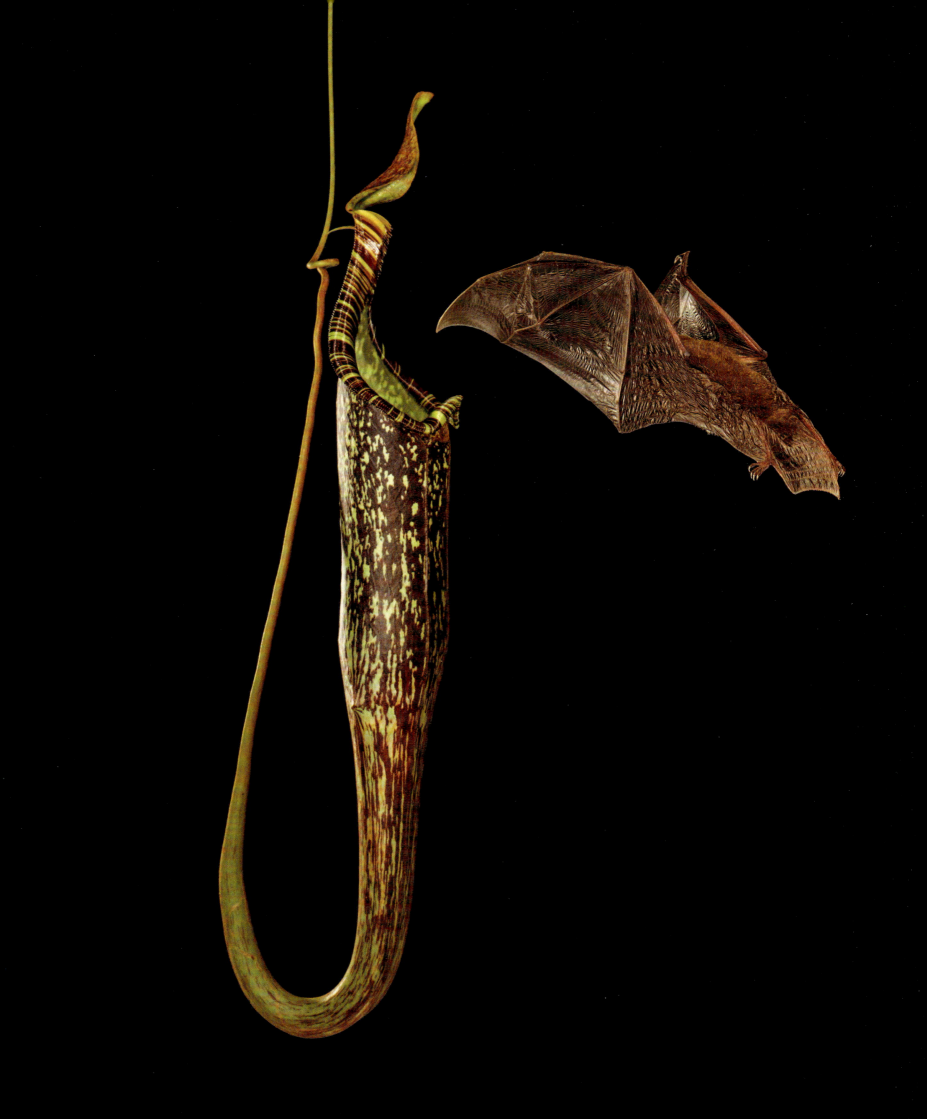

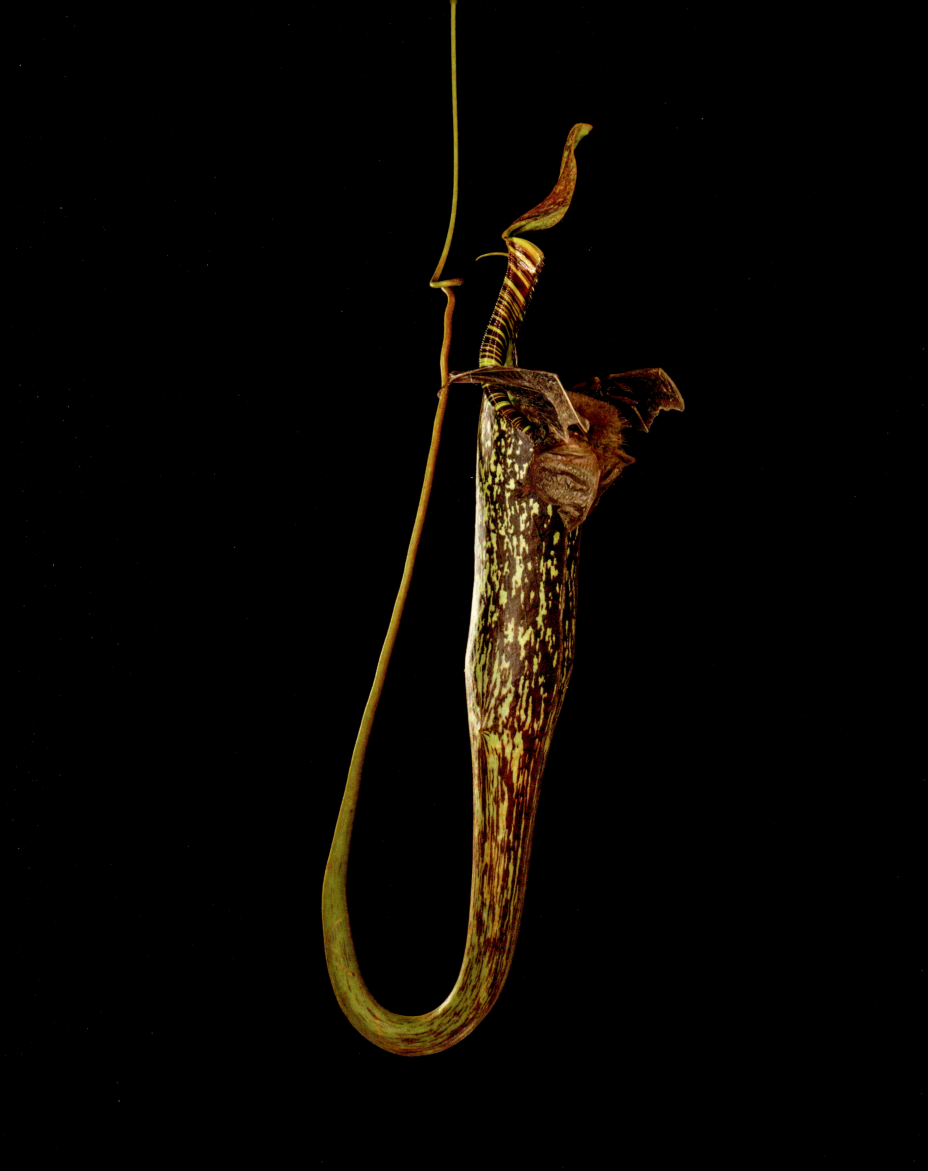

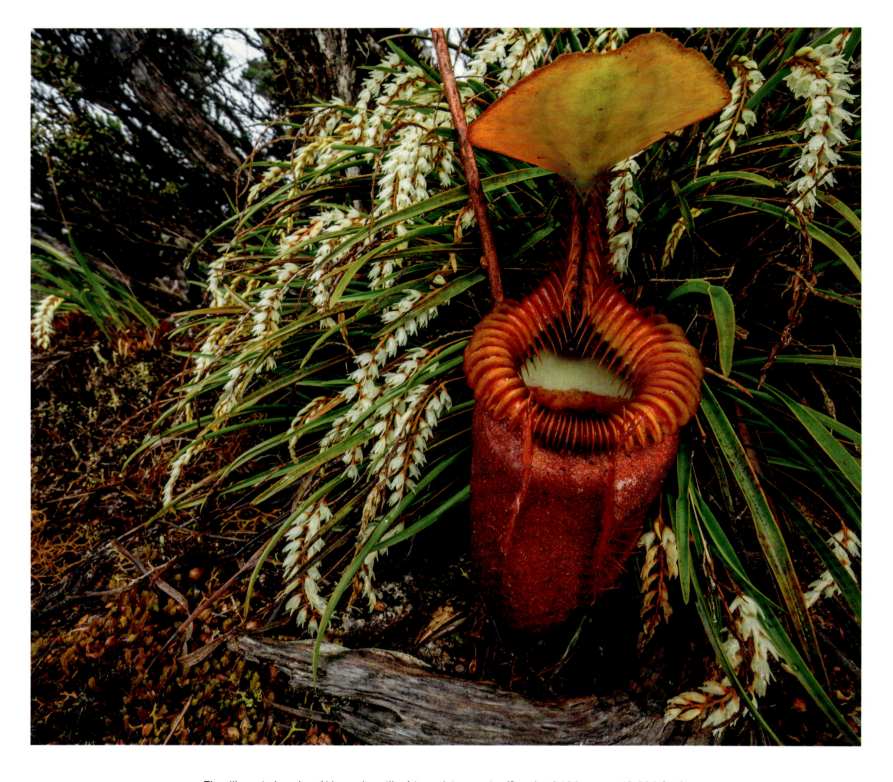

The villose pitcher plant (*Nepenthes villosa*) is an alpine species (found at 3,100 meters, 10,200 feet). Snails glue their eggs to the inside of the pitcher to protect them from desiccation and sun damage until they are ready to hatch.

Diese flaumige Kannenpflanze (*Nepenthes villosa*) ist eine alpine Spezies (auf einer Höhe von 3100 Metern gefunden). Schnecken kleben ihre Eier ins Innere der Kanne, um sie vor Austrocknung und Sonnenschäden zu schützen, bis der Nachwuchs schlüpfen kann.

Espèce alpine, *Nepenthes villosa* pousse à 3 100 m d'altitude. Des escargots collent leurs œufs à l'intérieur des urnes pour les protéger de la dessiccation et des méfaits du soleil jusqu'à ce qu'ils soient prêts à éclore.

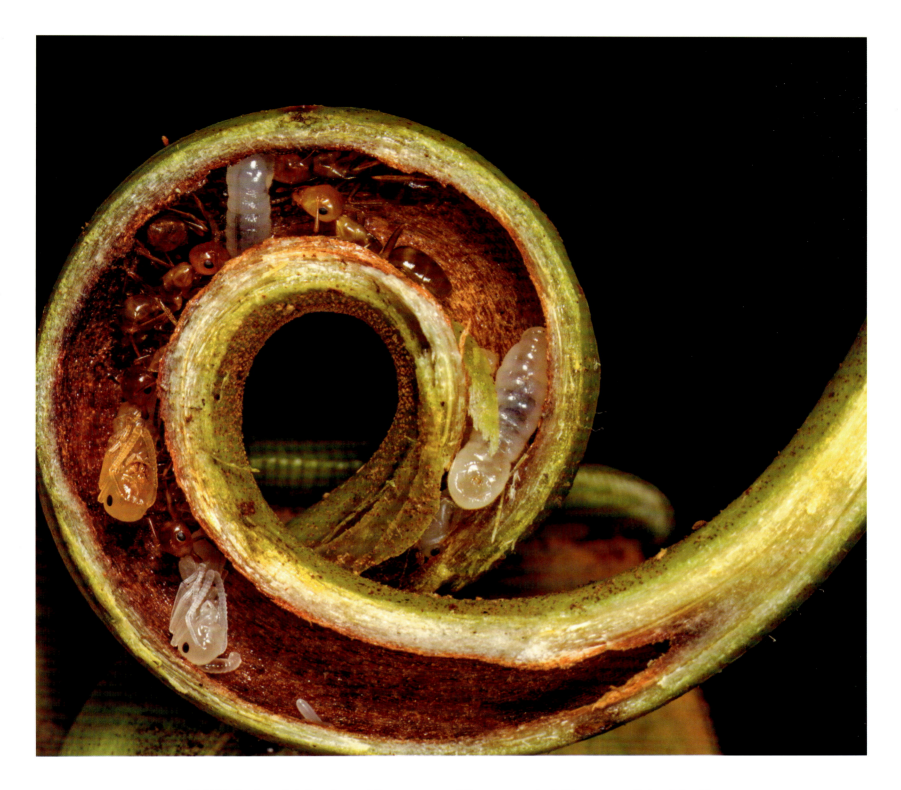

ABOVE: The fanged pitcher plant and the carpenter ant (*Camponotus schmitzi*) have a mutualistic relationship: while the plant provides a home to the small ant colony in the stem of its pitcher, the ants keep the chemistry of the pitcher liquid balanced by removing large insects, which would spoil if left in the liquid.
FOLLOWING PAGES: A red-eyed treefrog faces a predator, a parrot snake (*Leptophis ahaetulla*). It's dangerous for a frog at a mating pond: many snakes come to look for food—both frogs and their eggs.

OBEN: Die zweigezähnte Kannenpflanze und die Baumameise (*Camponotus schmitzi*) haben eine mutualistische Beziehung: die Pflanze bietet der kleinen Ameisenkolonie einen Nistplatz in der Ranke der Kanne.
Dafür halten die Ameisen die Chemie der Flüssigkeit in der Kanne im Gleichgewicht, indem sie große Insekten daraus entfernen, die verderben würden, wenn sie darin liegen bleiben würden.
FOLGENDE SEITEN: Ein Rotaugenlaubfrosch blickt einem Fressfeind, einer Dünnschlange (*Leptophis ahaetulla*), ins Auge. Für einen Frosch ist es an einem Paarungstümpel gefährlich – viele Schlangen suchen dort nach Nahrung – sie fressen sowohl die Frösche als auch deren Laich.

CI-DESSUS : La plante carnivore à « crocs » pointus et la fourmi charpentière *Camponotus schmitzi* ont une relation mutualiste : la plante héberge dans la tige de son urne la petite colonie de fourmis, qui assure en retour l'équilibre chimique du liquide contenu dans l'urne en éliminant les gros insectes, qui pourraient y pourrir.
PAGES SUIVANTES : Une rainette aux yeux rouges fait face à un prédateur, le serpent perroquet (*Leptophis ahaetulla*). Danger au bord de l'étang de reproduction, où nombre de serpents cherchent des proies – batraciens et oeufs.

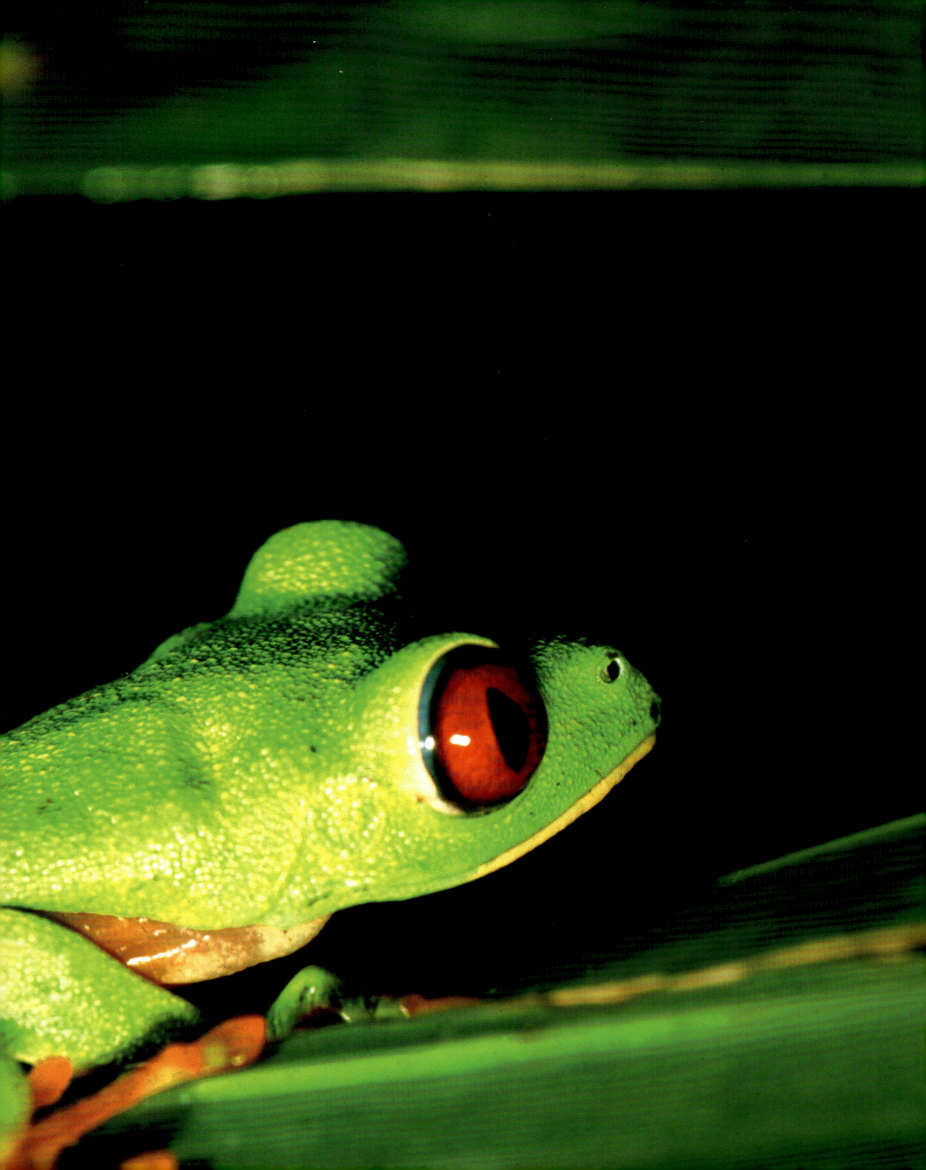

3
JUNGLE SPIRITS
DSCHUNGELGEISTER | ESPRITS DE LA JUNGLE

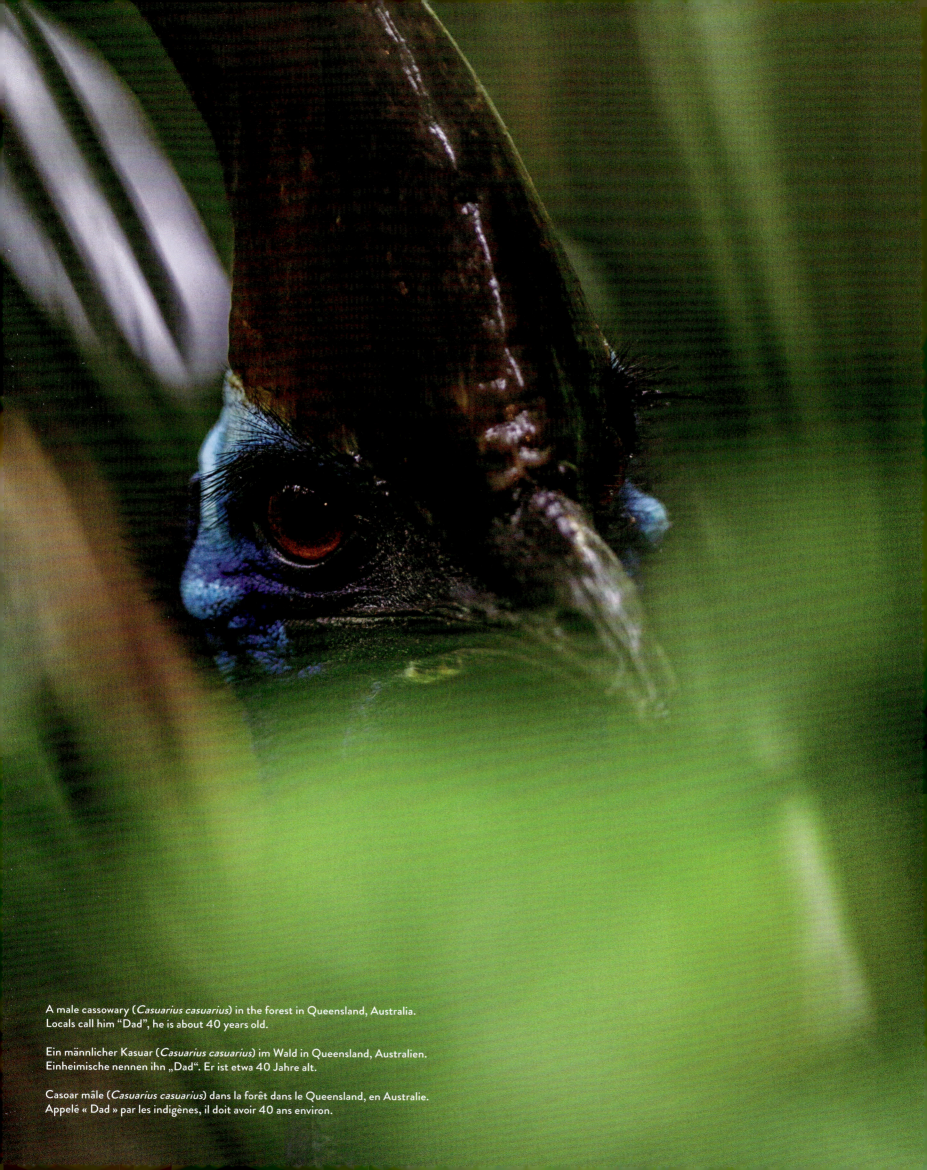

A male cassowary (*Casuarius casuarius*) in the forest in Queensland, Australia. Locals call him "Dad", he is about 40 years old.

Ein männlicher Kasuar (*Casuarius casuarius*) im Wald in Queensland, Australien. Einheimische nennen ihn „Dad". Er ist etwa 40 Jahre alt.

Casoar mâle (*Casuarius casuarius*) dans la forêt dans le Queensland, en Australie. Appelé « Dad » par les indigènes, il doit avoir 40 ans environ.

CASSOWARIES
KASUARE | CASOARS

THE RAIN FOREST GARDENER

It's May 2012, and I am sitting next to a sleeping cassowary on the damp forest floor of the Daintree rain forest in Queensland, Australia. Cassowaries are huge flightless birds that live in the tropical forests of Australia and New Guinea. They look prehistoric—half-bird, half-dinosaur—with fine, glossy-black feathers; a long featherless neck colored turquoise, red, and orange; and an absurdly tall shiny-brown casque on their heads. The southern cassowary is one of three species of cassowary alive today and they are endangered due to hunting, loss of forest habitat, and predation from feral pigs and dogs. Fewer than 1,500 southern cassowaries remain in Queensland's tropical forests, and this is where I have come to document these awesome birds.

Locals call this bird sleeping next to me "Dad," and I have been following him for weeks. Everyday, I quietly trail Dad through the Queensland rain forest with a pair of clippers to cut a path for my clumsy self as he slips silently around liana tangles and over fallen trees. At first, I follow him just 10 or 20 meters (33 or 65 feet) before he disappears into the forest. He is shockingly fast, but each day I follow him for a little longer and by day 10 he seems to have grown used to me. I discover that he spends all day looking for fruit, eating fruit, and sleeping; and I spend hours sitting next to an enormous sleeping dinosaur of a bird.

Cassowaries are part of an ancient group of birds—the ratites—that first appear in the fossil record 56 million years ago, and they live in rain forests that are even older. The Daintree forest is more than 130 million years old and cassowaries play a vital role here. They distribute more seeds than any other animal in the forest. Each day an adult eats hundreds of fruits, from tiny berries to the exotic, big, blue quandong fruit. Then, as the cassowary wanders through the forest foraging, eating, sleeping, drinking, and bathing it defecates large seed-filled mounds of poop. They disperse seeds of all sizes far and wide, enabling seeds to sprout and grow across the full range of their forest territories. Cassowaries are the forest gardeners, and without them Queensland's diverse tropical forests would look very different.

After some weeks of following Dad we become friends, or so I think, and then a female shows up. I call her Mama, and they soon become inseparable. They do everything together and I—like the famous third wheel—follow along behind. They walk together, they eat together, and they sleep propped up next to each other—two mounds of glossy black feathers on the forest floor. After they mate, Mama lays an egg every two days until there is a magnificent clutch of four smooth bright-green eggs, like a basket of avocados on the forest floor. Then she leaves and I do too, leaving Dad to sit on his precious green eggs for the next two months and hatch his chicks.

When I return to Queensland to find Dad, the chicks are just over a month old. They are an endearing brood of three awkward, fuzzy creatures almost knee-high with straw-colored heads and striped bodies. Each has a flat, shiny blue-green patch above its beak from where the casque will grow. However, the biggest difference is seen in Dad himself. It's clear that he is no longer my buddy; he is protective to the point of aggression. The chicks have his full devotion. He teaches them what to eat, and where to find it: tiny berries, yellow Pandan fruits, a dead lizard fallen from a Goshawk's perch. Dad and the chicks forage in the morning, sleep during the hottest part of the day, and eat again toward dusk. Sometimes they stop to bathe in a stream. He shelters the chicks under his feathers, and they nestle in against him to sleep and to hide from the rain. He protects them from stray dogs, snakes, monitor lizards . . . and me!

At about nine months, the chicks have lost their striped fluff and developed a shaggy coat of long, thin feathers. They were now ready to leave Dad and look for territories of their own. For the chicks, this next step is perhaps the most treacherous time of their lives. In today's deforested landscape, leaving their childhood forest to find a new territory involves crossing agricultural land, gardens, and roads. Patches of forest large enough to provide a stable home are in short supply. Many cassowaries are lost to attacks from feral dogs and even more to collisions with traffic. I see a young female killed by a truck, picked up by a park ranger, who says that it is one of 14 road kills just that year. But for Dad, when the chicks leave, the cycle just begins again and it's time for him to mate and to raise another brood.

DIE GÄRTNER DES REGENWALDS

Es ist Mai 2012 und ich hocke neben einem schlafenden Kasuar auf dem feuchten Boden des Daintree-Regenwalds in Queensland, Australien. Kasuare sind große flugunfähige Laufvögel, die in den Tropenwäldern von Australien und Neuguinea leben. Sie wirken prähistorisch – halb Vogel, halb Dinosaurier – mit ihrem feinen glänzend schwarzen Gefieder, dem langen unbefiederten Hals, der in den Farben Türkis, Rot und Orange leuchtet, und dem grotesk hohen, braunen Helm aus blankem Horn auf dem Kopf. Der Helmkasuar ist eine von drei Kasuararten, die heute noch existieren. Sie sind bedroht durch Wilderer und den Verlust ihrer Waldhabitate, die Jungvögel auch durch verwilderte Hunde oder Wildschweine. In den Tropenwäldern von Queensland gibt es nicht einmal mehr 1500 Exemplare. Und dorthin reise ich, um diese beeindruckenden Vögel zu fotografieren.

Die Einheimischen nennen den Vogel neben mir „Dad". Ich bin seit Wochen hinter ihm her. Ich folge ihm leise durch den Regenwald von Queensland und bahne mir mit einer Art Heckenschere unbeholfen einen Weg, während er lautlos durch das Lianengewirr und über umgestürzte Bäume gleitet. Zuerst konnte ich ihm nur 10 oder 20 Meter folgen, dann verschwindet er im Wald. Er ist erschreckend schnell, aber jeden Tag bleibe ich ein bisschen länger an ihm dran, und am zehnten Tag scheint er sich an mich gewöhnt zu haben. Ich stelle fest, dass er den ganzen Tag entweder Früchte sucht und frisst oder schläft. Deshalb hocke ich stundenlang neben einem riesigen schlafenden Dinosaurier von einem Vogel.

Kasuare gehören zu einer uralten Gruppe von Laufvögeln. Der älteste Fossilfund ist 56 Millionen Jahre alt. Und die Regenwälder, in denen diese Vögel leben, sind sogar noch älter. Der Daintree-Regenwald ist mehr als 130 Millionen Jahre alt, und die Kasuare spielen darin eine wichtige Rolle: Sie verteilen mehr Samen als jedes andere Tier im Wald. Ein ausgewachsener Kasuar frisst jeden Tag Hunderte von Früchten, von winzigen Beeren bis zu den großen blauen Quandong-Früchten. Während die Kasuare im Wald nach Futter suchen, fressen, schlafen, trinken und baden, scheiden sie große Kothaufen voller Samen aus. So verteilen sie in ihrem ganzen Territorium Samen, die überall keimen und wachsen können. Kasuare sind die Gärtner des Regenwalds. Ohne sie würden die artenreichen Tropenwälder von Queensland ganz anders aussehen.

Nachdem ich Dad einige Wochen gefolgt bin, wurden wir Freunde. Das dachte ich jedenfalls. Dann taucht ein Weibchen auf. Ich nenne es „Mama". Bald sind die beiden unzertrennlich. Sie machen alles zusammen und ich zuckele hinterher wie das dritte Rad am Roller. Sie laufen zusammen, essen zusammen, schlafen im Sitzen nebeneinander – zwei Berge aus glänzenden schwarzen Federn auf dem Waldboden. Nach der Paarung legt Mama alle zwei Tage ein Ei, bis auf dem Waldboden ein stattliches Gelege aus vier glatten grünen Eiern entstanden ist, das an einen Korb Avocados erinnert. Dann verschwindet sie und lässt Dad für die nächsten zwei Monate auf seinen kostbaren grünen Eiern sitzen und seine Küken ausbrüten. Ich gehe ebenfalls.

Als ich nach Queensland zurückkehre und Dad wiedersehe, sind die Küken gut einen Monat alt. Sie sind eine niedliche Brut aus drei tollpatschigen flaumigen Geschöpfen, fast kniehoch, mit strohfarbenen Köpfen und gestreiften Körpern. Jedes hat einen flachen, leuchtend blaugrünen Fleck über dem Schnabel, wo der Helm wachsen wird. Doch am meisten hat sich Dad verändert. Mir wird schnell klar, dass er nicht mehr mein Kumpel ist. Er beschützt seine Küken geradezu aggressiv und widmet sich ihnen hingebungsvoll. Er lehrt sie, was Kasuare essen und wo sie es finden: kleine Beeren, gelbe Früchte des Schraubenbaums, eine tote Eidechse, die von der Ansitzwarte eines Habichts herabgefallen ist. Dad und die Küken gehen morgens auf Futtersuche, verschlafen die heißesten Stunden des Tages und fressen wieder, wenn es zu dämmern beginnt. Manchmal machen sie eine Pause, um in einem Bach zu baden. Dad breitet schützend sein Gefieder über die Küken, und sie kuscheln sich an ihn, um zu schlafen und sich vor dem Regen zu verstecken. Er verteidigt sie gegen streunende Hunde, Schlangen, Warane … und mich!

Mit etwa neun Monaten haben die Küken ihren gestreiften Flaum verloren und ein struppiges Gefieder aus langen dünnen Federn entwickelt. Sie sind nun bereit, Dad zu verlassen und sich eigene Territorien zu suchen. Dieser nächste Schritt ist für Kasuare vielleicht die gefährlichste Zeit ihres Lebens. Wenn sie in der entwaldeten Landschaft von heute den Wald ihrer Kindheit verlassen, um eine neues Territorium zu finden, müssen sie landwirtschaftliche Flächen, Gärten und Straßen überqueren. Waldstücke, die groß genug sind, um ein dauerhaftes Zuhause zu bieten, sind rar. Viele junge Kasuare fallen verwilderten Hunden und vor allem Verkehrsunfällen zum Opfer. Ich sehe, wie ein Nationalpark-Ranger ein junges Weibchen aufliest, das von einem Lastwagen getötet wurde. Er sagt, es sei eines von 14 Verkehrsopfern allein in diesem Jahr. Doch für Dad beginnt der Zyklus einfach von Neuem, wenn die Küken weggehen. Es wird wieder Zeit für ihn, sich zu paaren und eine weitere Brut großzuziehen.

LES JARDINIERS DE LA FORÊT TROPICALE

En ce mois de mai 2012, je suis assis à côté d'un casoar endormi sur le sol humide de la forêt tropicale de Daintree, dans le Queensland australien. Immenses oiseaux inaptes au vol, les casoars vivent dans les forêts tropicales d'Australie et de Nouvelle-Guinée. Ils semblent tout droit sortis de la préhistoire – mi-oiseaux, mi-dinosaures –, avec de fines plumes d'un noir luisant, un long cou dénudé couleur turquoise, rouge et orangé, et sur la tête un casque démesurément haut d'un brun luisant. Figurant parmi les trois espèces encore en vie aujourd'hui, le casoar à casque est menacé par la chasse, la déforestation et les attaques de porcs sauvages et de chiens. C'est dans les forêts tropicales du Queensland, qui comptent désormais moins de 1 500 individus, que je me suis rendu pour collecter des données sur ces étranges volatiles.

Cet oiseau qui dort auprès de moi et que je suis depuis des semaines est appelé « Dad » par les indigènes. Jour après jour, je le piste en silence à travers la forêt avec un sécateur pour me frayer malhabilement un chemin tandis qu'il glisse silencieusement autour des enchevêtrements de lianes et sur les arbres morts. Au début, j'ai pu le suivre sur seulement 10 à 20 mètres avant qu'il ne s'évanouisse dans la forêt. Il est incroyablement rapide, mais chaque jour je le suis un peu plus longtemps, et au dixième jour, il semble s'être habitué à moi. Je découvre qu'il passe ses journées à chercher des fruits, à les manger et à dormir ; je reste des heures assis à côté de cet immense oiseau aux allures de dinosaure.

Appartenant à un groupe d'oiseaux ancien – les ratites – apparus dans la chronique des fossiles il y a 56 millions d'années, les casoars vivent dans des forêts encore plus anciennes. Dans celle de Daintree, qui est âgée de plus de 130 millions d'années, ils jouent un rôle vital en disséminant plus de graines que tout autre animal. Chaque jour un adulte ingère des centaines de fruits, de baies minuscules jusqu'au gros et original quandong bleu. Puis, tandis qu'il déambule en forêt à fouiller le sol, manger, dormir, boire et se baigner, il évacue de volumineuses fèces remplies de graines. Les casoars en disséminent de toutes dimensions partout dans la forêt, ce qui permet à ces graines de germer et de croître dans tous les habitats forestiers des casoars. Ces oiseaux sont les jardiniers de la forêt. Sans eux, les forêts tropicales du Queensland seraient loin d'avoir leur apparence actuelle.

Au bout de plusieurs semaines à suivre Dad, je m'en suis fait un ami, c'est du moins ce que je crois jusqu'à l'arrivée d'une femelle que j'appelle « Mama ». Dad et Mama deviennent vite inséparables, faisant tout ensemble, et moi je les suis – comme la célèbre troisième roue du carrosse. Marchant et mangeant ensemble, ils dorment blottis l'un contre l'autre – deux monticules de plumes noires luisantes sur le sol de la forêt. L'accouplement a lieu, et Mama pond un œuf tous les deux jours jusqu'à avoir une magnifique couvée de quatre œufs lisses d'un vert brillant, semblable à un panier d'avocats posé sur le sol. Puis elle est partie, et moi aussi, laissant Dad couver ses précieux œufs verts durant deux mois jusqu'à l'éclosion des poussins.

À mon retour au Queensland pour retrouver Dad, les oisillons ont à peine plus d'un mois. C'est une couvée attachante de créatures duveteuses et gauches atteignant presque mes genoux, aux têtes couleur paille et aux corps rayés. Chacun arbore au-dessus du bec une tache plate d'un bleu-vert luisant sur laquelle se formera son casque. Mais c'est Dad qui a le plus changé. Il est clair qu'il n'est plus mon ami ; protecteur jusqu'à en être agressif, tout dévoué à ses oisillons, il leur apprend ce qu'il faut manger et où le trouver, par exemple de minuscules baies, des fruits jaunes du pandanus ou un lézard mort tombé du perchoir d'un autour. Dad et ses petits cherchent de la nourriture le matin, dorment au moment le plus chaud de la journée et ne s'alimentent à nouveau qu'au crépuscule. Parfois, ils s'arrêtent pour se baigner dans un ruisseau. Abrités sous les plumes de Dad, les petits se blottissent contre lui pour dormir et éviter la pluie. Il les protège des chiens errants, des serpents, des varans… et aussi de moi !

Vers neuf mois, les petits ont perdu leur épais duvet rayé et arborent un manteau de longues plumes fines. Ils sont prêts à quitter Dad pour se chercher leurs propres territoires. Cette étape est probablement la plus dangereuse de leur vie. Dans l'actuel paysage déboisé, cela signifie quitter la forêt de leur enfance et traverser des terres cultivées, des jardins et des routes. Les parcelles de forêt assez grandes pour fournir un territoire durable se font rares. Nombre de casoars succombent aux attaques de chiens errants et bien plus encore à des collisions sur la route. J'ai vu une jeune femelle tuée par un camion et ramassée par un gardien de parc. Il a dit qu'il s'agissait de l'un des 14 individus tués sur la route pour cette seule année. Le départ des petits marque pour Dad le début d'un nouveau cycle. Il est temps pour lui de s'accoupler à nouveau et d'élever une autre nichée.

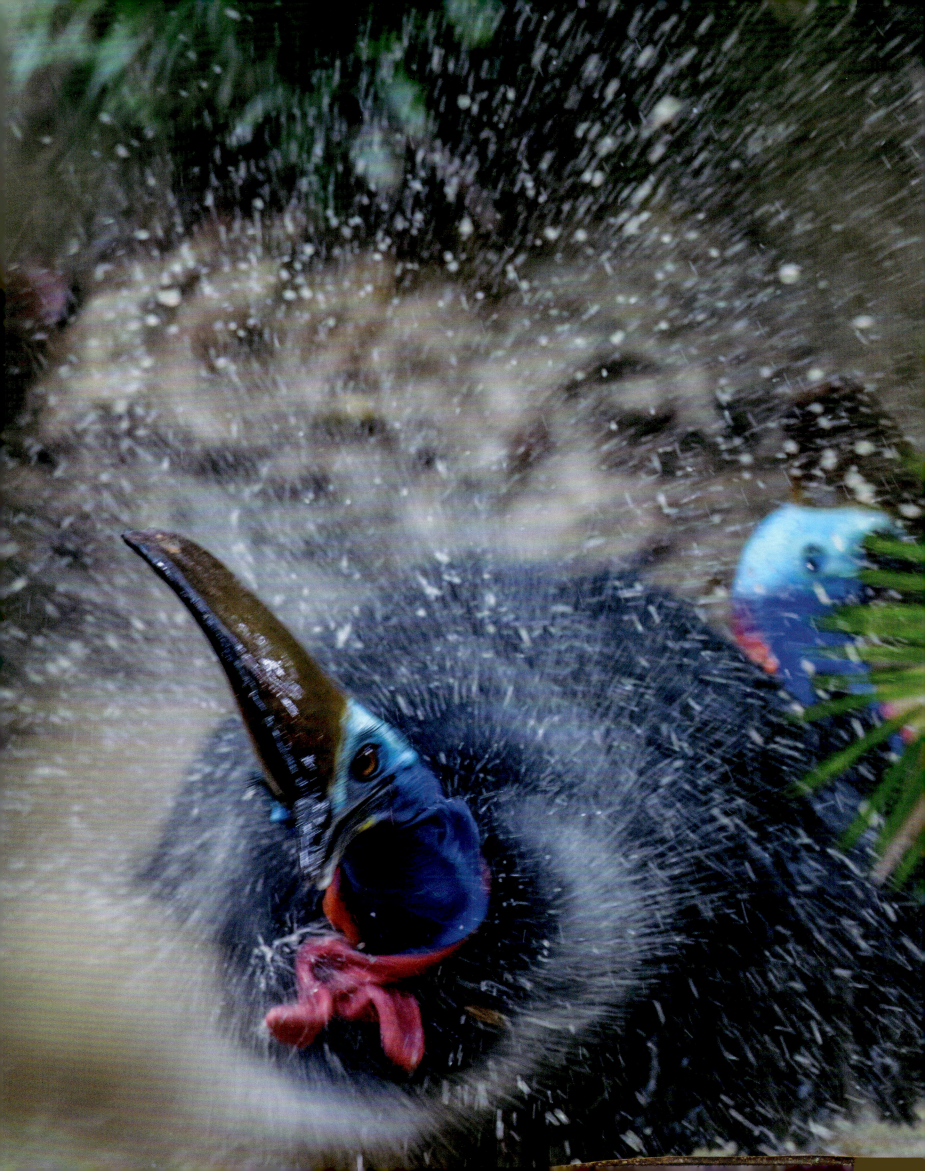

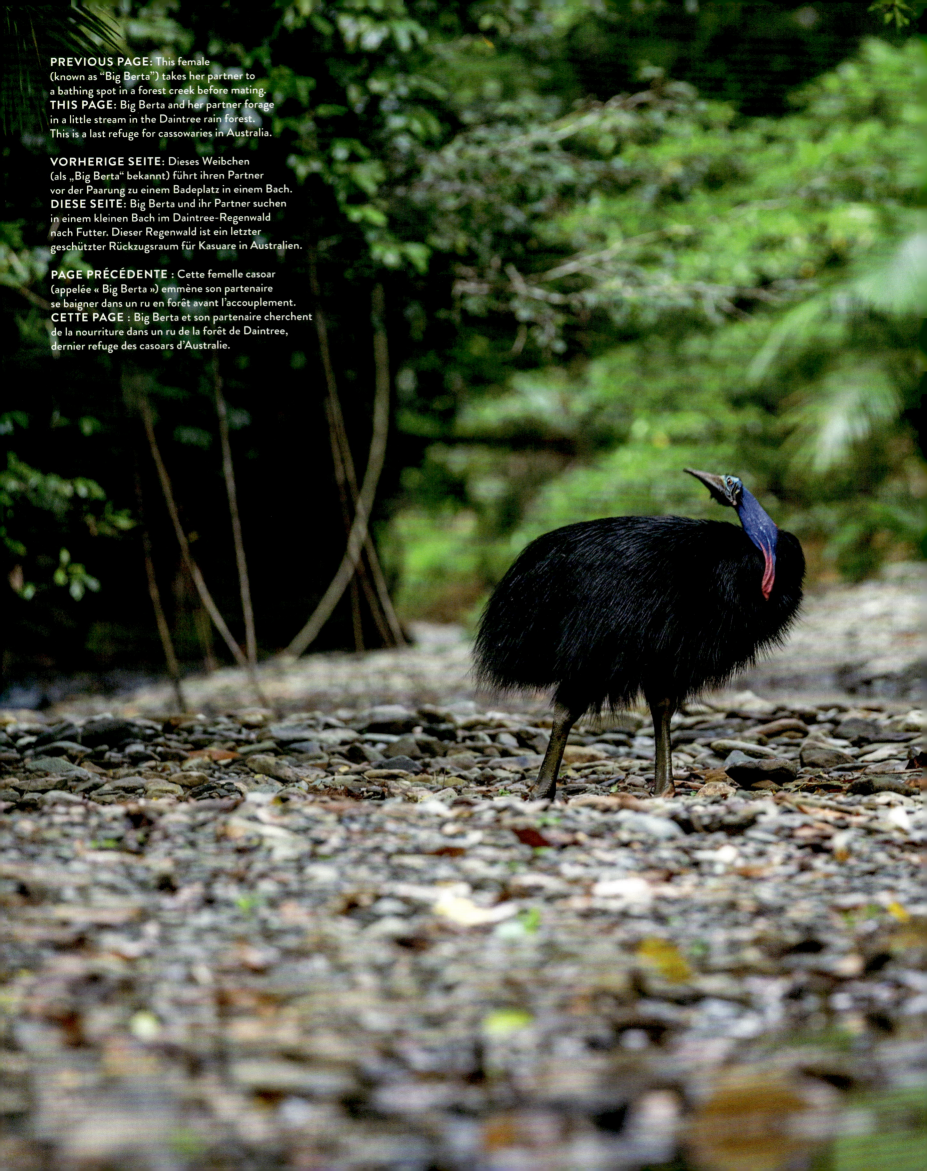

PREVIOUS PAGE: This female (known as "Big Berta") takes her partner to a bathing spot in a forest creek before mating.
THIS PAGE: Big Berta and her partner forage in a little stream in the Daintree rain forest. This is a last refuge for cassowaries in Australia.

VORHERIGE SEITE: Dieses Weibchen (als „Big Berta" bekannt) führt ihren Partner vor der Paarung zu einem Badeplatz in einem Bach.
DIESE SEITE: Big Berta und ihr Partner suchen in einem kleinen Bach im Daintree-Regenwald nach Futter. Dieser Regenwald ist ein letzter geschützter Rückzugsraum für Kasuare in Australien.

PAGE PRÉCÉDENTE : Cette femelle casoar (appelée « Big Berta ») emmène son partenaire se baigner dans un ru en forêt avant l'accouplement.
CETTE PAGE : Big Berta et son partenaire cherchent de la nourriture dans un ru de la forêt de Daintree, dernier refuge des casoars d'Australie.

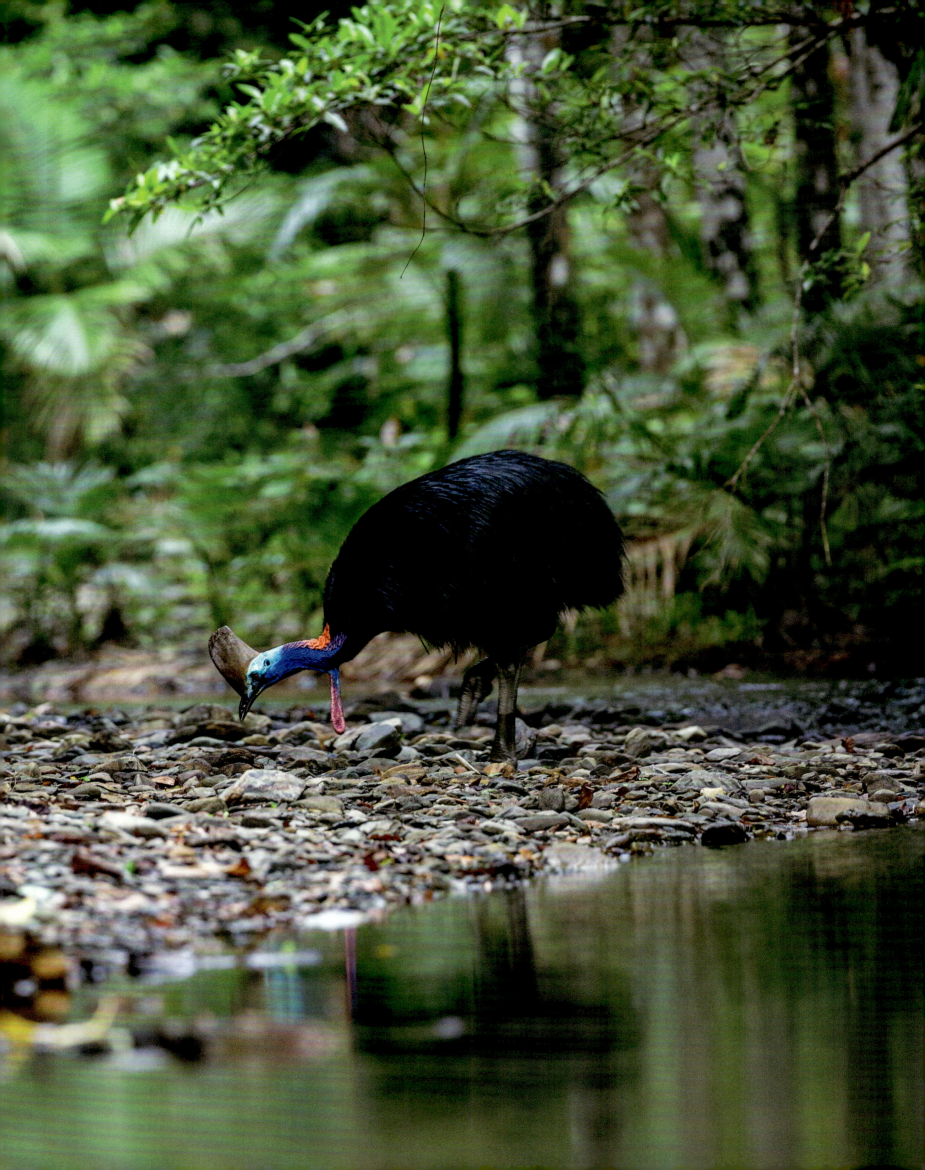

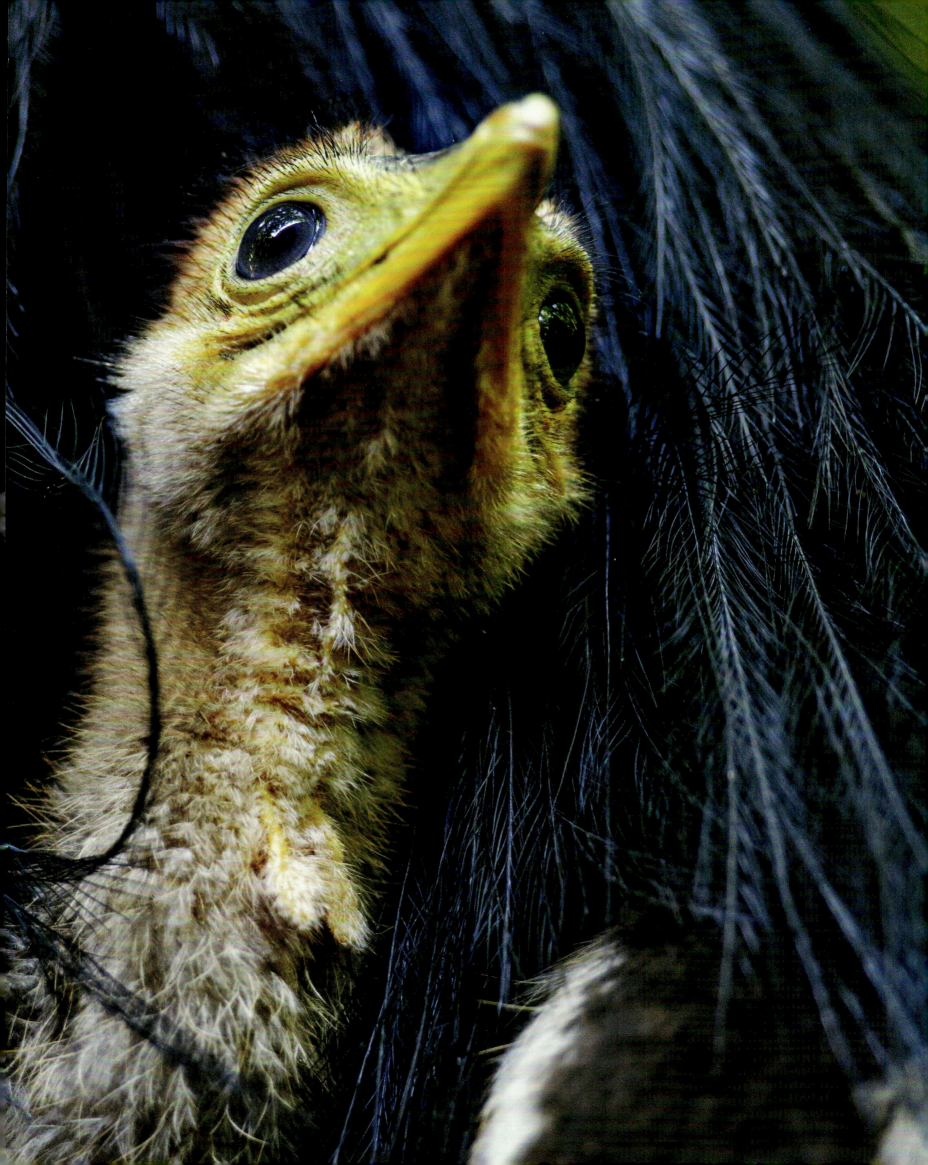

PREVIOUS PAGES: A six-week-old cassowary chick seeks cover under its father's feathers.
CLOCKWISE FROM LEFT: Cassowaries are excellent seed dispersers—this mound of cassowary dung contains more than 300 seeds; a signpost alerts drivers that this is cassowary land; a young female killed by a truck in South Queensland; after about four weeks blue quandong seeds germinate from a pile of dung, ideally placed in this fertilized earth.

VORHERIGE SEITEN: Ein sechs Wochen altes Kasuarküken sucht Schutz unter dem Gefieder seines Vaters.
IM UHRZEIGERSINN VON LINKS: Kasuare sind hervorragende Samenverteiler – dieser Haufen Kasuarkot enthält mehr als 300 Samen; Warnschilder ermahnen Autofahrer, dass dieses Gebiet Kasuarland ist; ein junges Weibchen, das in South Queensland von einem Lastwagen getötet wurde; nach etwa vier Wochen keimen die blauen Samen des Quandong aus einem Kothaufen – in dieser gedüngten Erde sind die Wachstumsbedingungen ideal.

PAGES PRÉCÉDENTES : Casoar juvénile d'un mois et demi blotti dans le plumage de son père.
DANS LE SENS HORAIRE EN PARTANT DE LA GAUCHE : Les casoars sont d'excellents agents de dissémination des graines – ce monticule de fèces en contient plus de 300 ; signalisation invitant les conducteurs à la prudence ; jeune femelle tuée par un camion dans le sud du Queensland ; en quatre semaines environ, les graines de quandong bleu germent dans un monticule de fèces, substrat idéal.

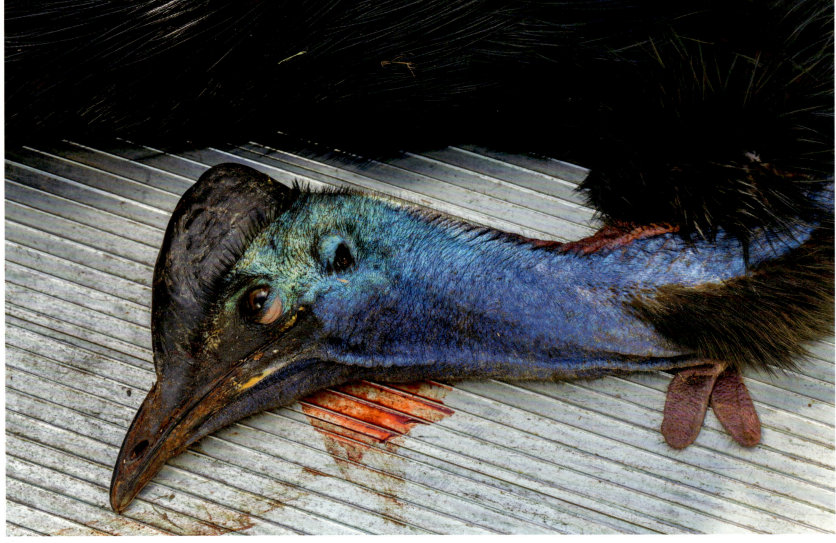

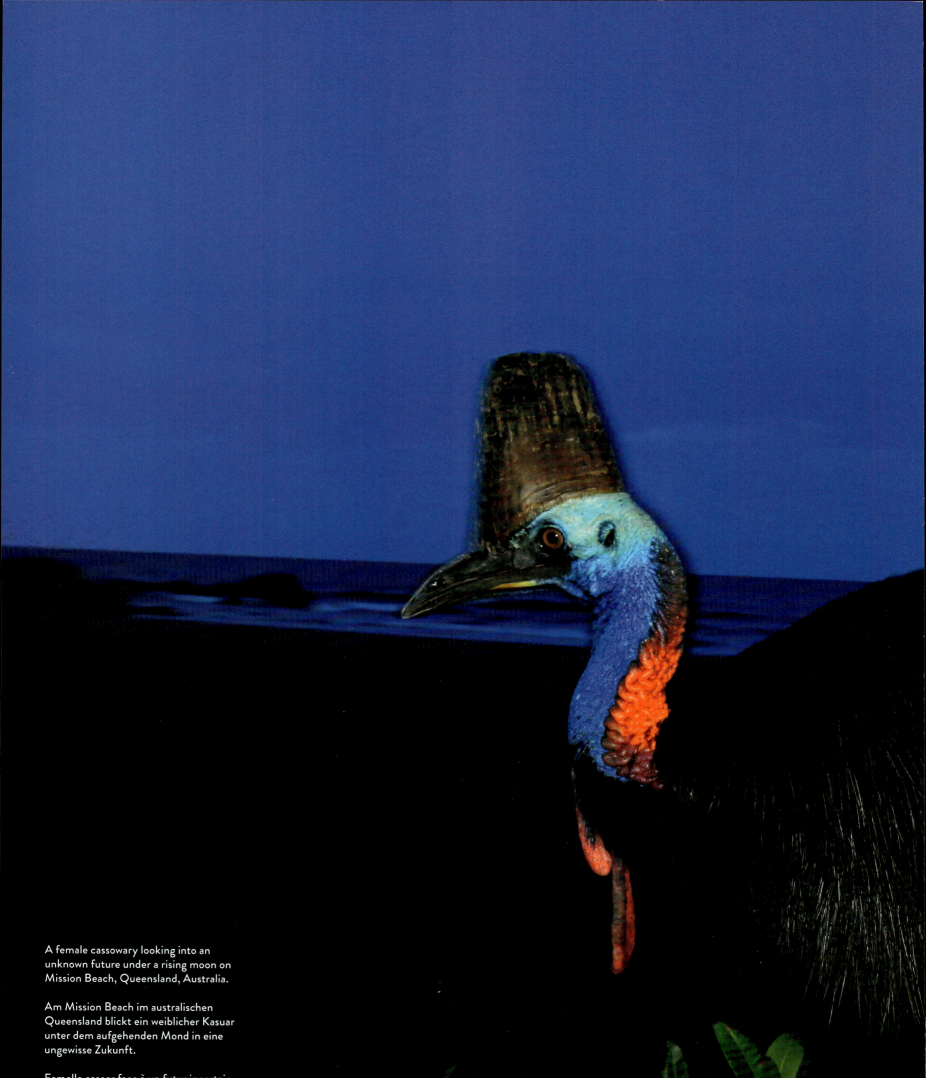

A female cassowary looking into an unknown future under a rising moon on Mission Beach, Queensland, Australia.

Am Mission Beach im australischen Queensland blickt ein weiblicher Kasuar unter dem aufgehenden Mond in eine ungewisse Zukunft.

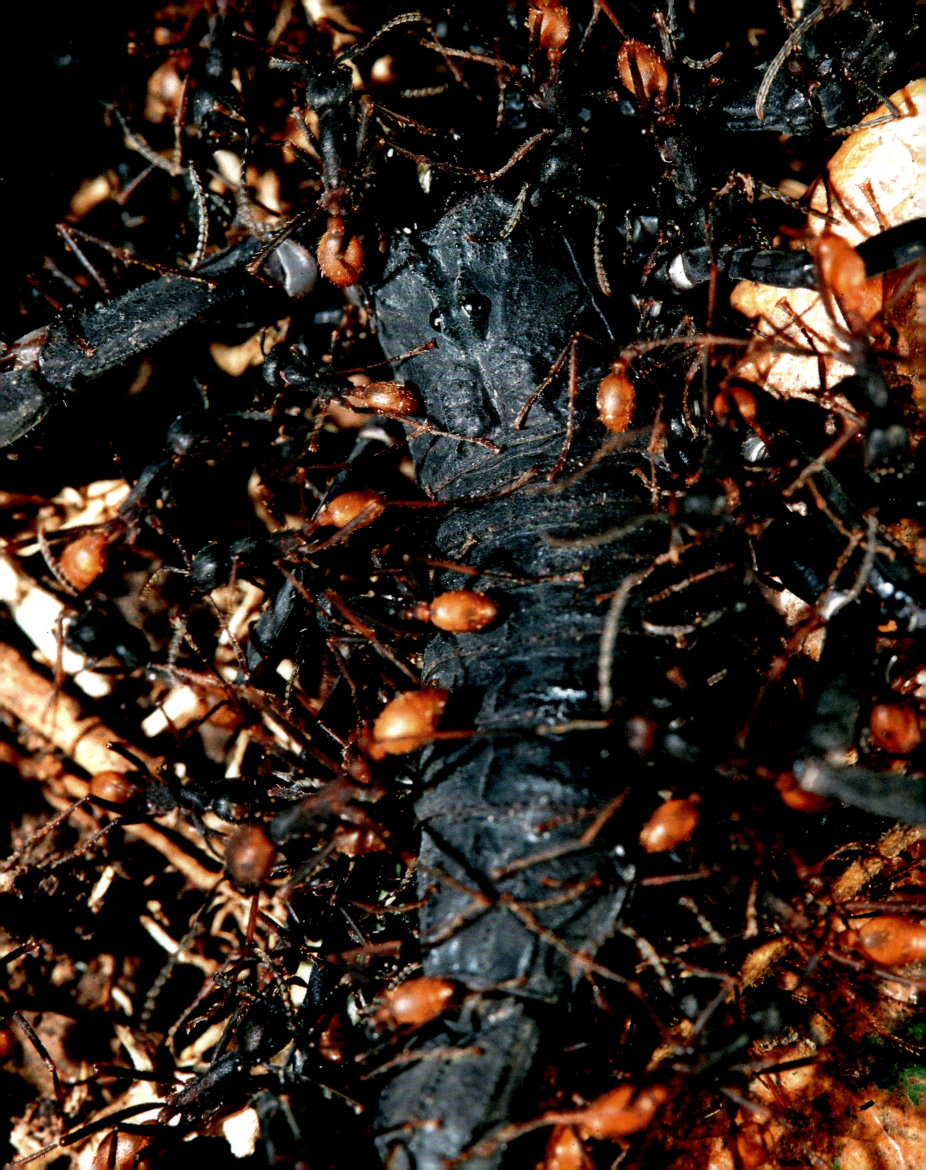

ARMY ANTS
TREIBERAMEISEN | FOURMIS LÉGIONNAIRES

SOCIAL PREDATORS PERFECTED

The noise of the approaching ant army precedes its arrival; millions of tiny clawed-feet scratching across the leaf litter, accompanied by the distinctive rise and fall of the bicolored antbird's song. Ducking under a liana, I leave the path to find the colony. I catch sight of the ants moving across the forest floor in a continuous carpet. The front edge of the swarm is so dense I can barely see the dead leaves below. This is an army ant raiding party—half a million ants racing forward to capture prey and haul it back to the nest. Spotted and bicolored antbirds dart in to pick off insects escaping the advancing line. A rufous-vented ground cuckoo joins the party, diving for a fleeing cockroach. I look back to the sea of ants and notice a large scorpion pinned down in the center of the swarm. Without pause, the ants sting the scorpion to death, dismember it, and race back to the nest with their cargo of body parts. I am momentarily stunned by the carnage, but the swarm races onward and I follow.

Army ants are group predators that forage for invertebrates in the forest leaf litter and soil. Most army ant species zigzag through the forest in search of ant colonies that they invade and consume, but a few species are swarm-raiders that fan out across the leaf litter in raiding parties of up to 600,000 individuals, cleaning out the invertebrates in their path. In Panama's lowland forests, narrow columns of *Eciton hamatum* can be seen snaking through the jungle in search of ant and wasp nests that they raid, carrying the protein-rich pupae back to their own nests. The sister species—*Eciton burchellii*—is a swarm raider and these are the ants that I just watched killing and dismantling a scorpion.

Army ant colonies comprise hundreds of thousands of workers and soldiers that forage, tend the young, and protect the colony but do not reproduce. The colony revolves around a single wingless queen and every five weeks she lays a clutch of 60,000 eggs. When larvae hatch from these eggs foraging starts in earnest. For the next two weeks the ants hunt intensely during the day, catching spiders, scorpions, and insects to feed to the developing brood. Each night the ants make a living nest from their own bodies, moving to a new nest site every night to ensure access to fresh feeding grounds rich in invertebrate prey. When the larvae pupate they no longer need food, and the colony becomes stationary for three weeks as the pupae develop into adults. Halfway through this static phase the queen lays another 60,000 eggs and the cycle continues. In this way, the colony grows and grows until it becomes too large (usually exceeding 600,000 ants) and then, triggered by some unknown cue, the queen lays a special brood of new queens and male drones. When the young queens become adults the colony splits in two, and the workers choose their queens. Typically, the old queen heads one swarm and one of her daughters leads the other, but sometimes the workers reject the old queen in favor of one of her daughters. The failed queens are left to die.

I follow the army ant swarm through the morning—a tidal wave of ants flowing through the forest, spilling out in search of prey until the frontline spans 20 meters (65 feet). I watch as these tiny, robotic creatures carry off smaller ants and beetles, and dismember larger katydids and crickets, either carrying the pieces back to the nest or caching them under a leaf to collect later. As the morning stretches into the afternoon, the fervor of the hunt wanes and the ants start to pull back to the nest. I follow them to where the nest is located in a rotten log. There is a chaotic mass of ants that abruptly coalesces into an ordered line filing off in the agreed direction of the new nest. I track them to where a few hundred thousand ants have started to form the new nest; workers hang from the underside of a fallen tree hooking onto each other to form chains, and then a curtain that reaches the forest floor. Other workers climb up to fill the spaces in between. Late in the day the queen arrives, protected under a raft of soldiers, and disappears into the mass of ants. I imagine her safe in the heart of her colony, well hidden under this fallen tree, until morning when the army ants will march again.

DER PERFEKTE FRESSFEIND

Man hört die sich nähernde Treiberameisenarmee, bevor sie eintrifft. Millionen winziger, mit Klauen versehener Füße wuseln über die Laubstreu, begleitet vom charakteristischen Singsang des braunweißen Ameisenvogels. Ich ducke mich unter einer Liane hindurch und verlasse den Pfad, um nach der Kolonie zu suchen. Ich entdecke die Ameisen, die sich in einem fortlaufenden Teppich über den Waldboden bewegen. Der Schwarm ist am vorderen Rand so dicht, dass ich die toten Blätter unter ihm kaum noch sehen kann. Das ist ein Überfallkommando von Treiberameisen – eine halbe Million Ameisen rennen vorwärts, um Beute zu fangen und ins Nest zurück zu schleppen. Rotmantel-Ameisenwächter und Braunweiße Ameisenvögel stoßen herab, um Insekten aufzupicken, die den vorrückenden Ameisen entkommen. Ein Tajazuira-Kuckuck schließt sich ihnen an und schnappt sich eine flüchtende Kakerlake. Ich blicke zu dem Meer aus Ameisen zurück und sehe einen großen Skorpion in der Mitte des Schwarms liegen. Die Ameisen stechen pausenlos auf ihn ein, bis er tot ist. Dann zerstückeln sie ihn und rennen mit ihrer Last aus Körperteilen zum Nest zurück. Ich bin kurz bestürzt über das Gemetzel, aber der Schwarm rennt bereits weiter. Ich folge ihm.

Treiberameisen jagen in Gruppen in der Laubstreu und im Waldboden nach wirbellosen Tieren. Die meisten Treiberameisenarten laufen im Zickzack durch den Wald, immer auf der Suche nach Ameisenkolonien, die sie dann überfallen und fressen. Doch ein paar Arten jagen in Schwärmen, die sich über die Laubstreu ausbreiten. Überfallkommandos aus bis zu 600 000 Ameisen überwältigen die wirbellosen Tiere auf ihrem Weg. In den Tieflandwäldern Panamas schlängeln sich schmale Kolonnen von *Eciton hamatum* durch den Wald, um Ameisennester und Wespennester zu plündern. Die proteinreichen Puppen tragen sie dann in ihre eigenen Nester. Die Schwesterart *Eciton burchellii* jagt dagegen in Schwärmen. Das sind die Ameisen, die ich gerade eben einen Skorpion töten und zerlegen sah.

Treiberameisenkolonien bestehen aus Hunderttausenden von Arbeiterinnen und Soldaten, die Futter beschaffen, sich um den Nachwuchs kümmern und die Kolonie beschützen, sich jedoch nicht fortpflanzen. In der Kolonie dreht sich alles um eine einzige flügellose Königin,

die alle fünf Wochen 60 000 Eier legt. Wenn aus diesen Eiern Larven schlüpfen, dann beginnen die Beutezüge so richtig. In den nächsten zwei Wochen jagen die Ameisen tagsüber intensiv und fangen Spinnen, Skorpione und Insekten, um die sich entwickelnde Nachkommenschaft zu füttern. Jeden Abend bilden die Ameisen aus ihren Körpern ein lebendes Nest, und jeden Abend zieht die Kolonie an einen anderen Ort um, in dessen Umgebung es noch reichlich wirbellose Tiere zu erbeuten gibt. Wenn die Larven sich verpuppen, brauchen sie keine Nahrung mehr. Dann bleibt die Kolonie drei Wochen lang am selben Ort. In dieser Zeit entwickeln sich die Puppen zu ausgewachsenen Ameisen. Nach der Hälfte dieser stationären Phase legt die Königin weitere 60 000 Eier, und der Kreislauf beginnt von Neuem. So wächst und wächst die Kolonie, bis sie zu groß wird (gewöhnlich wenn sie mehr als 600 000 Ameisen umfasst). Dann legt die Königin, von einem unbekannten Auslösereiz getrieben, eine besondere Brut aus neuen Königinnen und männlichen Drohnen ab. Wenn die jungen Königinnen erwachsen werden, teilt sich die Kolonie in zwei, und die Arbeiterinnen wählen ihre Königinnen aus. Normalerweise regiert die alte Königin den einen Schwarm und eine ihrer Töchter den anderen, aber manchmal setzen die Arbeiterinnen die alte Königin zugunsten einer ihrer Töchter ab. Die nicht benötigten Königinnen lassen sie sterben.

Ich folge dem Schwarm Treiberameisen den ganzen Morgen lang. Eine Flutwelle von Ameisen strömt durch den Wald und breitet sich auf ihrer Beutesuche aus, bis sie vorne 20 Meter breit ist. Ich sehe zu, wie diese winzigen roboterhaften Geschöpfe kleinere Ameisen und Käfer davontragen und größere Heuschrecken und Grillen zerlegen. Die Stücke schleppen sie entweder zurück in ihr Nest oder sie verstecken sie unter einem Blatt, um sie später zu holen. Als der Vormittag in den Nachmittag übergeht, lässt das Jagdfieber der Ameisen nach und sie treten den Rückzug an. Ich folge ihnen zu dem verrotteten Baumstamm, in dem sich ihr Nest befindet. Dort formiert sich eine chaotische Masse von Ameisen abrupt zu einer geordneten Reihe, die in die vereinbarte Richtung des neuen Nests marschiert. Ich folge ihnen dorthin, wo ein paar Hunderttausend Ameisen begonnen haben, ein neues Nest zu bilden. Arbeiterinnen hängen von der Unterseite eines umgestürzten Baumes herab. Sie halten sich aneinander fest, um Ketten und dann einen Vorhang zu bilden, der bis zum Waldboden hinabreicht. Andere Arbeiterinnen klettern hinauf, um die Lücken zu füllen. Am späten Nachmittag trifft die Königin ein, geschützt in einem Pulk von Soldaten, und verschwindet in der Masse der Ameisen. Ich stelle mir vor, wie sie sicher im Herzen ihrer Kolonie ruht, die unter diesem umgestürzten Baum gut versteckt ist, bis die Treiberameisen am nächsten Morgen wieder losmarschieren.

DES PRÉDATRICES ACCOMPLIES

On entend les fourmis légionnaires à l'approche ; des millions de minuscules pattes griffues égratignent la litière de feuilles, accompagnées par le chant ondulant caractéristique du fourmilier bicolore. Plongeant sous une liane, je quitte le sentier pour trouver la colonie. J'aperçois les fourmis formant comme un tapis continu en mouvement. L'avant de l'essaim est si dense que j'aperçois à peine les feuilles mortes en-dessous. C'est un raid de fourmis légionnaires – un demi-million d'individus filant droit devant pour capturer leur proie et la traîner jusqu'à leur bivouac. Les fourmiliers grivelés et bicolores fondent sur les insectes fuyant l'armée en marche. Un géocoucou de Geoffroy qui vient se joindre à eux s'abat sur un cafard volant. Je me retourne sur la marée de fourmis et remarque un grand scorpion épinglé au centre de la colonne. Sans répit, les fourmis le piquent à mort, le démembrent et retournent à toute vitesse vers leur bivouac avec leur chargement. Je reste un moment sidéré par ce carnage, mais l'essaim poursuit sa course, et je lui emboîte le pas.

Prédatrices grégaires, les fourmis légionnaires fouillent la litière de feuilles et le sol en quête d'invertébrés. Si la plupart des espèces de fourmis légionnaires écument la forêt à la recherche de colonies de fourmis pour les envahir et les dévorer, quelques espèces regroupées en bataillons comptant jusqu'à 600 000 individus se déploient dans la litière de feuilles, exterminant en chemin tous les invertébrés. Dans les forêts de plaine au Panama, on peut voir des *Eciton hamatum en* rangs serrés serpenter dans la jungle à la recherche de nids de fourmis et des guêpes pour les attaquer et ramener les pupes riches en protéines dans leurs bivouacs. L'espèce sœur – *Eciton burchellii* –, qui mène des raids en essaim, est justement celle que j'observais tuer puis démembrer un scorpion.

Les colonies de fourmis légionnaires comptent des centaines de milliers d'ouvrières et de soldats qui fourragent, s'occupent des petits et protègent la colonie, mais ne se reproduisent pas. La colonie s'articule autour d'une reine unique qui pond 60 000 œufs toutes les cinq semaines et demie. Lorsque les larves éclosent, la quête de nourriture bat son plein. Durant deux semaines, les fourmis chassent activement en journée et capturent araignées, scorpions et insectes pour nourrir la nouvelle couvée. La nuit, elles forment un bivouac de leurs propres corps, et cherchent la nuit suivante un nouveau site, qui sera riche en proies invertébrées. Lorsque les larves se transforment en pupes, elles n'ont plus besoin de nourriture, et la colonie se fixe alors trois semaines en un lieu précis jusqu'à ce que les pupes atteignent le stade adulte. À la moitié de cette phase stationnaire, la reine pond à nouveau 60 000 œufs, et le cycle se poursuit. La colonie ne cesse ainsi de grandir jusqu'à dépasser un seuil (en général, au-delà de 600 000 individus) puis, mue par un signal inconnu, la reine pond une couvée spéciale de nouvelles reines et de mâles fertiles. Lorsque les jeunes reines deviennent adultes, la colonie se scinde en deux, et les ouvrières choisissent leurs reines. Généralement, la reine-mère dirige une colonie, et l'une de ses filles dirige l'autre, mais il peut arriver que les ouvrières récusent la reine âgée et lui préfèrent l'une de ses filles. Les reines déchues sont alors vouées à la mort.

Je suis l'essaim toute la matinée – un véritable raz de marée de fourmis légionnaires déferle sur le sol forestier en quête d'une proie et se déploie pour former une ligne de front de 20 mètres. J'observe ces minuscules créatures semblables à des robots emporter des fourmis et des coléoptères plus petits qu'elles, démembrer des sauterelles et des grillons plus gros qu'elles, rapportant les morceaux à leur bivouac ou les cachant sous une feuille pour les récupérer plus tard. Alors que le matin cède la place à l'après-midi, les fourmis montrent moins d'ardeur à chasser et se dirigent vers leur nouveau bivouac. Les fourmis qui formaient jusqu'alors un amas chaotique se rangent brusquement en une colonne ordonnée défilant dans la direction convenue. Je les suis jusqu'à une souche pourrie, où quelques centaines de milliers d'individus ont commencé à former le nouveau bivouac ; des ouvrières suspendues sous un arbre tombé s'agrippent les unes aux autres pour former des chaînes puis un rideau descendant jusqu'au sol de la forêt. D'autres ouvrières escaladent ce rideau pour combler les interstices. Tard dans la journée, la reine arrive, sous bonne escorte, pour ensuite se fondre dans la multitude. Je l'imagine en sécurité dans sa colonie, bien cachée sous cet arbre tombé, avant de repartir au matin lorsque les fourmis légionnaires lèveront le camp.

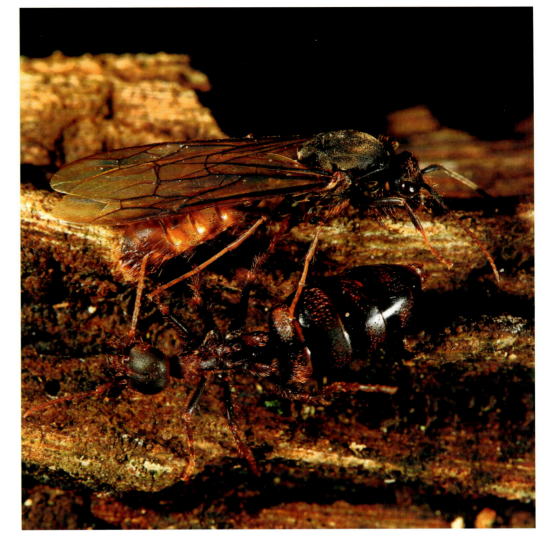

PAGE 122: Soldiers and workers of *Eciton burchellii* overwhelm and kill a large scorpion.
THIS PAGE, FROM TOP: After the nuptial flight—a flightless female and a male of *Eciton burchellii*; a bivouac (a temporary colony site) of *Eciton hamatum* under a fallen branch.

SEITE 122: Soldaten und Arbeiterinnen von Eciton *burchellii* überwältigen und töten einen großen Skorpion.
DIESE SEITE, VON OBEN: Nach dem Hochzeitsflug – ein flugunfähiges Weibchen und ein Männchen von *Eciton burchellii*; ein Biwak (ein kurzzeitiges Nest der Kolonie) von *Eciton hamatum* unter einem abgefallenen Ast.

PAGE 122 : Des fourmis légionnaires et ouvrières du genre *Eciton burchellii* submergent un gros scorpion pour le tuer.
CI-DESSUS, DE HAUT EN BAS : femelle aptère et mâle de l'espèce *Eciton burchellii* après le vol nuptial ; fourmis de l'espèce *Eciton hamatum* bivouaquant sous une branche au sol.

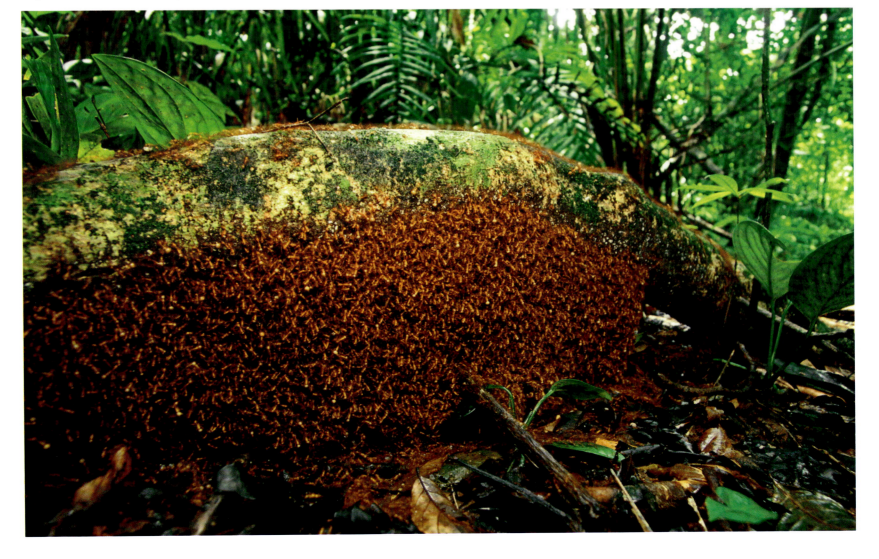

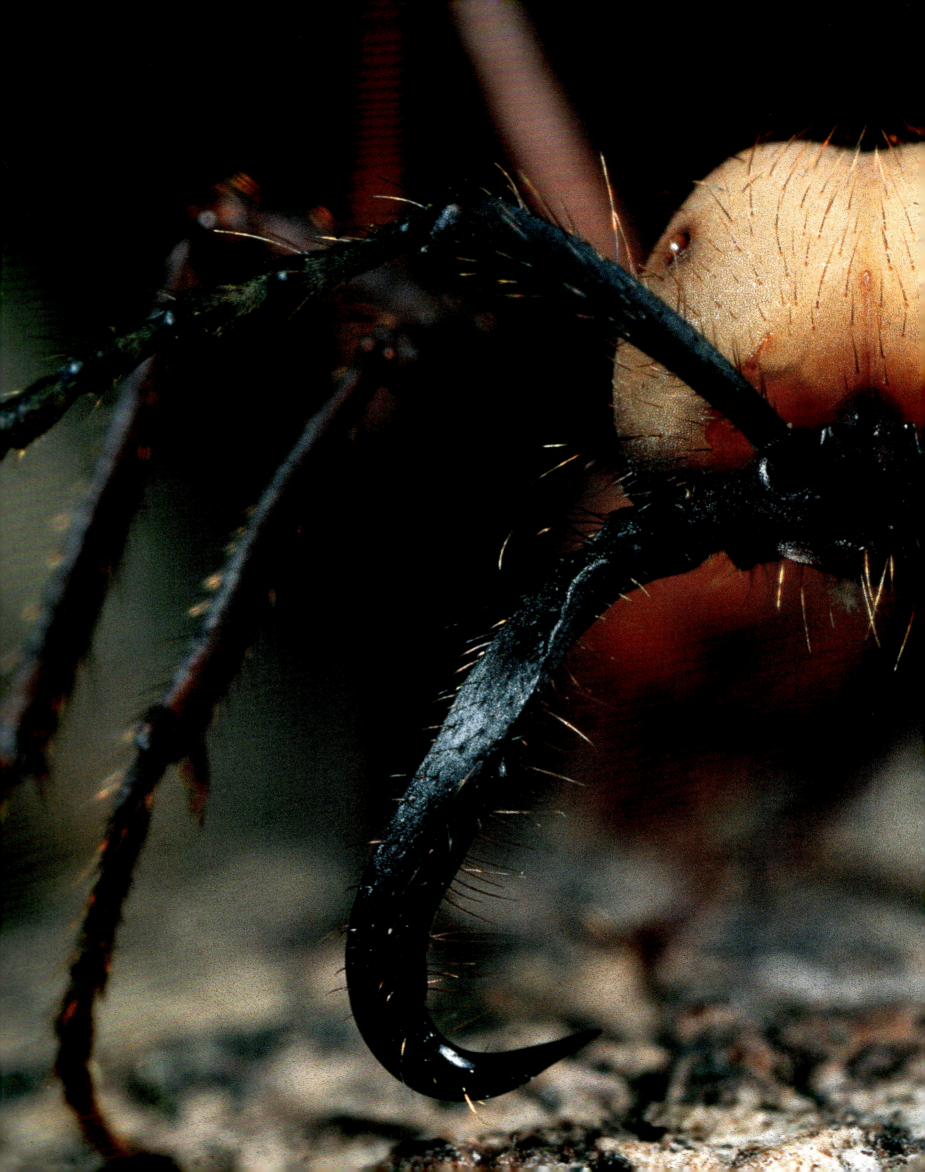

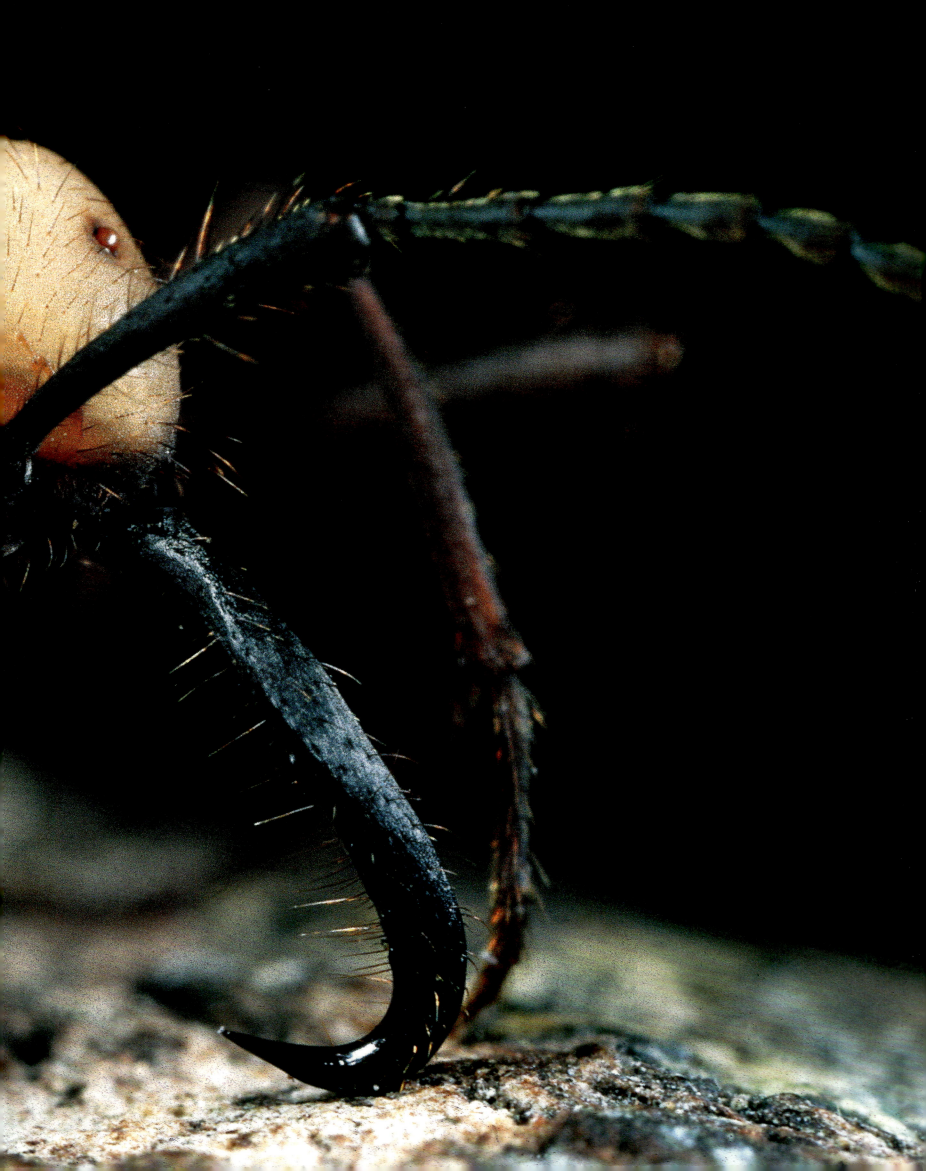

PREVIOUS PAGES: A close-up of a soldier of *Eciton burchellii* shows its fierce mandibles.
THIS PAGE: Workers of *Eciton hamatum* carry wasp pupae back to the colony.

VORHERIGE SEITEN: Eine Nahaufnahme von einem Soldaten der *Eciton burchellii* zeigt seine gefährlichen Mandibeln.
DIESE SEITE: Arbeiterinnen von *Eciton hamatum* tragen Wespenpuppen zur Kolonie zurück.

PAGES PRÉCÉDENTES : Gros plan sur une fourmi légionnaire *Eciton burchellii* révélant ses redoutables mandibules.
CETTE PAGE : Des fourmis ouvrières *Eciton hamatum* rapportent des pupes de guêpes pour leur colonie.

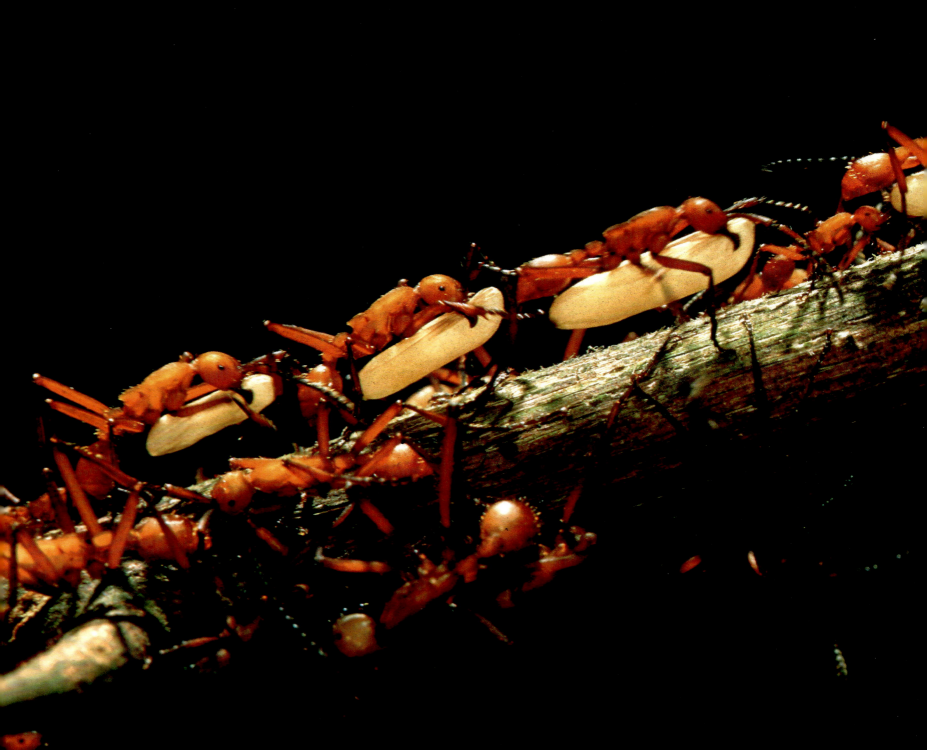

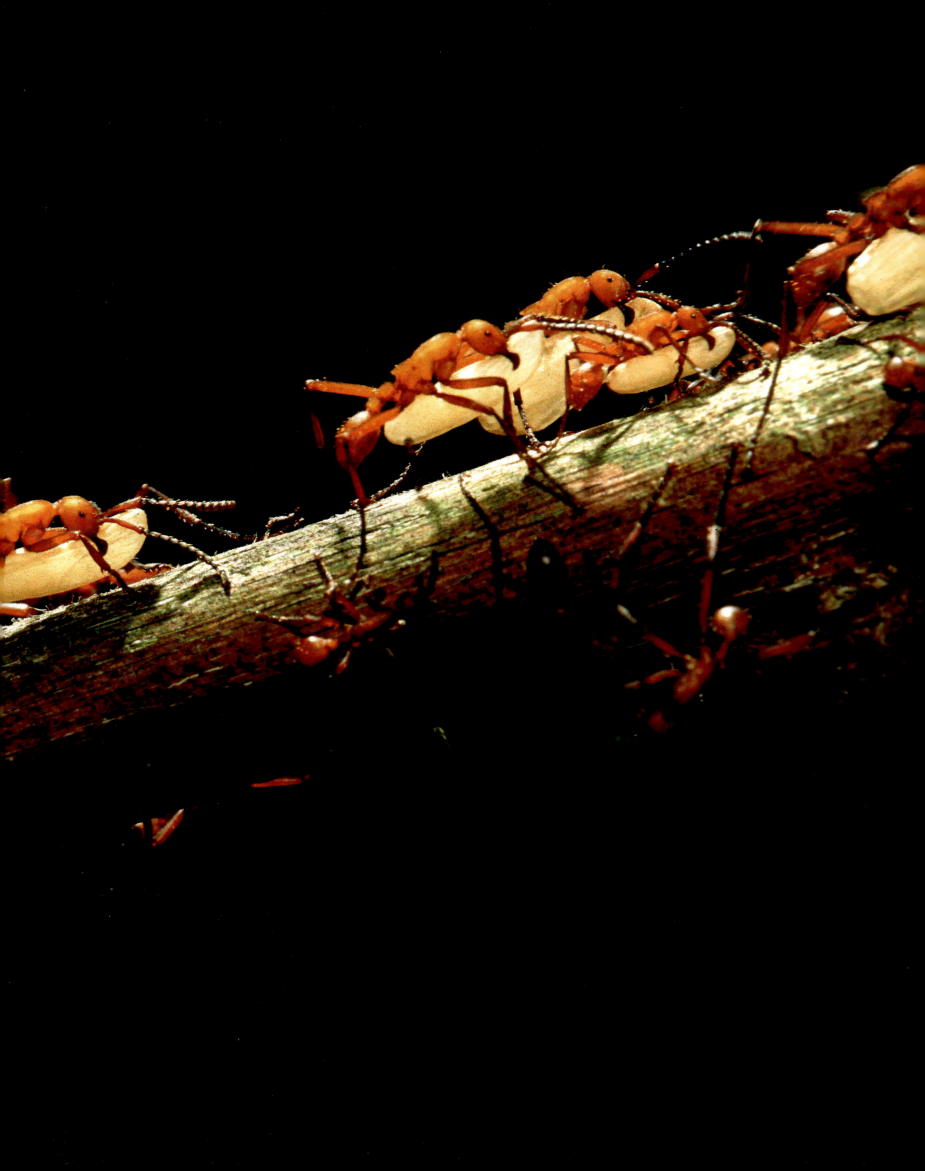

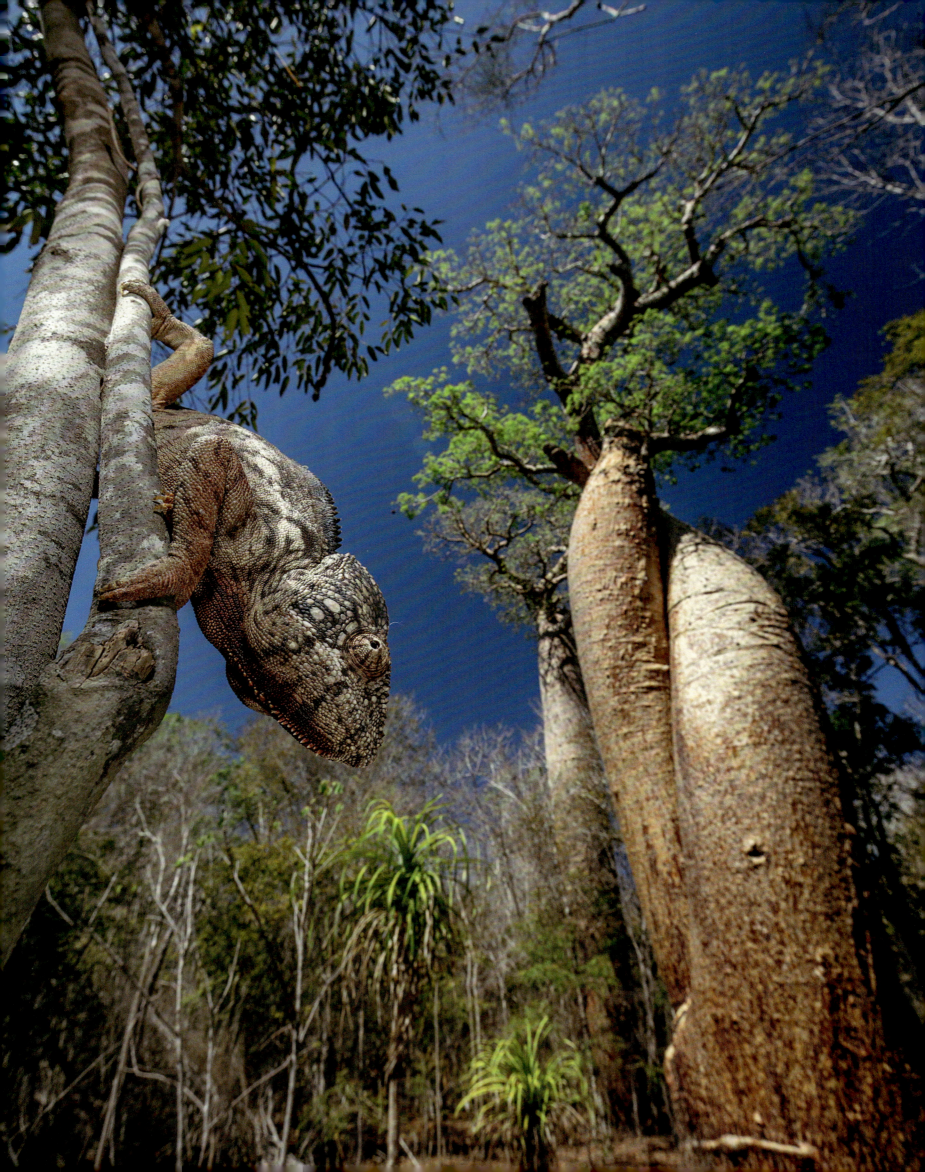

CHAMELEONS
CHAMÄLEONS | CAMÉLÉONS

DISAPPEARING DIVERSITY

Bertrand lifts up the tiny chameleon on the tip of his finger, and we stare at this little marvel in wonder. Early this morning we clambered up over the limestone cliffs behind the beach where we had camped to look for chameleons in the dry forest that covers this tiny island off Madagascar's north coast. Bertrand Razafimahatratra is my guide and an unparalleled chameleon expert. He knew exactly where to find these tiny leaf chameleons, carefully searching them out in the leaf litter between the buttress roots of a huge tree about a half-hour hike from the beach. As he stands with one chameleon perched on his finger, he points out another in the dead leaves. I crouch down and gently scoop this microscopic animal onto my palm. I am holding the world's smallest reptile— *Brookesia micra*—in my hand. Incredible!

We are on an uninhabited islet just off the coast of Madagascar: a fragment of untouched dry forest in the middle of a clear, turquoise sea. We arrived yesterday in a little motorboat, skimming over gentle waves to land on a perfect half moon of sand where we set up camp while we search for chameleons. Maybe 500 individuals of *B. micra* live only here on this island—a tiny population of tiny reptiles. Over the last two months, Bertrand and I have driven the length of Madagascar (over 6,000 kilometers, or 3,700 miles) in search of chameleons and we have photographed over 40 of Madagascar's 76 species. Just like *B. micra*, almost all chameleon species we have seen are restricted to small patches of habitat, perfectly adapted to their respective environments—from wet rain forests to seasonal dry forests, or highlands to deserts. Take the Labord's chameleon (*Furcifer labordi*), for example, adapted to live in the seasonally dry forests of Madagascar's east coast. This species spends almost its whole life as an egg. The eggs hatch with the first rains and grow to adulthood, reproduce, and die in the four to six month wet season, leaving the eggs to endure the months of drought. Chameleons are the masters of their chosen habitats.

Almost alien in appearance, chameleons have independently moving eyes, they can change the color of their skin on demand, their tails curl into a perfect spiral, and they have odd appendages—an extended knobby nose or a horn protruding from their forehead, and a fantastic extendable tongue for catching insects.

Madagascar is the center of chameleon biodiversity; almost half of the world's chameleon species live here and all are endemic—they live nowhere else on earth. This pattern is seen across all groups of organisms here. Madagascar has more endemic species than almost anywhere else in the world. Alone in the Indian Ocean, Madagascar's wildlife has evolved in isolation for over 80 million years, generating thousands of species seen nowhere outside this island. However, as we traveled through Madagascar, we witnessed a landscape worn thin from overuse: deforestation, agriculture, and wildfires have reduced original forest cover to less than 8 percent. Many of the chameleons we have seen live in tiny fragments of habitat. How can these habitat specialists survive without their habitat? Today, over half of Madagascar's chameleons are threatened with extinction, and there is a real urgency to act to conserve Madagascar's remaining natural habitats and their unique species. The dry forest that is home to the tiny *B. micra* is a reminder of what Madagascar may have looked like a century ago, and, unlike many chameleon species, the world's smallest reptile is safe in its perfect patch of habitat far from human disturbance.

DIVERSITÄT IM VERSCHWINDEN

Bertrand setzt das winzige Chamäleon auf seine Fingerspitze. Staunend betrachten wir dieses kleine Wunder. Früh am Morgen kletterten wir über die Kalksteinklippen hinter dem Strand, auf dem wir campiert hatten, um in dem Trockenwald, der diese kleine Insel vor der Nordküste Madagaskars bedeckt, nach Chamäleons zu suchen. Bertrand Razafimahatratra ist mein Führer und ein echter Chamäleonexperte. Er wusste genau, wo diese winzigen Blattchamäleons zu finden sind. Behutsam spürte er sie in der Laubstreu zwischen den vorspringenden Wurzeln eines großen Baumes auf, der eine halbstündige Wanderung vom Strand entfernt steht. Mit einem Chamäleon auf dem Finger steht er da und deutet auf ein weiteres im toten Laub. Ich gehe in die Hocke und hebe das winzige Tier vorsichtig auf meine Handfläche. Ich habe das kleinste Reptil der Erde – *Brookesia micra* – in der Hand. Fantastisch!

Wir sind auf einem unbewohnten Inselchen direkt vor der Küste Madagaskars, in einem unberührten Stück Trockenwald inmitten eines klaren, türkisfarbenen Meeres. Wir trafen gestern mit einem kleinen Motorboot ein, das über sanfte Wellen glitt und an einem perfekten Halbmond aus Sand anlegte, auf dem wir unser Lager aufschlugen, um nach Chamäleons zu suchen. Schätzungsweise 500 Exemplare der Spezies *B. micra* leben nur hier auf dieser Insel – eine sehr kleine Population von sehr kleinen Reptilien. In den letzten zwei Monaten durchfuhren Bertrand und ich auf der Suche nach Chamäleons Madagaskar der Länge nach (über 6000 Kilometer) und fotografierten über 40 von 76 Spezies, die in Madagaskar heimisch sind. Fast alle Chamäleonarten, die wir sahen, kommen wie die *B. micra* nur in kleinen Habitaten vor und sind perfekt an ihre jeweiligen Umgebungen angepasst, die vom Regenwald zum saisonalen Trockenwald oder vom Hochland zur Wüste reichen. Zum Beispiel verbringt die kleine Spezies *Furcifer labordi*, die an die Bedingungen in den saisonalen Trockenwäldern an der Ostküste Madagaskars angepasst ist, den größten Teil ihres Lebens als Ei. Die Spezies schlüpft bei den

OPPOSITE: An Oustalet's chameleon (*Furcifer oustaleti*) climbs a tree next to a large baobab tree in western Madagascar.

GEGENÜBER: Ein Riesenchamäleon (*Furcifer oustaleti*) hängt an einem Baum neben einem großen Affenbrotbaum, im Westen Madagaskas.

CI-CONTRE : Caméléon d'Oustalet (*Furcifer oustaleti*) sur un arbre proche d'un grand baobab dans l'ouest de Madagascar.

ersten Regenfällen, wird geschlechtsreif, pflanzt sich fort und stirbt während der vier bis sechs Monate dauernden Regenzeit. Die Eier, die sie hinterlässt, müssen dann die lange Trockenzeit überstehen. Chamäleons sind die Meister ihrer speziellen Habitate.

Die fast wie Aliens aussehenden Chamäleons können ihre Augen unabhängig voneinander bewegen, ihre Hautfarbe nach Bedarf verändern und ihren Schwanz zu einer perfekten Spirale zusammenrollen. Und sie haben noch mehr eigenartige Merkmale – einen knubbeligen Schnauzenfortsatz oder ein aus der Stirn ragendes Horn sowie eine sehr lange Schleuderzunge zum Fangen von Insekten.

Madagaskar ist das Zentrum der Chamäleon-Biodiversität. Hier lebt fast die Hälfte der auf der Erde vorkommenden Chamäleonarten, und alle sind endemisch – sie sind nur hier heimisch. Das gilt für die allermeisten der hier lebenden Gruppen von Organismen. Fast nirgendwo auf der Erde gibt es so viele endemische Arten wie auf Madagaskar. Über 80 Millionen Jahre lang entwickelten sich die Flora und Fauna dieser großen Insel im Indischen Ozean in völliger Isolation. So entstanden Tausende von Spezies, die nirgendwo sonst zu finden sind. Doch während wir durch Madagaskar reisten, sahen wir eine Landschaft, der die Übernutzung stark zugesetzt hat. Entwaldung, Ackerbau und Wildfeuer reduzierten den ursprünglichen Waldbewuchs auf weniger als 8 Prozent. Viele der Chamäleons, die wir sahen, leben in sehr kleinen Resthabitaten. Wie sollen diese Habitatspezialisten ohne ihr Habitat überleben? Über die Hälfte der Chamäleons Madagaskars ist heute vom Aussterben bedroht. Es besteht wirklich dringender Handlungsbedarf zur Erhaltung der verbliebenen natürlichen Habitate Madagaskars und ihrer einzigartigen Spezies. Der Trockenwald, in dem *B. micra* lebt, erinnert daran, wie Madagaskar vor 100 Jahren ausgesehen haben könnte. Und im Gegensatz zu vielen anderen Chamäleonarten ist das kleinste Reptil der Welt in seinem perfekten kleinen Habitat fern menschlicher Umtriebe sicher und ungestört.

BIODIVERSITÉ EN DANGER

Mon guide Bertrand soulève le minuscule caméléon au bout de son doigt et nous fixons béats d'admiration cette petite merveille. Tôt ce matin, nous avons escaladé les falaises calcaires surplombant la plage de notre campement pour dénicher des caméléons dans la forêt sèche qui couvre cet îlot au nord de Madagascar. Bertrand Razafimahatratra est un expert sans pareil en caméléons ; sachant précisément où trouver ces minuscules caméléons feuilles, il examine avec précaution la litière de feuilles entre les racines en échasses d'un arbre énorme qui se dresse à environ une demi-heure de marche de la plage. Alors qu'il déjà a un caméléon perché sur un doigt, il m'en signale un autre dans les feuilles mortes. Je m'accroupis et recueille délicatement ce minuscule animal dans ma paume. Je tiens au creux de la main le plus petit reptile au monde – *Brookesia micra*. Je n'en crois pas mes yeux !

Nous sommes tout près des côtes de Madagascar sur un îlot désert, un fragment de forêt sèche inviolée dans une mer limpide aux eaux turquoise. Nous sommes arrivés hier en petit bateau à moteur, glissant sur de petites vagues jusqu'à une plage de sable en demi-lune, où nous avons établi notre campement avant de partir à la recherche de caméléons. Peut-être 500 spécimens de *B. micra* vivent sur l'île – une maigre population de minuscules reptiles. Ces deux derniers mois, nous avons avec Bertrand sillonné Madagascar (plus de 6 000 kilomètres) à la recherche de caméléons et photographié plus de 40 des 76 espèces endémiques. Tout comme *B. micra*, presque toutes les espèces de caméléons aperçues sont cantonnées dans des habitats restreints et sont parfaitement adaptées à leurs environnements respectifs – des forêts humides jusqu'aux forêts sèches saisonnières, des hauts plateaux jusqu'aux déserts. Prenons par exemple le petit *Furcifer labordi*, adapté à la vie dans les forêts sèches saisonnières de la côte orientale de Madagascar. Cette espèce passe quasiment sa vie entière dans son œuf. Après l'éclosion aux premières pluies, les petits deviennent adultes, se reproduisent et meurent, le tout en à peine quatre à six mois, au cours de la saison humide. Les couvées livrées à elles-mêmes doivent alors survivre aux mois de sécheresse. Les caméléons sont les maîtres des habitats qu'ils ont choisis.

Quasi extra-terrestres, les caméléons possèdent des yeux à mobilité indépendante, peuvent changer de couleur de peau à la demande et enrouler leur queue en une spirale parfaite ; ils arborent d'étranges appendices, notamment un museau allongé bosselé ou une corne faisant saillie sur leur front et une fantastique langue protractile pour capturer les insectes.

Madagascar présente le plus large éventail de caméléons ; près de la moitié des espèces recensées vivent sur l'île, et toutes sont endémiques – autrement dit, on ne les trouve nulle part ailleurs, ce qui est le cas de tous les groupes d'organismes présents sur la Grande Île. Madagascar compte plus d'espèces endémiques que la plupart des régions du monde. Isolée dans l'océan Indien, l'île a vu sa faune évoluer sans influence extérieure durant plus de 80 millions d'années, ce qui a donné des milliers d'espèces introuvables ailleurs. Or, en sillonnant Madagascar, nous avons observé un paysage éreinté par la surexploitation : la déforestation, l'agriculture et les incendies de forêt ont réduit la couverture forestière originelle à moins de 8 % du territoire. Les habitats de bon nombre de caméléons que nous avons rencontrés sont très resserrés. Alors, comment ces reptiles cantonnés à un habitat donné peuvent-ils survivre sans ce même habitat ? Aujourd'hui, plus de la moitié des caméléons de Madagascar sont menacés d'extinction, et il est urgent d'agir pour préserver les habitats naturels restants et leurs espèces uniques. La forêt sèche abritant le minuscule *B. micra* témoigne de l'aspect probable de l'île Rouge il y a un siècle. Contrairement à nombreuses autres espèces de caméléons, ce plus petit reptile au monde est à l'abri dans sa parcelle d'habitat idéale, loin de toute perturbation liée à l'activité humaine.

OPPOSITE: The curled tail of a sleeping chameleon (*Calumma parsonii*).
FOLLOWING PAGES: A close-up of the eye of a rare blue form of panther chameleon (*Furcifer pardalis*) that is endemic to the Ambanja area of Madagascar.

GEGENÜBER: Der eingerollte Schwanz eines schlafenden Chamäleons (*Calumma parsonii*).
FOLGENDE SEITEN: Eine Nahaufnahme vom Auge einer seltenen blauen Form des Pantherchamäleons (*Furcifer pardalis*), das im Gebiet von Ambanja auf Madagaskar heimisch ist.

CI-CONTRE : Queue enroulée d'un caméléon de Parson (*Calumma parsonii*) endormi.
PAGES SUIVANTES : Gros plan sur l'œil d'une phase bleue rare du caméléon panthère (*Furcifer pardalis*), endémique de la région d'Ambanja, à Madagascar.

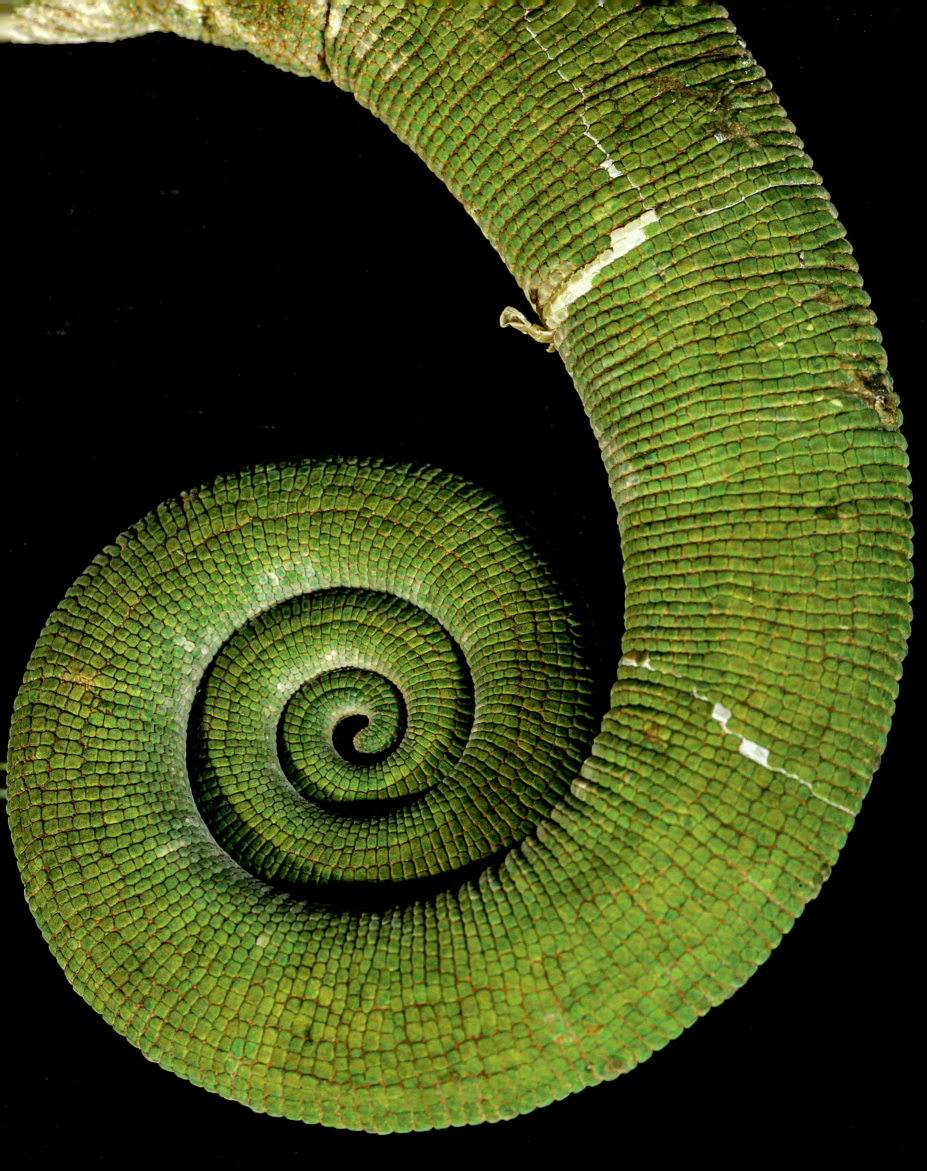

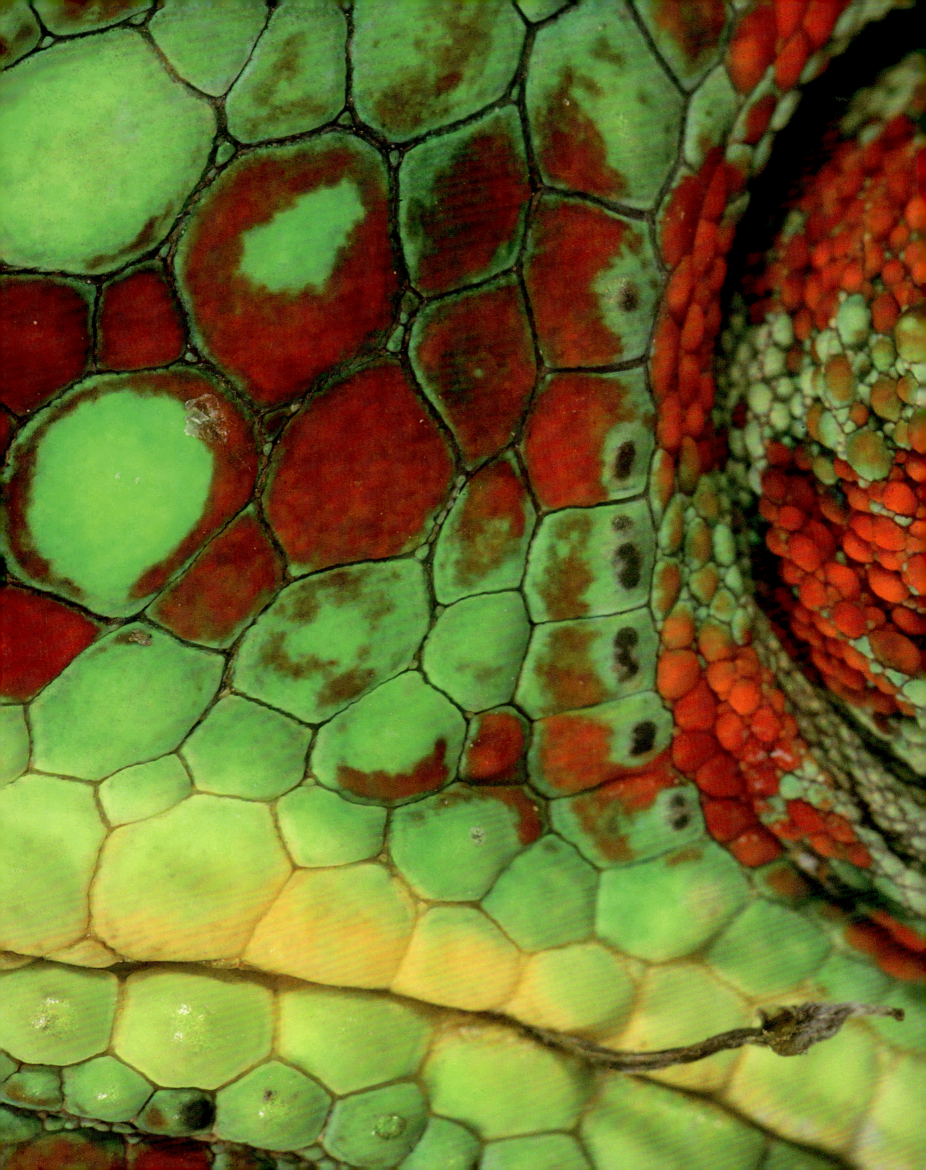

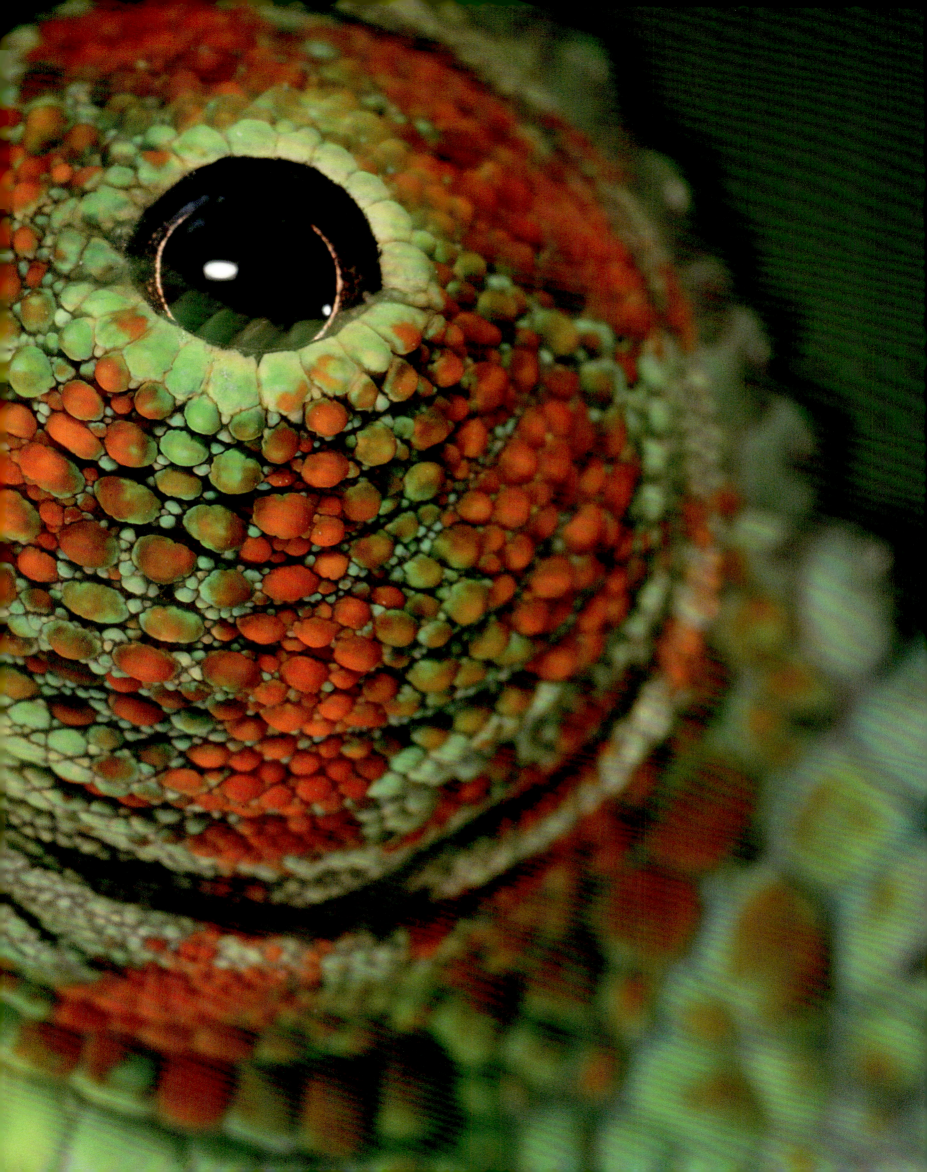

CLOCKWISE FROM LEFT: A colorful *Calumma ambreense* male walking along a liana; a *Furcifer labordi* chameleon spends the majority of its short life as an egg; the elongate leaf chameleon (*Palleon nasus*) is an ancient species and exhibits character traits of both the chameleon subfamilies *Brookesiinae* and *Chamaeleoninae*; a juvenile two-banded chameleon (*Furcifer balteatus*) in a recently burned landscape.

IM UHRZEIGERSINN VON LINKS: Ein farbenprächtiges *Calumma-ambreense*-Männchen läuft eine Liane entlang; ein *Furcifer-labordi*-Chamäleon verbringt den größten Teil seines kurzen Lebens als Ei; das Langschnäuzige Stummelschwanzchamäleon (*Palleon nasus*) ist eine sehr alte Spezies und weist Merkmale der beiden Chamäleon-Unterfamilien *Brookesiinae* und *Chamaeleoninae* auf; ein junges Zweistreifen-Hornchamäleon (*Furcifer balteatus*) in einer kürzlich verbrannten Landschaft.

DANS LE SENS HORAIRE EN PARTANT DE LA GAUCHE : Caméléon *Calumma ambreense* mâle marchant sur une liane ; le caméléon *Furcifer labordi* passe la majorité de sa courte vie dans l'œuf ; espèce ancienne, le caméléon feuille *Palleon nasus* affiche des traits de caractère de deux sous-familles de caméléons, *Brookesiinae* et *Chamaeleoninae* ; caméléon forestier juvénile (*Furcifer balteatus*) dans une zone récemment brûlée.

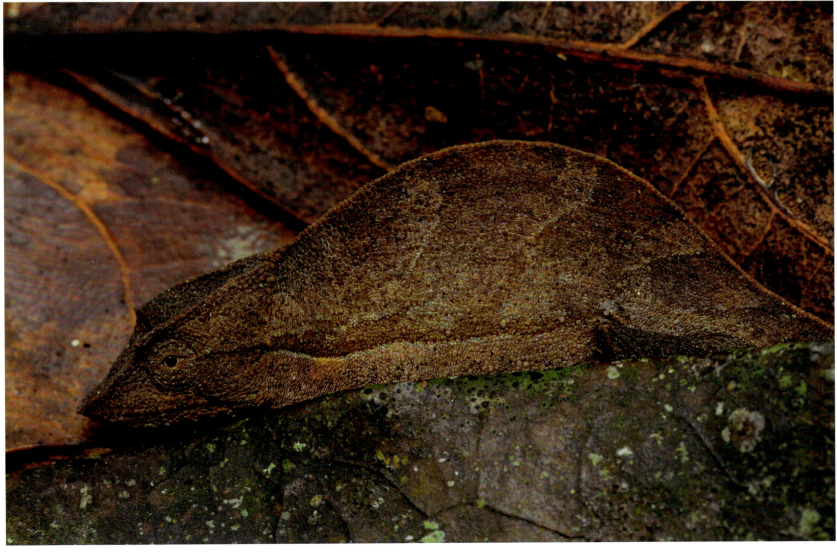

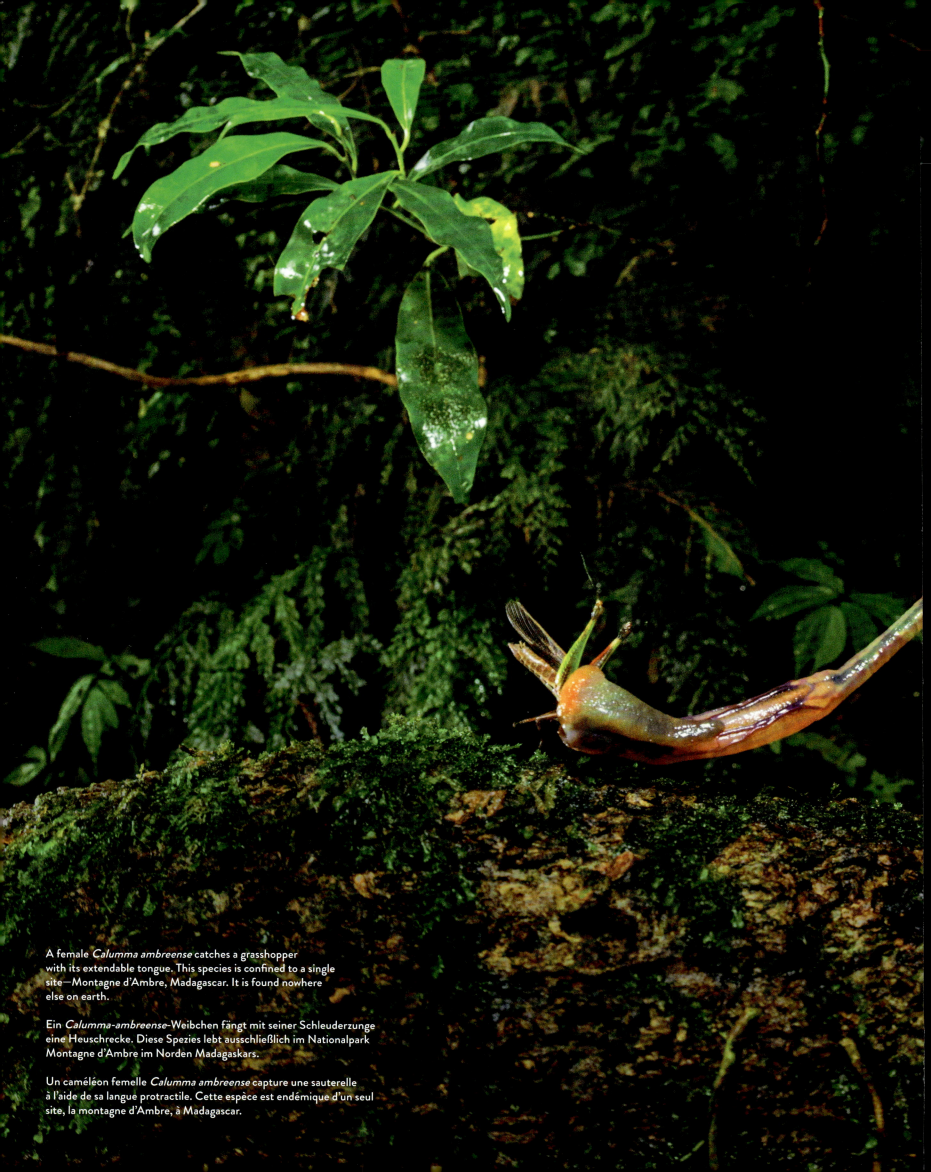

A female *Calumma ambreense* catches a grasshopper with its extendable tongue. This species is confined to a single site—Montagne d'Ambre, Madagascar. It is found nowhere else on earth.

Ein *Calumma-ambreense*-Weibchen fängt mit seiner Schleuderzunge eine Heuschrecke. Diese Spezies lebt ausschließlich im Nationalpark Montagne d'Ambre im Norden Madagaskars.

Un caméléon femelle *Calumma ambreense* capture une sauterelle à l'aide de sa langue protractile. Cette espèce est endémique d'un seul site, la montagne d'Ambre, à Madagascar.

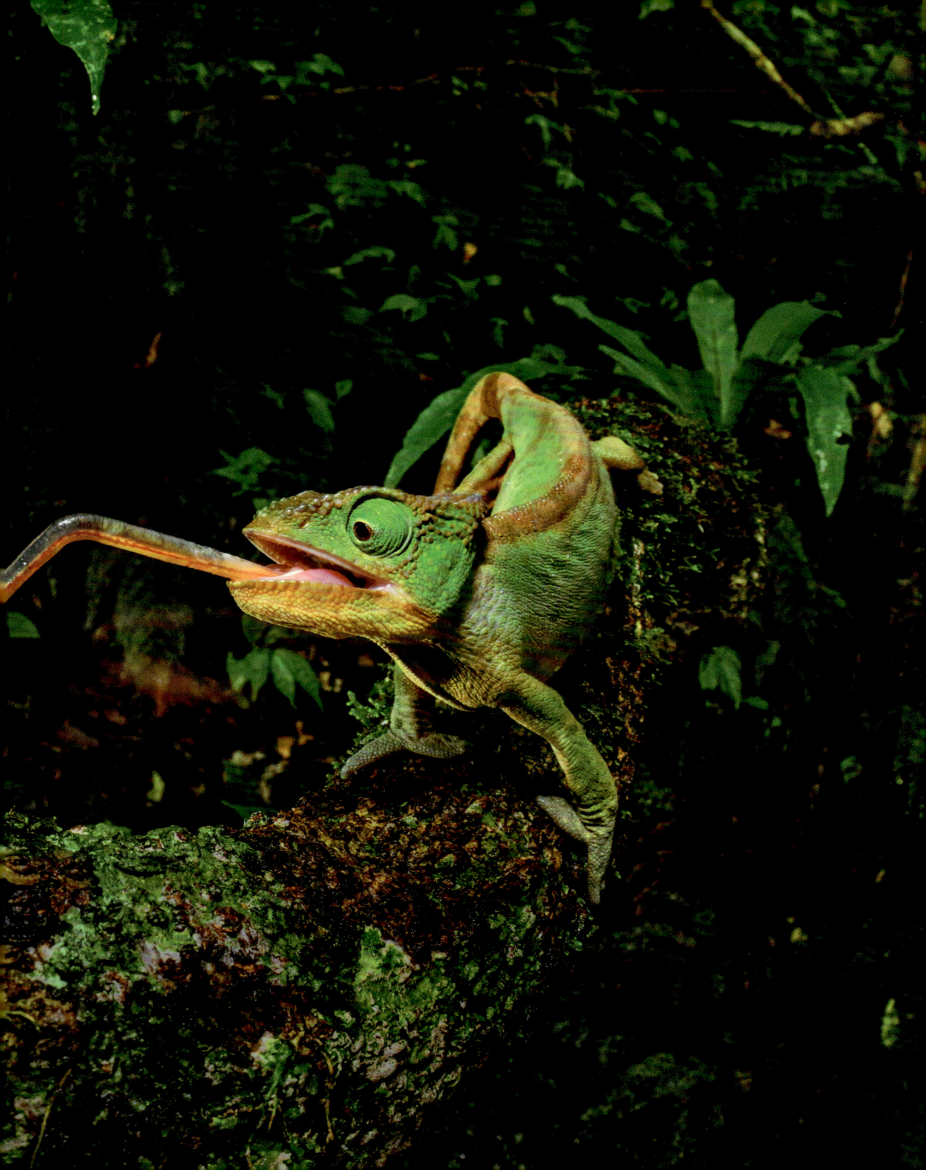

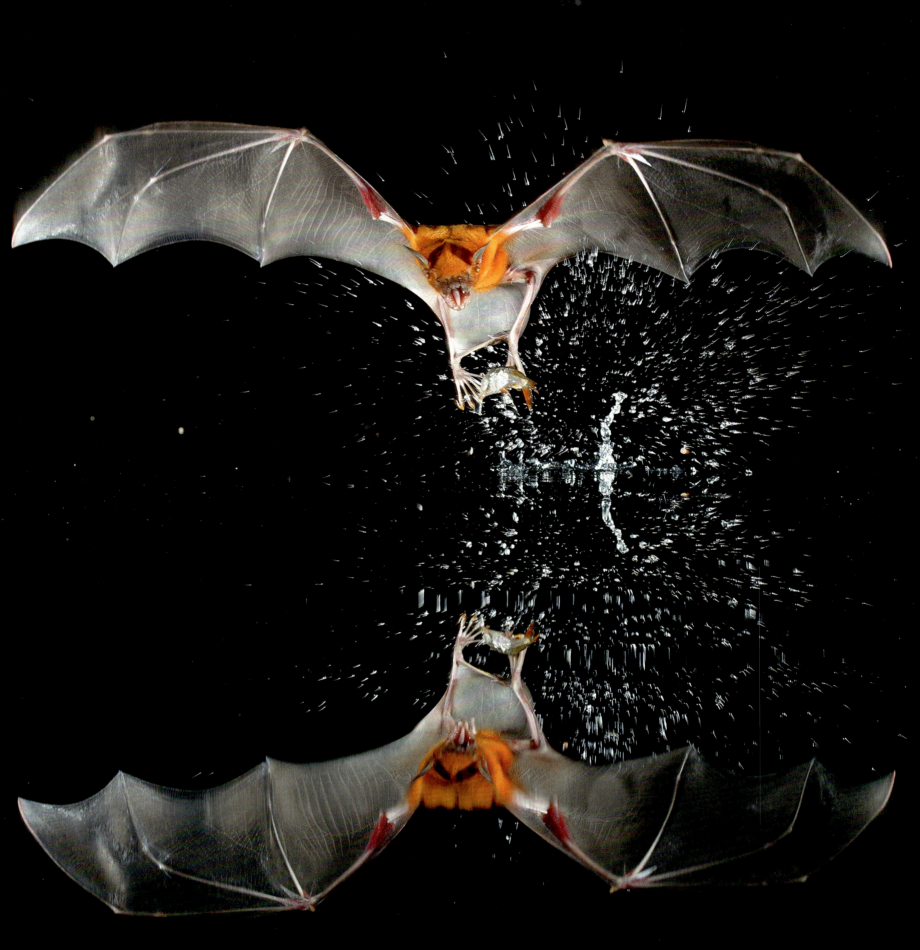

The greater bulldog bat (*Noctilio leporinus*) catching a fish in Lake Gatún, Panama.

Das Große Hasenmaul (*Noctilio leporinus*) fängt einen Fisch aus dem Gatúnsee, Panama.

Grand Noctilion (*Noctilio leporinus*) se saisissant d'un poisson du lac Gatún, au Panama.

BATS OF PANAMA
FLEDERMÄUSE PANAMAS | CHAUVES-SOURIS DU PANAMA

A MULTITUDE OF LIFESTYLES

Every evening for the last three days I have been watching bats leave their roost inside a huge hollow tree near the field station on Barro Colorado Island, Panama. As dusk falls, a few bats tentatively fly from an opening high up the trunk; slowly others follow until they stream out in their hundreds, bursting into the velvet night sky. At least three bat species roost in this tree and I return in the mid-afternoon heat, with the dubious idea of crawling inside the rotted-out trunk to visit the sleeping bats inside.

I drag myself and my camera through a hole at the base of the tree. Inside the space opens up, and the cavity stretches high above me. Light beams from two knotholes in the trunk, illuminating dust and insects floating in this column of space. The smell is overwhelming and stings my eyes and nose—I am standing on a soft mound of bat droppings alive with cockroaches. I look up to see the sleeping, furry faces of hundreds of yellow-throated big-eared bats (*Lampronycteris brachyotis*) roosting high up in the hollow; near my head is a small group of fringe-lipped bats (*Trachops cirrhosus*). Over 500 bats hang over my head, and they must have occupied this tree for generations. Decades of bat droppings fill the hollow and release gases (mostly ammonia) sufficiently noxious to bleach the coats of the yellow-throated bats from brown to brassy-orange. I stay almost three hours until the cockroaches, the smell, and occasional showers of bat urine drive me out, gasping for air as darkness starts to return to the forest and the first bats cautiously take wing.

Barro Colorado Island (BCI) is home to 76 species of bats. More bat species live on this 1,560-hectare (3,850-acre) forest island than in the entire United States. This diversity is truly fascinating—how is it that so many species can live in this little patch of forest? The reason is that each species has carved out its own role in the forest, reducing competition for food and space. Just look at their diets: here on BCI, bats have diversified into an amazing array of specialists. Some species slurp nectar from balsa flowers, some eat large figs and others small figs, three drink blood, some species will pluck cicadas from their perches, and others catch tiny insects on the wing, searching them out with echolocation. The greater bulldog bat (*Noctilio leporinus*) catches fish from Gatún Lake, while the fringe-lipped bats—sleeping in my hollow tree—prey on Tungara frogs that they locate by the frogs' calls.

Differences in behavior are reflected in the bats' appearance. Pallas's long-tongued bat (*Glossophaga soricina*) has a keen sense of smell to locate night flowering blossoms and an extended tongue to lap up nectar and pollen. D'Orbigny's round-eared bat (*Tonatia silvicola*) has huge ears and a beautiful, spiked nose leaf to direct their echolocation call, enabling them to pinpoint larger insects sitting in the vegetation. Even wing shape is important, and bats that forage in the close confines of the forest understory have shorter, wider wings than those that hunt insects above the canopy. It's not just diet that separates species, but also where they fly, when they feed, and where they roost. Some species roost in cavities chewed into arboreal termite nests, and others bite through the veins of palm leaves so that the leaf folds to create a tent where they sleep during the day. Many species roost in tree cavities, just like the bats that I have stalked to their secret roost inside this particularly uncomfortable hollow tree.

The forest plays host to this huge diversity of bats, and in return the bats help maintain the forest. As each bat goes about its daily (or nightly) life they fulfill greater functions: pollinating flowers, dispersing seeds, and eating insect herbivores and pests. After dark, thousands of winged helpers fly out to make their particular contribution to sustaining the forest.

EINE VIELFALT VON LEBENSFORMEN

In den letzten drei Tagen beobachtete ich jeden Abend Fledermäuse beim Verlassen ihres Schlafplatzes in einem großen hohlen Baum in der Nähe der Forschungsstation auf Barro Colorado Island in Panama. Wenn es dämmert, fliegen ein paar Fledermäuse erst zögerlich aus einer Öffnung hoch oben im Baumstamm. Allmählich folgen dann immer weitere, bis schließlich Hunderte in den tiefschwarzen Nachthimmel hinausschwärmen. Mindestens drei Fledermausarten schlafen in diesem hohlen Baum. In der Nachmittagshitze kehre ich mit der recht fragwürdigen Idee zurück, in den innen vermoderten Baum zu kriechen, um die dort schlafenden Fledermäuse zu besuchen.

Ich zwänge mich mit meiner Kamera durch ein Loch unten im Baumstamm. Drinnen weitet es sich zu einer Höhle, die hoch hinaufreicht. Lichtstrahlen aus zwei Astlöchern im Baumstamm erleuchten Staubpartikel und Insekten, die in diesem schachtartigen Raum herumschwirren. Der Gestank ist bestialisch und brennt mir in den Augen und der Nase – ich stehe auf einem weichen Hügel aus Fledermausexkrementen, in dem es von Kakerlaken wimmelt. Ich blicke hinauf, um die schlafenden pelzigen Gesichter von Hunderten großohriger Gelbkehlfledermäuse (*Lampronycteris brachyotis*) zu sehen, die hoch oben in der Höhle schlafen. Nicht weit über meinem Kopf erblicke ich eine kleine Gruppe Fransenlippenfledermäuse (*Trachops cirrhosus*). Über 500 Fledermäuse hängen über mir. Sie müssen diesen Baum schon seit Generationen nutzen. Fledermausexkremente von Jahrzehnten türmen sich in der Höhle und verströmen Gase (hauptsächlich Ammoniak), die giftig genug sind, um das eigentlich braune Fell der Gelbkehlfledermäuse messingfarben zu bleichen. Ich bleibe fast drei Stunden, bis die Kakerlaken, der Gestank und gelegentlich herabrieselnder Fledermausurin mich hinaustreiben. Ich schnappe nach Luft, während sich die Dunkelheit über den Wald senkt, und die erste Fledermaus zögerlich den Baum verlässt.

Barro Colorado Island (BCI) ist die Heimat von 76 Fledermausarten. Auf dieser 1560 Hektar großen, bewaldeten Insel leben mehr Fledermausarten als in den gesamten Vereinigten Staaten von Amerika. Diese Diversität ist wirklich faszinierend. Wie kommt es, dass in einem so kleinen Stück Wald so viele Spezies vorkommen? Der Grund ist, dass jede Spezies in diesem Wald eine ganz bestimmte Rolle übernommen hat, was die Konkurrenz um Nahrung und Raum verringert. Schon ein Blick auf die unterschiedlichen Nahrungsvorlieben der hiesigen Fledermäuse zeigt, wie stark die einzelnen Arten sich spezialisiert haben: manche schlürfen Nektar aus den Blüten des Balsabaums, einige fressen große Feigen, andere kleine. Drei Spezies trinken Blut. Manche Arten pflücken Zikaden von deren Wirtspflanzen. Andere fangen winzige Insekten, die sie per Echo ortet, im Flug. Das Große Hasenmaul (*Noctilio leporinus*) fängt Fische aus dem Gatúnsee, während die Fransenlippenfledermäuse – die in meinem hohlen Baum schlafen – auf Tungara-Frösche Jagd machen, sobald sie deren Rufe hören.

Unterschiede im Verhalten spiegeln sich im Aussehen der Fledermäuse wider. Die langzüngige Blütenfledermaus (*Glossophaga soricina*) hat einen feinen Geruchssinn, um nachtblühende Blütenpflanzen zu finden, und eine lange Zunge, um Nektar und Pollen auflecken zu können. D'Orbignys Rundohrfledermaus (*Tonatia silvicola*) hat große Ohren und ein schönes lanzenförmiges Nasenblatt, um ihre Echoortungsrufe zu lenken, so dass sie größere Insekten, die in der Vegetation sitzen, lokalisieren kann. Selbst die Flügelform ist wichtig. Fledermäuse, die im dicht bewachsenen Untergeschoss des Waldes Nahrung suchen, haben kürzere und breitere Flügel als die, die über dem Kronendach Insekten jagen. Die Arten unterscheiden sich nicht nur durch ihre Nahrungsvorlieben, sondern auch durch ihre Jagdreviere und Schlafplätze. Einige Spezies schlafen in Höhlen, die sie in Termitennester in Bäumen nagen. Andere durchbeißen die Adern von Palmblättern, so dass das Blatt sich zu einer Art Zelt faltet, in dem sie tagsüber schlafen. Viele Arten schlafen in Baumhöhlen, so wie die Fledermäuse, die ich bis zu ihrem geheimen Schlafplatz in diesem ungemütlichen Baum verfolgte.

Der Wald beherbergt eine große Vielfalt an Fledermausarten. Dafür helfen alle Fledermäuse, den Wald zu erhalten. Während sie ihren täglichen (oder nächtlichen) Aktivitäten nachgehen, erfüllen sie größere Funktionen: sie bestäuben Blüten, verteilen Samen und vertilgen pflanzenfressende Insekten und Schädlinge. Nach Einbruch der Dunkelheit fliegen Tausende geflügelter Helfer aus, um ihren ganz besonderen Beitrag zur Erhaltung des Waldes zu leisten.

DES MODES DE VIE TRÈS VARIÉS

Chaque soir au cours des trois derniers jours, j'ai observé les chauves-souris quitter leur nichoir situé dans un grand arbre creux près de la plate-forme d'expérimentation située sur l'île de Barro Colorado, au Panama. Au crépuscule, quelques chauves-souris s'envolent avec hésitation d'une ouverture en hauteur ; petit à petit, d'autres les suivent jusqu'à ce qu'elles affluent par centaines, perçant le ciel nocturne de velours. Au moins trois espèces nichent dans cet arbre, et je reviens dans la chaleur du milieu d'après-midi avec l'idée hasardeuse de rendre visite aux chauves-souris endormies dans le tronc complètement pourri.

Par un trou au pied de l'arbre, je rampe à l'intérieur avec mon appareil photo. Dedans, la cavité s'élargit et s'étire en hauteur. Deux rais de lumière émanant de trous de nœuds du tronc illuminent la poussière et les insectes qui flottent dans cette colonne de vide. La puanteur insurmontable me pique les yeux et le nez. Je réalise que je me tiens sur une pile de déjections molles de chauves-souris grouillant de cafards. En levant la tête, je vois les faces poilues énormes de centaines de lampronyctères à oreilles courtes (*Lampronycteris brachyotis*) nichant tout en haut ; près de ma tête niche un petit groupe de trachopes verruqueux (*Trachops cirrhosus*). Plus de 500 individus sont suspendus au-dessus de moi. Les chauves-souris doivent occuper cet arbre depuis des générations. Les déjections émises durant des décennies emplissent la cavité et dégagent des gaz (ammoniaque surtout) assez toxiques pour faire virer le pelage des lampronyctères à oreilles courtes du brun à l'orangé cuivré. Je patiente presque trois heures avant que les cafards, la puanteur et les douches d'urine épisodiques ne me forcent à sortir, haletant, alors que l'obscurité retombe sur la forêt et que les chauves-souris prennent prudemment leur envol.

L'île de Barro Colorado abrite sur une superficie de 1 560 hectares 76 espèces de chauves-souris, soit plus que sur tout le territoire des États-Unis. Cette diversité est réellement fascinante. Mais comment est-il possible qu'autant d'espèces cohabitent sur une aussi petite parcelle ? Cela vient de ce que chaque espèce s'est trouvé son rôle précis dans la forêt, limitant ainsi la lutte pour la nourriture et l'espace. Il suffit d'observer leur régime alimentaire. Sur l'île, les chauves-souris se sont spécialisées de manière extrêmement diversifiée : certaines aspirent à grand bruit le nectar des fleurs de balsa, d'autres mangent de grosses figues, d'autres encore de petites figues, trois se nourrissent de sang, certaines autres capturent les cigales sur leurs perchoirs, et autres encore attrapes des insectes repérés en vol par écholocation. Le grand noctilion (*Noctilio leporinus*) pêche les poissons du lac Gatún, tandis que les trachopes verruqueux, endormis dans mon arbre creux, traquent les grenouilles túngara que trahissent leurs coassements.

Les différences de comportement se reflètent au niveau de la morphologie. Les glossophages de Pallas (*Glossophaga soricina*) ont un odorat développé pour localiser les fleurs s'ouvrant la nuit et une longue langue pour laper nectar et pollen. Le grand lophostome (*Tonatia silvicola*) possède d'immenses oreilles et un beau rostre pointu surmonté d'une feuille qui lui permet d'orienter son cri d'écholocation de sorte à repérer les grands insectes dans la végétation. La forme des ailes a aussi son importance. Chez les individus cherchant leur nourriture dans les sites confinés du sous-étage forestier, elles sont plus courtes et plus larges que chez ceux qui chassent les insectes sur la canopée. Les espèces ne se différencient pas uniquement par leur régime alimentaire, mais aussi par les lieux où elles volent, les heures de leurs repas et l'emplacement de leurs nids. Certaines nichent dans des cavités creusées dans des nids de termites arboricoles tandis que d'autres piquent les nervures des feuilles de palmier, qu'elles peuvent ainsi plier pour façonner une tente où dormir le jour. Nombre d'espèces nichent dans des cavités d'arbre, comme les chauves-souris que j'ai traquées jusqu'à leur nid secret dans cet arbre creux singulièrement inconfortable.

La forêt abrite des chauves-souris d'une rare diversité qui en retour participent à son entretien. Lorsqu'une d'elles s'adonne à ses activités diurnes (ou nocturnes), elle accomplit d'importantes fonctions : elle pollinise les fleurs, dissémine les semences et dévore insectes herbivores et nuisibles. La nuit tombée, des milliers d'auxiliaires ailées s'envolent pour apporter leur contribution à la protection de la forêt.

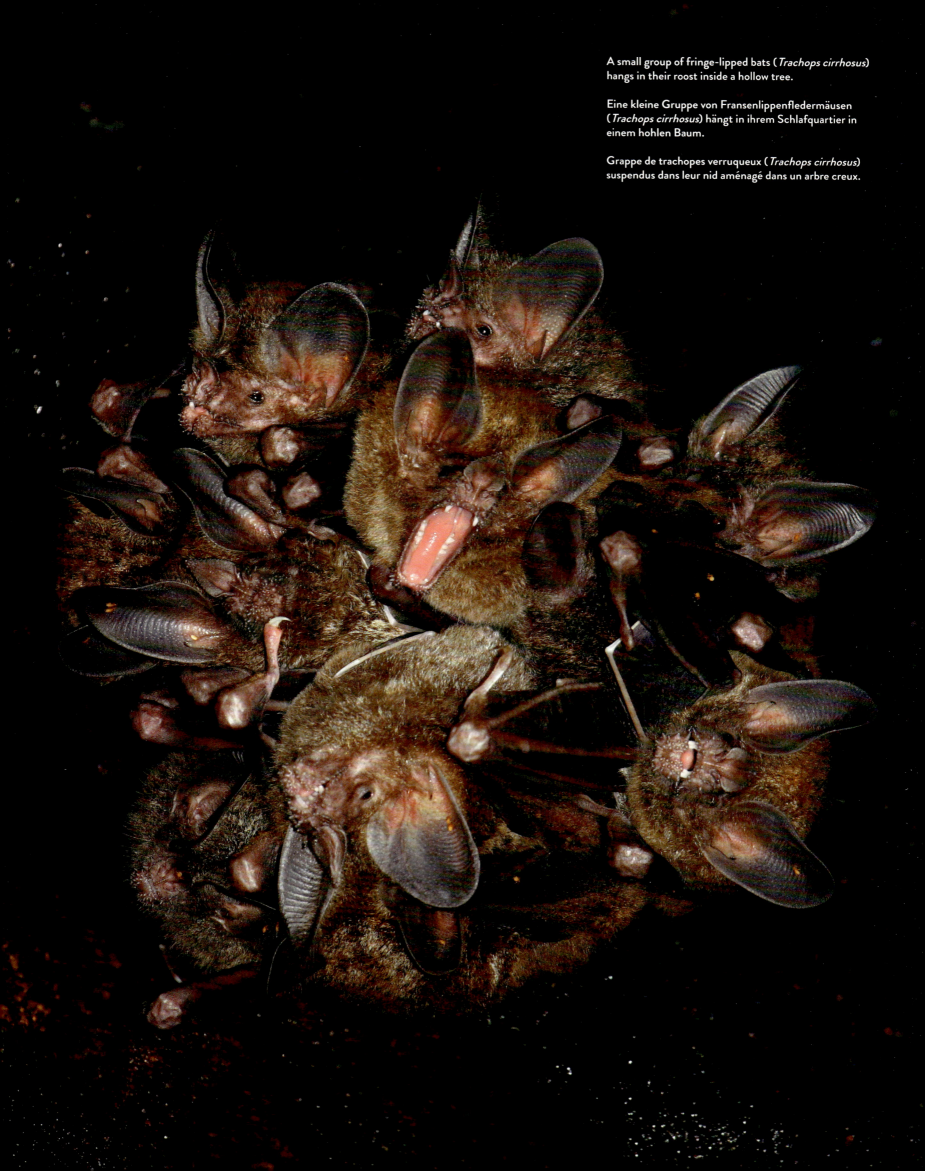

A small group of fringe-lipped bats (*Trachops cirrhosus*) hangs in their roost inside a hollow tree.

Eine kleine Gruppe von Fransenlippenfledermäusen (*Trachops cirrhosus*) hängt in ihrem Schlafquartier in einem hohlen Baum.

Grappe de trachopes verruqueux (*Trachops cirrhosus*) suspendus dans leur nid aménagé dans un arbre creux.

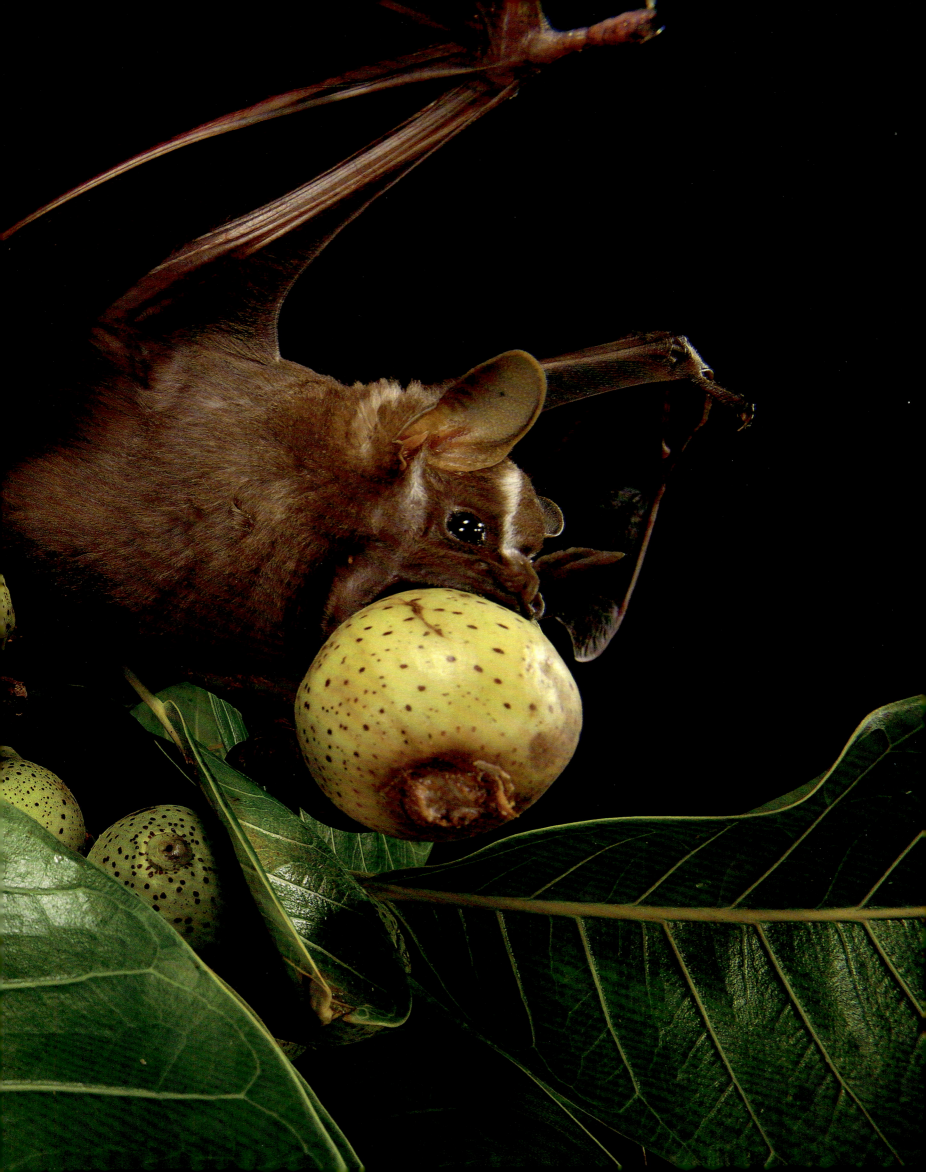

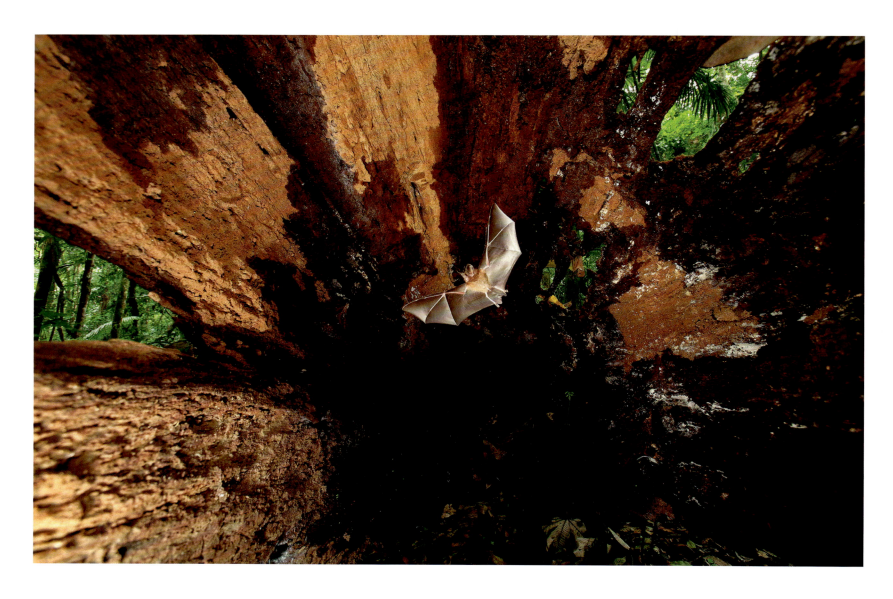

PREVIOUS PAGES: A fruit-eating bat, *Artibeus lituratus*, taking off with a large fig in its mouth.
CLOCKWISE FROM LEFT: An insect-eating bat of the genus *Micronycteris* uses a fallen hollow tree as a roosting site; *Macrophyllum macrophyllum* scoops an insect from the surface of Lake Gatún, Panama; Pallas's long-tongued bat (*Glossophaga soricina*) approaches a *Pseudobombax septenatum* flower for a meal of nectar.

VORHERIGE SEITEN: Eine Fruchtfledermaus (*Artibeus lituratus*) fliegt mit einer großen Feige im Mund los.
IM UHRZEIGERSINN VON LINKS: Eine insektenfressende Fledermaus der Gattung *Micronycteris* benutzt einen umgestürzten hohlen Baum als Schlafpatz; *Macrophyllum macrophyllum* schnappt ein Insekt von der Wasseroberfläche des Gatúnsees in Panama; eine langzüngige Blütenfledermaus (*Glossophaga soricina*) nähert sich einer Blüte des wollbaumähnlichen *Pseudobombax septenatum*, um Nektar zu trinken.

PAGES PRÉCÉDENTES : Une grande artibée (*Artibeus lituratus*) s'envole, une grosse figue dans la gueule.
DANS LE SENS HORAIRE EN PARTANT DE LA GAUCHE : Une chauve-souris insectivore du genre *Micronycteris* niche dans le tronc d'un arbre abattu ; *Macrophyllum macrophyllum* s'empare d'un insecte à la surface du Gatún, au Panama ; un glossophage de Pallas (*Glossophaga soricina*) venant butiner une fleur de *Pseudobombax septenatum*.

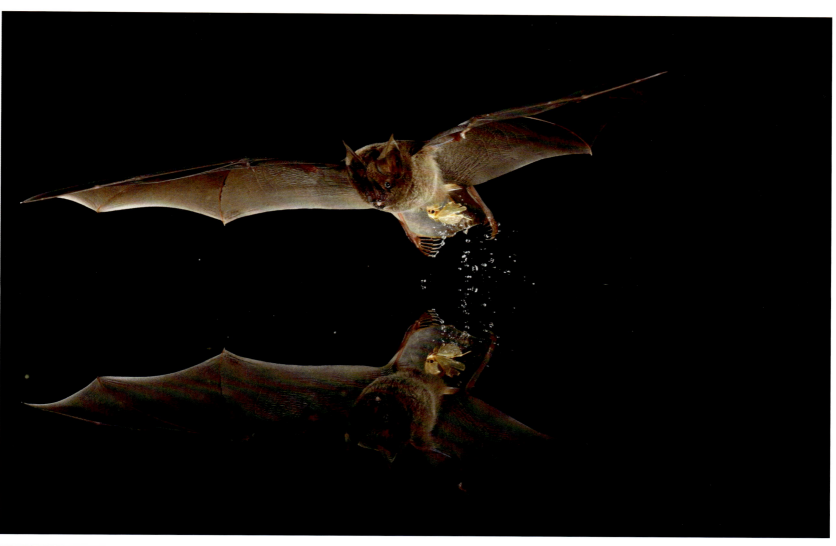
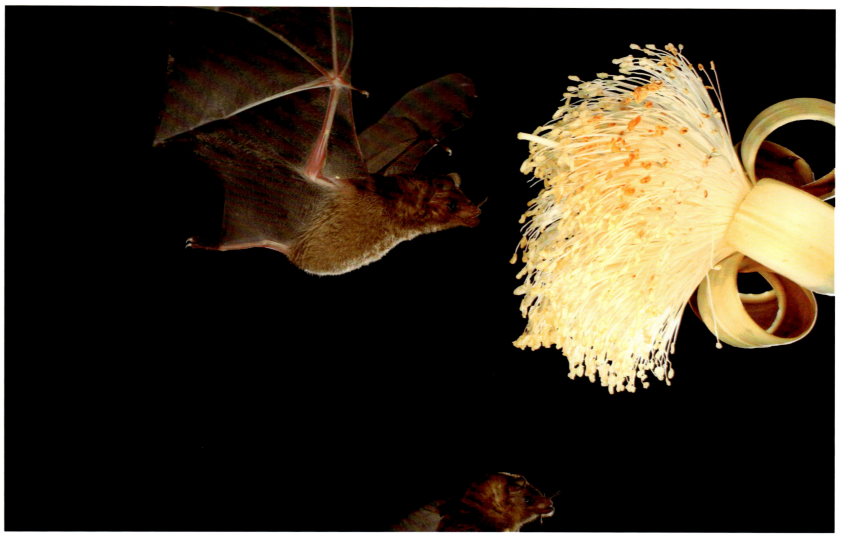

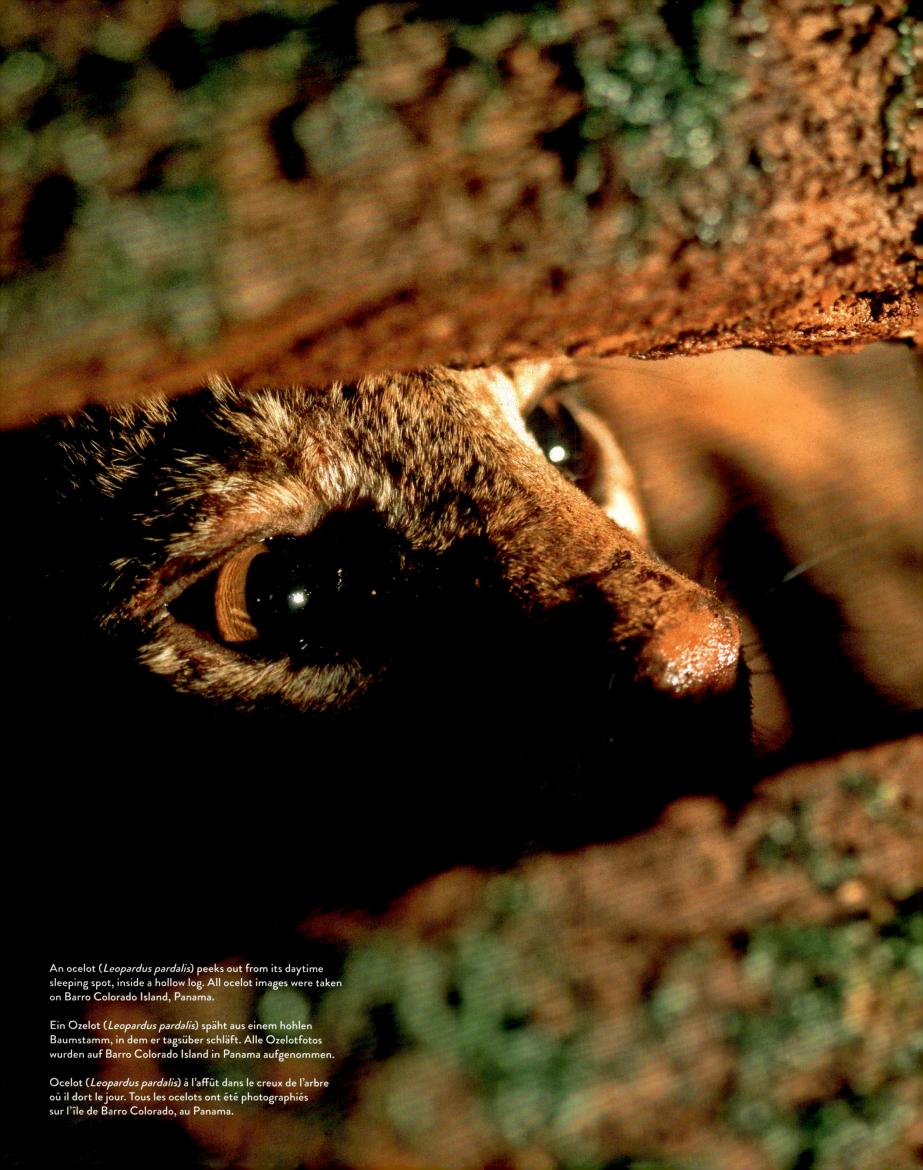

An ocelot (*Leopardus pardalis*) peeks out from its daytime sleeping spot, inside a hollow log. All ocelot images were taken on Barro Colorado Island, Panama.

Ein Ozelot (*Leopardus pardalis*) späht aus einem hohlen Baumstamm, in dem er tagsüber schläft. Alle Ozelotfotos wurden auf Barro Colorado Island in Panama aufgenommen.

Ocelot (*Leopardus pardalis*) à l'affût dans le creux de l'arbre où il dort le jour. Tous les ocelots ont été photographiés sur l'île de Barro Colorado, au Panama.

OCELOTS
OZELOTS | OCELOTS

THE UNSEEN PREDATOR

The dining hall of Barro Colorado Island (BCI) field station in Panama is an interesting place to eavesdrop; tropical biologists from all over the world are here, eating rice and beans and sharing ideas. I am talking about ocelots with Ricardo Moreno (an expert on wild cats and a research associate at the Smithsonian Tropical Research Institute) and Roland Kays (a mammalogist, now at the North Carolina Museum of Natural Sciences). Using camera traps and radio tracking they have estimated that 30 ocelots (*Leopardus pardalis*) live permanently on BCI, in just 1,560 hectares (3,850 acres) of forest. That is to say one ocelot is present in roughly every 50 hectares; this is the highest density known across their range from Texas to Argentina. And yet, I have never seen a single one. I just spent almost one and a half years photographing the forests of BCI for the book *A Magic Web* working in the field at least five days (and often nights) a week— maybe 400 days and many nights in the forest. I have seen spider monkeys, capuchin monkeys, coatis, anteaters, opossums, and even shy and rare animals like tapirs, kinkajous, and a Rothschild's porcupine—but not one ocelot. But they are here in the forest, and, except for occasional pumas and very rare visits from jaguars, they are the largest predators on BCI playing a unique role in shaping the forest community. I am hooked—I want to understand these elusive animals, to photograph them in their forest, to characterize their behavior and role in this ecosystem. It will be a challenge.

Sleek and wonderfully patterned with neat, rounded ears and large amber eyes, ocelots are elusive tropical cats. They sleep during the day, hidden inside hollow logs, under fallen trees, or deep in liana tangles, and come out at twilight to stalk small mammals in the night forest—agoutis and sloths are some of their favorites. They are wary, stealthy, and perfectly camouflaged. I start by radio-tracking collared ocelots with mixed success, until one day when my receiver signals that an animal is within footsteps of me. I can see absolutely no sign of it and it is suddenly very clear that I will not get a good picture, and might not even catch a glimpse, of an ocelot by chasing them. So instead, I become an ocelot detective: learning how to identify latrines, prints, scratching posts, potential sleeping sites, a fallen log used as a bridge over a creek, and then I position my cameras and wait.

Ocelots have two hunting strategies: at night they actively stalk and chase prey, but in the day they will occasionally act as sit-and-wait predators, opportunistically taking an iguana or agouti that strays past. I become a sit-and-wait photographer, devising remote camera traps to catch these mysterious cats. It is 2003, and digital cameras are just beginning to reach a standard where professionals can use them. With digital it doesn't matter how many pictures I take, I can just delete the duds; with film there was no such luxury. This shift enables me to experiment with camera traps; triggered by movement, the camera fires whenever an agouti, spiny rat, or even a falling leaf blocks the attached light sensor. With support from The National Geographic Society, we devise two such traps and I position them in front of ocelot latrines and scratching posts, moving them every few days and checking the images. Thousands of useless pictures … but then a few brilliant surprises! I also use an infrared camera and goggles to see in the dark. Infrared is beyond the spectrum of visible light for humans and cats, so I can set infrared flashes without scaring off my skittish ocelots. Setting the camera in front of an ocelot latrine, I snake a 15-meter (50-foot) trigger cable back through the forest to my hiding place in the leaf litter under a fan of low-hanging palm leaves. For five nights I stake out the latrine, waiting for the perfect shot—an adult ocelot, its ringed tail curving up over its back, staring straight at me in the odd, high-contrast, infrared light—and then I move the infrared setup and stake out more sites. I sleep in the forest for months.

In six months photographing ocelots, I see just three animals without the help of infrared goggles or camera traps. A five-day-old kitten hiding inside the cavity of a rotten log, an adult crossing the trail ahead of me—there and gone, leaving me wondering if it was ever there at all—and then a large male in a forest clearing. I startle him and he stands his ground; clearly I have intruded on his territory and I back away silently. But ocelots are here, living out their lives in the forest, and as I walk the trails of BCI, an ocelot may be just steps away silently sleeping through the day in the base of a hollow tree, waiting for nightfall.

DIE UNSICHTBAREN JÄGER

Der Speisesaal der Forschungsstation auf Barro Colorado Island (BCI) in Panama ist ein interessanter Ort zum Lauschen. Tropenbiologen aus der ganzen Welt sind hier, essen Bohnen mit Reis und tauschen Ideen aus. Ich rede mit Ricardo Moreno (Wildkatzenexperte und wissenschaftlicher Mitarbeiter des Smithsonian Tropical Research Institute) und Roland Kays (Mammaloge, derzeit im North Carolina Museum of Natural Sciences) über Ozelots. Mit Hilfe von Kamerafallen und Peilsendern haben sie festgestellt, dass schätzungsweise 30 Ozelots (*Leopardus pardalis*) dauerhaft auf BCI leben, in einem nur 1560 Hektar großen Wald. Auf rund 50 Hektar kommt also ein Ozelot. Das ist die größte Populationsdichte in ihrem gesamten Verbreitungsgebiet, das sich von Texas bis nach Argentinien erstreckt. Trotzdem bekam ich nie einen Ozelot zu Gesicht, während ich fast anderthalb Jahre lang für das Buch *A Magic Web* die Wälder von BCI fotografierte. Dabei war ich mindestens fünf Tage (und oft auch Nächte) pro Woche im Wald unterwegs, insgesamt also rund 400 Tage und viele Nächte. Ich sah Klammeraffen, Kapuzineraffen, Nasenbären, Ameisenbären und Opossums, sogar scheue und seltene Tiere wie Tapire, Wickelbären und einen Panama-Greifstachler, aber keinen einzigen Ozelot. Aber sie sind hier, in diesem Wald. Und als größte Raubtiere auf BCI, abgesehen von vereinzelten Pumas und sehr seltenen Besuchen von Jaguaren, spielen die Ozelots in der hier entstandenen Waldgemeinschaft eine ganz besondere Rolle. Ich brenne darauf, diese schwer aufzuspürenden Tiere zu verstehen, sie in ihrem Wald zu fotografieren und ihr Verhalten und ihre Rolle in diesem Ökosystem zu beschreiben. Das wird eine Herausforderung.

Ozelots sind scheue tropische Katzen, geschmeidig und wunderschön gefleckt, mit hübschen abgerundeten Ohren und großen bernsteinfarbenen Augen. Tagsüber schlafen sie in hohlen Baumstämmen, unter umgestürzten Bäumen oder tief in einem Lianendickicht. In der Abenddämmerung kommen sie heraus, um im nächtlichen Wald kleine Säugetiere zu jagen – Agutis und Faultiere gehören zu ihrer bevorzugten Beute. Sie sind flink, vorsichtig und perfekt getarnt. Zunächst verfolge ich mit mäßigem Erfolg Ozelots mit Peilsendern an Halsbändern, bis mein Funkempfänger mir eines Tages signalisiert, dass ein Tier nur Meter von mir entfernt ist. Doch ich kann absolut nichts von ihm entdecken. Da wird mir klar, dass ich kein gutes Foto von einem Ozelot machen und sie vielleicht nicht einmal zu Gesicht bekommen werde, wenn ich ihnen hinterherjage. Stattdessen werde ich zu einem Ozelotdetektiv: Ich lerne die

Latrinen, die sie anlegen, ihre Fußabdrücke, Kratzbäume und mögliche Schlafplätze zu erkennen und finde heraus, dass ein umgestürzter Baumstamm ihnen als Brücke über einen Bach dient. Dann positioniere ich meine Kamera und warte.

Ozelots haben zwei Jagdstrategien – nachts verfolgen und jagen sie ihre Beute aktiv, tagsüber werden sie gelegentlich zu Lauerjägern, die aus ihrem Versteck heraus zuschlagen, wenn ein Leguan oder ein Aguti vorbeiläuft. Und ich werde nun zu einem Lauerfotografen, der im Wald selbstgebastelte Kamerafallen aufstellt, um diese geheimnisvollen Katzen einzufangen. Inzwischen, im Jahr 2003, sind Digitalkameras gut genug, um auch für Profis zu taugen. Mit einer Digitalkamera kann ich beliebig viele Fotos schießen und die schlechten einfach löschen. Bei der filmbasierten Fotografie gab es diesen Luxus nicht. Diese Neuerung erlaubt es mir, mit Kamerafallen zu experimentieren, die von Bewegungen ausgelöst werden. Die Kamera schießt Bilder, sobald ein Aguti, eine Stachelratte oder auch ein herabfallendes Blatt den dazugehörigen Lichtsensor blockiert. Mit Unterstützung der National Geographic Society konstruieren wir zwei solcher Fallen. Die positioniere ich vor Latrinen und Kratzbäumen der Ozelots. Alle paar Tage baue ich sie woanders auf und sehe die Bilder durch. Tausende von nutzlosen Fotos, doch dann ein paar tolle Überraschungen! Ich benutze auch eine Infrarotkamera und eine Nachtsichtbrille. Infrarotlicht liegt außerhalb des sichtbaren Lichtspektrums von Menschen und Katzen, so dass ich Infrarotblitze auslösen kann, ohne die scheuen Ozelots zu verschrecken. Ich positioniere die Kamera vor einer Ozelotlatrine und verlege ein 15 Meter langes Auslösekabel durch den Wald zu meinem Versteck in der Laubstreu, unter einem Fächer aus tief herabhängenden Palmwedeln. Fünf Nächte lang überwache ich die Latrine und warte auf den perfekten Schnappschuss – von einem ausgewachsenen Ozelot, der mich im seltsamen kontrastreichen Infrarotlicht anblickt, den geringelten Schwanz über den Rücken erhoben. Dann ziehe ich mit der Infrarotkamerafalle um und überwache andere Orte. Ich schlafe monatelang im Wald.

In den sechs Monaten, in denen ich Ozelots fotografiere, sehe ich ohne die Hilfe von Kamerafallen und Nachtsichtgeräten nur drei Tiere. Ein fünf Tage altes Junges, das in einer Höhle in einem verrotteten Baumstamm versteckt ist, ein ausgewachsenes Tier, das den Pfad vor mir überquert – es erscheint und verschwindet so schnell, dass ich mich hinterher frage, ob es überhaupt da war – und dann ein großes Männchen auf einer Waldlichtung. Ich überrasche es, doch es weicht nicht von der Stelle. Ich bin offensichtlich in sein Revier eingedrungen und ziehe mich leise zurück. Aber in den Wäldern von BCI leben Ozelots, und während ich die Waldpfade entlanglaufe, könnte ein Ozelot nur wenige Schritte von mir entfernt in einem hohlen Baum schlafen und auf die Abenddämmerung warten.

LES PRÉDATEURS INVISIBLES

La cafétéria de la plate-forme d'expérimentation de Barro Colorado Island (BCI) au Panama permet d'épier des conversations intéressantes ; des biologistes tropicaux du monde entier s'y retrouvent pour déjeuner de riz et de haricots, et échanger. Je discute ocelots avec Ricardo Moreno (spécialiste des félins sauvages et assistant chercheur au Smithsonian Tropical Research Institute) et Roland Kays (mammalogiste au North Carolina Museum of Natural Sciences). À l'aide de pièges photographiques et de radiorepérage, ils ont estimé à 30 le nombre d'ocelots (*Leopardus pardalis*) vivant en permanence sur l'île, dans seulement 1 560 hectares de forêt. Cela signifie que l'on trouve un ocelot par parcelle de 50 hectares, soit la densité la plus élevée connue sur leur aire de répartition, qui s'étend du Texas à l'Argentine. Or je n'en ai encore jamais vu un seul, alors que je viens de passer près d'un an et demi à photographier les forêts de l'île pour l'ouvrage *A Magic Web* – sur le terrain au moins cinq jours (et souvent nuits) par semaine, soit au total 400 jours (et de nombreuses nuits). J'ai aperçu des atèles, des capucins, des coatis, des fourmiliers, des opossums et même des animaux rares et farouches comme les tapirs, les kinkajous et un *Coendou rothschildi* – mais pas un seul ocelot. Pourtant, ils sont là, dans leur habitat, et ces plus grands prédateurs de l'île – excepté quelques éventuels pumas et une poignée de jaguars – jouent un rôle particulier dans la formation de la communauté forestière. Je suis captivé – et je veux comprendre ces animaux fuyants, les photographier dans leur milieu, décrire leur comportement et leur rôle dans l'écosystème. Ce sera un réel défi.

Animaux racés aux magnifiques motifs, aux oreilles joliment arrondies et aux grands yeux couleur ambre, ce sont d'insaisissables félins des forêts tropicales. Dormant en journée dans des troncs creux, sous des arbres tombés ou au plus profond d'enchevêtrements de lianes, ils sortent au crépuscule pour traquer la nuit de petits mammifères – agoutis et paresseux figurant parmi leurs préférés. Ces félins sont méfiants, furtifs et parfaitement camouflés. Je commence par un repérage radio d'ocelots portant un collier avec un succès mitigé lorsqu'un jour mon récepteur m'indique que l'un d'eux n'est qu'à quelques mètres. Je ne décèle absolument aucun signe de sa présence et je comprends aussitôt que je n'obtiendrai pas une image nette, ni même parviendrai à l'apercevoir en le pourchassant. Aussi, je me transforme en détective : j'apprends à identifier ses latrines, ses empreintes, ses grattoirs, ses possibles lieux de repos, un arbre tombé utilisé comme pont au dessus d'un ruisseau, puis je dispose mes appareils photo et j'attends.

Les ocelots utilisent deux stratégies de chasse – s'ils traquent et chassent activement leurs proies la nuit, il leur arrive en journée de se comporter comme des prédateurs à l'affût, attrapant avec opportunisme l'iguane ou l'agouti égaré. Je deviens photographe aux aguets – inventant des pièges photo à distance pour immortaliser ces mystérieux félins. Nous sommes en 2003, et les appareils numériques atteignent tout juste un niveau acceptable pour les professionnels. Avec le numérique, on peut prendre autant de photos qu'on le veut et ensuite supprimer les ratés ; avec l'argentique, on n'avait pas ce luxe. Cette évolution me permet d'expérimenter mes pièges photos – déclenché par le mouvement, l'appareil mitraille dès qu'un agouti, un rat épineux, voire une feuille morte obture le capteur optique. Avec l'aide de la National Geographic Society, je confectionne des pièges de ce type que je place devant les latrines et les grattoirs des ocelots, les déplaçant et relevant les photos tous les deux ou trois jours. Résultat : des milliers de photos inexploitables… mais il y a aussi quelques surprises de taille, car j'utilise également une caméra infrarouge et des lunettes de vision nocturne ! L'infrarouge se situe au-delà du spectre de la lumière visible par les humains et les félins, de sorte que je peux régler le flash sur infrarouge sans effrayer mes capricieux ocelots. Plaçant l'appareil devant les latrines de l'un d'eux, je déroule un câble de déclenchement de 15 mètres jusqu'à ma cachette dans la litière végétale, sous un éventail de feuilles de palme proche du sol. Cinq nuits durant, je surveille les latrines, dans l'attente du cliché parfait – un ocelot adulte, sa queue annelée enroulée sur le dos, me fixe dans l'étrange lumière infrarouge à fort contraste – puis je déplace mon installation infrarouge pour surveiller d'autres sites. Des mois durant, je dors en forêt.

En six mois passés à photographier des ocelots, j'en ai vu seulement trois sans l'aide des lunettes infrarouges ou des pièges photographiques : un petit de cinq jours caché dans un fût pourri et un adulte coupant la piste devant moi, tous deux aussitôt évanouis, ce qui m'a amené à me demander s'ils avaient réellement existé – puis un grand mâle dans la clairière. Pris par surprise, il campe sur ses positions ; ayant à l'évidence empiété sur son territoire, je bats en retraite en silence. Les ocelots sont bien présents, menant leur vie dans la forêt, et lorsque j'arpente les sentiers de l'île, il se peut qu'à quelques mètres l'un d'eux dorme à la base d'un arbre creux en attendant la tombée de la nuit.

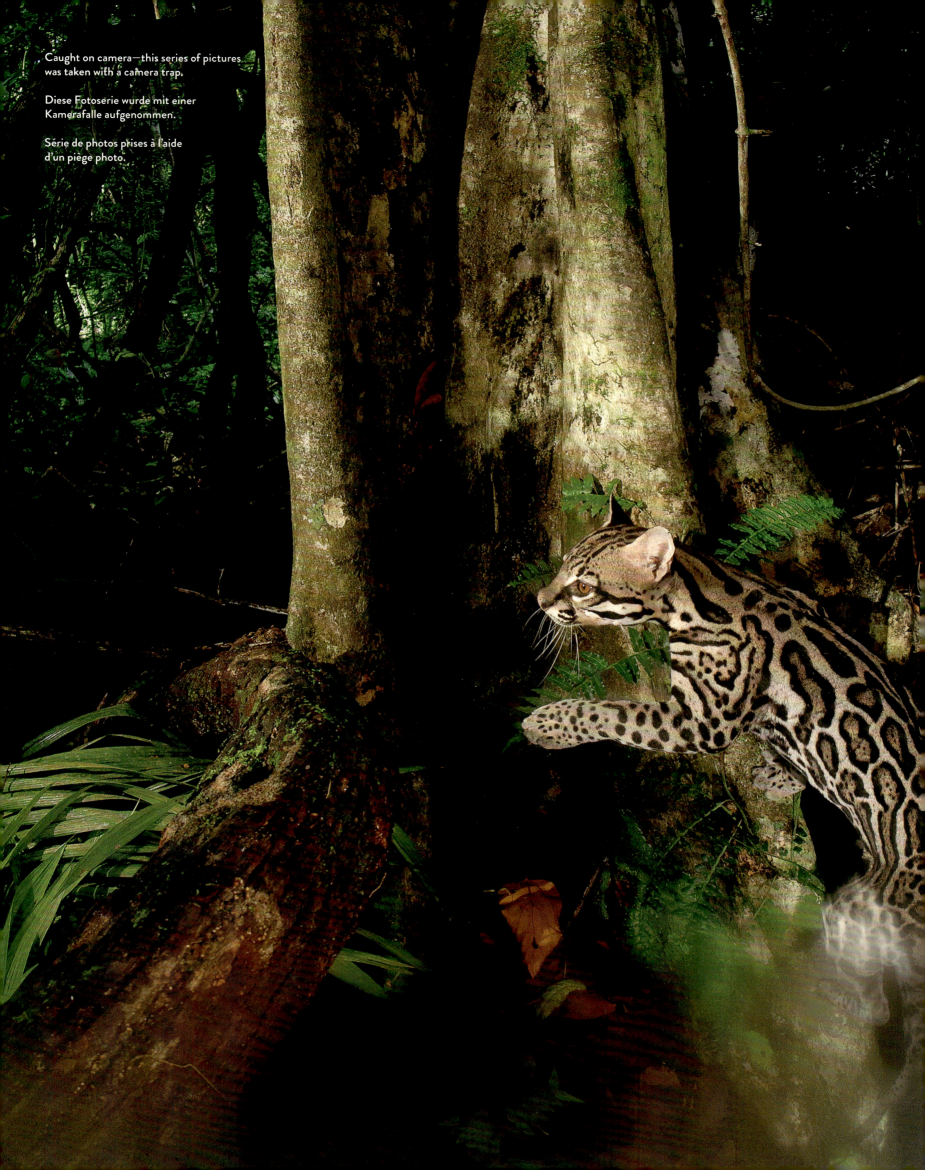

Caught on camera—this series of pictures was taken with a camera trap.

Diese Fotoserie wurde mit einer Kamerafalle aufgenommen.

Série de photos prises à l'aide d'un piège photo.

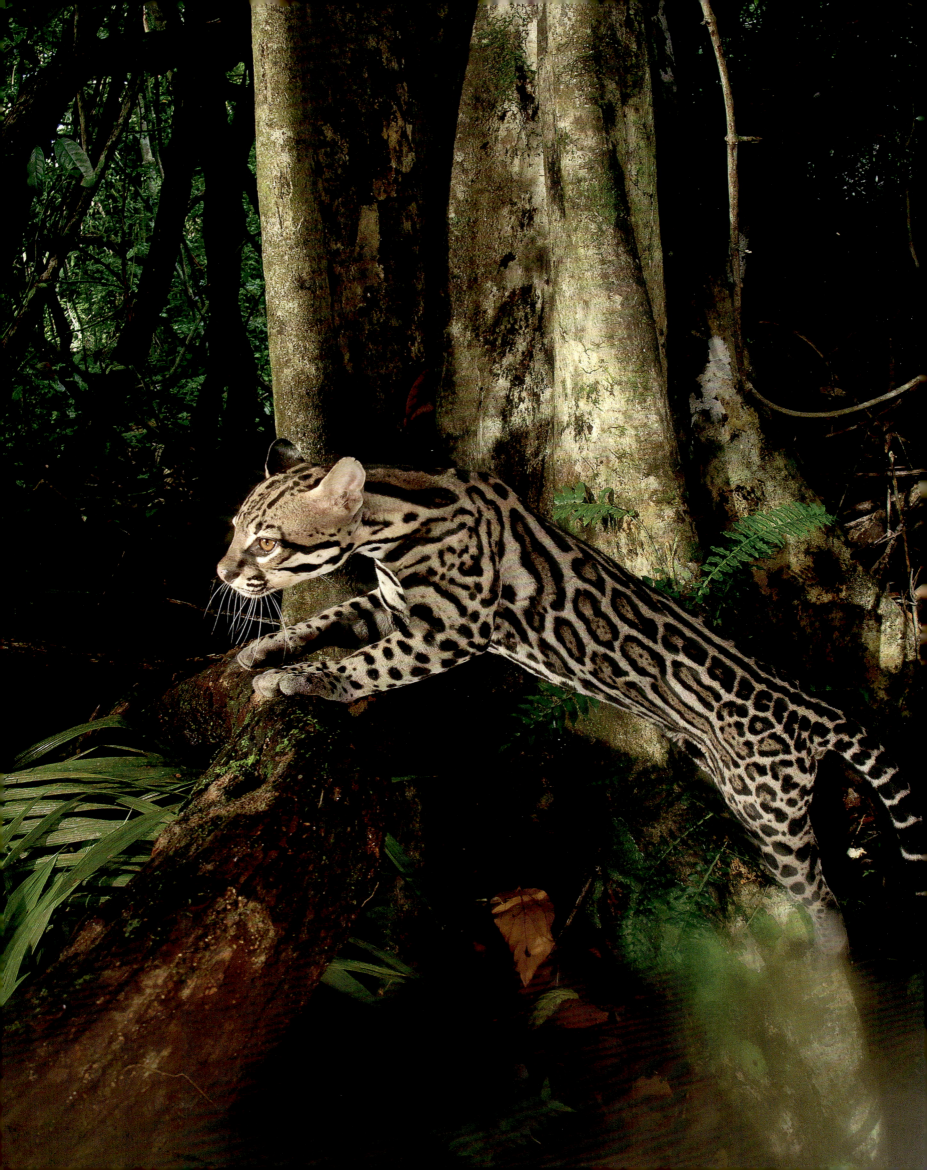

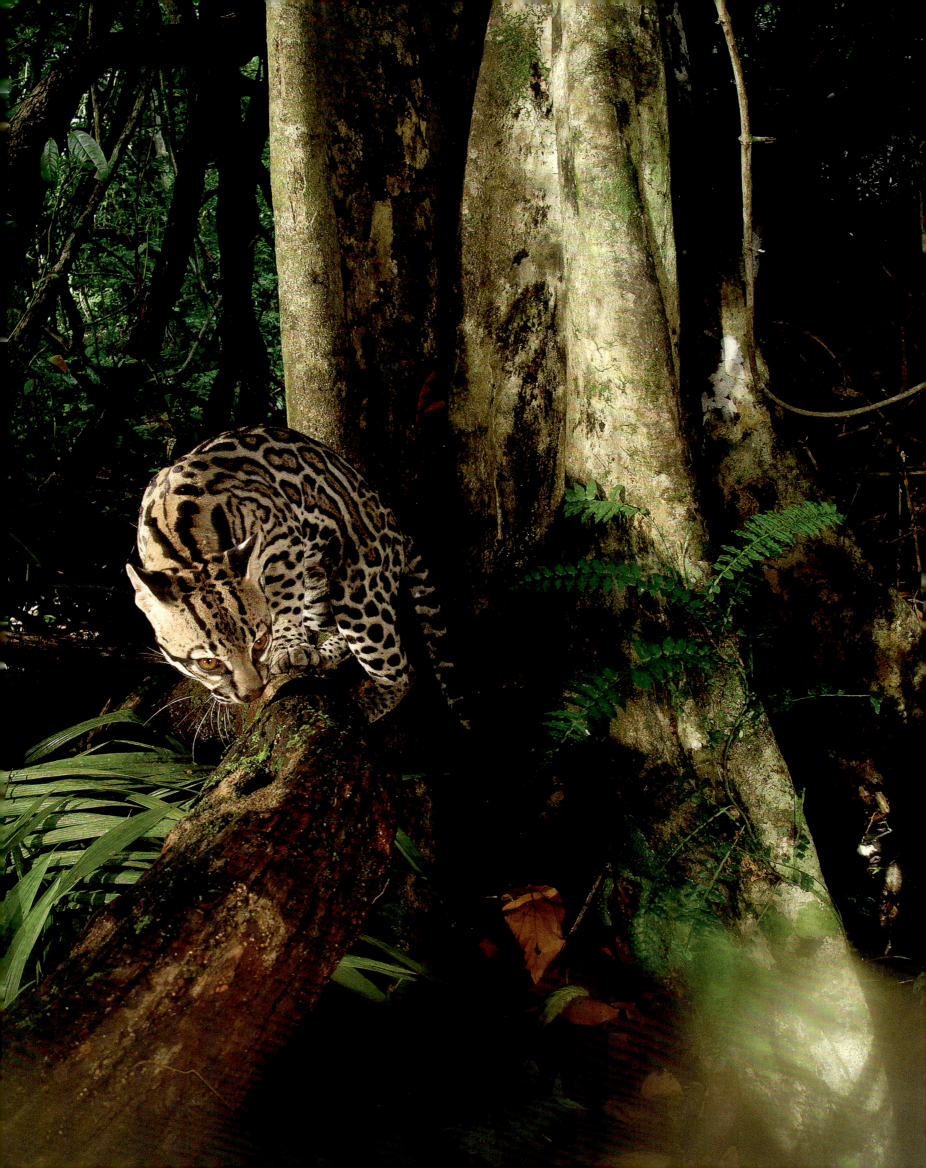

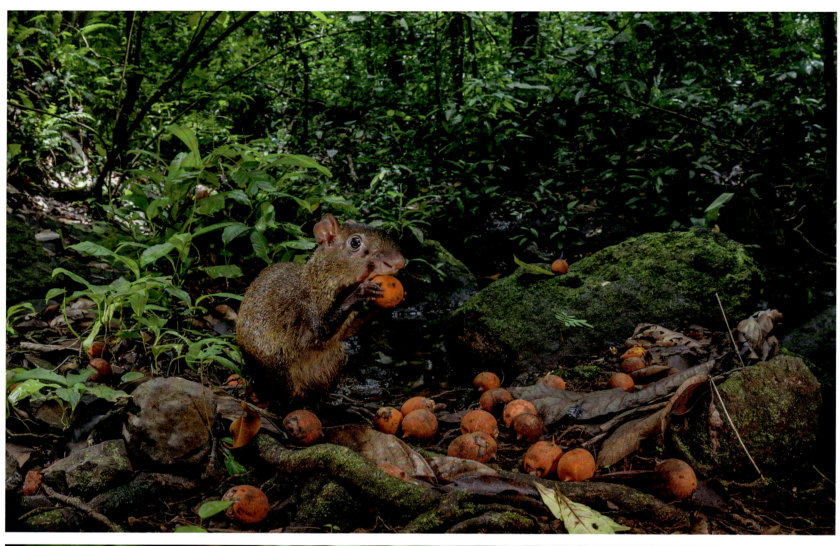

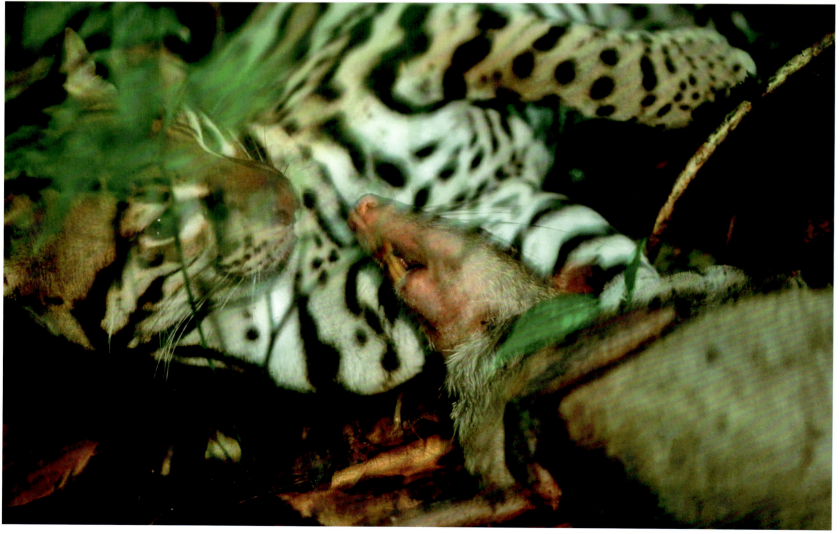

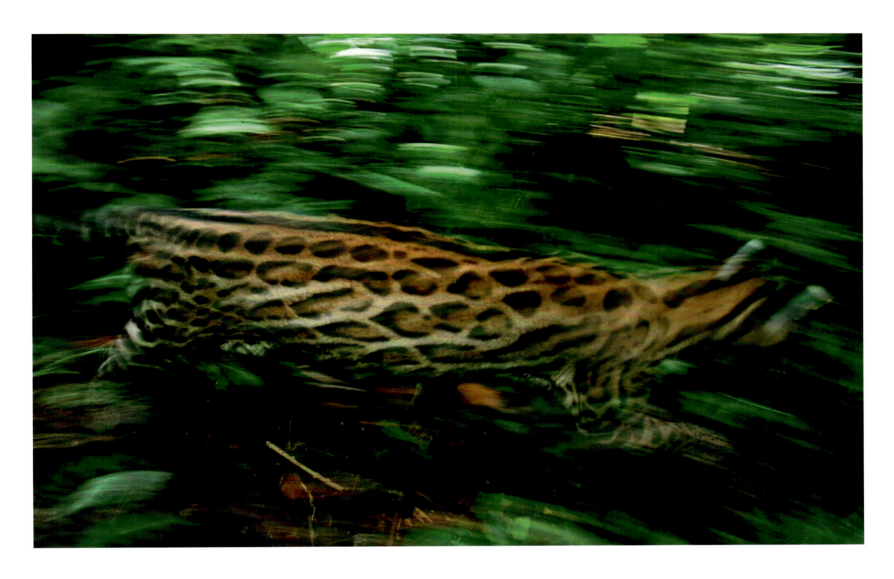

PREVIOUS PAGES: An adult ocelot photographed in infrared—this was the first infrared image published in *National Geographic* magazine.
CLOCKWISE FROM LEFT: This rodent, a Central American agouti (*Dasyprocta punctata*), is the favorite prey of the ocelot. Here, it is seen eating palm fruits; an ocelot races through the forest without a sound; an ocelot just moments after killing an agouti.

VORHERIGE SEITEN: Ein ausgewachsener Ozelot, in Infrarot fotografiert – das war das erste Infrarotbild, das in *National Geographic* veröffentlicht wurde.
IM UHRZEIGERSINN VON LINKS: Dieses Nagetier, ein mittelamerikanisches Aguti (*Dasyprocta punctata*) ist die Lieblingsbeute des Ozelots. Hier sieht man es Palmfrüchte fressen; ein Ozelot huscht lautlos durch den Wald; ein Ozelot, kurz nachdem er ein Aguti getötet hat.

PAGES PRÉCÉDENTES : Cette photographie d'un ocelot adulte est la première image en infrarouge publiée dans le *National Geographic*.
DANS LE SENS HORAIRE EN PARTANT DE LA GAUCHE : Ce rongeur, un agouti ponctué (*Dasyprocta punctata*), est la proie préférée de l'ocelot. On le voit ici dévorant des fruits de palme ; un ocelot file silencieusement dans la forêt ; ocelot venant de tuer un agouti.

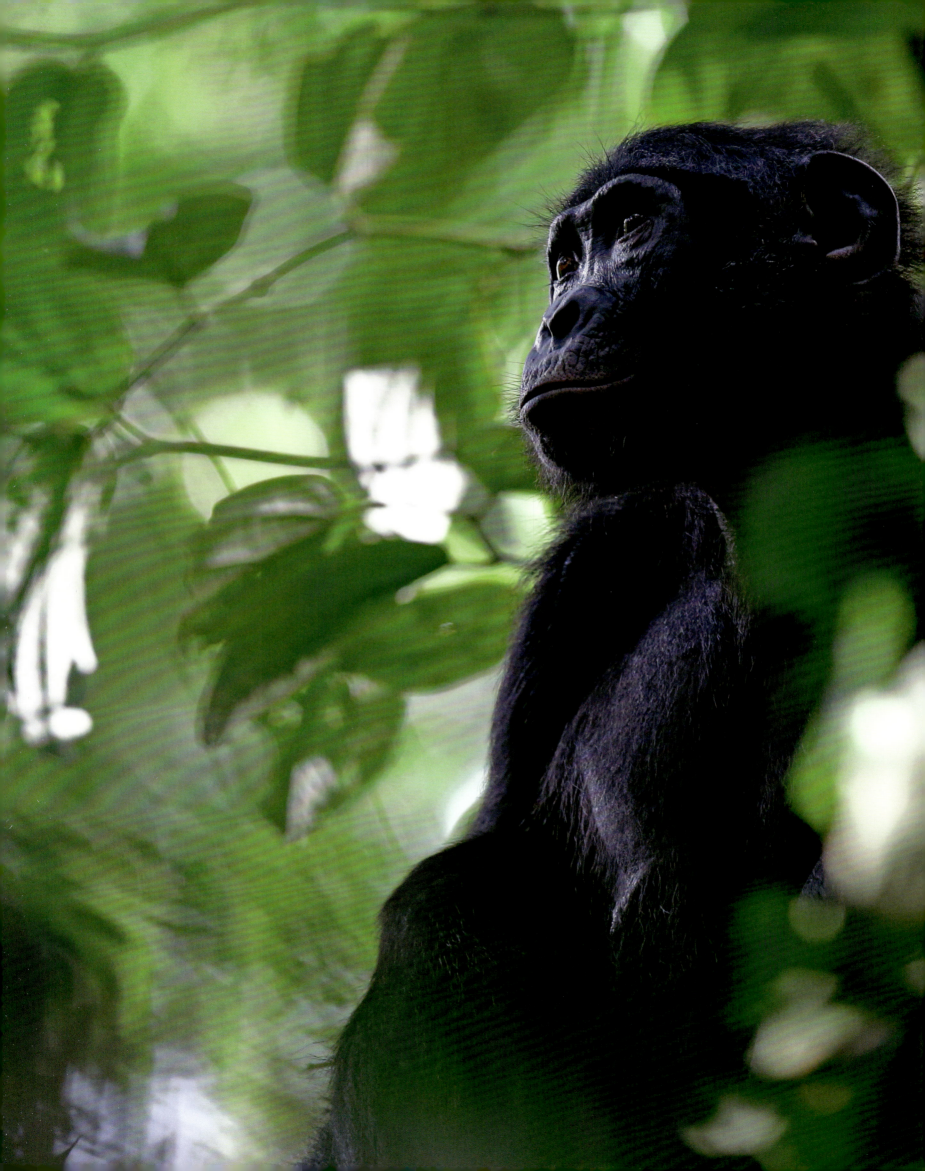

BONOBOS
BONOBOS | BONOBOS

OUR UNKNOWN COUSINS

Our little plane rattles along the dusty airstrip and into the clear sky above; I peer down to see Kinshasa disappearing behind us. The sprawling capital of the Democratic Republic of Congo is home to over 11 million people and throbs with energy, chaos, and a palpable undercurrent of danger—I am not sorry to leave. The plane banks and turns, and we start our journey east over an endless expanse of green forest that makes me smile so much my face starts to hurt. I am crammed into this tiny aircraft with my assistant, Robert Horan, writer David Quammen, and Gottfried Hohmann, an expert on wild bonobos. We are on our way to Lui Kotale research camp on the edge of Salonga National Park, deep in the Congo Basin to photograph bonobos.

Bonobos (*Pan panicus*), chimpanzees (*Pan troglodytes*), and humans (*Homo sapiens*) have a single common ancestor that lived in the equatorial forests of central Africa several million years ago. Our lineage split off maybe seven million years ago, and then two million years ago the rising of the mountains along the Albertine rift and the drainage of the Congo Basin set the current course of the Congo River and divided the ancestor of bonobos and chimps into two populations. These populations followed distinct evolutionary pathways so that today, bonobos live south of the Congo River, and to the north—separated by this enormous flat, brown expanse of water—live their cousins, chimpanzees.

Bonobos are slightly smaller than chimps, with longer legs and smaller heads, but these differences in morphology are negligible compared to their cultural differences. Bonobos are the only group of apes, including humans thus far in history, where the females categorically rule. In bonobo communities, groups of high-ranking females share power. In contrast, chimp communities are led by alpha males, who maintain their positions through intimidation and aggression. Bonobos avoid violence and instead utilize a range of socio-sexual behaviors to resolve conflict. This behavior is amplified in captivity, so much so that the little most people know about bonobos is that they are the "make love, not war" ape, but this simplification misrepresents these intelligent animals and illustrates just how little is known about our closest relative.

We fly almost three hours over unbroken forest before landing on a narrow, dirt track surrounded by a sea of dense tropical trees, but it is still some way to our final destination. We climb out of the plane, load up our guides and ourselves, and start the two-day trek through the forest. In places the forest opens out into grassland and we sleep the night on the rough ground after feasting on a large water rat that our guide caught and roasted on the campfire. We cross the Lokoro River in dugout canoes and wade across two more waterways, and then after 35 kilometers (22 miles) we emerge into a clearing with a series of neat thatched huts and tents, two solar panels, and a group of German primate researchers. This is Lui Kotale camp where Hohmann is lead researcher. The team here knows more about wild bonobos than anyone and what they are finding dispels almost all our preconceptions based on observations from captive groups.

The next morning I wake before dawn and follow two researchers through the forest to where the bonobos have slept. Each night they create loose nests from small branches, and at 5:30 a.m. they are just waking up. We watch them from a distance, the researchers scribble down hasty notes, and then suddenly we are off on the steeplechase that is primatology. The bonobos move effortlessly through the canopy, coming down to the forest floor to forage for leaves and stems. The full group comprises maybe 45 members split into smaller subgroups of four to eight. At first, they are wary of me and the dominant females watch me closely. They forage all day and I join them—it is the easiest way to blend in. We eat fruit, young leaves, and the soft white pith that they peel out from inside certain plant stems. Each day I edge a little closer and after about two weeks they accept me, granting me a glimpse into their daily lives.

One morning they are eating fruits that resemble custard apples, pulling apart the yellow-green flesh with their fingers, when I notice a scuffle in the neighboring tree. One of the females has caught an anomalure (a little gliding rodent) in a tree cavity. She eagerly eats the meat, sharing her catch with the other adult females. Hohmann says that hunting is common and meat is a regular part of the bonobo diet. In contrast, the role of sex in the communities of bonobos here is much less obvious. I see socio-sexual behavior used only once, to resolve conflict at a fruiting tree, but in the wild it seems that bonobos are just too busy foraging and eating and raising their young, and there is no time and no need for the elevated sexual activity seen in captivity.

I spent months following bonobos at Lui Kotale and elsewhere in the Congo basin. At moments they seemed almost human due to the familiarity of their hands or a certain curiosity in their eyes. At other times, I felt like an onlooker into their peaceful world, embarrassed by my species, our history, and, potentially, our inability to save them in the wild. Bonobos are endangered and protected by law, but their numbers continue to drop as they are hunted for bushmeat and the wildlife trade, and their habitat is lost. Perhaps just 15,000 animals survive in the wild. Congo has suffered over the last century; poverty and institutional dysfunction limits the Congo's ability to provide the bonobos with a secure future. But our closest living relative lives only here—south of the Congo River. If bonobos do not survive here, they will not survive anywhere.

OPPOSITE: A male bonobo (*Pan paniscus*) resting in the forest of Kokolopori Bonobo Reserve, DRC.

GEGENÜBER: Ein männlicher Bonobo (*Pan paniscus*), der sich im Wald des Bonobo-Naturreservats Kokolopori ausruht, DRC.

CI-CONTRE : Un bonobo mâle (*Pan paniscus*) paresse dans la forêt, Kokolopori Bonobo Reserve, RDC.

UNSERE UNBEKANNTEN VERWANDTEN

Unser kleines Flugzeug rumpelt über die staubige Piste und erhebt sich in den klaren Himmel. Ich blicke hinab und sehe Kinshasa hinter uns verschwinden. In der riesigen Hauptstadt der Demokratischen Republik Kongo, in der über elf Millionen Menschen leben, herrschen eine nervöse Atmosphäre, Chaos und eine spürbare latente Gefahr – ich bedaure meine Abreise nicht. Das Flugzeug legt sich in die Kurve, als es nach Osten abdreht, und wir starten unsere Reise über endlose grüne Wälder, bei deren Anblick ich so breit lächeln muss, dass mein Gesicht schmerzt. In dem kleinen Flugzeug hocke ich dicht an dicht mit meinem Assistenten Robert Horan, dem Autor David Quammen und Gottfried Hohmann, einem Experten für wilde Bonobos. Wir sind auf dem Weg zum Forschungscamp Lui Kotale am Rand des Salonga-Nationalparks tief im Kongobecken, um Bonobos zu fotografieren.

Bonobos (*Pan panicus*), Schimpansen (*Pan troglodytes*) und Menschen (*Homo sapiens*) haben einen gemeinsamen Vorfahren, der vor mehreren Millionen Jahren in den äquatorialen Wäldern Zentralafrikas lebte. Unsere Entwicklungslinie spaltete sich vermutlich vor rund sieben Millionen Jahren ab. Vor etwa zwei Millionen Jahren bildete sich durch die Entstehung der Berge entlang des Albert-Grabens und die Entwässerung des Kongobeckens der gegenwärtige Flusslauf des Kongo heraus. Der Fluss teilte die Vorfahren der Bonobos und der Schimpansen in zwei Populationen, die sich unterschiedlich entwickelten. Deshalb leben nun südlich des mächtigen Kongostroms Bonobos und nördlich von ihm Schimpansen, durch seine gewaltigen braunen Wassermassen von ihren Verwandten getrennt.

Bonobos sind etwas kleiner als Schimpansen und haben längere Beine und kleinere Köpfe, aber diese morphologischen Unterschiede sind geringfügig im Vergleich zu den kulturellen Unterschieden zwischen ihnen. Bonobos sind die einzige Gruppe von Affen (einschließlich der Menschen in ihrer bisherigen Geschichte), in der die Weibchen das Sagen haben. In Bonobogemeinschaften teilen sich Gruppen von hochrangigen Weibchen die Macht. Schimpansengemeinschaften werden dagegen von Alphamännchen angeführt, die ihre Positionen durch Einschüchterung und Aggression sichern. Bonobos vermeiden Gewalt. Sie lösen Konflikte stattdessen durch soziosexuelle Verhaltensweisen. Diese verstärken sich in Gefangenschaft, und zwar so sehr, dass die meisten Leute über Bonobos nur wissen, dass diese Affen „Liebe statt Krieg machen". Aber diese Vereinfachung wird den intelligenten Bonobos nicht gerecht und zeigt nur, wie wenig wir über unsere nächsten Verwandten wissen.

Wir fliegen fast drei Stunden lang über eine geschlossene Walddecke, bevor wir auf einer schmalen unbefestigten Buckelpiste landen, die von dichtem Tropenwald umgeben ist. Aber wir sind noch ein gutes Stück von unserem eigentlichen Ziel entfernt. Wir klettern aus dem Flugzeug, beladen unsere Führer und uns selbst und brechen zu dem zweitägigen Fußmarsch durch den Wald auf. Hier und dort weicht der Wald einer Grassavanne. In der Nacht schlafen wir auf dem unebenen Boden, nachdem wir eine große Wasserratte verspeist haben, die unser Führer fing und über dem Lagerfeuer briet. Wir überqueren den Lokoro-Fluss mit Einbäumen und durchwaten zwei Bachläufe. Nach 35 Kilometern erreichen wir eine Lichtung mit einer Reihe ordentlicher Strohhütten, Zelten, zwei Sonnenkollektoren und einer Gruppe deutscher Primatenforscher, das Forschungscamp Luis Kotale, das von Gottfried Homann geleitet wird. Sein Team weiß mehr über wilde Bonobos als sonst irgendwer.

Am nächsten Morgen erwache ich vor Tagesanbruch und folge den zwei Forschern durch den Wald – dorthin, wo die Bonobos geschlafen haben. Jeden Abend bauen sie sich lockere Schlafnester aus kleinen Ästen. Um 5 Uhr 30 wachen sie gerade auf. Wir beobachten sie aus einiger Entfernung. Die Forscher machen sich hastig Notizen. Dann brechen wir abrupt zu dem Hindernislauf auf, der zum Alltag von Primatologen gehört. Die Bonobos bewegen sich mühelos durch das Kronendach und kommen auf den Waldboden herab, um nach bestimmten Blättern und Pflanzenstängeln zu suchen. Die ganze Gruppe umfasst vielleicht 45 Affen, die sich in kleinere Gruppen von vier bis acht Tieren aufgeteilt haben. Zunächst misstrauen sie mir, und die dominanten Weibchen beobachten mich scharf. Die Bonobos sind den ganzen Tag auf Futtersuche und ich mache mit – das ist der einfachste Weg, mich unter sie zu mischen. Wir verspeisen Früchte, junge Blätter und das weiche weiße Mark, das sie aus bestimmten Pflanzenstängeln herausschälen. Jeden Tag komme ich ihnen etwas näher, und nach etwa zwei Wochen akzeptieren sie mich und gewähren mir Einblick in ihr tägliches Leben.

Eines Morgens fressen sie Früchte, die Annonen ähneln. Mit den Fingern ziehen sie das gelbliche Fruchtfleisch auseinander. Plötzlich bemerke ich einen Tumult im Nachbarbaum. Eines der älteren Weibchen hat ein Dornschwanzhörnchen in einer Baumhöhle gefangen. Gierig frisst es das Fleisch und teilt seinen Fang mit den anderen ausgewachsenen Weibchen. Hohmann sagt, dass wilde Bonobos manchmal auch jagen und dass Fleisch ein fester Bestandteil ihrer Ernährung ist. Dagegen ist die Rolle der Sexualität in den Bonobogemeinschaften hier längst nicht so augenfällig. Nur einmal sehe ich, wie unter einem Früchte tragenden Baum soziosexuelles Verhalten zur Konfliktlösung eingesetzt wird. Anscheinend sind Bonobos in der freien Natur so sehr damit beschäftigt, Futter zu suchen, zu fressen und ihren Nachwuchs großzuziehen, dass für die gesteigerte sexuelle Aktivität, die wir bei ihren in Gefangenschaft lebenden Artgenossen beobachten, keine Zeit bleibt oder einfach keine Notwendigkeit besteht.

Monatelang verfolgte ich die Bonobos in Lui Kotale und anderswo im Kongobecken. In manchen Augenblicken wirkten sie fast menschlich – ihre vertraut aussehenden Hände oder eine gewisse Neugier in ihren Augen. In anderen Augenblicken fühlte ich mich wie ein Betrachter ihrer friedlichen Welt und schämte mich für meine Spezies, unsere Geschichte und unsere mögliche Unfähigkeit, die wilden Bonobos zu retten. Sie sind gefährdet und gesetzlich geschützt, aber ihre Zahl sinkt weiter, denn sie werden von Wilderern gejagt, als Buschfleischlieferanten oder für den illegalen Wildtierhandel. Und ihr Lebensraum ist größtenteils zerstört. Nur schätzungsweise 15 000 Tiere haben in der Wildnis überlebt. Der Kongo hat während des letzten Jahrhunderts gelitten. Wegen der herrschenden Armut und der schlecht funktionierenden Institutionen ist er nur begrenzt fähig, den Bonobos eine sichere Zukunft zu bieten. Aber unsere engsten Verwandten leben nur hier – südlich des Kongostroms. Wenn die Bonobos hier nicht überleben, überleben sie nirgendwo.

NOS COUSINS MÉCONNUS

Notre coucou pétarade sur la piste poussiéreuse puis s'élève dans le ciel clair ; fixant le sol, je vois disparaître Kinshasa, tentaculaire capitale de la République démocratique du Congo qui palpite au rythme de l'énergie, du chaos et du danger sous-jacent palpable. Je pars donc sans regret. L'avion s'incline et vire, et nous entamons notre périple vers l'est au-dessus d'une immense forêt verte à la vue de laquelle je souris à m'en décrocher la mâchoire. Je suis à l'étroit dans ce petit avion avec mon assistant Robert Horan, l'écrivain David Quammen et Gottfried Hohmann, spécialiste des bonobos en liberté. Nous nous rendons pour les photographier à Lui Kotale, un camp de recherche situé en bordure du Parc national de la Salonga, au cœur du bassin du Congo.

Les bonobos (*Pan panicus*), les chimpanzés (*Pan troglodytes*) et le genre humain (*Homo sapiens*) ont un ancêtre commun qui vivait dans les forêts équatoriales d'Afrique centrale il y a des millions d'années. Notre lignée commune s'est sans doute scindée il y a sept millions d'années ; puis, il y a deux millions années, la naissance des monts bordant le Rift Albertin et le creusement du bassin du Congo ont défini le cours actuel du fleuve Congo et divisé les ancêtres des bonobos et des chimpanzés en deux populations. Celles-ci ont suivi des parcours distincts dans l'histoire de l'évolution de sorte qu'aujourd'hui, séparés par une immense étendue d'eau brune et calme, les bonobos peuplent le sud du fleuve Congo, les chimpanzés, vivent au nord de celui-ci.

Les bonobos sont un peu plus petits que les chimpanzés, avec de longues pattes et des têtes plus petites, mais ces différences de morphologie sont dérisoires comparées à leurs différences de comportement. Les bonobos forment jusqu'ici le seul groupe de grands singes, genre humain compris, où ce sont clairement les femelles qui ont le pouvoir ! Dans leurs communautés, celui-ci est exercé en commun par des femelles de haut rang. À l'opposé, chez les chimpanzés, des mâles dominants dirigent et défendent leur statut par l'intimidation et l'agression. Les bonobos évitent la violence et résolvent les conflits plutôt par des comportements sociosexuels. Ceux-ci sont amplifiés en captivité, à tel point que le peu que la plupart des gens savent des bonobos, c'est que ces grands singes « font l'amour, pas la guerre ». Mais cette simplification donne une représentation erronée de ces animaux intelligents et démontre combien nous méconnaissons notre parent le plus proche.

Nous survolons pendant près de trois heures une forêt continue avant d'atterrir sur une étroite piste en terre bordée d'une mer d'arbres tropicaux denses. Mais nous sommes encore loin d'être arrivés. Descendus de l'avion, nous chargeons nos guides et nous-mêmes pour entamer un trek de deux jours en forêt. Par endroits, celle-ci s'ouvre sur des prairies et nous passons la nuit à même le sol après nous être régalés d'un grand rat d'eau capturé et grillé au feu du camp par l'un des guides. Nous traversons la rivière Lokoro en pirogue puis deux autres cours d'eau, et au bout de 35 kilomètres, nous parvenons dans une sorte de clairière où nous accueillent un ensemble de jolies huttes à toit de chaume et de tentes, deux panneaux solaires et un groupe de spécialistes allemands des primates. Nous sommes arrivés à Lui Kotale. L'équipe sous la direction de Gottfried Hohmann en sait plus sur les bonobos que quiconque, et ses découvertes dissipent quasiment toutes nos idées reçues fondées sur des observations de groupes en captivité.

Le lendemain matin, je m'éveille avant l'aube et suis deux chercheurs jusqu'à l'endroit où les bonobos ont dormi. Chaque soir, ils construisent des nids de fortune à partir de rameaux. À 5 heures et demie, ils se lèvent. Nous les observons de loin, tandis que les chercheurs gribouillent quelques notes à la hâte, puis soudain, la course d'obstacles indissociable de la primatologie est lancée. Les bonobos se déplacent sans effort à travers la canopée, glissant jusqu'au sol forestier pour le fouiller en quête de feuilles et de tiges. Comptant environ 45 individus, le groupe est divisé en sous-groupes de quatre à huit. Au début, ils se méfient de moi, et les femelles dominantes m'observent attentivement. Comme ils fourragent toute la journée, je me joins à eux, car c'est le meilleur moyen de s'intégrer. Nous mangeons des fruits, de jeunes pousses et la tendre moelle blanche qu'ils extraient des tiges de certaines plantes. Chaque jour, je m'approche un peu plus et au bout d'environ deux semaines, ils m'acceptent et me laissent brièvement entrevoir leur quotidien.

Un matin qu'ils dévorent des fruits semblables à des anones, déchirant la chair vert jaune de leurs doigts, j'entends une lutte dans l'arbre voisin. L'une des femelles a attrapé un anomalure aptère (petit rongeur volant) dans une cavité de l'arbre. Elle se délecte de sa chair, partageant sa prise avec les autres femelles adultes. D'après Gottfried Hohmann, la chasse est courante, et la viande figure en bonne place dans l'alimentation de ces bonobos. Par contre, le rôle de la sexualité dans ces communautés est nettement moins manifeste. J'observe une seule fois un comportement socio-sexuel destiné à résoudre un conflit concernant un arbre fruitier. Dans la nature, il semble que les bonobos sont tout simplement trop occupés à fouiller le sol, manger et élever leurs petits, et qu'ils n'ont ni le temps ni le besoin de se livrer à la forte activité sexuelle observée en captivité.

J'ai passé des mois à suivre les bonobos à Lui Kotale et ailleurs dans le bassin du fleuve Congo. Tantôt, ils semblaient presque humains, par l'apparence familière de leurs mains ou une certaine curiosité dans le regard. Tantôt, je me sentais comme un voyeur épiant un monde paisible, gêné par mon espèce, par notre histoire et notre incapacité à sauver les bonobos évoluant en liberté. Ces animaux sont menacés et protégés par la loi mais leur nombre continue de décliner. On les chasse pour en faire de la viande de brousse et pour le commerce d'espèces sauvages, tout en détruisant leur habitat. Peut-être 15 000 survivent en liberté. Le Congo a souffert au cours du siècle dernier ; la pauvreté et le dysfonctionnement des institutions limitent la capacité de ce pays à offrir aux bonobos un avenir sûr. Mais c'est là que vivent nos plus proches parents – au sud du fleuve Congo. Si les bonobos ne survivent pas là-bas, ils ne survivront nulle part ailleurs.

...

FOLLOWING PAGES: A playful bonobo youngster stretches on its mother's belly.

FOLGENDE SEITEN: Ein verspieltes Bonobojunges räkelt sich auf dem Bauch seiner Mutter.

PAGES SUIVANTES : Étendu sur sa mère, un juvénile bonobo s'amuse à faire des étirements.

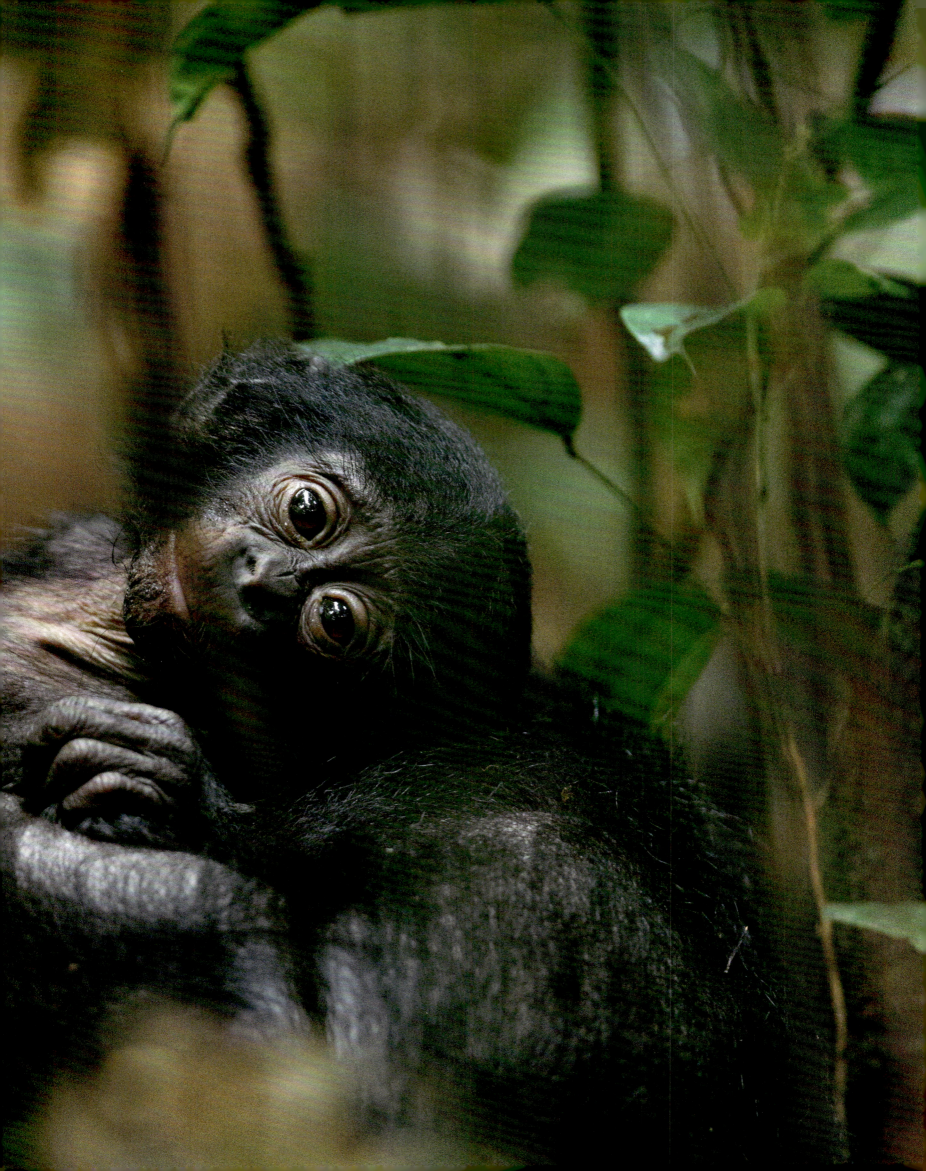

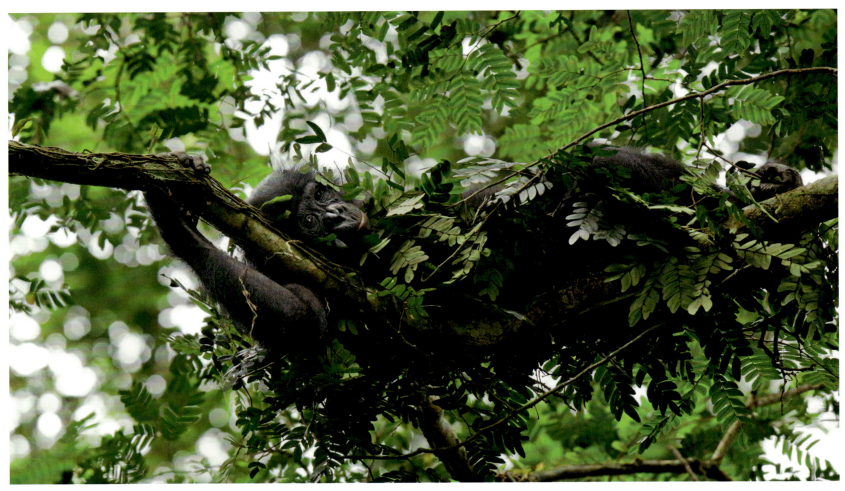
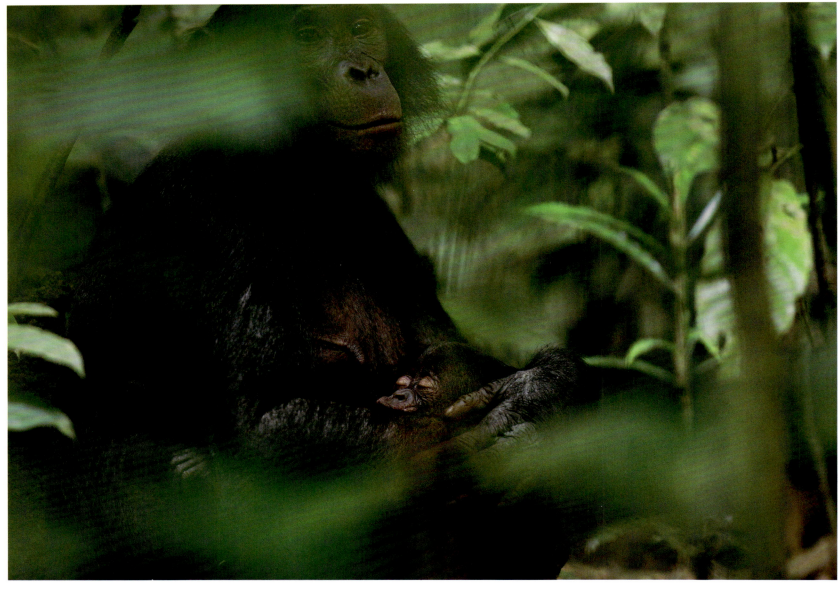

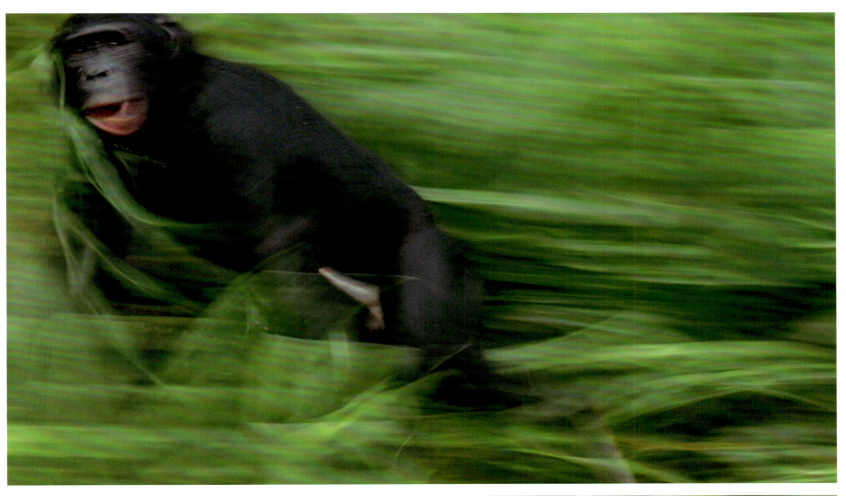
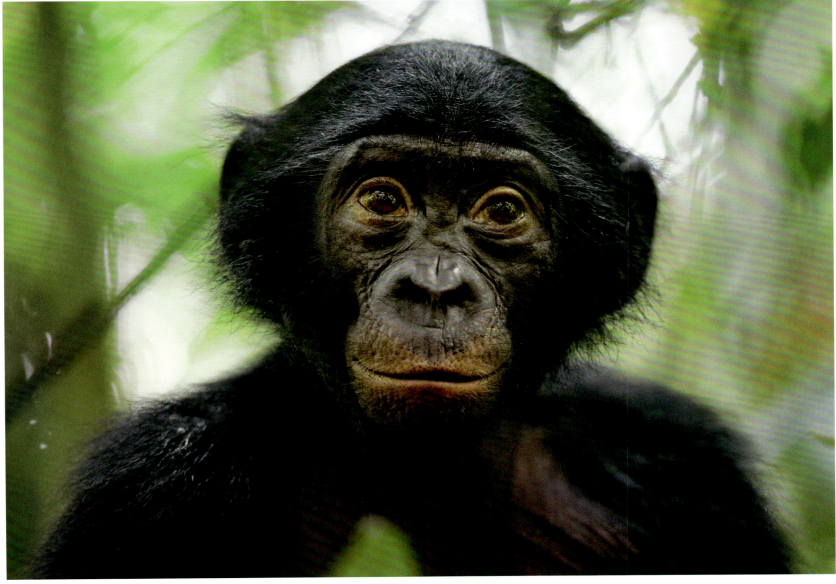

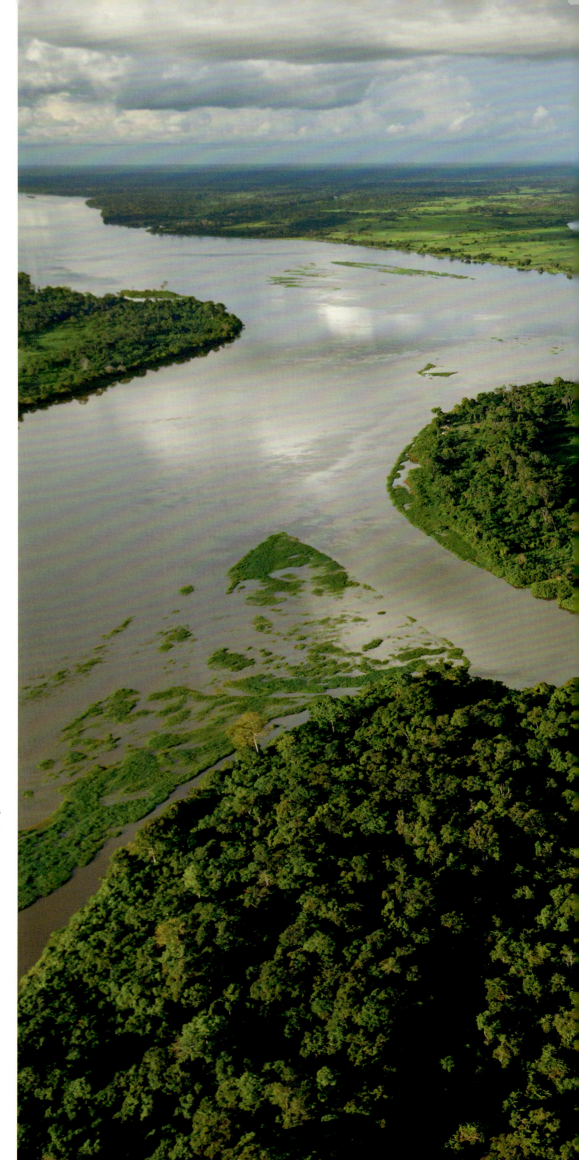

PREVIOUS PAGES, CLOCKWISE FROM LEFT:
This female built a "nest" in the tree canopy to nap at midday—the nest protects her from aggressive bees; a captive bonobo races through the undergrowth in a sanctuary near Kinshasa. In captive settings, it is very common to see arousal, especially when food is on offer; a young male bonobo meets my gaze in Kokolopori Bonobo Reserve; a touching moment: a bonobo mother nursing her infant.
OPPOSITE: A twilight panorama over the Congo River: the biogeographic divide between bonobos and chimpanzees.

VORHERIGE SEITEN, IM UHRZEIGERSINN VON LINKS: Dieses Weibchen baut sich ein „Nest" im Baumkronendach, um ein Mittagsschläfchen zu halten – das Nest schützt sie vor aggressiven Bienen; ein gefangener Bonobo rennt in einer Pflegestation bei Kinshasa durchs Unterholz. Bei Bonobos in Gefangenschaft sind häufig Erregungszustände zu beobachten, besonders wenn es Futter gibt; ein junges Bonobomännchen erwidert meinen Blick im Bonobo-naturreservat Kokolopori; ein bewegender Augenblick: eine Bonobomutter stillt ihr Kind.
GEGENÜBER: Ein frühabendlicher Rundblick über den Kongo-Fluss, der die biogeografische Grenze zwischen den Bonobos und den Schimpansen bildet.

PAGES PRÉCÉDENTES, DANS LE SENS HORAIRE EN PARTANT DE LA GAUCHE : Pour sa pause, cette femelle s'est construit un « nid » qui la protège des abeilles ; bonobo filant dans les sous-bois d'une réserve près de Kinshasa. Les scènes d'excitation sont très courantes en captivité, surtout s'il y a de la nourriture à la clé ; un jeune mâle bonobo croise mon regard appuyé dans la Kokolopori Bonobo Reserve ; scène émouvante : mère bonobo donnant la tétée.
CI-CONTRE : Panorama crépusculaire sur le fleuve Congo – séparation biogéographique entre bonobos et chimpanzés.

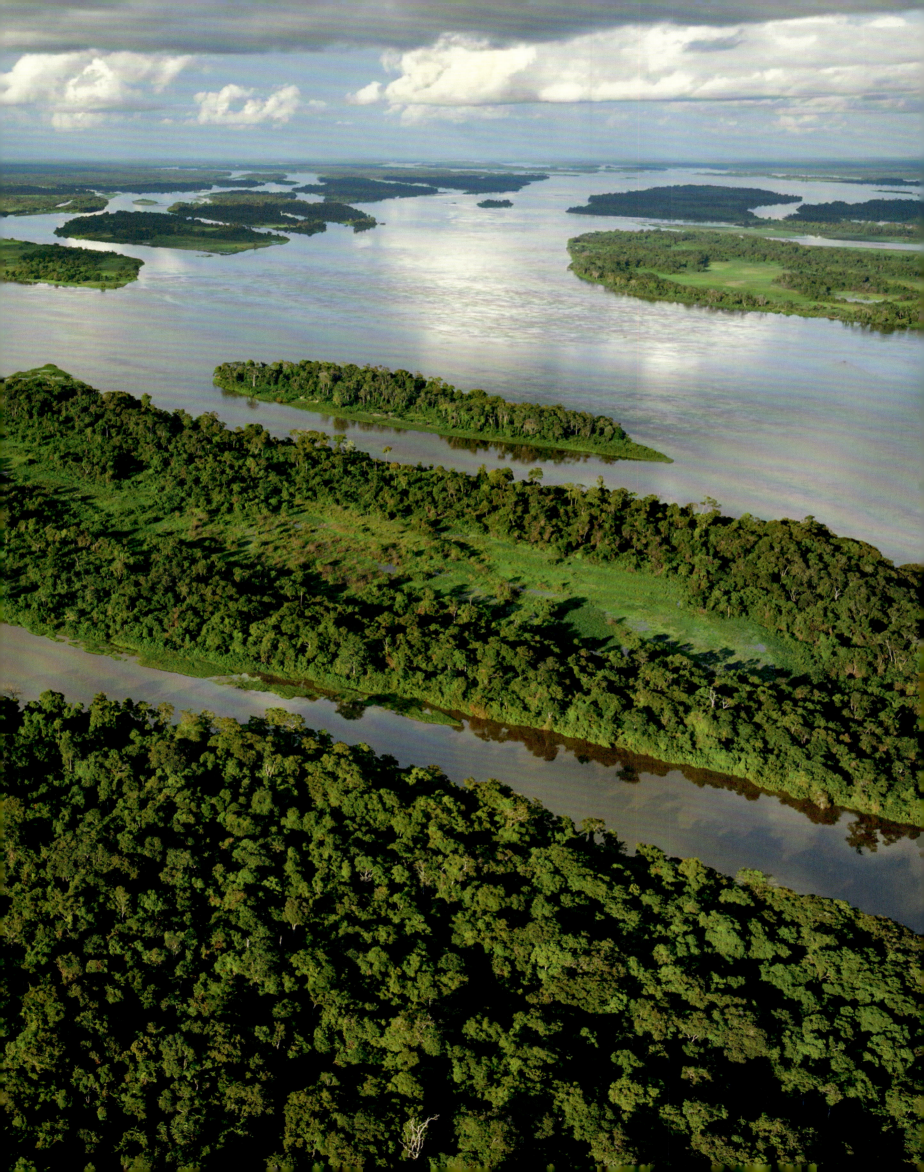

4
INTERDEPENDENCE & INTERACTIONS
INTERDEPENDENZ & INTERAKTION
INTERDÉPENDANCE & INTERACTIONS

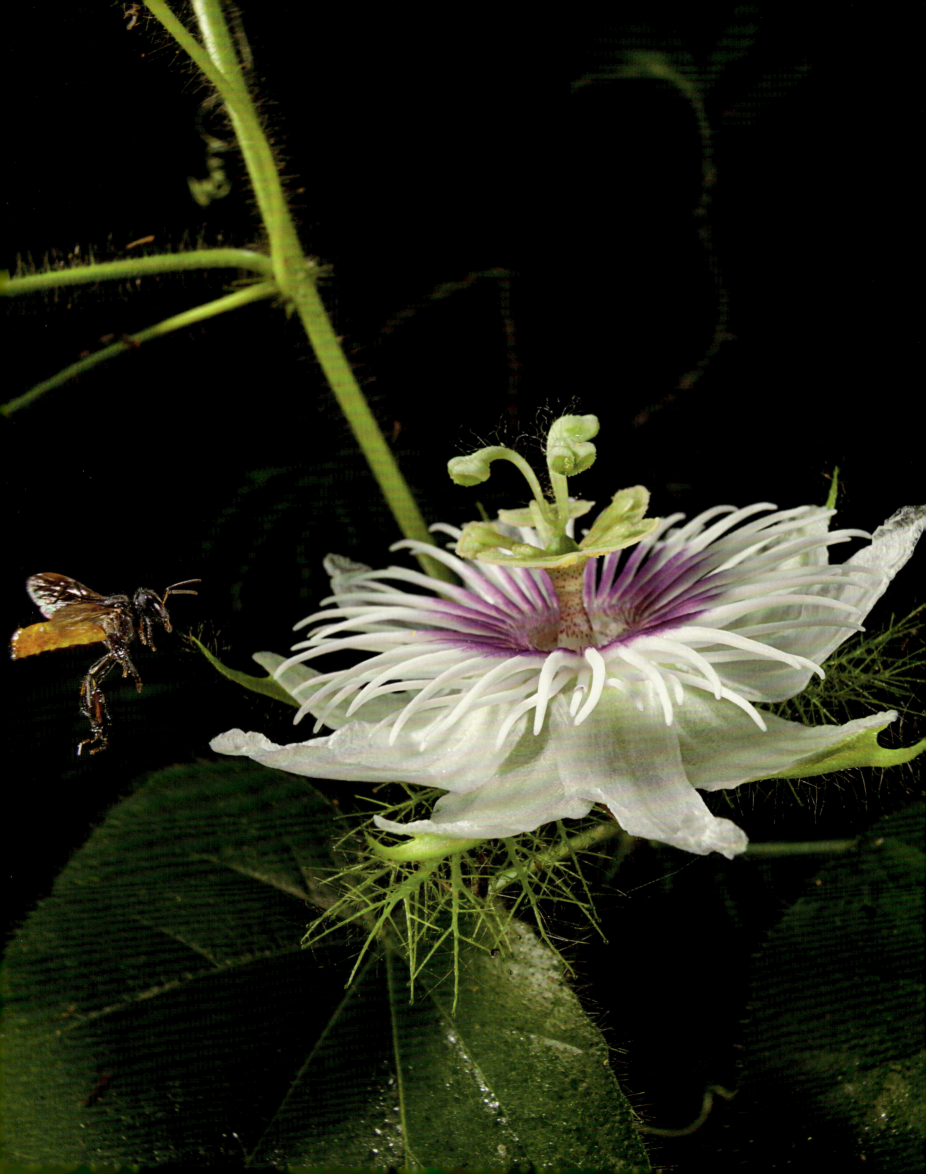

POLLINATION
BESTÄUBUNG | POLLINISATION

SWEET EXCHANGE

Pollination, or the transfer of pollen from the male to the female parts of a flower, is essential for flowering plants to create seeds and reproduce. Some species, like grasses, rely on the wind to blow pollen from the male flowering parts to the female receptacle, but the vast majority employ a third party to courier their pollen from A to B. Animals pollinate almost 85 percent of the world's 295,000 known flowering plants, and in tropical forests this number climbs to over 95 percent. Here, many plants are rare and the nearest flowering individual of the same species may be hundreds, if not thousands, of meters away. For these rare tropical species, it is much more reliable to use a specific pollen vector than to rely on the vagaries of the wind which rarely penetrate the forest canopy.

Thousands of species of animals have been coerced into pollinating flowers. Bees, flies, and beetles are some of the most prolific pollinators, but a huge array of other animals join them in this endeavor of helping plants make more plants. In tropical forests representatives from almost every animal group are employed: hummingbirds and bats, ants and wasps, butterflies and moths, kinkajous and opossums. Even a gecko can be pulled in to drink the sugary nectar on offer, and then wander off to inadvertently pollinate the next flower with the pollen smeared on its sticky feet.

Flowering plants and their pollinators have evolved side-by-side over millions of years, mirroring each other's needs. In some instances, coevolution has created tight mutualisms, where a single plant species is pollinated by a single animal species. But equally some species are super pollinators; the western honeybee (*Apis mellifera*) has extended its range to every continent except Antarctica—helped by human's love of honey—and it pollinates thousands of plant species. Perhaps the most fascinating pollination system is that of tropical fig trees. The fig tree's partner is a tiny wasp—the tree provides the wasp with a safe place to raise its young and, in return, the wasp pollinates the tree. Inside a little, round, unripe fig are thousands of tiny flowers arranged around a hollow center. Female fig wasps squeeze into an unripe fig, where they deposit the pollen they are carrying and lay their own eggs inside about half of the microscopic flowers. From these eggs, the male wasps hatch and mate with the yet unhatched females. Then the impregnated females emerge and take off, full of eggs and coated with pollen, in search of another tree. Guided by the scent of receptive fig flowers, a female may fly miles to the next fig tree, where she squeezes inside the unripe fruit and the cycle begins again. There are more than 1,000 fig species globally, and each has its own specialized fig wasp pollinator.

In the intricate web of interactions that underpin tropical forests, animals may depend on the plants of the forest for food, but equally plants depend on animals so that they may reproduce.

EIN SÜSSER TAUSCH

Die Bestäubung, also die Übertragung von Pollen von den männlichen auf die weiblichen Teile einer Blüte, ist für Blütenpflanzen unverzichtbar, um Samen zu bilden und sich zu vermehren. Manche Spezies, wie die Gräser, sind darauf angewiesen, dass der Wind die Pollen von den männlichen Blütenteilen auf das weibliche Blütenorgan weht, aber die große Mehrheit lässt ihre Pollen durch einen Kurier von A nach B bringen. Tiere bestäuben fast 85 Prozent der 295 000 bekannten Blütenpflanzen der Erde, in Tropenwäldern sind es sogar über 95 Prozent. Hier sind manche Pflanzen so selten, dass das nächste blühende Exemplar derselben Spezies Hunderte, wenn nicht Tausende von Metern entfernt sein kann. Für diese seltenen tropischen Spezies ist es sicherer, einen bestimmten Pollenüberträger zu benutzen, als sich auf den launischen Wind zu verlassen, der nur selten durch das Kronendach des Waldes dringt.

Tausende von Tierarten werden dazu gebracht, Blüten zu bestäuben. Bienen, Fliegen und Käfer gehören zu den produktivsten Bestäubern, aber eine ganze Menge anderer Tiere helfen den Pflanzen ebenfalls, sich zu vermehren. In Tropenwäldern werden Vertreter fast jeder Tiergruppe dafür gebraucht: Kolibris und Fledermäuse, Ameisen und Wespen, Schmetterlinge und Nachtfalter, Wickelbären und Opossums. Selbst Geckos lassen sich darauf ein, von dem angebotenen süßen Nektar zu trinken. Dann laufen sie weiter und bestäuben unabsichtlich die nächste Blüte mit den Pollen, die an ihren klebrigen Füßen haften blieben.

Blütenpflanzen und ihre Bestäuber entwickelten sich gemeinsam im Laufe von vielen Millionen Jahren, denn sie brauchen einander. In manchen Fällen ließ

PREVIOUS PAGES: A western long-tailed hermit (*Phaethornis longirostris*) visits a bloom on a passionflower vine (*Passiflora vitifolia*). Its curved bill fits perfectly into the flower, allowing it to drink the nectar on offer while pollinating the flower, Panama.
OPPOSITE: A stingless bee visits a beautiful white passionflower (*Passiflora* sp.) to collect pollen and simultaneously pollinate the flower, Panama.

VORHERIGE SEITEN: Der Westliche Langschwanz-Schattenkolibri (*Phaethornis longirostris*) besucht eine Blüte einer Passionsblume (*Passiflora vitifolia*). Sein gebogener Schnabel passt perfekt in die Blüte, so dass er den angebotenen Nektar trinken kann, während er sie bestäubt, Panama.
GEGENÜBER: Eine stachellose Biene besucht eine wunderschöne weiße Passionsblume (*Passiflora* sp.), um Pollen zu sammeln und gleichzeitig die Blüte zu bestäuben, Panama.

PAGES PRÉCÉDENTES : Un ermite à longue queue (*Phaethornis longirostris*) butine une passiflore à feuilles de vigne (*Passiflora vitifolia*). Son long bec arqué s'insérant parfaitement dans la fleur, il peut en boire le nectar tout en la pollinisant, Panama.
CI-CONTRE : Une abeille sans dard inspecte une magnifique passiflore blanche (*Passiflora* sp.) pour recueillir du pollen et la polliniser, Panama.

die Koevolution enge Mutualismen entstehen, bei denen eine bestimmte Pflanzenart von einer bestimmten Tierart bestäubt wird. Aber es gibt auch einige Spezies, die Superbestäuber sind. Die Westliche Honigbiene (*Apis mellifera*) hat ihr Verbreitungsgebiet auf alle Kontinente außer der Antarktis ausgedehnt – der Appetit der Menschen auf Honig half ihr dabei – und sie bestäubt Tausende von Pflanzenarten. Das vielleicht faszinierendste Bestäubungssystem ist das der tropischen Feigenbäume. Der Partner des Feigenbaums ist eine kleine Wespe – der Baum bietet der Wespe einen sicheren Platz, um ihren Nachwuchs großzuziehen, und dafür bestäubt die Wespe den Baum. In einer kleinen runden unreifen Feige sind Tausende winziger Blüten um eine hohle Mitte angeordnet. Weibliche Feigenwespen zwängen sich in eine unreife Feige, deponieren dort die Pollen, die sie an sich tragen, und legen ihre eigenen Eier in etwa der Hälfte der mikroskopisch kleinen Blüten. Aus diesen Eiern schlüpfen später die männlichen Wespen und paaren sich mit den noch nicht geschlüpften Weibchen. Dann kommen die schwangeren Weibchen heraus, fliegen davon – voller Eier und mit Pollen überzogen – und suchen sich einen anderen Baum. Vom Geruch empfänglicher Feigenblüten geleitet, kann ein Weibchen Kilometer bis zum nächsten Feigenbaum fliegen. Sie zwängt sich in eine unreife Frucht, und der Kreislauf beginnt von Neuem. Weltweit gibt es mehr als 1000 Feigenarten und jede hat ihren eigenen Bestäuber.

Im komplizierten Interaktionssystem, das Tropenwälder am Leben erhält, können Tiere auf Pflanzen als Nahrungsspender angewiesen sein, aber Pflanzen können auch von Tieren abhängig sein, ohne die sie sich nicht vermehren können.

ÉCHANGES SUBTILS

La pollinisation ou transfert du pollen de l'organe de reproduction mâle vers l'organe de reproduction femelle est essentiel aux plantes à fleur pour former des fleurs contenant des graines et se reproduire. Si certaines espèces, comme les graminées, confient au vent le soin de transporter le pollen vers le réceptacle, la grande majorité des plantes font appel à une tierce partie. Les animaux pollinisent quasiment 85 % des 295 000 plantes à fleur connues dans le monde, un chiffre qui dépasse les 95 % dans les forêts tropicales. Dans ce milieu, nombre d'espèces sont rares, et l'individu d'une même espèce le plus proche peut être distant de plusieurs centaines voire milliers de mètres. Il est alors plus sûr d'utiliser un vecteur spécifique pour acheminer le pollen que de s'en remettre aux caprices du vent, qui pénètre rarement la canopée.

Des milliers d'espèces animales sont amenées à polliniser les fleurs. Si les abeilles, les mouches et les coléoptères font partie des pollinisateurs les plus actifs, ils sont rejoints dans leurs efforts pour aider les plantes à se reproduire par une grande diversité d'animaux. Dans les forêts tropicales, des représentants de presque tous les groupes participent à ces efforts : colibris et chauves-souris, fourmis et guêpes, papillons et mites, kinkajous et opossums. Même le gecko peut être amené à boire le nectar sucré avant d'errer et de déposer par hasard dans le réceptacle de la fleur voisine le pollen qui colle à ses pattes.

Les plantes à fleur et leurs pollinisateurs ont évolué côte à côte durant des millions d'années, répondant mutuellement à leurs besoins. Dans certains cas, la coévolution a engendré d'étroits mutualismes, une espèce végétale donnée étant pollinisée par une seule et même espèce animale. Mais il existe également des espèces superpollinisatrices ; aidée par l'amour du genre humain pour le miel, l'abeille européenne (*Apis mellifera*) a étendu son territoire à tous les continents, à l'exception de l'Antarctique, et elle pollinise des milliers d'espèces végétales. Mais le mode de pollinisation le plus fascinant est peut-être celui des figuiers tropicaux. La pollinisatrice est une minuscule guêpe – à qui l'arbre procure un endroit sûr pour élever ses petits et qui, pour le remercier, le pollinise. Une petite figue ronde encore verte contient des milliers de minuscules fleurs disposées autour d'un centre creux. Les guêpes du figuier (agaonidés) femelles s'infiltrent dans cette petite figue, où elles déposent leur pollen et pondent leurs œufs dans la moitié environ de ses fleurs microscopiques. Les mâles qui éclosent de ces œufs fécondent les femelles non encore écloses. Celles-ci sortent du fruit et s'envolent – chargées d'œufs et de grains de pollen – en quête d'un autre figuier. Guidée par l'arôme des fleurs, une femelle peut voler sur des kilomètres pour trouver le prochain figuier, où elle se glisse dans un fruit encore vert pour lancer un nouveau cycle reproductif. On dénombre plus de 1 000 espèces de figues ayant chacune sa guêpe pollinisatrice attitrée.

Dans le réseau complexe d'interactions à la base de la vie dans les forêts tropicales, des animaux sont tributaires de plantes de la forêt pour se nourrir, de même que les plantes dépendent d'animaux pour se reproduire.

OPPOSITE: One of the biggest flowers on earth, endemic to the forests of north Borneo, *Rafflesia keithii* is almost a meter (3.2 feet) in diameter and is pollinated by carrion-eating flies.
FOLLOWING PAGES: A parasitic fig wasp (*Idarnes* sp.) deposits eggs into a fig fruit (*Ficus obtusifolia*) from the outside, using its enormously long ovipositor. In the background is the true pollinator of the fig, the tiny wasp, *Pegoscapus hoffmeyeri*. Figs have highly specialized relationships with their pollinators and parasites, which have evolved over millions of years, Panama.

GEGENÜBER: Eine der größten Blüten der Erde. *Rafflesia keithii*, die in den Wäldern von Nordborneo heimisch ist, hat einen Durchmesser von fast einem Meter und wird von aasfressenden Fliegen bestäubt.
FOLGENDE SEITEN: Eine parasitäre Feigenwespe (*Idarnes* sp.) legt von außen mit ihrem extrem langen Legebohrer Eier in eine Feige (*Ficus obtusifolia*). Im Hintergrund ist die wirkliche Bestäuberin der Feige zu sehen, die winzige Wespe *Pegoscapus hoffmeyeri*. Feigen haben hochspezialisierte Beziehungen mit ihren Bestäubern und Parasiten, die sich in Millionen von Jahren entwickelten, Panama.

CI-CONTRE : Endémique du nord de Bornéo et pollinisée par des mouches nécrophages, *Rafflesia keithii* est l'une des plus grandes fleurs au monde avec près d'un mètre de diamètre.
PAGES SUIVANTES : Une guêpe du figuier (*Idarnes* sp.) dépose ses œufs dans une figue (*Ficus obtusifolia*) à l'aide d'un ovipositeur extraordinairement long. En arrière-plan, on devine la vraie pollinisatrice, une minuscule guêpe (*Pegoscapus hoffmeyeri*). Les figuiers entretiennent avec leurs pollinisateurs et parasites des relations hautement spécialisées, qui ont évolué au cours de millions d'années, Panama.

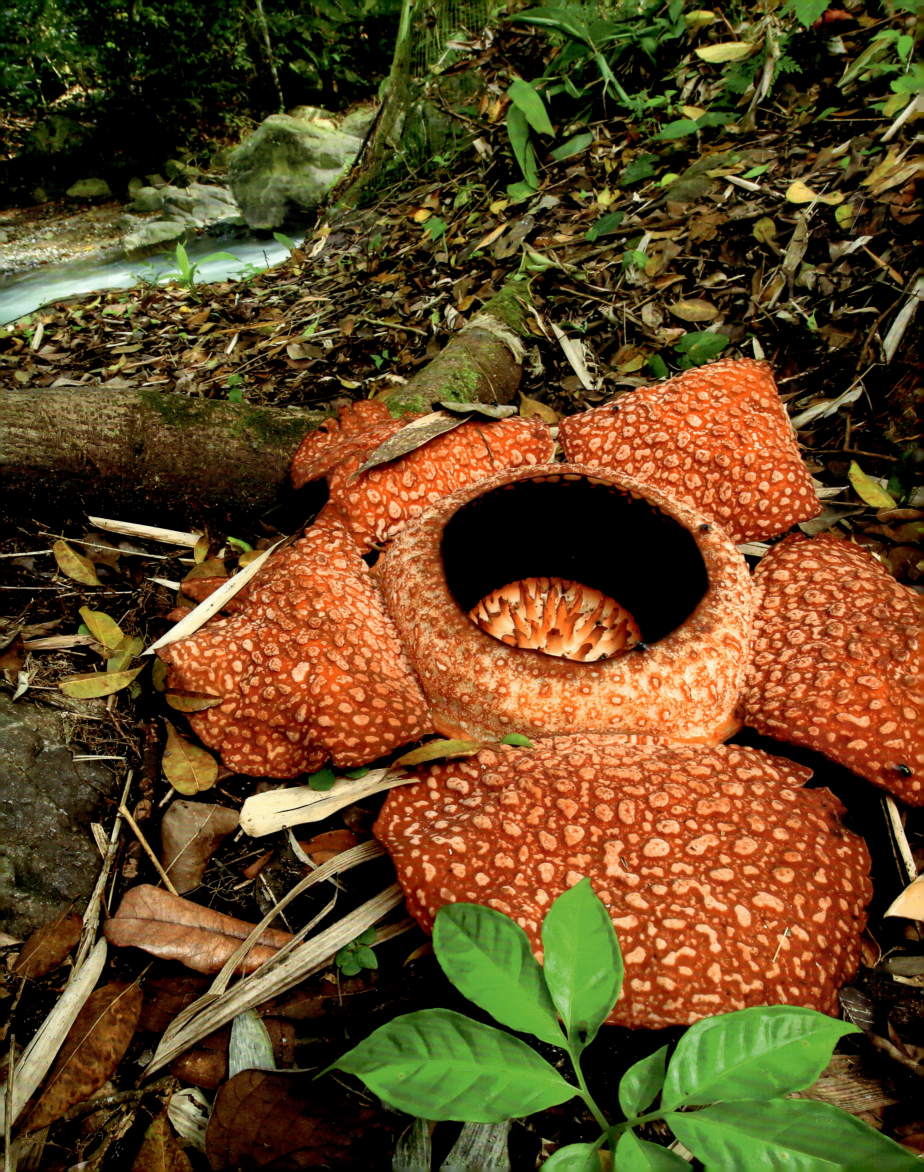

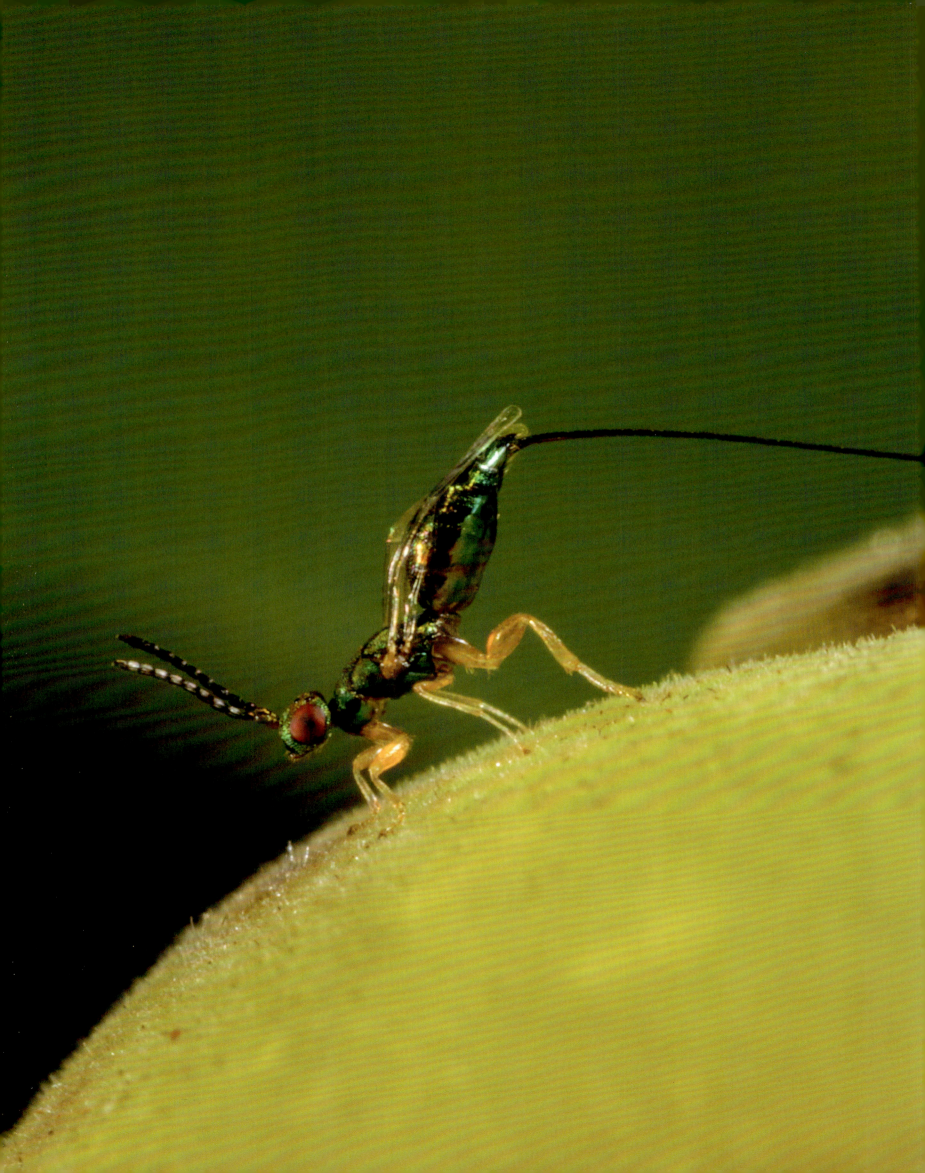

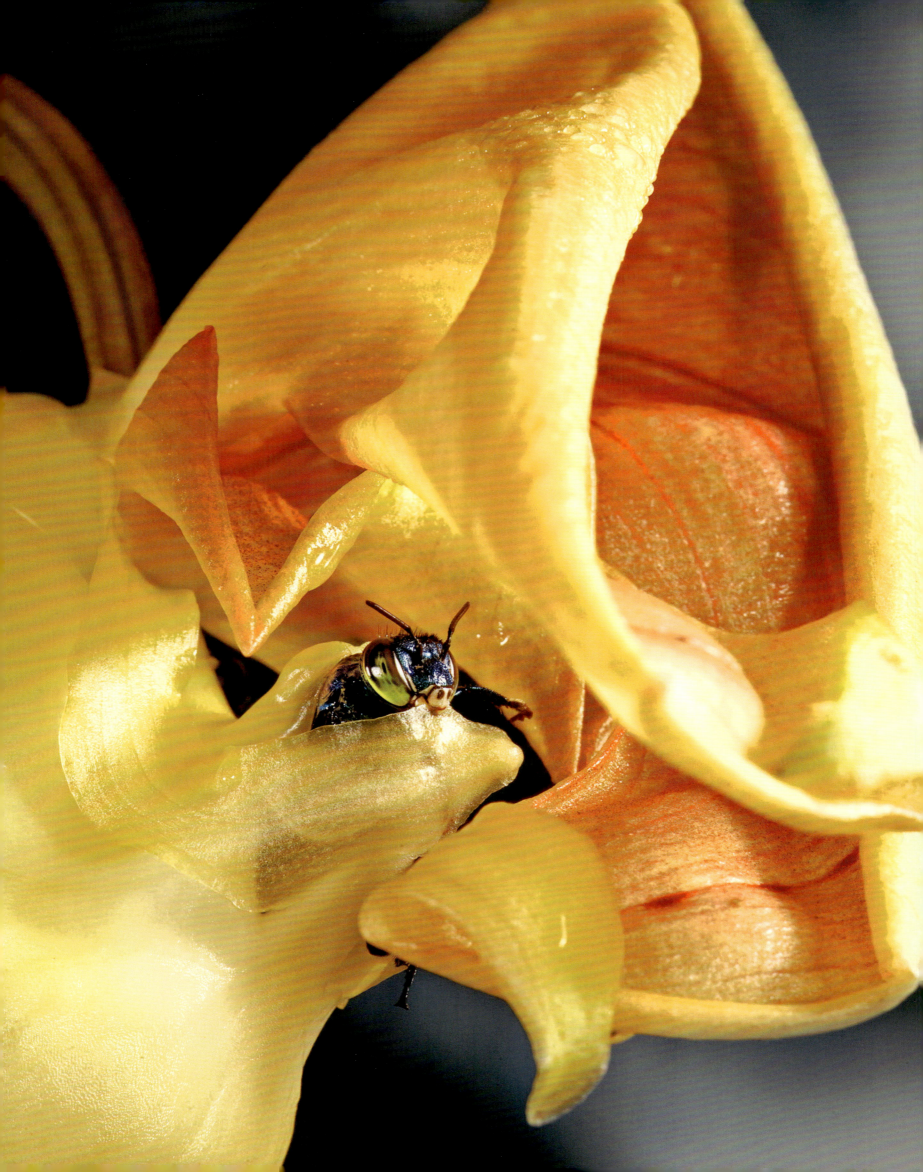

ORCHIDS & THEIR POLLINATORS
ORCHIDEEN & IHRE BESTÄUBER
POLLINISATION DES ORCHIDÉES

SOPHISTICATED TRICKSTERS

The relationships between plants and pollinators are diverse. Flowers may lure pollinators with bright colors or enticing scents, and the promise of food. Then, some plants offer nectar or edible pollen, and it is a simple exchange: food for pollen transport. But in many cases it is more complex, and the pollinator may be tricked into transporting pollen with little or no reward. Orchids are some of the most sophisticated tricksters of the plant world—just look at the hammer orchids of Western Australia (*Drakaea* sp.). Their flowers are contorted into the form of a female *Thynnidae* wasp and emit a scent that mimics her pheromones. Flowers lure in male wasps that try to mate with the fake female, and while grasping the deceptive flower a pollen package is stuck to the wasp's body, which it unwittingly deposits on the next flower in its misguided attempt to find a suitable mate. Some orchids have flowers that look or smell like food, while offering no edible reward; others, like the hammer orchids, have flowers that look or smell like female insects but with no chance of copulation. The deceitful orchids have employed a wealth of trickery to entice their pollinators.

RAFFINIERTE TRICKSER

Die Beziehungen zwischen Pflanzen und Bestäubern sind vielfältig. Blüten können Bestäuber mit leuchtenden Farben oder verführerischen Düften oder der Verheißung von Nahrung anlocken. Einige Pflanzen bieten Nektar oder essbaren Pollen an. Dann ist es ein einfacher Tausch: Futter gegen Pollentransport. Aber in vielen Fällen ist der Vorgang komplizierter. Manche Pflanzen bringen Bestäuber mit Tricks dazu, ihre Pollen zu transportieren, geben ihnen jedoch wenig oder nichts dafür. Orchideen gehören zu den raffiniertesten Tricksern der Pflanzenwelt, zum Beispiel die westaustralische Hammerorchidee (*Drakaea* sp.). Ihre Blüten ahmen das Aussehen der Weibchen der *Thynnidae*-Wespe nach und riechen nach deren Pheromonen. So locken sie die Wespenmännchen an, die versuchen, sich mit dem vorgetäuschten Weibchen zu paaren. Und während sie die trügerische Blüte umklammern, wird ihnen ein Pollenpaket auf den Körper geklebt, das sie unwissentlich zur nächsten Blüte tragen, die sie auf der Suche nach einem passenden Weibchen ansteuern. Einige Orchideen haben Blüten, die wie Nahrung aussehen oder riechen, können jedoch mit keiner essbaren Belohnung aufwarten. Andere, wie die Hammerorchideen, haben Blüten, die wie weibliche Insekten aussehen oder riechen, ohne dass eine Chance zur Paarung besteht. Die raffinierten Orchideen wenden zahlreiche Tricks an, um ihre Bestäuber zu ködern.

D'INGÉNIEUSES MYSTIFICATRICES

Les liens entre fleurs et pollinisateurs sont variés. Les unes attirent parfois les autres par des couleurs vives ou des parfums capiteux, ainsi que la promesse de nourriture. À cet égard, certaines plantes proposent du nectar ou du pollen comestible dans le cadre d'un échange simple : nourriture contre transport. Mais souvent, le mécanisme est bien plus complexe, le pollinisateur pouvant être amené par la ruse à transporter le pollen sans contrepartie ou presque. Les orchidées figurent parmi les plus ingénieuses mystificatrices, notamment les orchidées-marteaux (*Drakaea* sp.) de l'Ouest australien. Elles donnent à leur labelle la forme d'une guêpe thynnidée femelle et exhalent un parfum imitant ses phéromones. Elles amènent la guêpe mâle désirant s'accoupler à féconder la pseudo-femelle. Tandis que le mâle abusé s'agrippe à la tricheuse, il récolte un paquet de pollen qu'il déposera à son insu sur la prochaine fleur en tentant vainement de trouver une partenaire appropriée. Certaines orchidées ont des fleurs évoquant la nourriture par l'aspect et le parfum, alors qu'elles n'offrent aucune récompense comestible ; d'autres, comme les orchidées-marteaux, ont des fleurs simulant par leur aspect et leur parfum des insectes femelles, avec qui toute copulation est vaine. Les sournoises orchidées ont plus d'un tour dans leur sac pour séduire leurs pollinisateurs.

OPPOSITE: A male orchid bee (*Euglossa* sp.) emerges from a bucket orchid (*Coryanthes panamensis*). The orchid bee is attracted by the orchid's scent but falls into a trap: it slips from the slippery surface of the flower into a reservoir of liquid held within the intricate bloom. The bee can only escape via a narrow tunnel where a pollen package is deposited on its back.
FOLLOWING PAGES: Two male orchid bees are attracted by the sweet scents of a *Gongora powellii* orchid in Panama. Male orchids bees are great pollinators: they fly far and wide gathering volatile chemicals and resins that they use as perfume to attract females.

GEGENÜBER: Eine männliche Prachtbiene (*Euglossa* sp.) taucht aus einer Helmorchidee (*Coryanthes panamensis*) auf. Die Prachtbiene wird vom Duft der Orchidee angezogen, fällt jedoch in eine Falle – sie rutscht von der glatten Oberfläche der Blüte in einen Behälter mit Flüssigkeit in der verschlungenen Blüte. Aus dem kann sie nur durch einen engen Tunnel entkommen, in dem ihr ein Pollenpaket auf den Rücken geheftet wird.
FOLGENDE SEITEN: Zwei männliche Prachtbienen werden vom süßen Duft einer Harlekinorchidee (*Gongora powellii*) angezogen, Panama. Männliche Prachtbienen sind gute Bestäuber. Sie fliegen weit umher und sammeln flüchtige Duftstoffe und Harze, die sie als Parfüm benutzen, um Weibchen anzulocken.

CI-CONTRE : Abeille euglossine (*Euglossa* sp.) mâle sortant d'une orchidée-baquet (*Coryanthes panamensis*). Attirée par son parfum, elle avait été piégée : glissant à la surface visqueuse de la fleur, elle était tombée dans un réservoir de liquide dont elle ne pouvait s'échapper que par un étroit tunnel, du pollen se déposant sur son dos au passage.
PAGES SUIVANTES : Deux abeilles euglossines mâles sont attirées par le doux parfum de l'orchidée *Gongora powellii* du Panama. Grands pollinisateurs, ces mâles vont très loin collecter les composés volatils et les résines dont ils se parfument pour attirer les femelles.

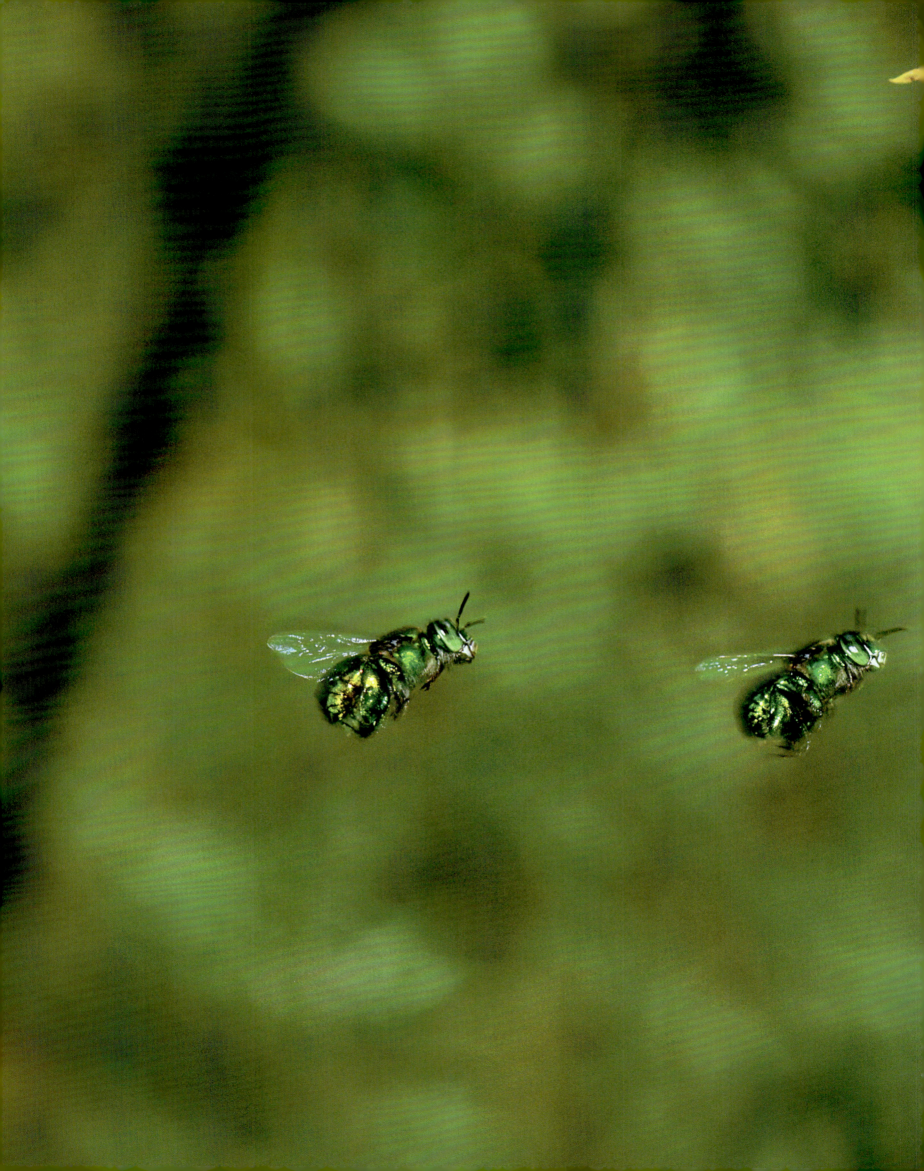

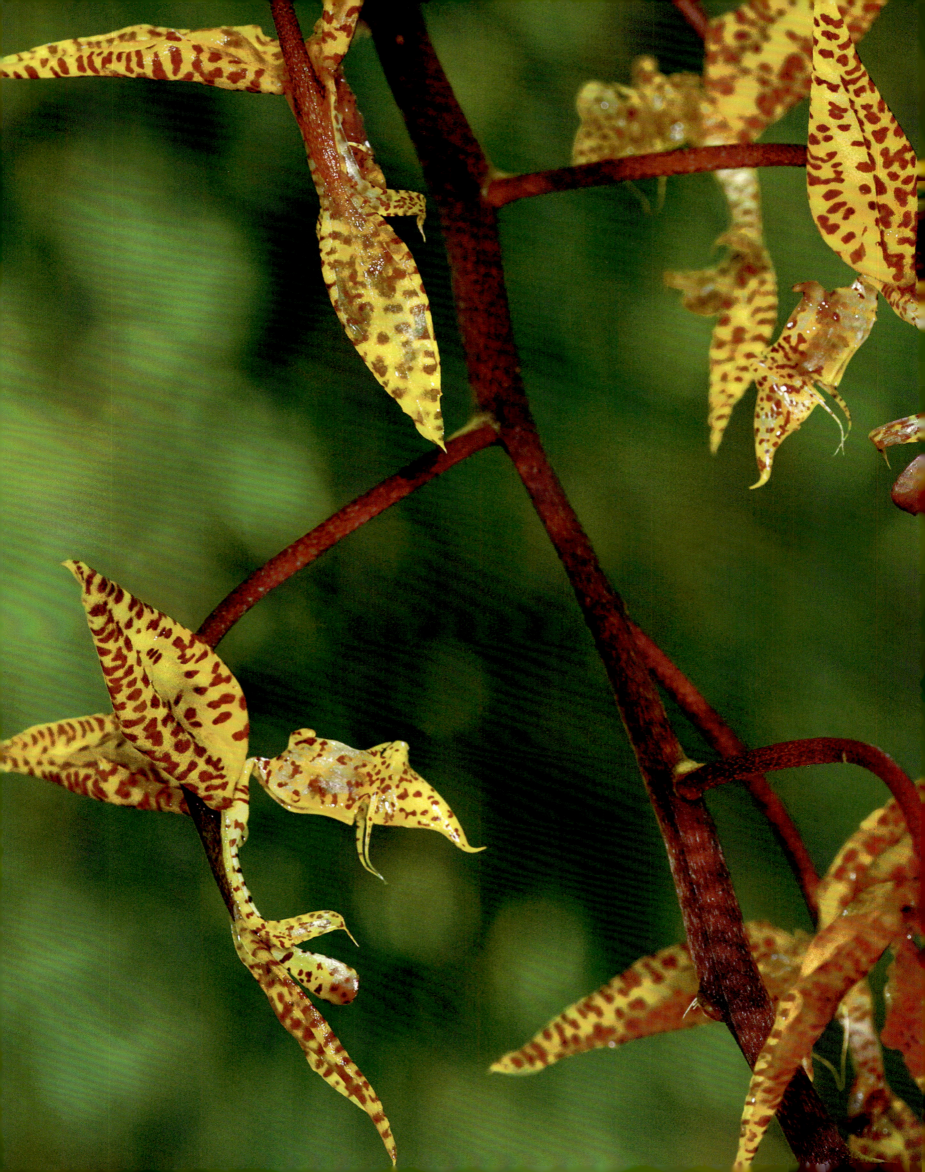

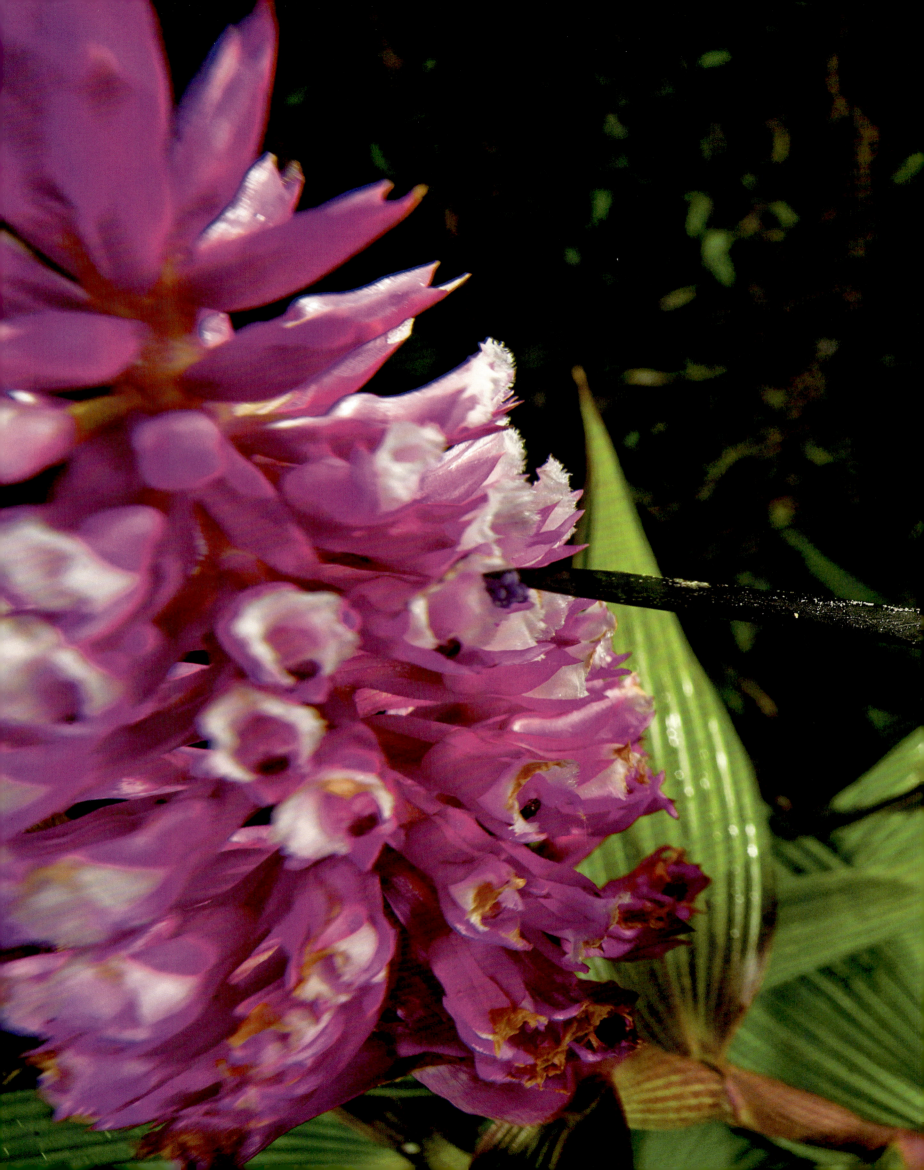

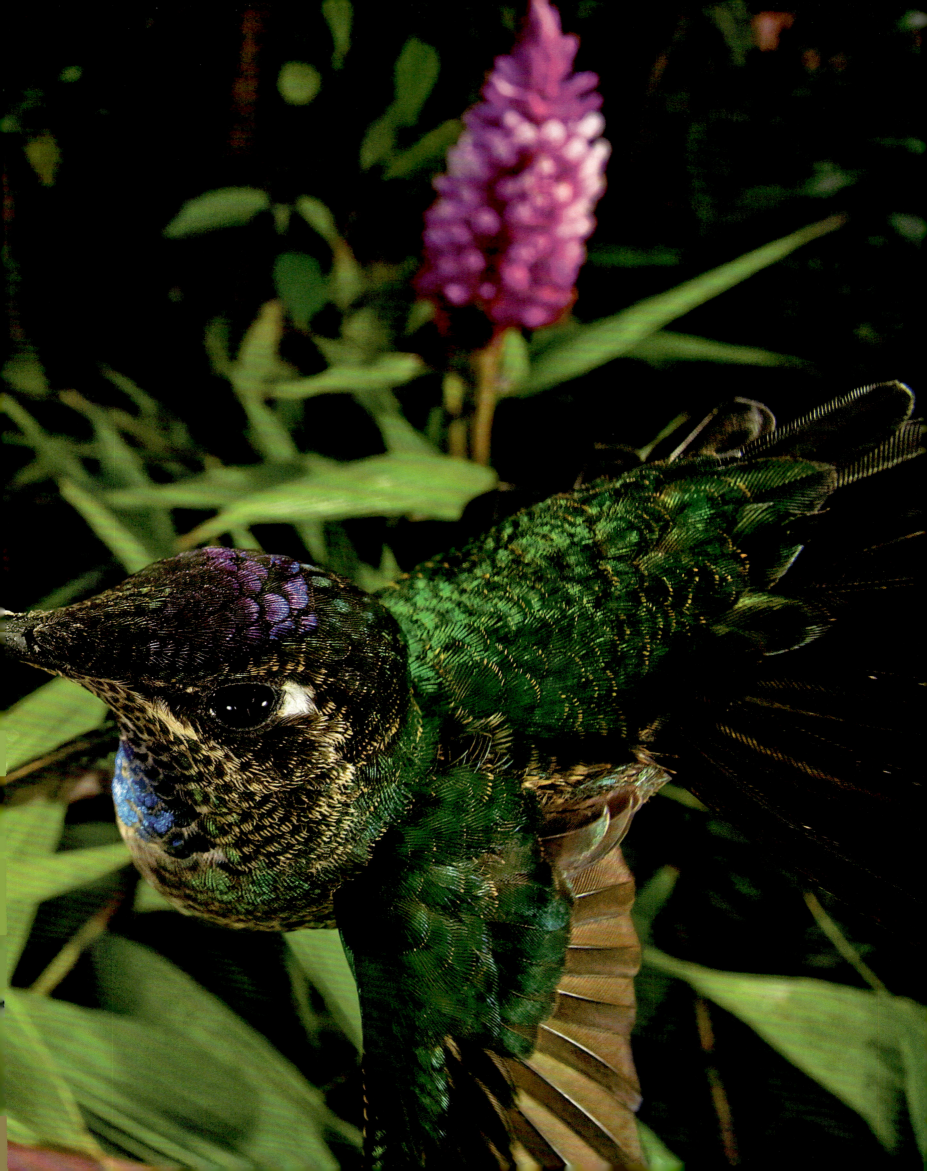

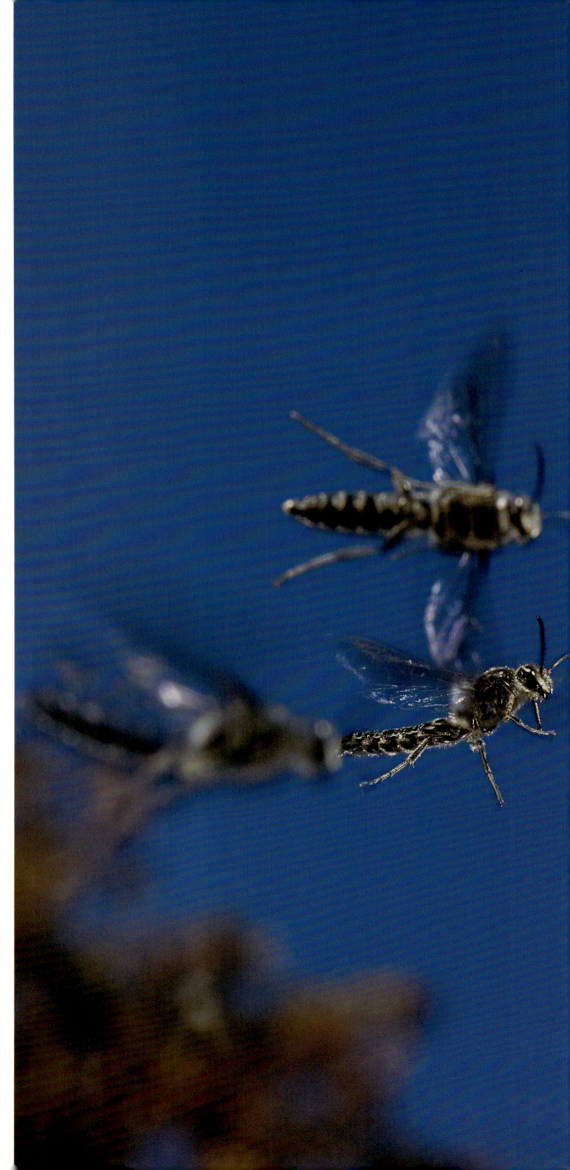

PREVIOUS PAGES: The magnificent hummingbird (*Eugenes fulgens*) pollinates the flower of an *Eleanthus* sp. orchid in the cloud forest in western Panama. You can see the purple pollen packet attached to the tip of its beak.
OPPOSITE: In northwestern Australia, a king spider orchid (*Caladenia pectinata*) is visited by pollinators—male parasitic wasps that are attracted by pheromones mimicking the scent of a female wasp.
FOLLOWING PAGES, CLOCKWISE FROM LEFT: This wonderfully complex orchid flower (*Stanhopea wardii*) is pollinated by orchid bees in the highlands of Panama; a *Heliconius* sp. butterfly pollinates an *Epidendrum radicans* orchid in exchange for nectar, Panama—this honest exchange is unusual among the deceptive orchids; a male orchid bee (*Euglossa* sp.) with pollinia (pollen packages) attached to its abdomen; a tiny fly is attracted by the scents of rotten flesh emitted by this *Masdevallia* sp. orchid in Panama's cloud forest

VORHERIGE SEITEN: Der Violettkron-Brillantkolibri (*Eugenes fulgens*) bestäubt die Blüte einer *Eleanthus*-Orchidee im Nebelwald im westlichen Panama – man erkennt das violette Pollenpaket, das an seiner Schnabelspitze haftet.
GEGENÜBER: Im nordwestlichen Australien wird eine Spinnenorchidee (*Caladenia pectinata*) von Bestäubern besucht – die männlichen parasitären Wespen werden von ihrem Duft angezogen, der wie der Sexuallockstoff einer weiblichen Wespe riecht.
FOLGENDE SEITEN, IM UHRZEIGERSINN VON LINKS: Diese wundervoll komplexe Orchideenblüte (*Stanhopea wardii*) wird von Prachtbienen bestäubt, im Hochland von Panama; ein Schmetterling (*Heliconius* sp.) bestäubt eine Orchidee (*Epidendrum radicans*) im Austausch gegen Nektar, Panama – dieser ehrliche Tausch ist bei trügerischen Orchideen ungewöhnlich; eine männliche Prachtbiene (*Euglossa* sp.) mit Pollenpaketen (Pollinien) auf dem Hinterleib; eine winzige Fliege wird vom Geruch nach vergammeltem Fleisch angezogen, den diese Orchidee (*Masdevallia* sp.) aus Panamas Nebelwald verströmt.

PAGES PRÉCÉDENTES : Le splendide colibri de Rivoli (*Eugenes fulgens*) pollinise une orchidée *Eleanthus* sp. dans la forêt nébuleuse de l'ouest du Panama. On aperçoit le paquet pourpre de pollen fixé à l'extrémité du bec.
CI-CONTRE : Dans le Nord-Ouest australien, une orchidée *Caladenia pectinata* reçoit la visite de pollinisateurs, des guêpes parasites mâles attirées par des phéromones imitant l'odeur de la femelle.
PAGES SUIVANTES, DANS LE SENS HORAIRE EN PARTANT DE LA GAUCHE : Cette orchidée (*Stanhopea wardii*) d'une merveilleuse complexité est pollinisée par des abeilles euglossines dans les montagnes du Panama ; au Panama, un papillon du genre *Heliconius* pollinise une orchidée *Epidendrum radicans* contre du nectar, échange honnête rare de la part des sournoises orchidées ; une abeille euglossine mâle (*Euglossa* sp.), pollinies (paquets de pollen) fixées sur l'abdomen ; une minuscule mouche est attirée par l'odeur de viande avariée qu'émet l'orchidée *Masdevallia* sp. dans la forêt de nuages panaméenne.

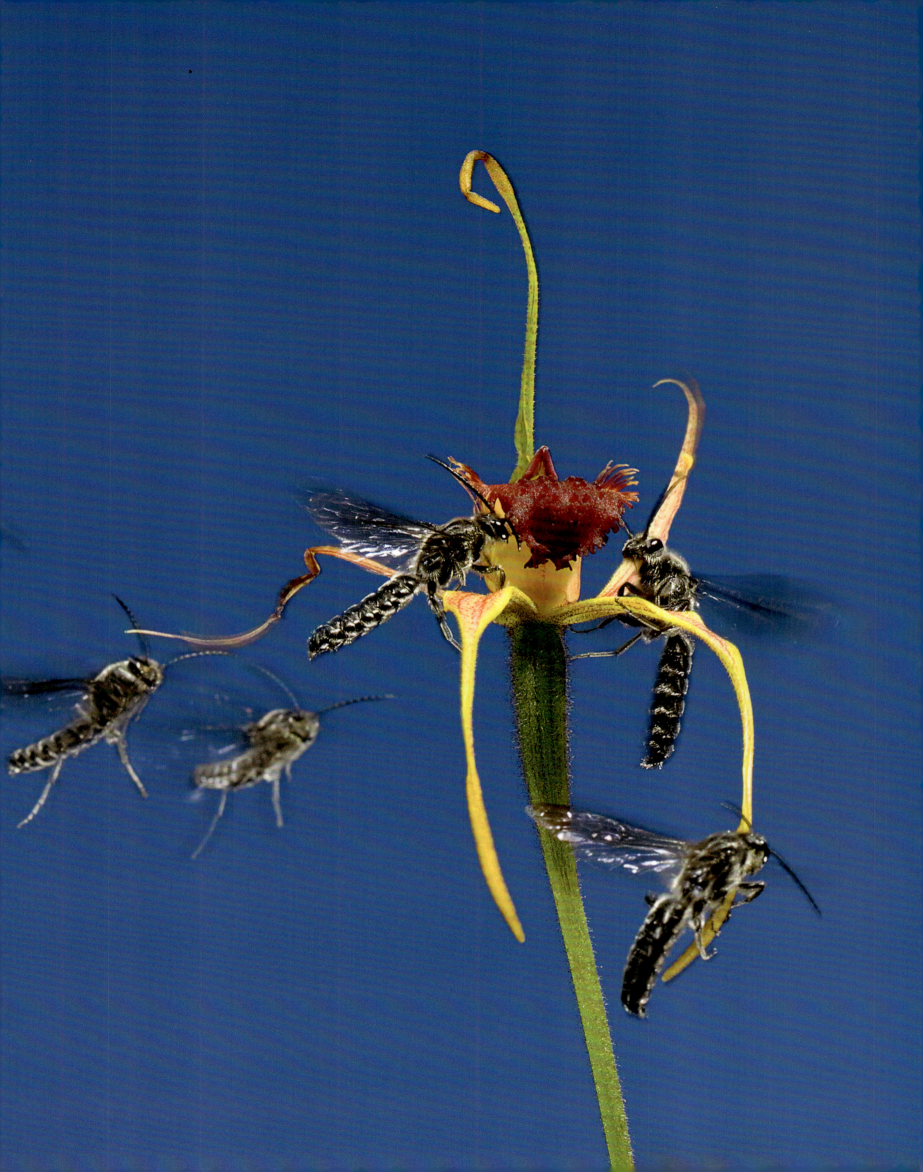

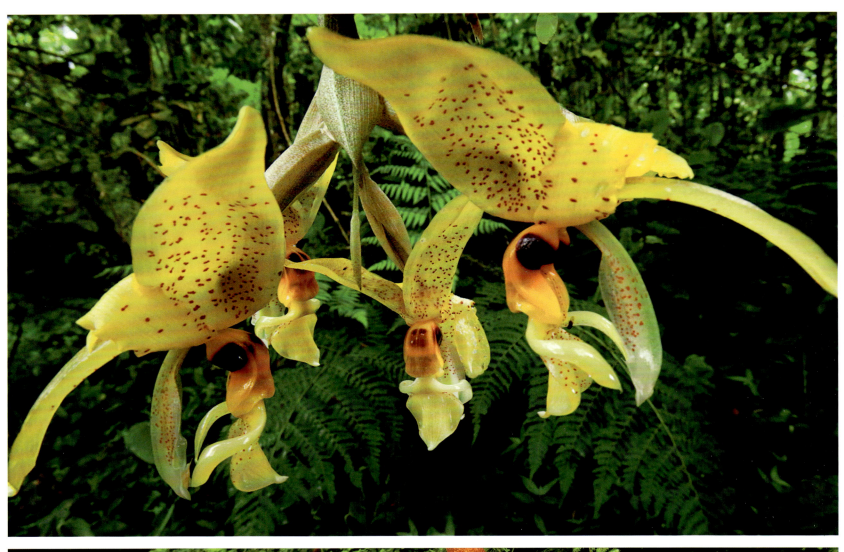
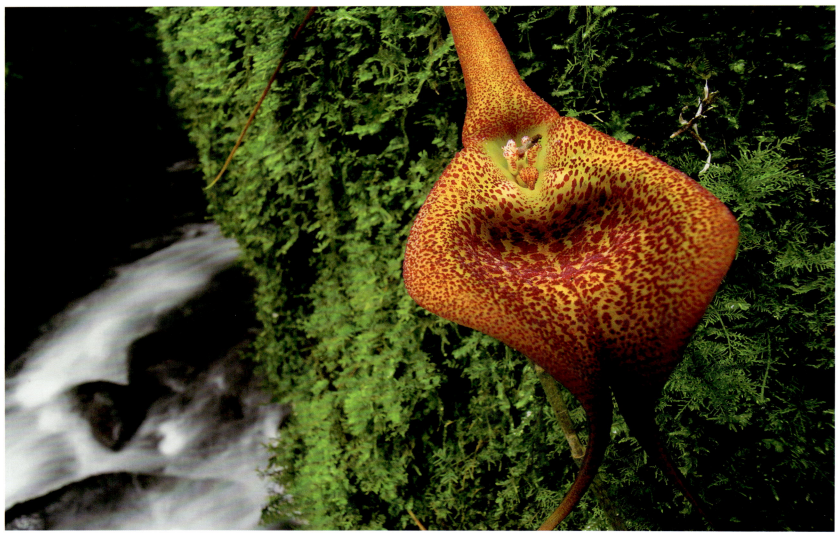

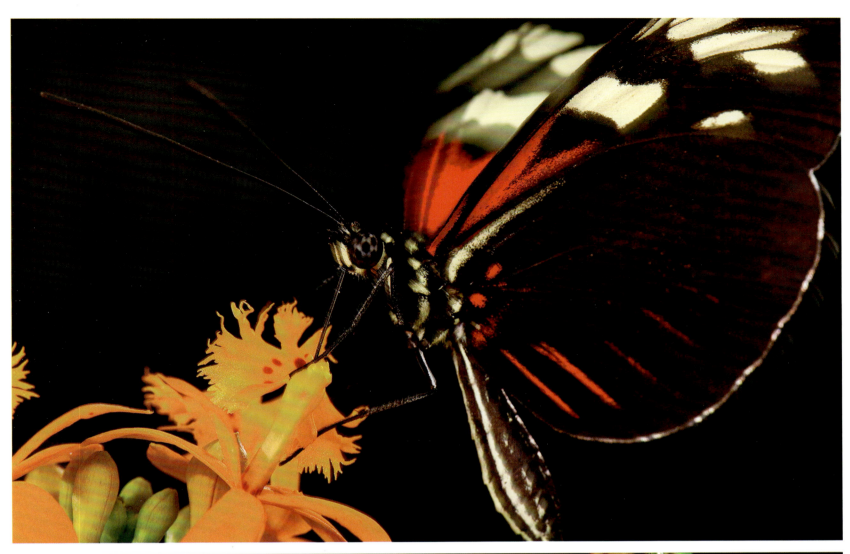

SEED DISPERSAL
SAMENVERBREITUNG | DISSÉMINATION DES GRAINES

SEEKING REFUGE FROM ENEMIES

Tropical plants rely on animals not only for pollination, but also for seed dispersal. In tropical forests, a warm, wet climate allows microorganisms to thrive. And with no winter to kill off insect pests and fungal pathogens, trees suffer attacks from herbivores and diseases. Adult trees are loaded with their own special selection of pests—it is a dangerous place for a tiny seedling. Thus, the further a seed is carried from the parent tree, the more likely it is to survive to adulthood. If a seed falls and germinates below its parent, it is likely to die from a fungus attacking its roots, or an insect eating its precious leaves. But if a seed is carried far away from the parent it is more likely to escape attack and grow to fill its place in the forest canopy. In the dry season the pressure from pests and diseases is reduced, but in forests with no dry season the need to escape attack is even greater; in Ecuador's wet forests almost 95 percent of trees depend on animals for seed dispersal, compared to just 65 percent in the seasonally dry forests of Costa Rica.

Plants attract their dispersers with sweet-smelling, brightly colored fruits and reward them with calories. A diverse troupe of birds and mammals disperse the seeds of tropical trees, with larger animals dispersing larger seeds, but generally the strategy remains the same: The tree offers a sugary or fatty fruit packed with seeds, which the animal eats and then defecates out the seeds sometime later in a location far away from the parent tree. Some animals not only distribute seeds, but their digestive tracts also appear to trigger effective germination. Cassowaries are key seed dispersers in the tropical forests of Queensland, Australia, where the small tree *Ryparosa kurrangii* is native. Orange fruits the size of plums sprout directly from the tree's woody trunk, and researchers have found that while normally only 4 percent of the seeds germinate, germination increases to 92 percent after seeds pass through the magic of the cassowaries' digestive system. With animal dispersal, many fruits may fall below the parent tree but enough are carried away through the forest to a safe location, hidden among a legion of diverse plant species, each with a different suite of pests.

Rodents, like the Central American agouti (*Dasyprocta punctata*), tend to be seed predators, rather than seed dispersers. These small mammals gnaw the hard fruits of certain palms and trees, eating the large, fatty seed within. However, via a strategy very different from most, these seedeaters are also effective dispersers. Agoutis, like squirrels and many other rodents, don't eat all their seeds at once; they like to store some for later, hidden underground. But the agouti cannot leave its seeds alone and repeatedly digs up and moves seeds, even stealing hidden seeds from other agoutis, and then hiding them once more. Through this chaotic process, almost 35 percent of seeds are moved more than 100 meters (330 feet) across the forest and 15 percent may be abandoned in their underground storage sites, perfectly placed to germinate and establish into seedlings. Like the seeds dispersed by agoutis, many plants in South America have seeds so large that they seem to be adapted for dispersal by enormous animals—capable of eating the fruits and dispersing the seeds whole. The American megafauna of giant sloths and ancient mastodons went extinct about 11,000–13,000 years ago, likely hunted to extinction after humans arrived on the continent. It is thought that the little agouti may have taken on the role of these giants, dispersing the large seeds of plant species whose megafauna dispersers are now long extinct.

AUF DER SUCHE NACH SCHUTZ VOR FEINDEN

Tropische Pflanzen brauchen Tiere nicht nur zur Bestäubung, sondern auch zur Samenverteilung. In Tropenwäldern gilt: je weiter ein Samen von der Elternpflanze weggetragen wird, desto besser sind seine Chancen, zu überleben und sich zu einer ausgewachsenen Pflanze zu entwickeln. Im warmfeuchten Klima, das hier herrscht, gedeihen Mikroorganismen prächtig, und ohne einen Winter, der Schadinsekten und Pilzkrankheitserreger abtötet, leiden Bäume unter den Fraßschäden und Krankheiten, die sie verursachen. Ausgewachsene Bäume sind mit ihren eigenen speziellen Schädlingen belastet, deshalb ist es um sie herum gefährlich für einen kleinen Sämling. Wenn ein Samen unter seiner Elternpflanze landet und keimt, stirbt er wahrscheinlich an einem Pilz, der seine Wurzeln befällt, oder durch ein Insekt, das seine kostbaren Blätter frisst. Doch wenn ein Samen weit von seiner Elternpflanze weggetragen wird, hat er bessere Chancen, diesen Gefahren zu entgehen, zu wachsen und seinen Platz im Kronendach des Waldes einzunehmen. In der Trockenzeit ist die Belastung durch Schädlinge und Krankheiten geringer, doch in Wäldern ohne Trockenzeit ist es lebenswichtig, einen Befall zu vermeiden. In den Regenwäldern Ecuadors sind fast 95 Prozent der Bäume darauf angewiesen, dass Tiere ihre Samen verteilen, während es in den Saisontrockenwäldern von Costa Rica nur 65 Prozent sind.

Pflanzen locken ihre Samenverteiler mit süß riechenden Früchten in leuchtenden Farben an und belohnen sie mit Kalorien. Eine bunt gemischte Truppe von Vögeln und Säugetieren verteilt die Samen von Tropenbäumen, wobei größere Tiere größere Samen transportieren, aber die Strategie bleibt in der Regel die gleiche. Der Baum bietet eine süße oder fetthaltige Frucht voller Samen an, und das Tier frisst sie und scheidet die Samen später ganz woanders aus. Manche Tiere verteilen die Samen nicht nur, sondern scheinen zudem in ihrem Verdauungstrakt eine erfolgreiche Keimung einzuleiten. Kasuare sind die wichtigsten Samenverteiler in den Tropenwäldern des australischen Queensland, in denen der kleine Baum *Ryparosa kurrangii* heimisch ist. Dessen orangene pflaumengroße Früchte wachsen direkt aus dem hölzernen Stamm. Botaniker fanden heraus, dass normalerweise nur 4 Prozent der Ryparosa-Samen

OPPOSITE: In the Peruvian Amazon, fruiting fig trees attract a diverse crowd of animals. This white-fronted capuchin (*Cebus albifrons*) will eat the fig and disperse the seeds far from the parent tree.

GEGENÜBER: Im peruanischen Amazonasbecken ziehen Früchte tragende Feigenbäume eine bunt gemischte Schar von Tieren an. Dieser Weißstirn-Kapuzineraffe (*Cebus albifrons*) wird die Feige fressen und die Samen später weit vom Mutterbaum entfernt verteilen.

CI-CONTRE : En Amazonie péruvienne, les figuiers attirent un large éventail d'animaux. Ce capucin à front blanc (*Cebus albifrons*) en consomme les fruits dont il disperse les graines loin de l'arbre parent.

keimen, doch wenn sie das Wunder wirkende Verdauungssystem eines Kasuars passiert haben, steigt der Anteil auf 92 Prozent. Auch wenn trotz der tierischen Samenverteiler viele Früchte unter dem Mutterbaum landen, werden doch genug Samen durch den Wald an sichere Orte getragen, wo sie zwischen einer Vielzahl anderer Pflanzenarten, von denen jede mit ihren eigenen Schädlingen belastet ist, bessere Wachstumsbedingungen vorfinden.

Nagetiere wie das mittelamerikanische Aguti (*Dasyprocta punctata*) sind eigentlich eher Samenräuber als Samenverteiler. Diese kleinen Säugetiere nagen die harten Früchte bestimmter Palmen und Bäume auf und fressen den großen fetthaltigen Samen darin. Doch durch eine Strategie, die sich sehr von den meisten anderen unterscheidet, sind diese Samenfresser auch gute Samenverteiler. Wie Eichhörnchen und viele andere Nagetiere fressen Agutis nicht all ihre Samen auf einmal. Sie horten sie gerne für später, indem sie die Samen vergraben. Aber die Agutis können ihre Samen nicht allein lassen. Immer wieder graben sie sie aus und bringen sie woanders hin. Sie stehlen sogar versteckte Samen von anderen Agutis und verstecken sie dann wieder. Durch diesen chaotischen Prozess werden fast 35 Prozent der Samen mehr als 100 Meter durch den Wald bewegt, und bis zu 15 Prozent bleiben in ihren unterirdischen Vorratslagern liegen. Perfekt platziert, um zu keimen und Sämlinge zu bilden. Wie die Samen, die die Agutis verteilen, sind die Samen vieler südamerikanischer Pflanzen so groß, als wären sie an riesige tierische Verteiler angepasst, die fähig sind, die Früchte zu verschlingen und die Samen ganz zu verteilen. Die amerikanische Megafauna von Riesenfaultieren und Mastodonten starb vor etwa 11 000–13 000 Jahren aus. Wahrscheinlich wurde sie von den ersten Menschen auf dem Kontinent durch Bejagung ausgerottet. Es wird vermutet, dass das kleine Aguti die Rolle dieser Riesen übernommen haben könnte und nun die großen Samen von Pflanzenarten verteilt, deren ursprüngliche Samenverteiler längst ausgestorben sind.

EN QUÊTE D'UN REFUGE À L'ABRI DES AGRESSEURS

Les plantes tropicales ont besoin des animaux, qui les pollinisent et disséminent leurs graines. Dans les forêts tropicales, plus les graines sont dispersées loin de l'arbre parental, plus elles ont de chances de parvenir à l'âge adulte. Sous ce climat chaud et humide, les micro-organismes grouillent. Aussi, en l'absence d'hiver pour éliminer insectes nuisibles et pathogènes fongiques, les arbres sont attaqués par les phytophages et les maladies. Chaque adulte est envahi par un groupe spécifique de nuisibles — menaçant les jeunes plants. Si la graine tombe et germe sous son parent, il est très probable que le plant meure, un champignon rongeant ses racines ou un insecte dévorant ses précieuses pousses. La graine échouée loin du parent a plus de chances d'échapper à une attaque et de croître pour s'intégrer ensuite dans la canopée. La saison sèche limite les attaques de nuisibles et les maladies. Aussi, dans les forêts sans saison sèche, est-il d'autant plus nécessaire d'échapper à ces attaques. C'est pourquoi, dans les forêts humides d'Équateur, quasiment 95 % des arbres s'en remettent aux animaux pour disséminer leurs graines tandis qu'ils sont à peine 65 % dans les forêts sèches du Costa Rica.

Les plantes attirent les agents de dissémination de leur choix par des fruits parfumés aux couleurs vives, et les récompensent par des calories. Les graines des arbres tropicaux sont disséminées par des oiseaux et mammifères divers et variés. Si les plus grands dispersent des graines plus grosses, la stratégie est globalement toujours la même. L'animal dévore les fruits gras ou sucrés bourrés de graines que porte l'arbre puis les dépose plus tard dans ses fèces loin de l'arbre parental. Certains animaux ne se limitent pas à disperser les graines, il semblerait que leur appareil digestif favorise la germination. Les casoars sont des agents essentiels de dissémination dans les forêts tropicales du Queensland, en Australie, où l'on rencontre un petit arbre endémique appelé *Ryparosa kurrangii*. Des fruits de couleur orange de la taille de prunes poussent à même son tronc ligneux. Des chercheurs ont établi que le taux de germination des graines qui, en temps normal ne s'élève qu'à 4 %, augmentait jusqu'à 92 % lorsque les graines avaient traversé le système digestif magique des casoars. Grâce à la dissémination animale, de nombreux fruits peuvent tomber sous l'arbre parent, mais ils sont encore suffisamment nombreux à être transportés à travers la forêt et dissimulés parmi une foule d'espèces végétales variées affectée chacune par un groupe différent de nuisibles.

Certains rongeurs granivores, comme l'agouti ponctué (*Dasyprocta punctata*), ne dispersent les graines qu'accessoirement. Ces petits mammifères rongent les fruits durs de certains arbres et palmiers pour dévorer leurs grosses graines riches en matières grasses. Cependant, par une stratégie très originale, ils participent aussi activement à la dispersion des graines. Les agoutis, comme les écureuils et bien d'autres rongeurs, ne dévorent pas toutes les graines d'un coup ; ils aiment faire des provisions et les enfouir. Mais l'agouti ne peut se résoudre à abandonner ses graines et les déterrer sans cesse pour les déplacer, volant même celles de ses congénères pour les dissimuler dans une autre cachette. Par ce processus anarchique, près de 35 % des graines sont déplacées sur plus de 100 mètres en forêt et 15 % abandonnées dans des sites de stockage souterrains ; ces dernières sont alors idéalement situées pour germer et donner de jeunes plants. De nombreuses plantes d'Amérique du Sud ont des graines si grosses qu'elles semblent ne pouvoir être disséminées que par des animaux énormes – capables de dévorer les fruits et de disperser leurs graines entières. Probablement chassés jusqu'à leur extinction, les paresseux géants et les mammouths de la mégafaune américaine ont disparu il y a 11 000 à 13 000 ans. On pense que le petit agouti a probablement repris le rôle de ces géants, disséminant les grosses graines d'espèces végétales dont les agents de dispersion, membres de la mégafaune, ont depuis longtemps disparu.

OPPOSITE, FROM TOP: Bonobos are ideal seed dispersers: they cover huge areas when foraging and so seeds are carried long distances through the forest, DRC; a giant pouched rat (*Cricetomys* sp.) enjoys a snack in front of its burrow. Rodents are often seed predators rather than dispersers, as they eat the seeds, DRC.
FOLLOWING PAGES: An African straw-colored fruit bat (*Eidolon helvum*) eating a sugar plum fruit (*Uapaca kirkiana*), Kasanka National Park, Zambia.

GEGENÜBER, VON OBEN: Bonobos sind ideale Samenverteiler – auf der Futtersuche legen sie große Strecken zurück und tragen so Samen weit durch den Wald, DRC. Eine Riesenhamsterratte (*Cricetomys* sp.) genießt vor ihrer Erdhöhle einen Imbiss. Nagetiere sind oft eher Samenräuber als Samenverteiler, da sie die Samen fressen, DRC.
FOLGENDE SEITEN: Ein afrikanischer Palmenflughund (*Eidolon helvum*) frisst eine Zuckerpflaume (*Uapaca kirkiana*), Kasanka-Nationalpark, Sambia.

CI-CONTRE, DE HAUT EN BAS : les bonobos de RDC sont de parfaits agents de dissémination – couvrant des zones immenses en quête de nourriture, ils transportent loin les graines dans la forêt ; en RDC, un cricétome (*Cricetomys* sp.) grignote devant son terrier. Les rongeurs sont plus souvent granivores qu'agents de dissémination.
PAGES SUIVANTES : Dans le Kasanka National Park, en Zambie, une roussette paillée africaine (*Eidolon helvum*) dévore le fruit d'une euphorbiacée (*Uapaca kirkiana*).

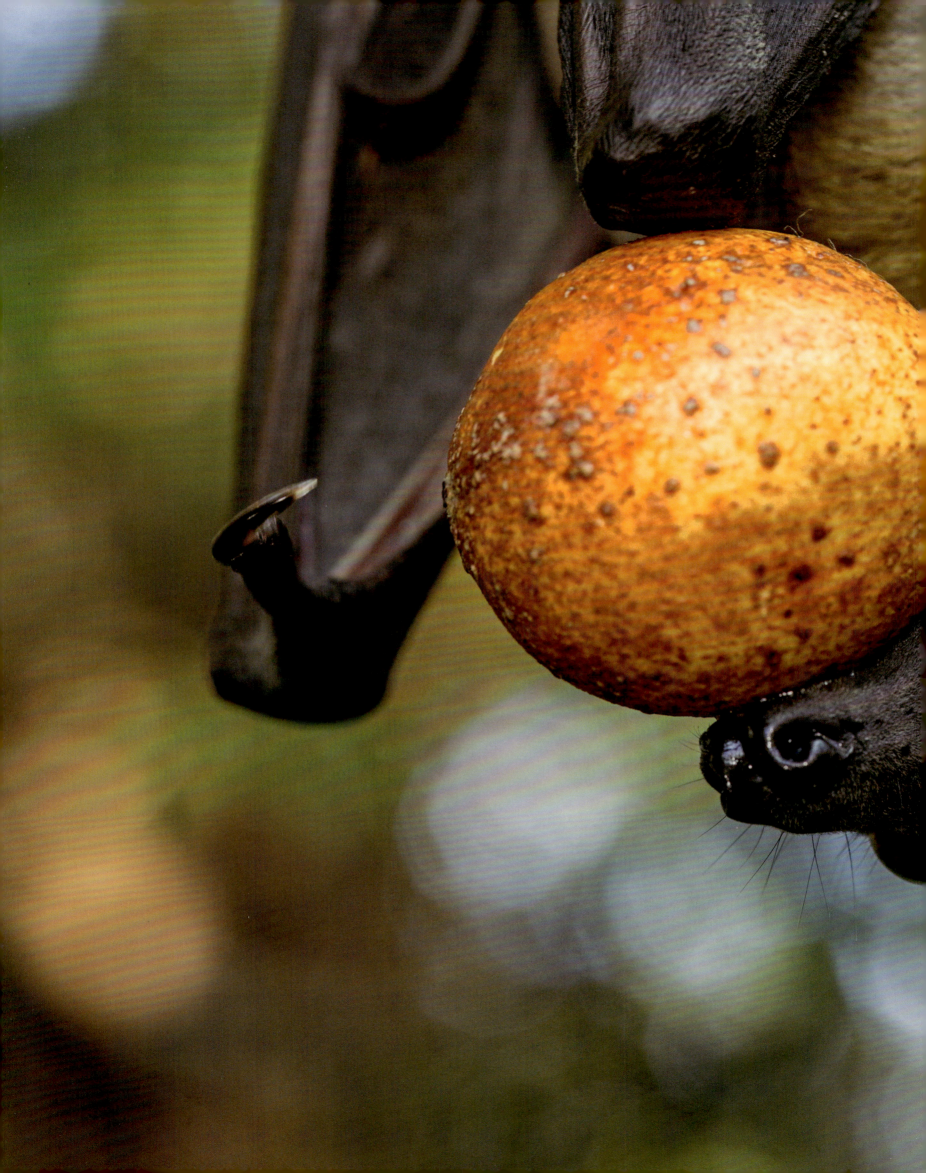

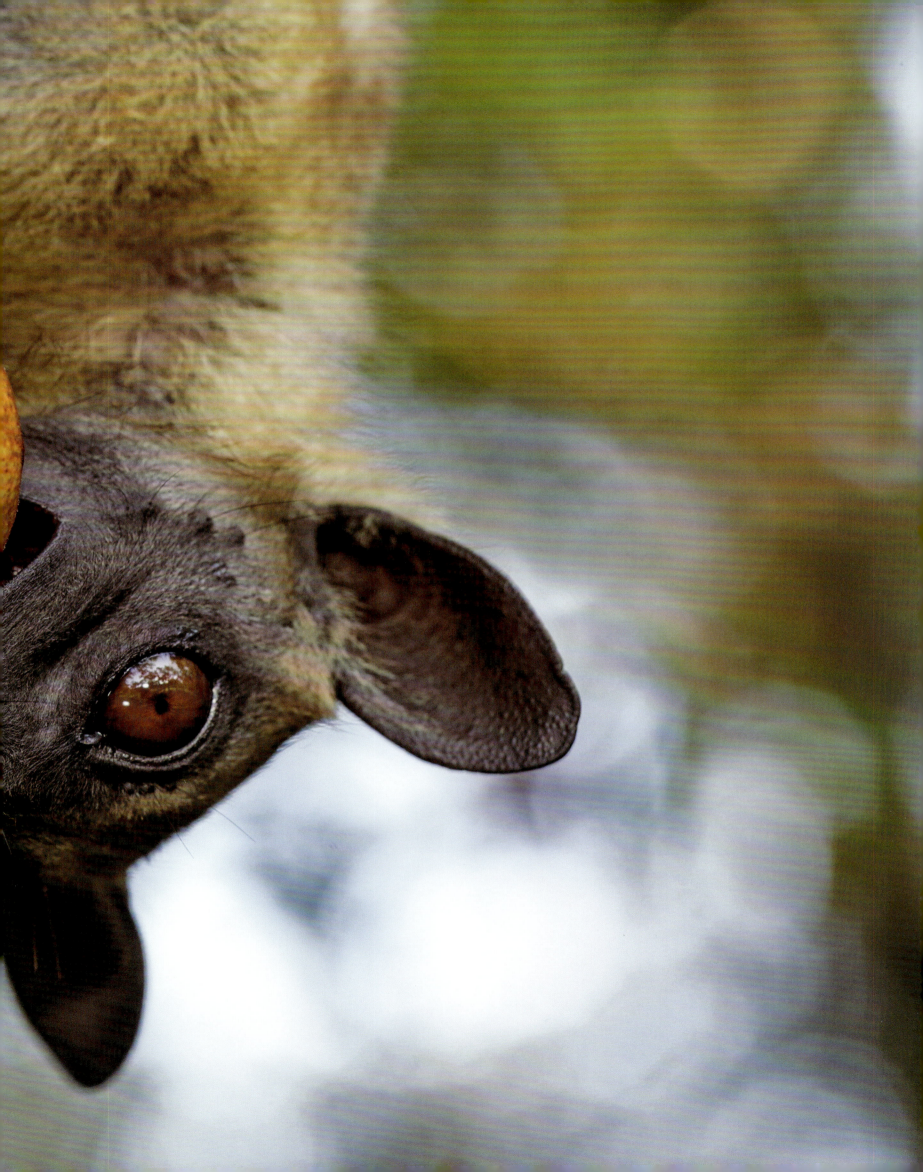

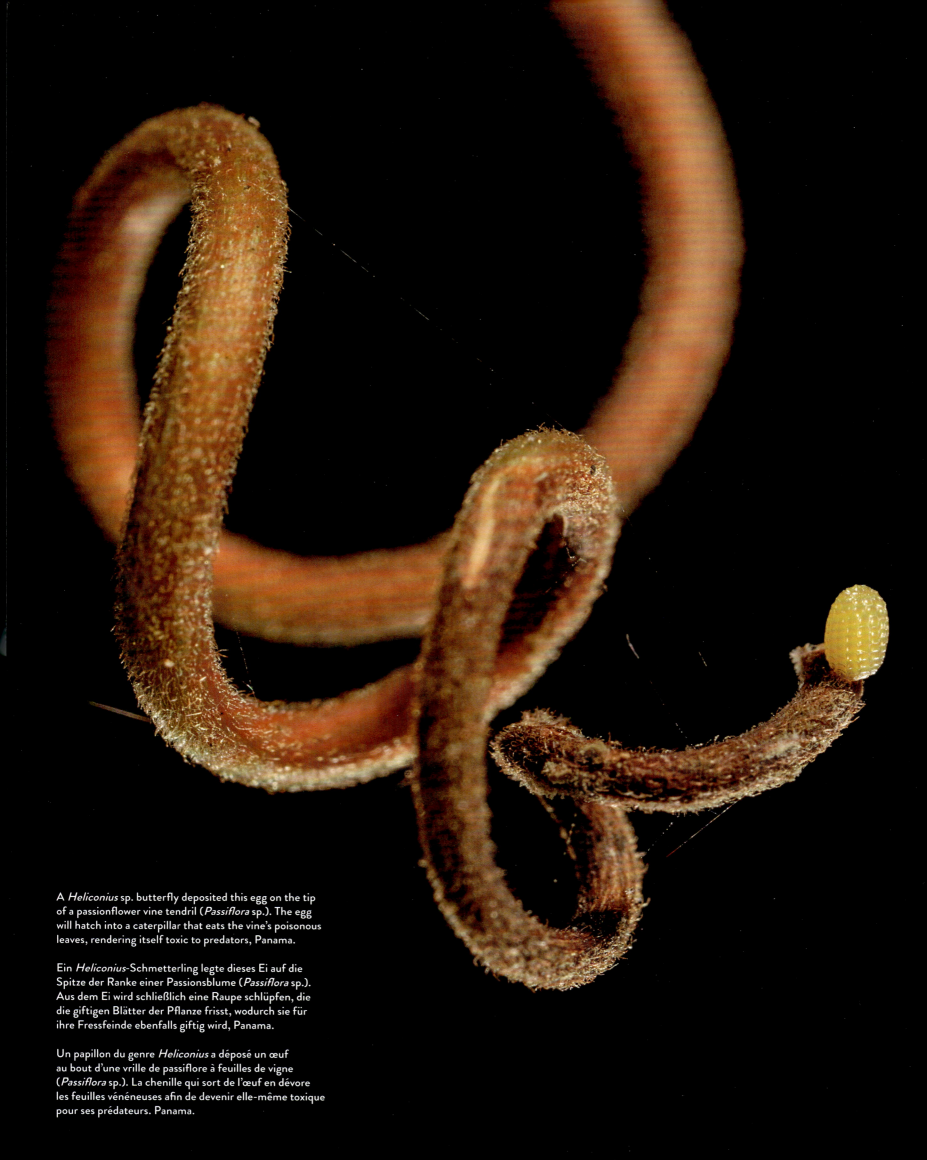

A *Heliconius* sp. butterfly deposited this egg on the tip of a passionflower vine tendril (*Passiflora* sp.). The egg will hatch into a caterpillar that eats the vine's poisonous leaves, rendering itself toxic to predators, Panama.

Ein *Heliconius*-Schmetterling legte dieses Ei auf die Spitze der Ranke einer Passionsblume (*Passiflora* sp.). Aus dem Ei wird schließlich eine Raupe schlüpfen, die die giftigen Blätter der Pflanze frisst, wodurch sie für ihre Fressfeinde ebenfalls giftig wird, Panama.

Un papillon du genre *Heliconius* a déposé un œuf au bout d'une vrille de passiflore à feuilles de vigne (*Passiflora* sp.). La chenille qui sort de l'œuf en dévore les feuilles vénéneuses afin de devenir elle-même toxique pour ses prédateurs. Panama.

HERBIVORY
PFLANZENFRESSER | PHYTOPHAGES

THE VEGETARIAN MAJORITY

Animals need to eat, and in tropical forests leaves are the most abundant food available. Walking through a tropical rain forest, you see leaves that have been chewed and cut and scraped, with the remaining leaves cut into beautiful lace forms. You may not see the herbivores, but you will see the leftovers from their many meals. A caterpillar nibbles a leaf from the edge leaving its tough veins. Legions of leafcutter ants cut little discs from leaf after leaf, often rendering a tree completely naked. Some insect larvae will eat leaves from the inside out; these leaf-miners eat the soft tissue sandwiched between the upper and lower surfaces of the leaf, their haphazard paths drawn out in a wiggly brown line. In tropical forests, most vegetation is high in the canopy and so most herbivores must live in the canopy, too. If you are lucky you may see a sloth hanging upside-down, lazily pulling leaves into its open mouth, or a monkey eating young leaves, but most of the herbivores here are beetles, caterpillars, and sap-sucking bugs.

In tropical forests, big herbivores tend to eat a diverse diet of fruits, leaves, and even flowers. Leaves are nutrient poor, tough to digest, and contain chemicals to protect them from being eaten, so large animals that subsist on leaves have evolved unique adaptations. Proboscis monkeys (*Nasalis larvatus*), native to Borneo, eat some fruits but mostly live on leaves. They are odd-looking creatures with long noses and distended potbellies, but these bellies hold an extended stomach divided into compartments filled with bacteria that help breakdown and digest tough plant matter. The six species of sloths native to Central and South American forests eat only leaves, which they can take a week to digest. Sloths have slow metabolisms, even dropping their body temperature at night to save energy, which explains their famously slow nature; on a diet of indigestible leaves it helps to be slothful. Even some invertebrates have found ways to generate a more nutritious diet from the rain forest's leaves. The columns of leafcutter ants that wind through Neotropical forests, carrying tiny leaf fragments, suck leaf sap but they do not eat the leaf; instead, they take it to their colony to feed a carefully tended garden of fungus, which they feed to their young.

It is costly for plants to produce leaves and so they must defend themselves against losses. The number one defense is toughness—plant eaters do not like hard, rough leaves—but young leaves must be supple enough to grow and expand. It can take over a month for a leaf to reach full size and this is a vulnerable time. In the forests of Barro Colorado Island, Panama, a young leaf can lose 25 percent of its area to herbivores in a single month. And so, plants have evolved a wealth of strategies to protect their young leaves: some flush leaves all at once to satiate herbivores; certain species—which sprout white, blue, or pink young leaves—withhold nutritious photosynthetic proteins until the leaf is sufficiently defended; some trees will even coerce stinging ants into protection in exchange for providing nectar or safe housing; and many species pack young leaves with poisons. Different plants tend to use different poisons, and for each one, a few specialist pests have evolved that can stomach this particular poison. Like an arms race between plants and their insect herbivores, progressive steps of herbivore attack and plant defense push the development of increasingly complex chemicals in the plant's arsenal, which an insect then evolves to withstand. These specialized pests can sometimes even exploit the plant's poison to defend themselves. The caterpillars of some poisonous moth and butterfly species, like the beautiful day-flying moth *Urania fulgens*, feed on highly toxic plants, sequestering the poisons and rendering their adult selves deadly. In the fight for food, what better way to protect itself than by using the plant's poison—intended to deter herbivores—to deter predators.

DIE VEGETARISCHE MEHRHEIT

Tiere müssen fressen, und in Tropenwäldern sind Blätter das Futter, das am reichlichsten vorhanden ist. Wenn man durch einen tropischen Regenwald läuft, sieht man zerkaute, zerschnittene und zerkratzte Blätter – und in die übrigen wurden hübsche Spitzenmuster gefressen. Die Pflanzenfresser entdeckt man vielleicht nicht, doch man sieht die Überreste ihrer vielen Mahlzeiten. Eine Raupe nagt ein Blatt vom Rand aus an und lässt die harten Adern übrig. Legionen von Blattschneiderameisen zerlegen Blatt für Blatt in kleine Scheibchen und lassen einen Baum oft völlig kahl zurück. Manche Insektenlarven fressen Blätter von innen nach außen. Diese Blattminierer fressen das weiche Gewebe zwischen der oberen und der unteren Außenhaut des Blattes, ihre zufälligen Wege zeichnen sich als braune Schlangenlinien ab. In Tropenwäldern befindet sich die meiste Vegetation oben im Kronendach, deshalb müssen die meisten Pflanzenfresser auch im Kronendach leben. Wenn man Glück hat, sieht man vielleicht ein Faultier, das mit dem Rücken nach unten hängt und sich gemächlich Blätter in den offenen Mund zieht, oder einen Affen, der junge Blätter frisst, aber die meisten der Pflanzenfresser hier sind Käfer, Raupen und saftsaugende kleine Insekten.

In Tropenwäldern besteht die Ernährung großer Pflanzenfresser aus verschiedenen Früchten, Blättern und sogar Blüten. Blätter sind nährstoffarm, schwer verdaulich und enthalten nicht selten Giftstoffe, die sie davor schützen sollen, gefressen zu werden. Deshalb haben große Tiere, die sich von Blättern ernähren, einzigartige Anpassungen entwickelt. Die in Borneo heimischen Nasenaffen (*Nasalis larvatus*) fressen einige Früchte, leben jedoch hauptsächlich von Blättern. Sie sind seltsam aussehende Geschöpfe mit langen Nasen und aufgeblähten Bäuchen, aber diese Bäuche enthalten einen großen Magen mit mehreren Kammern. Diese sind mit Bakterien gefüllt, die helfen, zähes Pflanzenmaterial aufzuspalten und zu verdauen. Die sechs in mittel- und südamerikanischen Wäldern heimischen Faultierarten fressen nur Blätter. Diese zu verdauen, kann eine Woche dauern. Faultiere haben einen langsamen Stoffwechsel, und nachts sinkt sogar ihre Körpertemperatur, um Energie zu sparen. Das erklärt ihre berühmte Langsamkeit: Eine Ernährung aus schwer verdaulichen Blättern macht träge. Selbst einige wirbellose Tiere haben Wege gefunden, aus den Blättern des Regenwalds eine nahrhafte Kost zu gewinnen. Die Blattschneiderameisen, die, mit winzigen Blattschnipseln beladen, in Kolonnen durch neotropische Wälder wuseln, saugen Saft aus dem Blatt, doch sie fressen es nicht. Stattdessen schleppen sie es zu ihrer Kolonie, um damit einen sorgfältig gehegten Pilzgarten zu nähren. Und mit den so gezüchteten Pilzen füttern sie ihren Nachwuchs.

Es kostet Pflanzen viel, Blätter zu produzieren, deshalb müssen sie sich gegen Verluste wehren. Die beste Verteidigung sind harte, raue Blätter, weil Pflanzenfresser die nicht mögen. Aber junge Blätter müssen weich genug sein,

um wachsen und sich entfalten zu können. Ein Blatt kann über einen Monat brauchen, um seine volle Größe zu erreichen, und ist in dieser Zeit besonders gefährdet. In den Wäldern von Barro Colorado Island in Panama kann ein junges Blatt in einem einzigen Monat 25 Prozent seiner Fläche an Pflanzenfresser verlieren. Deshalb haben Pflanzen eine Fülle von Strategien entwickelt, um ihre jungen Blätter zu schützen: Einige produzieren ihre Blätter alle auf einmal, um Pflanzenfresser zu übersättigen. Manche Spezies – die weiße, blaue oder rosarote junge Blätter austreiben – halten nahrhafte fotosynthetische Proteine zurück, bis das Blatt ausreichend geschützt ist. Einige Bäume lassen ihre jungen Blätter sogar von stechenden Ameisen beschützen, im Austausch gegen Nektar oder eine sichere Unterkunft. Und viele Pflanzenarten packen ihr jungen Blätter mit Gift voll. Unterschiedliche Pflanzen benutzen in der Regel unterschiedliche Gifte, und jede hat ein paar spezialisierte Schädlinge, die gegen ihr Gift immun geworden sind. Wie bei einem Wettrüsten zwischen den Pflanzen und den Insekten, die sie fressen, führte die ständige Verteidigung der Pflanzen gegen die ständigen Überfälle ihrer Fressfeinde zur Entwicklung immer komplexerer Giftstoffe, gegen die bestimmte Insekten dann Resistenzen entwickelten. Manche dieser spezialisierten Schädlinge nutzen das Gift der Pflanze sogar zu ihrer eigenen Verteidigung. Die Raupen einiger giftiger Nachtfalter- und Tagfalterarten, zum Beispiel die des schönen tagaktiven Nachtfalters *Urania fulgens*, ernähren sich von hochgiftigen Pflanzen. Dabei speichern sie deren Giftstoffe, so dass sie dann als Schmetterlinge für ihre Fressfeinde tödlich sind. Gibt es im Kampf um Nahrung einen besseren Selbstschutz, als das Gift der Pflanze – das Pflanzenfresser abschrecken soll – zu Abschreckung eigener Fressfeinde zu nutzen?

EN MAJORITÉ DE PURS VÉGÉTARIENS

Les animaux ont besoin de nourriture. Or les feuilles constituent la principale nourriture que les forêts tropicales ont à offrir. En les traversant, on voit des feuilles mâchées, découpées et rayées – les autres taillées en splendides motifs de dentelle. Si l'on ne peut apercevoir les phytophages, on peut voir les restes de leurs nombreux repas. Une chenille grignote une feuille de l'extérieur vers l'intérieur en épargnant les nervures. Des cohortes de fourmis coupe-feuille découpent une après l'autre par petits disques les feuilles d'un arbre, souvent jusqu'à le dépouiller totalement. Certaines larves d'insectes dévorent les feuilles de l'intérieur vers l'extérieur ; ces mineurs se nourrissent des tissus tendres pris entre les faces des feuilles, leurs interminables galeries aléatoires se rejoignant en une ligne brune sinueuse. Dans les forêts tropicales, la végétation étant concentrée dans le haut de la canopée, c'est là que les herbivores doivent vivre. Avec de la chance, vous verrez un paresseux suspendu tête en bas pousser lentement des feuilles dans sa gueule béante ou un singe dévorer de jeunes pousses, mais la plupart des vrais végétariens sont les coléoptères, les chenilles et les insectes suceurs de sève.

Les grands herbivores des forêts tropicales se nourrissent en général d'un régime varié de fruits, de feuilles et même de fleurs. Les feuilles sont pauvres en nutriments, difficiles à digérer, et renferment des substances chimiques censées empêcher leur consommation ; les grands animaux qui s'en nourrissent ont donc subi des adaptations uniques en leur genre. Originaires de Bornéo, les nasiques (*Nasalis larvatus*) vivent de feuilles et accessoirement de fruits. D'aspect étrange, ils arborent de longs nez et des panses distendues à dessein ; elles abritent un estomac à compartiments renfermant des bactéries qui les aident à assimiler et digérer des végétaux réputés non comestibles. Les six espèces de paresseux endémiques des forêts d'Amérique latine ne se nourrissent que de feuilles, qu'elles mettent parfois une semaine à digérer. Avec leur métabolisme très lent, elles peuvent même abaisser la nuit leur température corporelle pour économiser l'énergie, ce qui explique leur célèbre lenteur ; pour se nourrir de feuilles indigestes, l'indolence est un atout. Même certains invertébrés ont trouvé le moyen de valoriser les feuilles pour mieux subsister. Les cohortes de fourmis coupe-feuille sillonnant les forêts néotropicales, avec de minuscules fragments de feuilles sur le dos, en aspirent la sève mais ne les dévorent pas. Elles les rapportent à leur bivouac pour enrichir des champignonnières soigneusement entretenues dans lesquelles elles puisent pour nourrir leurs petits.

La production de feuilles coûtant de l'énergie aux plantes, celles-ci se défendent pour les conserver. Leur principale arme est la dureté, les herbivores n'aimant pas les feuilles dures et rugueuses. Or les jeunes feuilles sont souples, et donc vulnérables, pendant leur période de croissance et de développement, qui peut parfois durer plus d'un mois. Dans les forêts de l'île de Barro Colorado au Panama, le nouveau couvert végétal peut en un mois céder jusqu'à 25 % de sa surface aux herbivores et phytophages. Les végétaux ont donc élaboré nombre de stratégies pour protéger les jeunes pousses : certains font pousser leurs feuilles toutes en même temps pour prendre de court les prédateurs, d'autres – aux jeunes feuilles blanches, bleues ou roses – ne libèrent pas les nourrissantes protéines de la photosynthèse tant que les feuilles ne sont pas assez armées. Certains arbres conduisent même des fourmis piqueuses à les protéger en échange de nectar ou d'un abri sûr. Bien d'autres espèces gorgent leurs jeunes pousses de poison. Chaque espèce utilisant un poison différent, elle voit se développer un lot de nuisibles capables de tolérer le poison qui lui est spécifique. Comme dans une course aux armements entre plantes et insectes phytophages, l'alternance d'offensives et de contre-offensives a conduit au développement, dans l'arsenal végétal, de substances chimiques toujours plus complexes, et, chez les insectes, à des adaptations pour leur résister. Ces nuisibles spécialisés exploitent parfois même le poison de la plante pour se protéger. Les chenilles de certaines espèces de mites et papillons venimeux, dont la mite diurne *Urania fulgens*, se nourrissent de plantes très toxiques – isolant leurs poisons pour tuer leurs prédateurs une fois adultes. Il n'y a pas de meilleure protection pour les phytophages contre leurs propres prédateurs que le poison sécrété à l'origine par leur plante hôte pour les dissuader.

OPPOSITE, FROM TOP: In central Panama, a caterpillar of the birdwing butterfly (*Troides* sp.) eats the leaves of its host plant (*Aristolochia* sp.); the bright colors of this caterpillar on Isla Coiba, Panama, advertise that this is an unpleasant mouthful.

GEGENÜBER, VON OBEN: Die Raupe eines Ritterfalters (*Troides* sp.) frisst die Blätter ihrer Wirtspflanze (*Aristolochia* sp.), Mittelamerika. Die leuchtenden Farben dieser Raupe signalisieren, dass sie kein Leckerbissen ist, Insel Coiba, Panama.

CI-CONTRE, DE HAUT EN BAS : Dans le centre du Panama, la chenille d'un ornithoptère (*Troides* sp.) dévore les feuilles de son hôte (*Aristolochia* sp.) ; les couleurs vives de cette chenille de l'île de Coiba sont là pour signaler qu'elle n'est pas très ragoûtante.

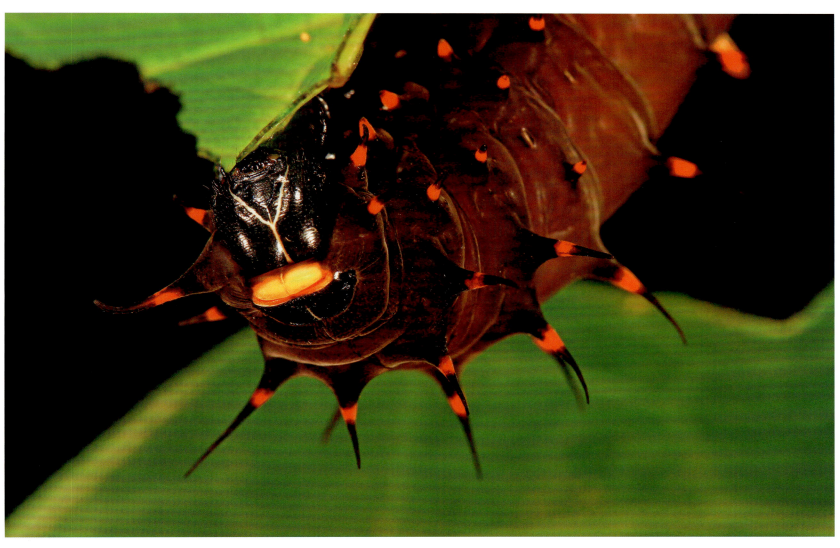

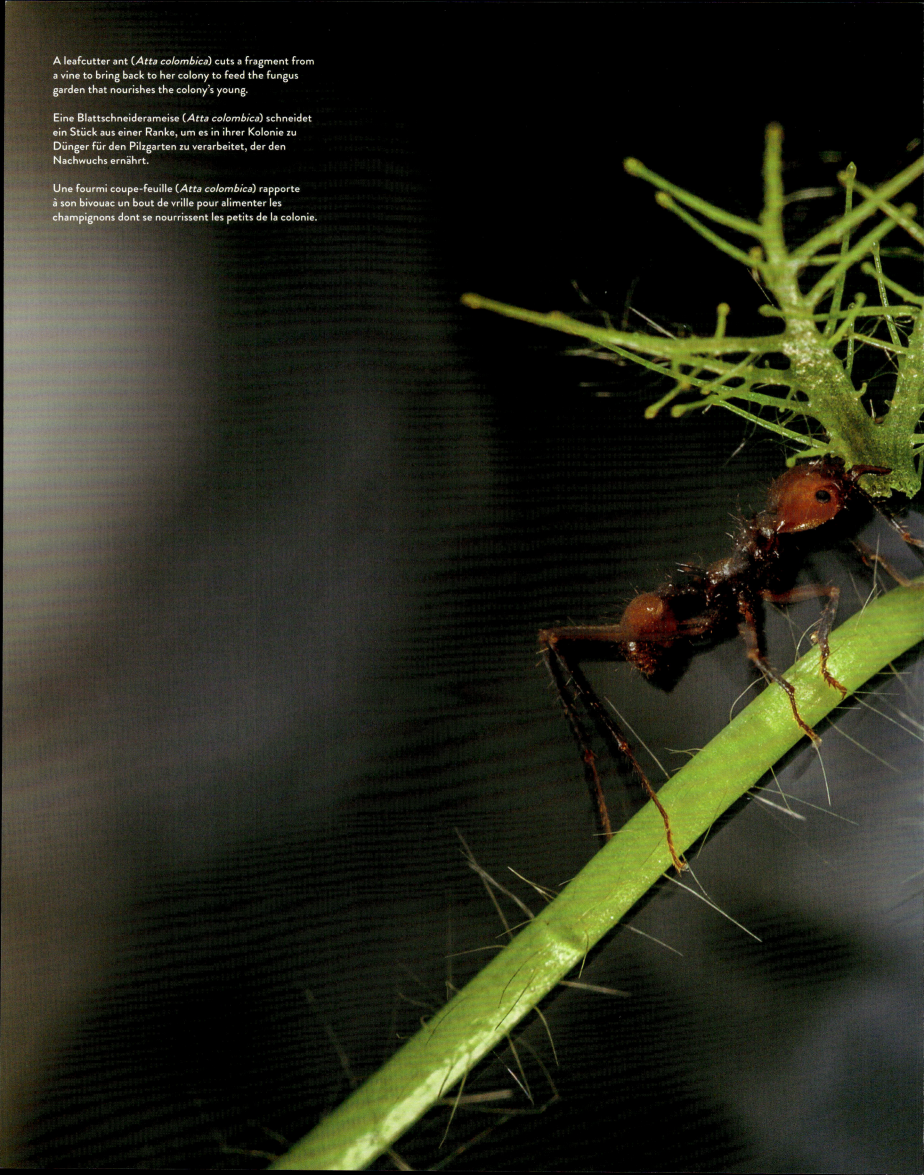

A leafcutter ant (*Atta colombica*) cuts a fragment from a vine to bring back to her colony to feed the fungus garden that nourishes the colony's young.

Eine Blattschneiderameise (*Atta colombica*) schneidet ein Stück aus einer Ranke, um es in ihrer Kolonie zu Dünger für den Pilzgarten zu verarbeiten, der den Nachwuchs ernährt.

Une fourmi coupe-feuille (*Atta colombica*) rapporte à son bivouac un bout de vrille pour alimenter les champignons dont se nourrissent les petits de la colonie.

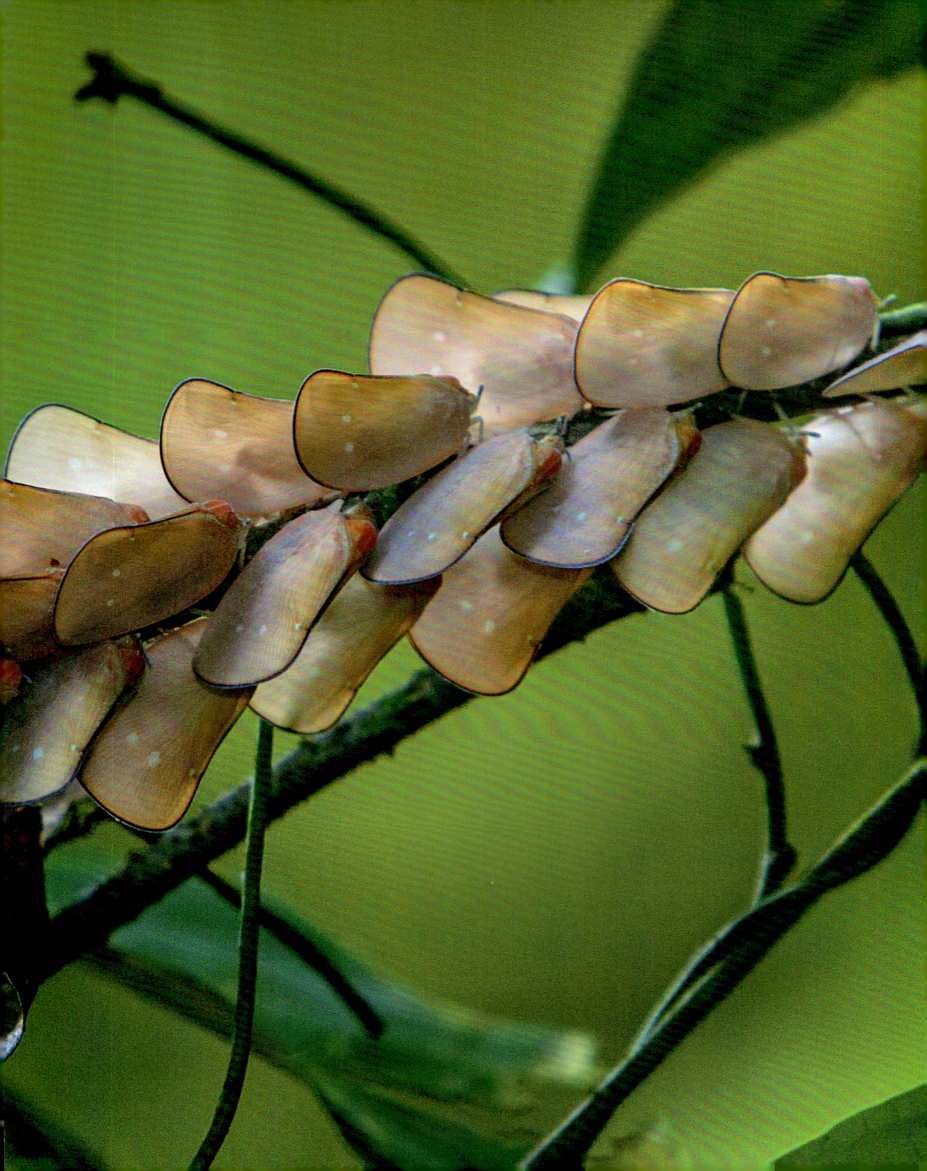

PREVIOUS PAGES: Not all herbivores eat leaves—many suck sap instead. Here, planthoppers (*Flatidae*) drink from a young shot on Bioko Island, equatorial Guinea.
OPPOSITE: A howler monkey (*Alouatta palliata*) eating fig leaves in Soberanía National Park, Panama. Like most large herbivores, howler monkeys eat both leaves and fruits—the diet of these monkeys is about 40 percent leaves and 60 percent fruit.

VORHERIGE SEITEN: Nicht alle Pflanzenfresser fressen Blätter, viele saugen stattdessen Saft aus den Pflanzen – hier trinken Schmetterlingszikaden (*Flatidae*) aus einem jungen Trieb, Insel Bioko, Äquatorialguinea.
GEGENÜBER: Ein Brüllaffe (*Alouatta palliata*) frisst Feigenblätter im Soberanía-Nationalpark, Panama. Wie die meisten großen Pflanzenfresser fressen Brüllaffen sowohl Blätter als auch Früchte. Die Ernährung dieser Affen besteht zu 40 Prozent aus Blättern und zu 60 Prozent aus Früchten.

PAGES PRÉCÉDENTES : Tous les phytophages ne dévorent pas des feuilles, un grand nombre en suce la sève – ici, des cicadelles (*Flatidae*) siphonnent une jeune pousse sur l'île de Bioko, en Guinée équatoriale.
CI-CONTRE : Un singe hurleur à manteau (*Alouatta palliata*) ingurgite des feuilles de figuier dans le parc national de Soberanía, au Panama. Comme la plupart des grands herbivores, il se nourrit de feuilles et de fruits, respectivement à 40 % et à 60 %.

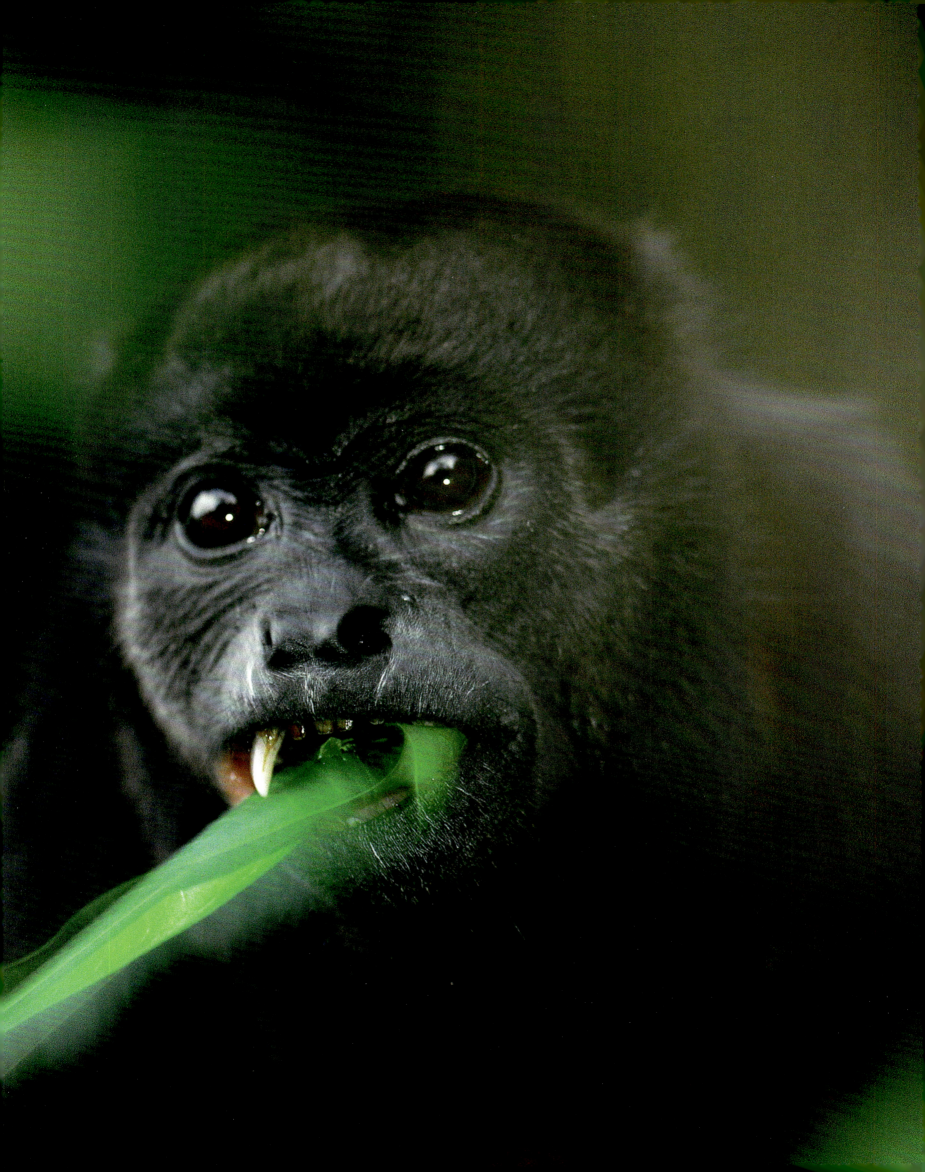

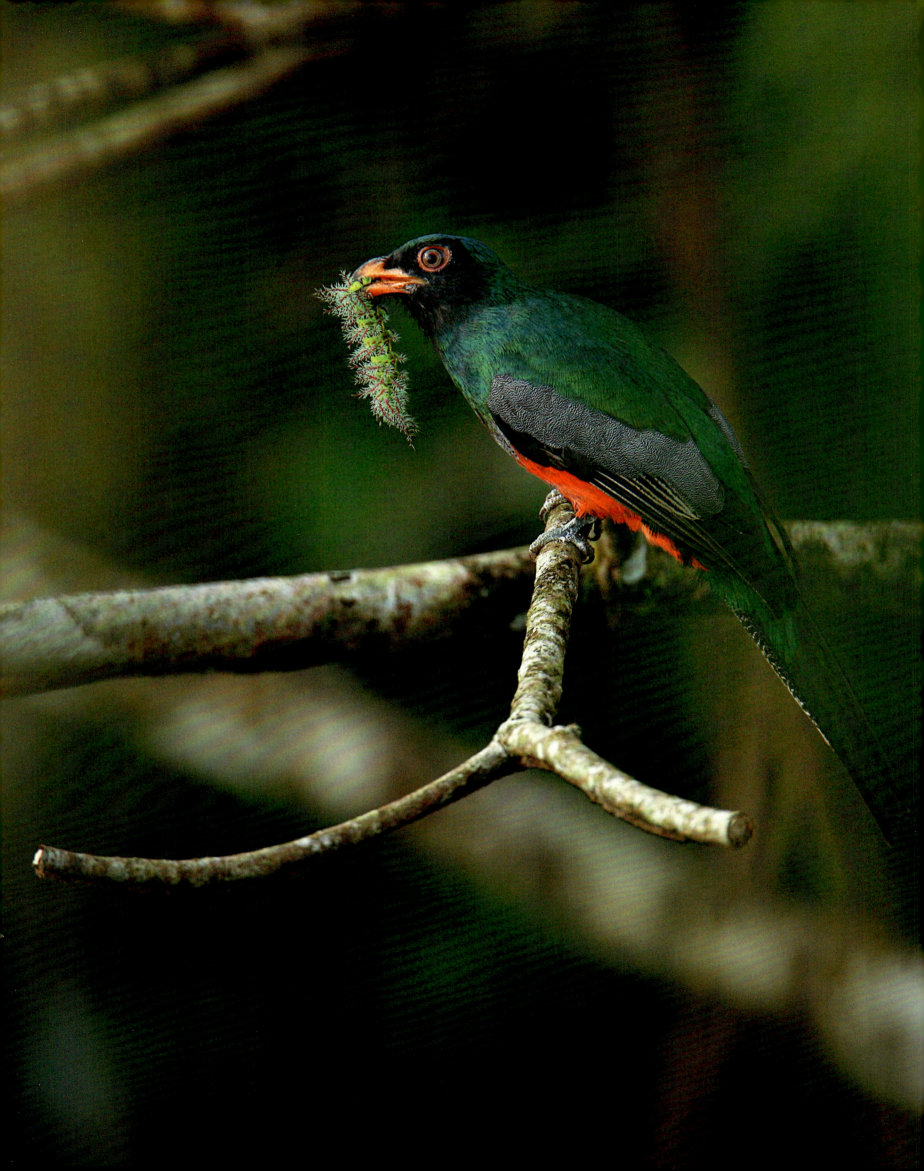

PREDATION
JÄGER | PRÉDATION

EATING AND BEING EATEN

If you have never walked in a tropical forest, you might imagine a riot of activity, but unfortunately for the visitor most forest residents are shy, cryptic creatures. The threat of unseen predators is on every animal's mind. And let's remember that a predator is just as likely to shoot out its sticky tongue to catch a grasshopper as it is to sink its inch-long teeth into the neck of a spotted deer. Predators can be ants, chameleons, beetles, bats, and birds, not just tigers and venomous snakes. A predator is the praying mantis hiding patiently in the forest foliage waiting to pounce on a passing cricket. With such a diverse array of hunters on the prowl almost every forest animal is at risk of becoming someone's supper. But all these predators play a role here: they shape the forest's community of animals, controlling herbivores and the damage they exert on the forest's plants. The very reason our earth is green is not only due to plants defending themselves against herbivores, but also because predators eat enough herbivores to allow plants and trees to flourish.

If it is so difficult to see a top predator in a tropical forest, just imagine trying to figure out how much it eats! From tracking ocelots and collecting their scats, my friend, Ricardo Moreno, estimated that an ocelot eats about 40 sloths, 18 agoutis, and 15 white-faced monkeys in a single year. That is a lot of meat for an animal that weighs 12 kg (26 lbs.)—just imagine what a 300-kg (660-lbs.) Bengal tiger might eat—and it illustrates the role these carnivores play in regulating, not only herbivores, but also seed predators. Agoutis eat large palm and tree seeds, and stash just as many away for later. When an agouti becomes the ocelot's next meal, those carefully hidden seeds are left forgotten in the forest soil, at liberty to grow to fill their place in the canopy. Insect eaters play a similar role in controlling the multitude of leaf-eating beetles, bugs, and grasshoppers. Many birds and bats eat insects—a lot of insects, enough to cut the number found in a patch of forest by half—and most of those insects eat plants. We may not see the predators, but their effect is felt by the forest; with the herbivores kept in check, trees grow faster and produce more fruit to make more trees.

FRESSEN UND GEFRESSEN WERDEN

Wer noch nie in eine Tropenwald betreten hat, stellt sich vielleicht vor, dass dort eine reges Treiben herrscht. Aber leider bleiben die Waldbewohner für Besucher scheue Geschöpfe, die sich kaum blicken lassen. Jedes Tier weiß, dass überall Jäger lauern können. Erinnern wir uns daran, dass ein Raubtier, das seine scharfen Zähne in den Hals eines aufgespürten Hirsches gräbt, ebenso ein Jäger ist wie eine Echse, die ihre klebrige Zunge herausschnellen lässt, um eine Heuschrecke zu fangen. Nicht nur Tiger oder Giftschlangen jagen, sondern auch Chamäleons, Ameisen, Käfer, Fledermäuse und Vögel. Eine Jägerin ist auch die Gottesanbeterin, die, im Blattwerk des Waldes versteckt, geduldig wartet, um schließlich über eine vorbeikommende Grille herzufallen. Da im Wald so viele unterschiedliche Jäger unterwegs sind, besteht für fast jeden seiner Bewohner das Risiko, jemandes Abendessen zu werden. Aber all diese Jäger spielen durch ihren regulierenden Einfluss auf die Tiergemeinschaft des Waldes eine wichtige Rolle. Sie halten die Pflanzenfresser und den Schaden, den diese den Pflanzen des Waldes zufügen, unter Kontrolle. Dass unsere Erde grün ist, liegt nicht nur daran, dass Pflanzen sich gegen Pflanzenfresser verteidigen, sondern auch daran, dass Jäger genug Pflanzenfresser fressen, um den Bäumen und Pflanzen das Überleben zu sichern.

Wenn man weiß, wie schwierig es ist, in einem Tropenwald einen Topjäger zu Gesicht zu bekommen, kann man sich vorstellen, wie schwierig es erst sein muss, herauszufinden, wie viel er isst. Mein Freund Ricardo Moreno beobachtete Ozelots mittels Peilsendern, verfolgte ihre Spuren und sammelte ihre Exkremente ein. So gelangte er zu der Schätzung, dass ein Ozelot in einem einzigen Jahr 40 Faultiere, 18 Agutis und 15 Weißschulter-Kapuziner-

OPPOSITE: The slaty-tailed trogon (*Trogon massena*) feasts on a spiky caterpillar.
In the forests of Central America, trogons are some of the few birds that can handle these poisonous caterpillar spines.

GEGENÜBER: Der Schieferschwanztrogon (*Trogon massena*) frisst eine stachelige Raupe.
In den Wäldern Mittelamerikas gehören die Trogone zu den wenigen Vögeln, die mit den Giftstacheln der Raupe zurechtkommen.

CI-CONTRE : Ce trogon de Masséna (*Trogon massena*) se délecte d'une chenille à piquants.
Dans les forêts d'Amérique centrale, c'est l'un des rares oiseaux aptes à en assimiler les appendices toxiques.

affen frisst. Das ist eine Menge Fleisch für ein Tier, das gerade mal 12 Kilo wiegt – man stelle sich vor, was ein 300 Kilo schwerer Bengalischer Tiger dann wohl vertilgt. Und es veranschaulicht, welche Rolle diese Fleischfresser bei der Regulierung der Populationsdichte von Pflanzenfressern, aber auch von Samenräubern spielen. Agutis fressen große Palmen- und Baumsamen und verstecken ebenso viele für später. Wenn ein Aguti die nächste Mahlzeit des Ozelots wird, bleiben seine sorgfältig vergrabenen Samen vergessen im Waldboden liegen, so dass sie keimen, wachsen und ihren Platz im Kronendach einnehmen können. Insektenfresser spielen eine ähnliche Rolle bei der Kontrolle der Vielzahl von blattfressenden Insekten, Käfern und Heuschrecken. Viele Vögel und Fledermäuse fressen Insekten – eine ganze Menge Insekten, genug, um die Zahl der in einem Waldstück lebenden Krabbeltiere zu halbieren –, und die meisten dieser Insekten fressen Pflanzen. Wir mögen die Jäger nur selten sehen, aber der Wald spürt ihren Einfluss. Wenn die Pflanzenfresser in Schach gehalten werden, wachsen die Bäume schneller und produzieren mehr Früchte, um sich zu vermehren.

DÉVORER OU ÊTRE DÉVORÉ

Qui n'a jamais pénétré la forêt tropicale se l'imagine peut-être grouillante d'activité mais, malheureusement pour ce visiteur, la plupart de ses résidents sont des créatures farouches et mystérieuses. Chaque animal est obsédé par la menace d'un prédateur invisible. Celui-ci pourra tout aussi bien projeter sa langue gluante et capturer une sauterelle que plonger ses longues dents dans l'encolure d'un cerf axis. Pas seulement les tigres ou les serpents venimeux sont des prédateurs, fourmis, caméléons, coléoptères, chauves-souris et oiseaux en sont aussi. La mante religieuse qui, cachée dans le feuillage, attend patiemment de se jeter sur le grillon qui passe en est un bel exemple. Avec un éventail aussi varié de chasseurs à l'affût, quasiment tout animal peut servir de repas à un autre. Mais dans la forêt tropicale, tous ces prédateurs jouent un rôle – ils façonnent la communauté d'animaux, régulant la population d'herbivores et les dommages qu'ils infligent aux plantes. Si notre Terre est verte, cela ne tient pas uniquement au fait que les plantes se défendent contre les herbivores, mais aussi à ce que des prédateurs dévorent assez d'herbivores pour permettre aux plantes et aux arbres de s'épanouir.

Alors qu'il est si difficile de voir un grand prédateur dans une forêt tropicale, essayez seulement d'évaluer la quantité de nourriture qu'il absorbe ! En pistant les ocelots et en récoltant leurs fèces, mon ami Ricardo Moreno a estimé qu'un ocelot dévorait environ 40 paresseux, 18 agoutis et 15 capucins dans l'année. Cette énorme quantité de viande pour un animal de 12 kilos – imaginez donc ce que peut dévorer un tigre du Bengale de 300 kilos – témoigne du rôle de ces carnivores dans la régulation de la population d'herbivores, mais aussi de granivores. Les agoutis consomment de grosses graines de palmiers et d'arbres, et en mettent autant de côté pour plus tard. Lorsqu'un agouti sert de repas à un ocelot, ces graines soigneusement cachées restent dans le sol et peuvent donner naissance à une plante qui s'intégrera dans la canopée. Les insectivores jouent un rôle similaire en régulant la forte population de sauterelles, de coléoptères et d'hémiptères défoliateurs. En effet, de nombreux oiseaux et chauves-souris ingèrent de telles quantités d'insectes phytophages qu'ils peuvent en réduire la population de moitié dans une parcelle donnée de forêt. Si l'on ne peut voir les prédateurs, leur influence se fait néanmoins sentir ; les herbivores sous contrôle, les arbres grandissent plus vite et produisent plus de fruits, qui donneront plus d'arbres.

..

OPPOSITE, FROM TOP: A close-up of a red-eyed treefrog's eye. This additional golden membrane camouflages the bright red eyes, enabling the frog to take a peek for predators while staying well hidden, Panama; a praying mantis searches for a meal in Huai Kha Khaeng Wildlife Sanctuary, Thailand.
FOLLOWING PAGES: A beautifully camouflaged Wagler's pit viper (*Tropidolaemus wagleri*) stretches from a tree branch and waits for prey in Brunei.

GEGENÜBER, VON OBEN: Eine Nahaufnahme vom Auge eines Rotaugenlaubfroschs. Das zusätzliche goldfarbene Häutchen tarnt die knallroten Augen. So kann der Frosch nach Fressfeinden spähen und trotzdem verborgen bleiben, Panama. Eine Gottesanbeterin sucht nach einer Mahlzeit, im Wildschutzgebiet Huai Kha Khaeng in Thailand.
FOLGENDE SEITEN: Eine schön getarnte Waglers Lanzenotter (*Tropidolaemus wagleri*) windet sich von einem Ast und lauert auf Beute, Brunei.

CI-CONTRE, DE HAUT EN BAS : Gros plan sur l'œil d'une rainette aux yeux rouges – la membrane dorée camoufle ses yeux rouges vif, lui permettant de surveiller les prédateurs à la dérobée. Panama ; mante religieuse en quête d'un repas dans l'un des sanctuaires de faune de Huai Kha Khaeng, en Thaïlande.
PAGES SUIVANTES : Cette vipère des temples (*Tropidolaemus wagleri*) magnifiquement camouflée sur la branche d'un arbre s'étire en attendant sa proie, Brunei.

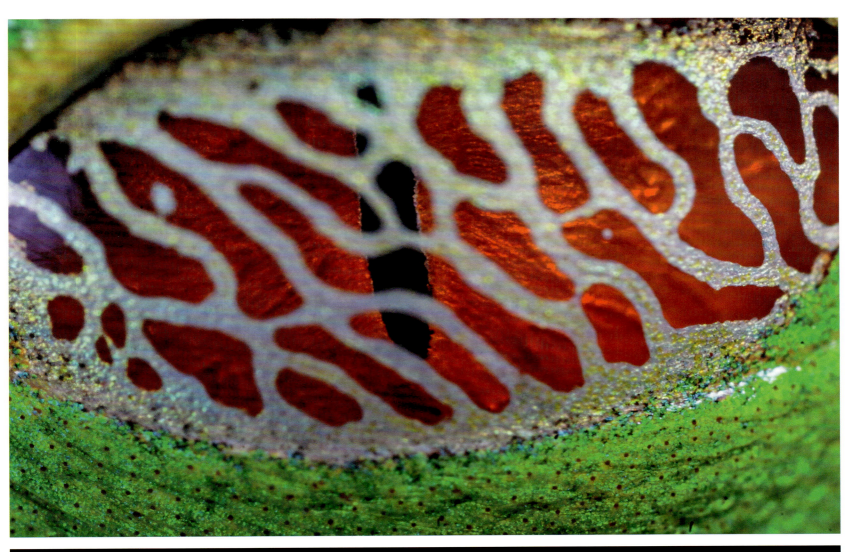

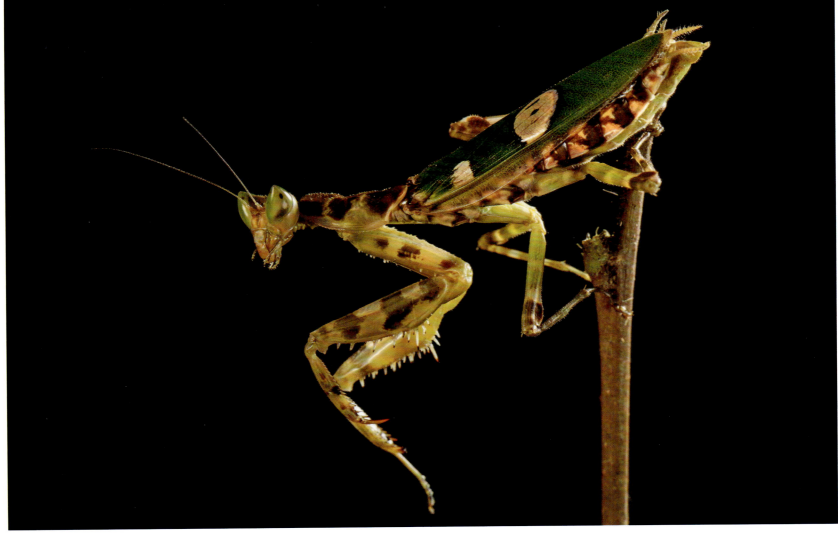

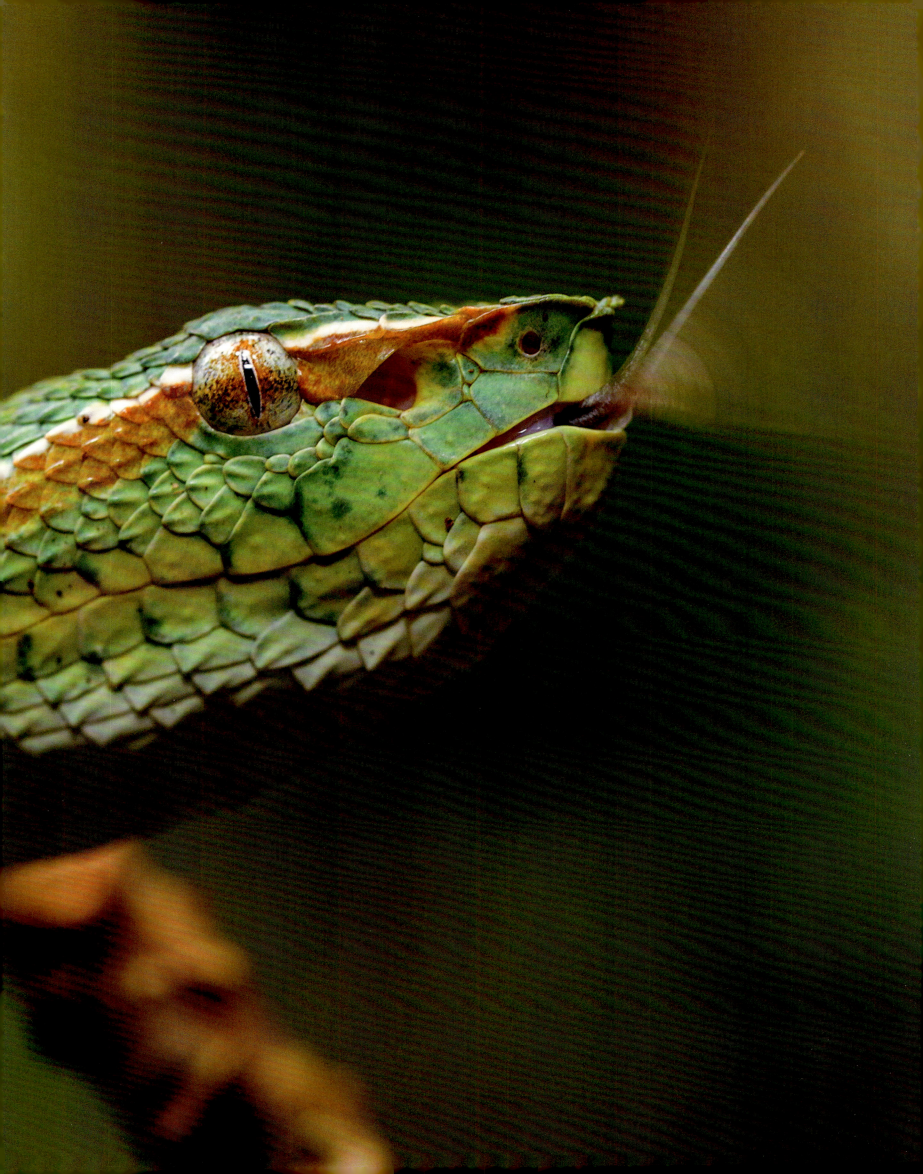

ABOVE: A yellow-red rat snake (*Pseudelaphe flavirufa*) captures a bat as it returns to its cave roost in Yucatan, Mexico.
OPPOSITE: A group of ants (*Ponerinae*) attack and kill a millipede in Huai Kha Khaeng Wildlife Sanctuary, Thailand.
PAGE 210: A male and female Decaryi's leaf chameleon (*Brookesia decaryi*) conceal themselves in leaf litter.
This species is only found in the Ankarafantsika National Park, Madagascar.

OBEN: Eine Mexikanische Nachtnatter (*Pseudelaphe flavirufa*) fängt eine Fledermaus, als diese zu ihrer Schlafhöhle zurückkehrt, Yucatan, Mexiko.
GEGENÜBER: Eine Gruppe von Urameisen (*Ponerinae*) greift einen Tausendfüßler an und tötet ihn,
im Wildschutzgebiet Huai Kha Khaeng in Thailand.
SEITE 210: Ein männliches und ein weibliches Stummelschwanzchamäleon (*Brookesia decaryi*) verstecken sich in der Laubstreu.
Diese Spezies ist nur im Ankarafantsika-Nationalpark auf Madagaskar zu finden.

CI-DESSUS : Un *Pseudelaphe flavirufa* capture une chauve-souris à son retour dans la grotte qui lui sert de nid, Yucatan, Mexique.
CI-CONTRE : Une troupe de fourmis (*Ponerinae*) assaille un mille-pattes et le tue. Sanctuaire de faune de Huai Kha Khaeng, en Thaïlande.
PAGE 210 : Un couple de brookésies épineuses (*Brookesia decaryi*) se fond dans la litière de feuilles.
Cette espèce de caméléon est endémique du parc national d'Ankarafantsika, à Madagascar.

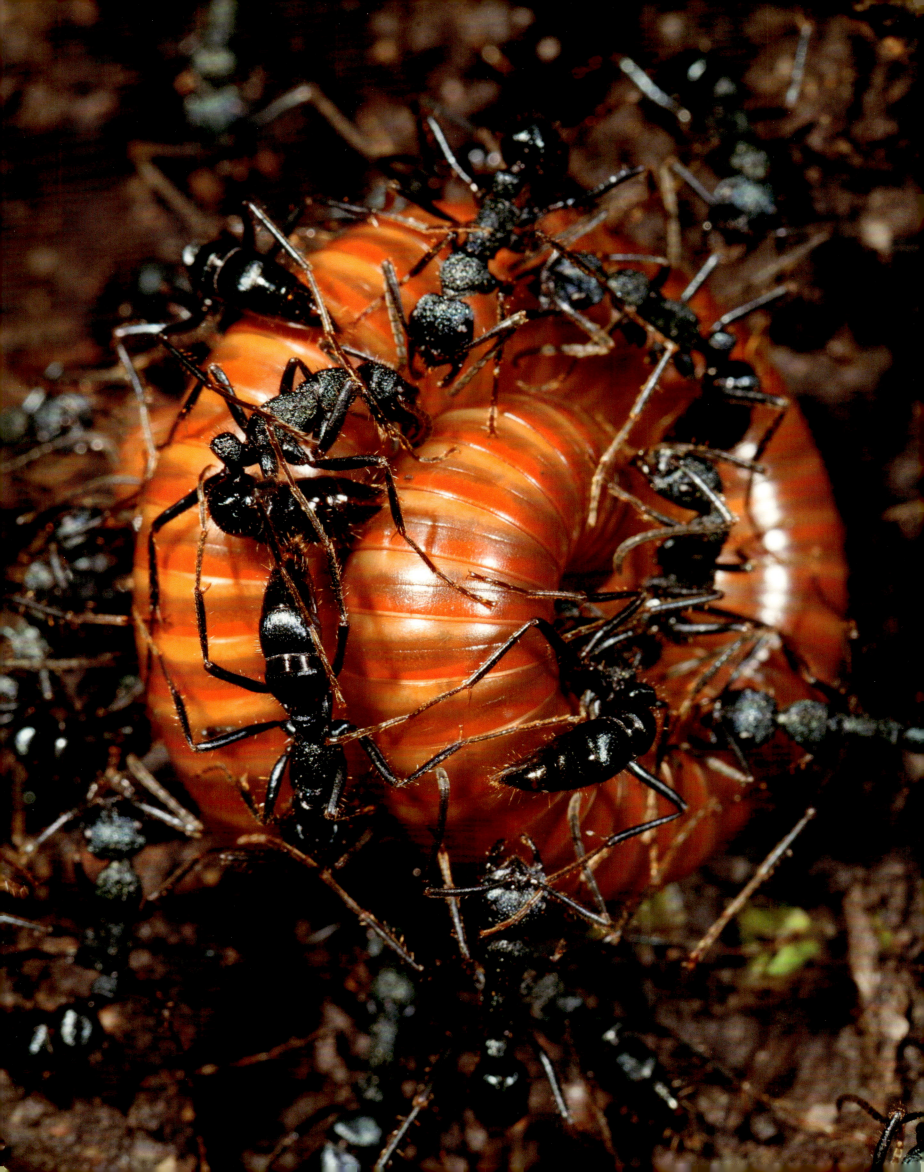

MIMICRY & CAMOUFLAGE
MIMIKRY & TARNUNG | MIMÉTISME & CAMOUFLAGE

A MILLION WAYS NOT TO BE SEEN!

The best way to escape predators is to avoid being seen. Many tropical forest animals wake at nightfall, when darkness provides cover from the keen eyes of hungry predators. During the day, most stay hidden high in the canopy, tucked into tree cavities, or safe in underground burrows, but then others stay hidden in full sight—cloaked in their camouflage. A slender, green leaf that is a katydid; a knobby, gray twig that is a stick insect; some dry leaves that, when you step too close, hop away revealing themselves to be toads. Other animals distract their predators, like a confusing caterpillar where the head is the tail and the tail is the head, enticing a bird to take a peck at the fake antennae that sprout from its behind, leaving its rather more important head unscathed. Or a bird swooping in to take a flag-legged bug may be confused by its flattened red legs, and take just a limb rather than its whole body—with six legs, it can spare one!

In the forest you can find the masters of disguise. And animals that can't hide had better be poisonous and loud about it, proudly advertising their deadly nature in bright contrasting colors, warning off predators that they are distasteful and maybe even lethal. Perhaps the cleverest disguises are worn by the mimics; like a sheep in wolf's clothing, these edible animals look just like a deadly neighbor. Many non-toxic butterflies have evolved this strategy: their coloring is a perfect replica of a non-related poisonous species found in the same patch of forest. A flycatcher watching from its perch for a suitable meal can surely not tell the two apart. Here, the safety of one species is bought by the toxicity of another. That tropical forest animals have evolved such a myriad of fascinating strategies to escape predation suggests that the threat of being eaten is relentless.

MILLIONEN WEGE, NICHT GESEHEN ZU WERDEN

Jägern entkommt man am besten, indem man es vermeidet, von ihnen gesehen zu werden. Viele Tropenwaldtiere erwachen bei Einbruch der Nacht, wenn die Dunkelheit ihnen einen gewissen Schutz vor den scharfen Augen hungriger Jäger bietet. Die meisten halten sich tagsüber hoch oben im Kronendach oder in Baumhöhlen versteckt oder bleiben in ihren sicheren unterirdischen Höhlen und Gängen. Andere bleiben sichtbar, sind aber nicht zu erkennen, weil sie perfekt getarnt sind. Ein schmales grünes Blatt ist in Wirklichkeit eine Laubheuschrecke und ein knorriger grauer Zweig eine Stabheuschrecke. Ein Paar trockene Blätter, die weghüpfen, wenn man ihnen zu nahe kommt, entpuppen sich als Kröten. Andere Tiere verwirren ihre Jäger, zum Beispiel die Raupe, bei der der Kopf das Hinterteil und das Hinterteil der Kopf ist – was einen Vogel dazu verleitet, nach den falschen Fühlern am Hinterteil der Raupe zu picken, so dass der wichtigere Kopf unversehrt bleibt. Oder ein Vogel, der herabstößt, um eine Blattfußwanze zu erbeuten, wird von ihren blattartig verbreiterten roten Füßen irritiert und schnappt sich nur ein Bein statt den ganzen Körper. Bei sechs Beinen kann man schon einmal auf eines verzichten.

Im Wald findet man die Meister der Tarnung. Und Tiere, die sich nicht tarnen oder verstecken können, sollten besser giftig sein und ihren Fressfeinden mit grellen Kontrastfarben signalisieren, dass der vermeidliche Leckerbissen deren Henkersmahlzeit sein könnte. Die wohl raffiniertesten Verkleidungen tragen die Nachahmer – wie Schafe im Wolfspelz sehen diese essbaren Tiere aus wie tödliche Nachbarn. Viele ungiftigen Schmetterlinge haben diese Strategie entwickelt. Ihre Färbung imitiert perfekt die einer giftigen Spezies aus demselben Wald, mit der sie nicht einmal verwandt sind. Ein Fliegenschnäpper, der von seiner Ansitzwarte aus nach einer passablen Mahlzeit Ausschau hält, kann die beiden sicher nicht unterscheiden. In diesem Fall verdankt eine Spezies ihre Sicherheit der Giftigkeit einer anderen. Dass Tropenwaldtiere eine solche Vielfalt an faszinierenden Strategien entwickelt haben, um Jägern zu entkommen, lässt darauf schließen, dass die Gefahr, gefressen zu werden, allgegenwärtig ist.

MILLE ET UNE FAÇONS DE NE PAS ÊTRE VU !

Le mieux pour échapper aux prédateurs est d'éviter d'être repéré. Dans la forêt tropicale, de nombreux animaux se réveillent à la tombée de la nuit, lorsque l'obscurité les protège des yeux perçants de prédateurs affamés. Le jour, ils restent pour la plupart cachés dans la canopée, enfouis dans des trous d'arbres, ou à l'abri dans des terriers, tandis que d'autres se cachent sous le nez de leurs prédateurs – dissimulés dans leur tenue de camouflage. Une fine feuille verte est en fait une sauterelle ; une brindille grise noueuse dissimule un phasme ; quelques feuilles sèches, lorsqu'on s'approche trop près, s'en vont en sautillant, révélant leur identité de crapauds. D'autres animaux détournent l'attention de leurs prédateurs. C'est le cas de cette chenille déroutante dont on ne sait où est la tête et où est la queue, et qui incite un oiseau à picoter les pseudo-antennes pointant de son arrière-train, sauvant ainsi sa tête autrement plus importante. C'est le cas également de cette punaise à pattes en drapeau, sur laquelle s'abat un oiseau qui, peut-être abusé par ses pattes rouges aplaties, emporte un simple membre au lieu du corps entier – avec six pattes, il peut s'en passer d'une.

La forêt abrite les maîtres du déguisement ! Aussi, mieux vaut pour les animaux incapables de se déguiser d'être toxiques et de bien le faire savoir, d'afficher fièrement leur létalité par des couleurs vives contrastées dissuadant leurs prédateurs de s'offrir un repas répugnant – peut-être même mortel. Les déguisements les plus astucieux sont peut-être ceux des imitateurs – tels des moutons dans la robe d'un loup, ces animaux comestibles ressemblent à leur mortel voisin. De nombreux papillons non toxiques adoptent cette stratégie : leurs coloris sont une réplique parfaite d'une espèce toxique non apparentée vivant sur la même parcelle qu'eux. Un gobe-mouche attendant un bon repas depuis son perchoir ne peut certainement pas différencier les deux espèces, dont l'une achète sa sécurité moyennant la toxicité de l'autre. Le fait que les animaux de la forêt tropicale aient élaboré autant de stratégies fascinantes pour échapper aux prédateurs laisse supposer que la menace d'être mangé plane sur eux en permanence.

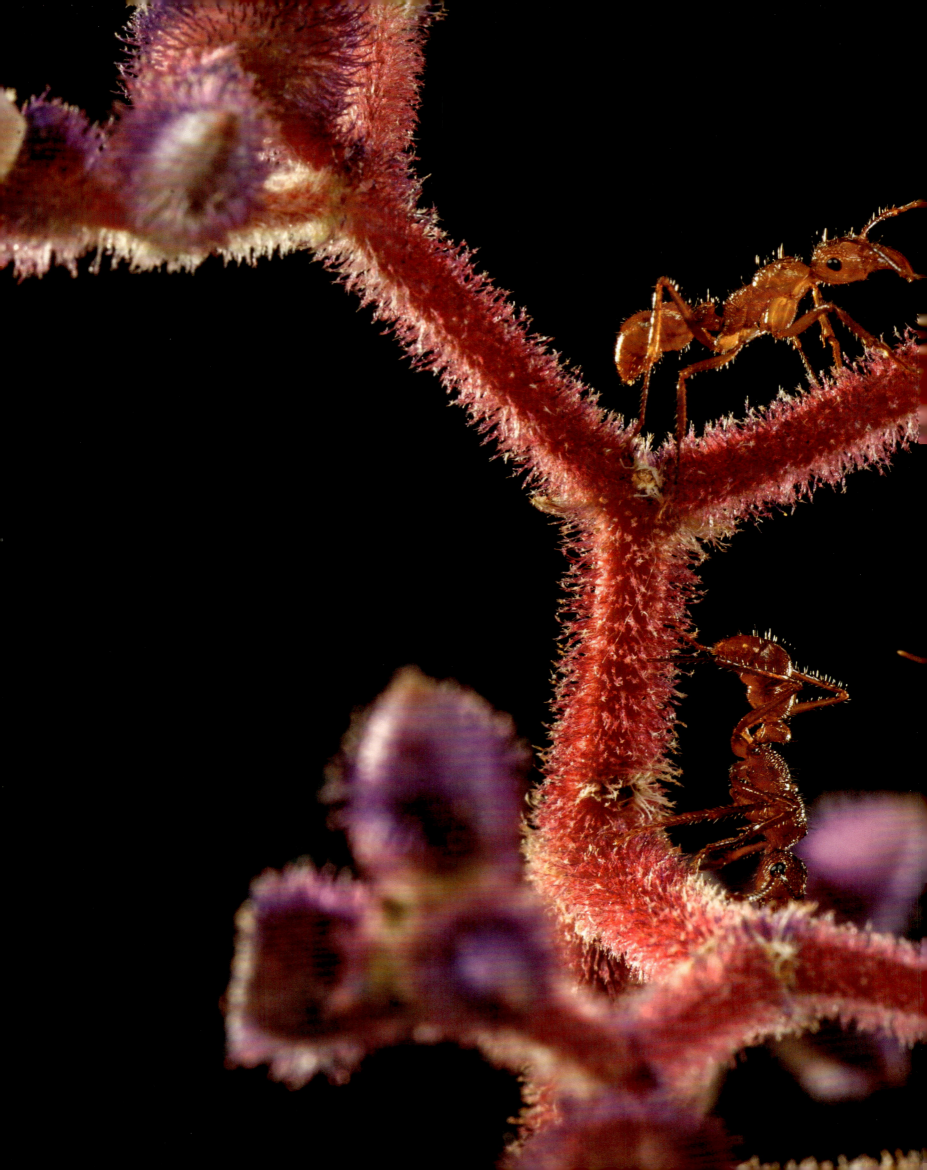

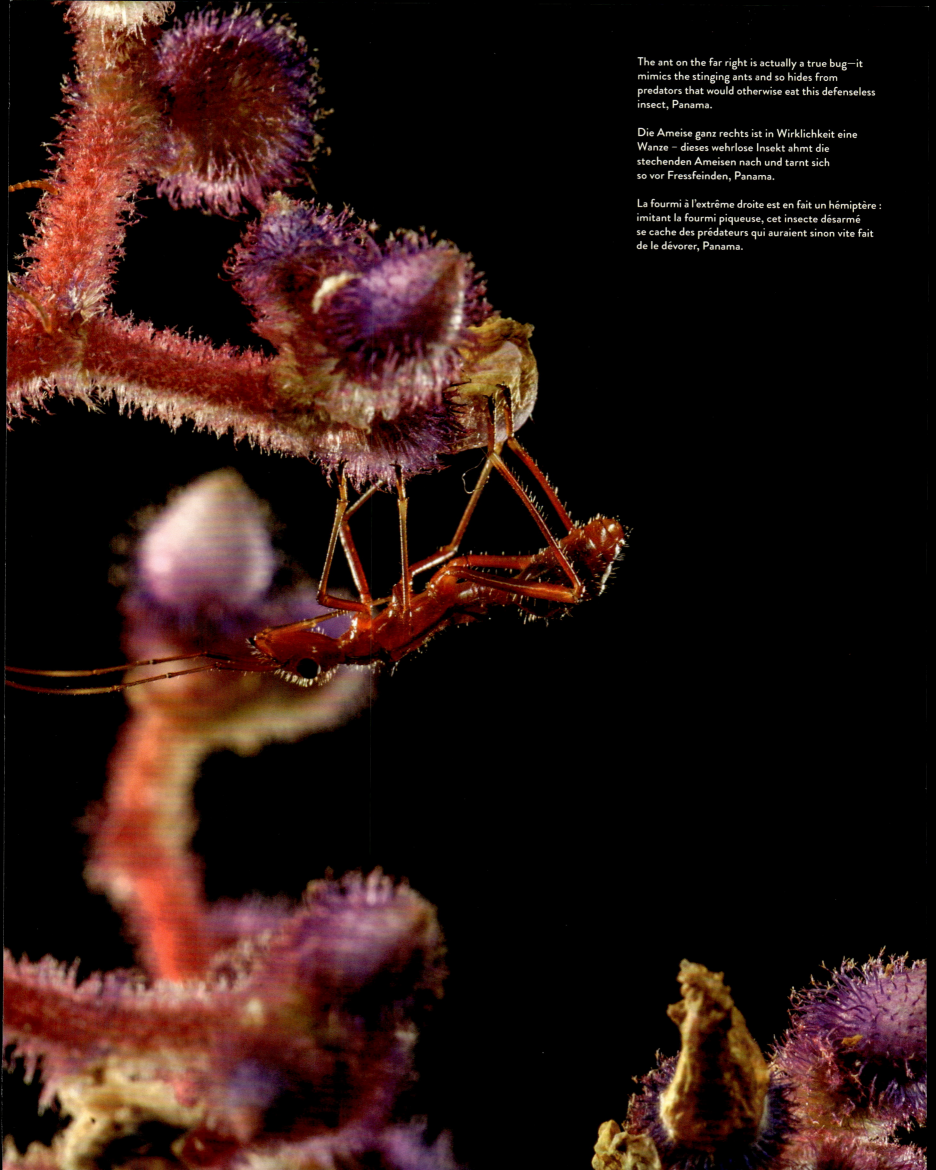

The ant on the far right is actually a true bug—it mimics the stinging ants and so hides from predators that would otherwise eat this defenseless insect, Panama.

Die Ameise ganz rechts ist in Wirklichkeit eine Wanze – dieses wehrlose Insekt ahmt die stechenden Ameisen nach und tarnt sich so vor Fressfeinden, Panama.

La fourmi à l'extrême droite est en fait un hémiptère : imitant la fourmi piqueuse, cet insecte désarmé se cache des prédateurs qui auraient sinon vite fait de le dévorer, Panama.

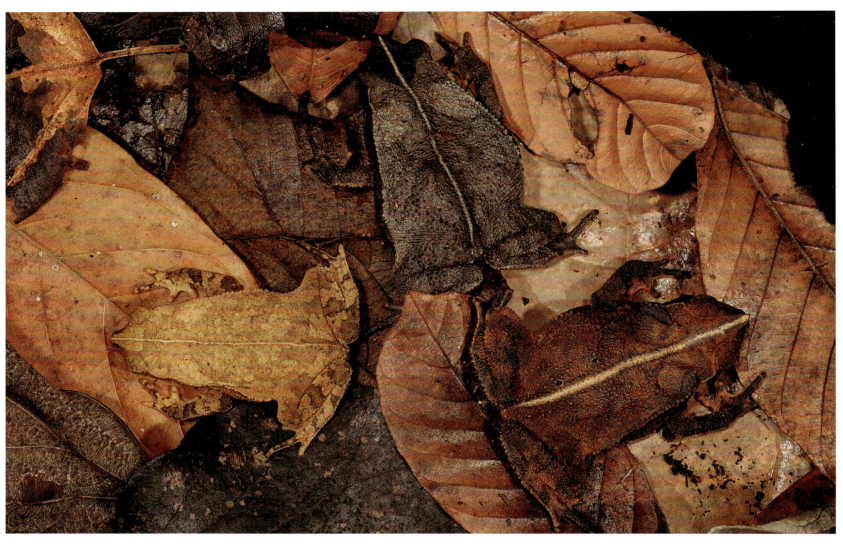
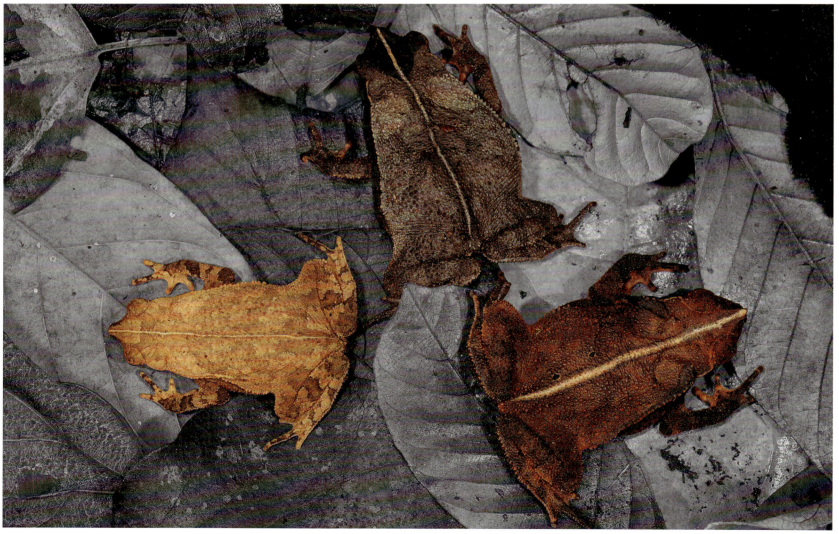

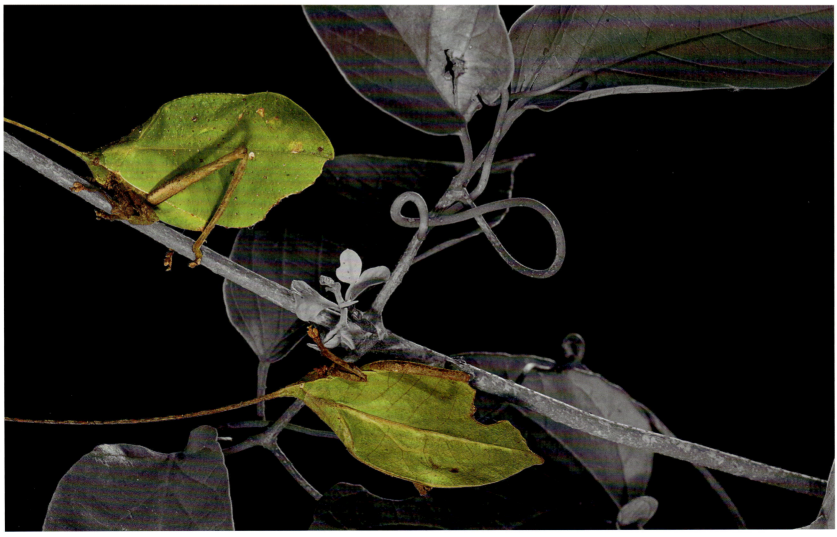

PREVIOUS PAGES, FROM LEFT: Three toads (*Rhinella margaritifera*) are perfectly camouflaged in dead leaves, Barro Colorado Island, Panama; two katydids (*Mimetica* sp.) mimic green leaves, complete with fake fungus and herbivore damage, Panama.
OPPOSITE: A flag-legged bug (*Anisocelis flavolineata*) on a flower of *Passiflora edulis*—the bug distracts predators with its brightly colored limbs, Panama.

VORHERIGE SEITEN, VON LINKS: Drei Kröten (*Rhinella margaritifera*) sind im toten Laub perfekt getarnt, Barro Colorado Island, Panama; zwei Laubheuschrecken (*Mimetica* sp.) imitieren grüne Blätter, komplett mit falschen Pilzen und Fraßschäden, Panama.
GEGENÜBER: Eine Blattfußwanze (*Anisocelis flavolineata*) auf einer Passionsblume (*Passiflora edulis*) – die Wanze verwirrt Fressfeinde mit ihren knallbunten Beinen, Panama.

PAGES PRÉCÉDENTES, EN PARTANT DE LA GAUCHE : Trois crapauds perlés (*Rhinella margaritifera*) idéalement camouflés dans les feuilles, île de Barro Colorado, Panama ; deux katydides (*Mimetica* sp.) imitent les feuilles, moisissures et morsures d'herbivores comprises, Panama.
CI-CONTRE : Punaise à pattes en drapeau (*Anisocelis flavolineata*) sur une fleur de grenadille *Passiflora edulis* – ses membres vivement colorés dupent ses prédateurs, Panama.

CANTINA OCHROMA
CANTINA OCHROMA | CANTINA OCHROMA

OPEN ALL NIGHT

In Panama, November is the wettest, coldest month of the year—winter in the tropics. The forest is sodden and dark, and the animals are hungry. The forest trees stand fruitless waiting for the rains to stop and the dry season sun to arrive, but then the balsa tree (*Ochroma pyramidale*) starts to blossom producing huge, creamy white cups filled with syrupy nectar. And at this time of year everyone is ready for a drink.

Growing in forest clearings, abandoned pastures, and along roadsides, balsa trees are common throughout Central America and into northern South America. They are true pioneers, colonizing newly disturbed land—spreading their branches wide and throwing out leaves the size of dinner plates to catch the sun. Growing fast and dying young, a balsa tree can put on about 5 meters (16 feet) in a single year. It flowers for the first time at just two years, and then dies at barely 35 years old. A life in fast-forward. But these precocious trees play an important role, feeding a wealth of forest dwellers through the dark nights of the wet season.

Late in the afternoon, balsa flowers start to unfurl; the petals spiral around a cup of nectar like a swirl of whipped cream. The first visitors come before nightfall—a troupe of noisy, white-faced capuchin monkeys. They descend on the tree in a chaotic rabble and proceed to tear into the unfurling flower buds, pouring the syrupy nectar down their simian throats. The capuchin is not a pollinator but a nectar thief, and their impish faces seem to betray that they are unfazed by this status. The capuchins pave the way for other daytime visitors, like a cloud of bees or a hummingbird, drawn in by the damaged flowers and easy access to the nectar inside. But the party only really gets started after dark, when the flowers fully unfold offering up their sugary nectar to entice the night animals.

The woolly opossum punctually arrives just after sunset, when it has the tree to itself; it must drink its fill quickly before the much larger common opossum arrives and chases it out of the canopy. All through the night, bats swoop in flattening themselves in undignified landings on the open flowers, splattering nectar sideways. Then, maybe at about 8 p.m., the kinkajou arrives, shooing the other animals away and settling in to drink. As they slurp down the sweet liquid their furry cheeks get dusted in pollen, which they carry with them to the next flower. The endearing fuzzy kinkajous spend a lifetime in the forest canopy and inadvertently are the most important pollinators of the balsa, carrying pollen far and wide on their woolly faces.

As the night draws on a group of owl-faced Panamanian night monkeys slip silently into the tree for a drink; these cautious creatures prefer to wait until they have the canopy to themselves. The balsa does not discriminate among its guests, and predators arrive looking for an easy meal: a boa hoping to snatch a visiting bat or a praying mantis waiting for a moth. All are welcome here on a wet November evening—the balsa tree is open all night.

DIE GANZE NACHT GEÖFFNET

In Panama ist der November der nässeste und kälteste Monat des Jahres – Winter in den Tropen. Der Wald ist durchnässt und dunkel, und die Tiere sind hungrig. Die Waldbäume stehen ohne Früchte da und warten auf das Ende der Regenfälle und den Beginn der sonnigen Trockenzeit. Doch der Balsabaum (*Ochroma pyramidale*) beginnt zu blühen. Er produziert große cremeweiße Kelche, die mit sirupartigem Nektar gefüllt sind. Und in dieser Zeit des Jahres dürstet es jedem nach einem Drink.

Balsabäume, die auf Waldlichtungen und aufgegebenen Weideflächen und an Straßenrändern wachsen, sind in ganz Mittelamerika und im nördlichen Südamerika recht verbreitet. Sie sind wahre Pioniere, die frei gewordenes Land besiedeln – sie breiten ihre Äste weit aus und treiben esstellergroße Blätter, um die Sonne einzufangen. Sie wachsen schnell und sterben jung: Ein Balsabaum kann in einem einzigen Jahr um etwa 5 Meter wachsen. Mit nur zwei Jahren blüht er zum ersten Mal, und mit kaum 35 Jahren stirbt er bereits. Ein Leben im Schnelldurchlauf. Aber diese frühreifen Bäume spielen eine wichtige Rolle – in den dunklen Nächten der Regenzeit ernähren sie eine Vielzahl von Waldbewohnern.

Am späten Nachmittag beginnen sich die Balsablüten zu entfalten. Die Blütenblätter um einen Kelch mit Nektar geschlungen, der mit seiner Spiralenform wie ein Softeis aussieht. Die ersten Besucher kommen vor Einbruch der Dunkelheit – eine Truppe lärmender Weißschulter-Kapuzineraffen. Sie schwingen sich als chaotische Horde auf den Baum hinab, fallen über die sich öffnenden Blütenknospen her und kippen den sirupartigen Nektar ihre Affenkehlen hinunter. Die Kapuzineraffen sind keine Bestäuber, sondern Nektarräuber, doch ihre schelmischen Gesichter scheinen zu verraten, dass sie das nicht kümmert. Und sie ebnen den Weg für andere am Tag vorbeikommende Besucher – wie ein Bienenschwarm oder ein Kolibri –, die von den beschädigten Blüten angezogen werden und nun leichten Zugang zum

OPPOSITE: The balsa tree (*Ochroma pyramidale*) flower opens over the course of about three hours in the late afternoon, Panama. Each flower produces almost 50 milliliters (2 fluid ounces) of sugary nectar each night, attracting a wide range of hungry animals.

GEGENÜBER: Die Blüte des Balsabaums (*Ochroma pyramidale*) öffnet sich im Laufe von etwa drei Stunden am späten Nachmittag, Panama. Jede Blüte produziert pro Nacht fast 50 ml zuckerhaltigen Nektar, der alle möglichen hungrigen Tiere anlockt.

CI-CONTRE : Les fleurs du balsa (*Ochroma pyramidale*) s'ouvrent pendant environ trois heures en fin d'après-midi, Panama. Chacune produit par nuit 50 ml de nectar sucré qui attire un large éventail d'animaux affamés.

Nektar darin haben. Aber die Party geht erst nach Einbruch der Nacht so richtig los, wenn die Blüten sich ganz öffnen und ihren honigsüßen Nektar anbieten, um die Nachttiere anzulocken.

Die Wollbeutelratte erscheint pünktlich gleich nach Sonnenuntergang, wenn sie den Baum noch für sich allein hat. Sie muss sich schnell satt trinken, bevor die viel größeren Südopossums eintreffen und sie aus dem Kronendach verjagen. Die ganze Nacht hindurch kommen Fledermäuse angeschossen und landen ungeschickt auf den geöffneten Blüten, so dass Nektar zur Seite spritzt. Etwa um 20 Uhr tauchen dann die Wickelbären auf, verscheuchen die anderen Tiere und lassen sich nieder, um zu trinken. Während sie die süße Flüssigkeit schlürfen, bleibt Pollen an ihren pelzigen Backen hängen, den sie dann zur nächsten Blüte mitnehmen. Die putzig flauschigen Wickelbären verbringen ihr ganzes Leben im Kronendach des Waldes und sind unabsichtlich die wichtigsten Bestäuber des Balsabaums – auf ihren dicht behaarten Gesichtern tragen sie den Pollen überallhin.

Spät in der Nacht gleitet eine Gruppe eulengesichtiger Panama-Nachtaffen leise in den Baum, um zu trinken. Diese vorsichtigen Geschöpfe warten lieber, bis sie allein sind. Der Balsabaum macht keinen Unterschied zwischen seinen Gästen, und so kommen auch Jäger vorbei, die auf leichte Beute aus sind – eine Boa, die sich eine trinkende Fledermaus schnappen will, oder eine Gottesanbeterin, die auf einen Nachtfalter wartet. Alle sind an einem nassen Novemberabend im Balsabaum willkommen. Seine Nektarbar ist die ganze Nacht geöffnet.

AU BALSA BAR, ON NE FERME JAMAIS

Au Panama, novembre est le mois le plus humide et le plus froid de l'année. Pendant cet hiver tropical, la forêt est détrempée et sombre, et les animaux ont faim. Les arbres attendent pour fructifier que les pluies cessent et qu'arrive le soleil de la saison sèche, et c'est alors que le balsa (*Ochroma pyramidale*) commence à fleurir et à se couvrir d'énormes calices blanc crème remplis de nectar sirupeux. Tous les habitants de la forêt sont alors prêts à boire un coup.

Poussant dans les clairières, les pâturages abandonnés et le long des routes, le balsa est répandu dans toute l'Amérique centrale et jusqu'au nord de l'Amérique du Sud. C'est un véritable pionnier colonisant des terres récemment désenclavées et dévastées – étalant ses branches et émettant des feuilles de la taille d'assiettes pour capter le soleil. Poussant vite et mourant jeune, le balsa, qui peut prendre 5 mètres dans l'année, fleurit pour la première fois à deux ans à peine et meurt à seulement 35 ans. Cet arbre précoce mène une vie en accéléré. Cependant, il joue un rôle important en nourrissant une foule d'habitants des forêts durant les nuits noires de la saison humide.

Tard dans l'après-midi, les fleurs de balsa commencent à s'ouvrir ; les pétales s'enroulent en spirale autour d'un calice de nectar comme un tourbillon de crème fouettée. Les premiers visiteurs arrivent avant la tombée de la nuit : déferlant en une nuée bruyante et désordonnée, des capucins à face blanche attaquent l'arbre et entaillent les bourgeons floraux qui se déploient pour en verser le sirupeux nectar dans leurs gorges simiesques. Les capucins ne sont pas des pollinisateurs mais des voleurs de nectar, et leurs faces espiègles donnent à penser qu'ils n'ont cure de la situation. Ils préparent le terrain pour d'autres visiteurs diurnes – dont un essaim d'abeilles et un colibri – attirés par les fleurs abimées et l'accès facile au nectar. Mais les choses sérieuses ne débutent vraiment qu'à la nuit tombée, les fleurs s'ouvrant alors complètement et offrant leur doux nectar aux animaux nocturnes pour les séduire.

Arrivé juste après le coucher du soleil, l'opossum laineux, qui a alors l'arbre pour lui tout seul, doit vite boire tout son soûl avant que l'opossum commun bien plus gros n'apparaisse et ne le chasse de la canopée. Toute la nuit, les chauves-souris qui fondront sur l'arbre s'écraseront de manière inconvenante sur les fleurs ouvertes en faisant éclabousser le nectar de tous côtés. Lorsqu'arrive le kinkajou vers huit heures du soir, il chasse les autres animaux et se met à boire. Tandis qu'il aspire bruyamment le doux liquide, ses joues poilues captent le pollen, qu'il emporte avec lui jusqu'à la fleur voisine. Attachante boule de poils qui passe sa vie dans la canopée, le kinkajou est fortuitement l'un des plus importants pollinisateurs du balsa – emportant tous azimuts le pollen sur sa face duveteuse.

Au cœur de la nuit, un groupe de singes-chouettes ou douroucoulis se glisse silencieusement dans l'arbre pour s'abreuver ; ces prudentes créatures préfèrent attendre d'avoir la canopée tout à elles. Le balsa ne faisant aucune distinction entre ses invités, des prédateurs se pressent en quête d'une proie facile – un boa prêt à se saisir d'une chauve-souris en visite ou une mante religieuse à l'affût d'un papillon de nuit. Tous sont les bienvenus par cette soirée humide de novembre – le balsa bar reste ouvert toute la nuit.

OPPOSITE, FROM TOP: Nectar thief: a white-faced capuchin monkey (*Cebus capucinus*) pulls open the balsa flower bud and drinks nectar but without pollinating the flower; some birds, like this yellow-rumped cacique (*Cacicus cela*), visit the balsa flowers to drink after the white-faced capuchins have prematurely opened the flower buds.

GEGENÜBER, VON OBEN: Nektardieb – ein Weißschulter-Kapuzineraffe (*Cebus capucinus*) reißt die Balsablütenknospe auf und trinkt Nektar, aber ohne die Blüte zu bestäuben. Einige Vögel, wie diese Gelbbürzelkassike (*Cacicus cela*), besuchen die Balsablüten, um zu trinken, nachdem die Weißschulter-Kapuzineraffen die Blütenknospen zuvor geöffnet haben.

CI-CONTRE, DE HAUT EN BAS : Voleur de nectar, un capucin à face blanche (*Cebus capucinus*) ouvre grand les boutons des fleurs de balsa pour en boire le nectar sans toutefois polliniser les fleurs ; certains oiseaux, dont le cassique cul-jaune (*Cacicus cela*), sirotent le nectar des fleurs de balsa dont les capucins ont ouvert les boutons.

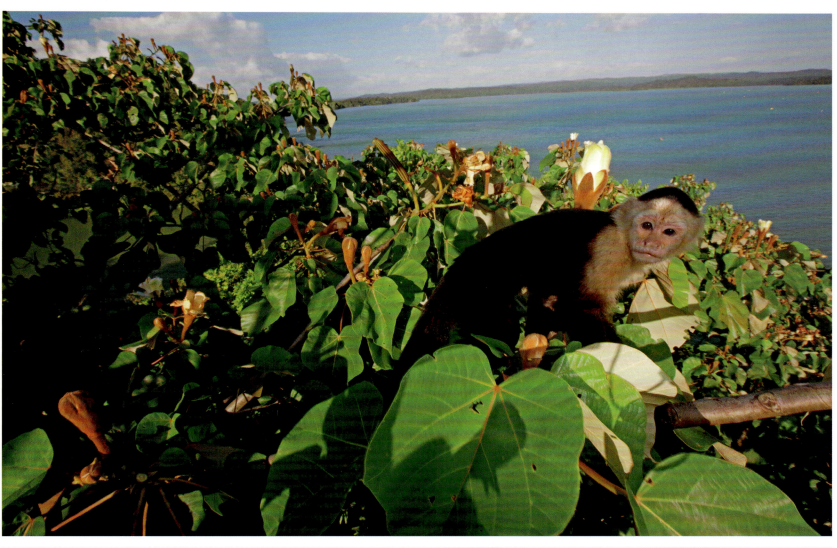
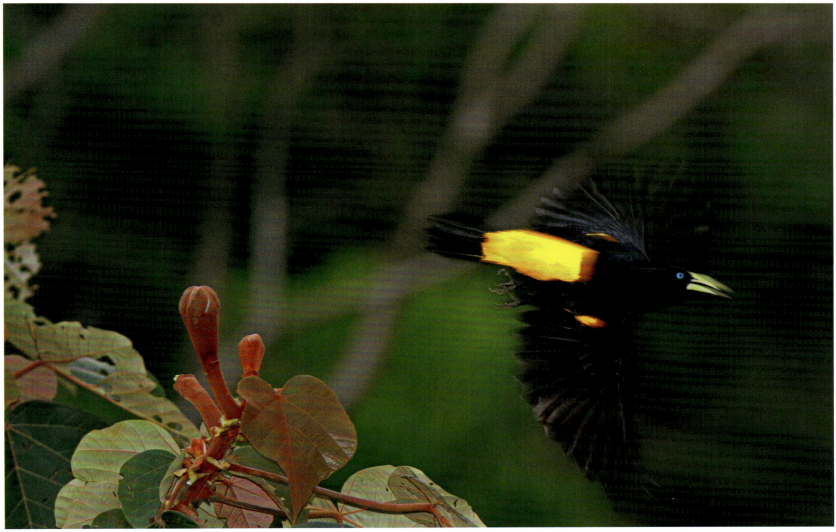

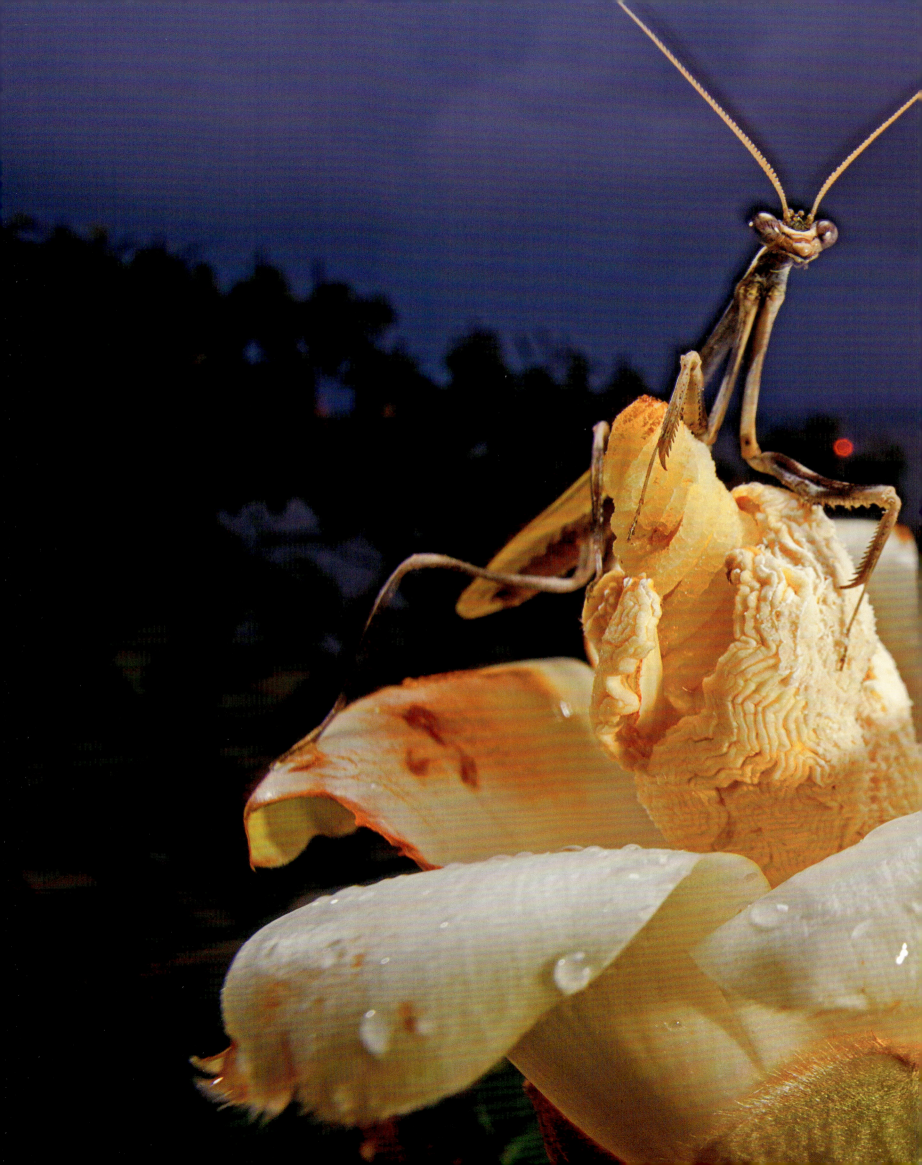

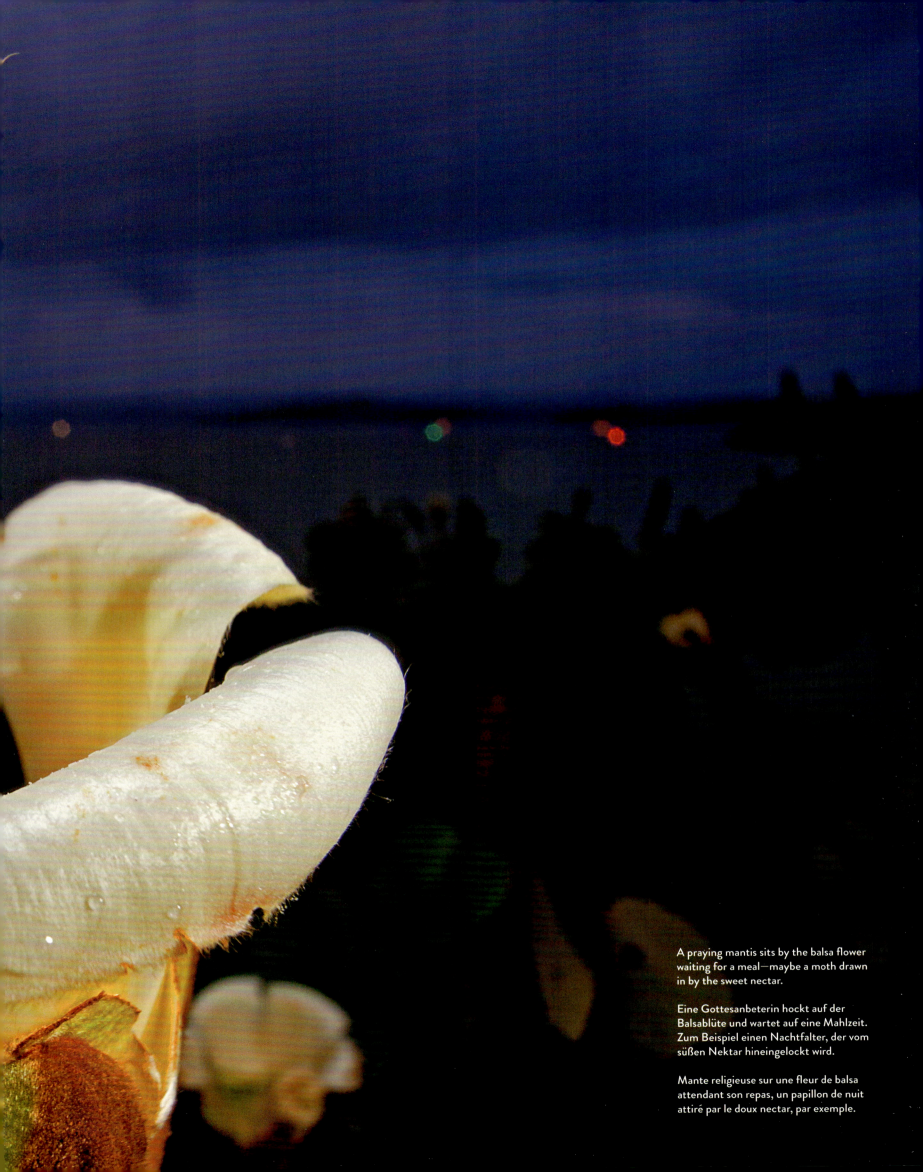

A praying mantis sits by the balsa flower waiting for a meal—maybe a moth drawn in by the sweet nectar.

Eine Gottesanbeterin hockt auf der Balsablüte und wartet auf eine Mahlzeit. Zum Beispiel einen Nachtfalter, der vom süßen Nektar hineingelockt wird.

Mante religieuse sur une fleur de balsa attendant son repas, un papillon de nuit attiré par le doux nectar, par exemple.

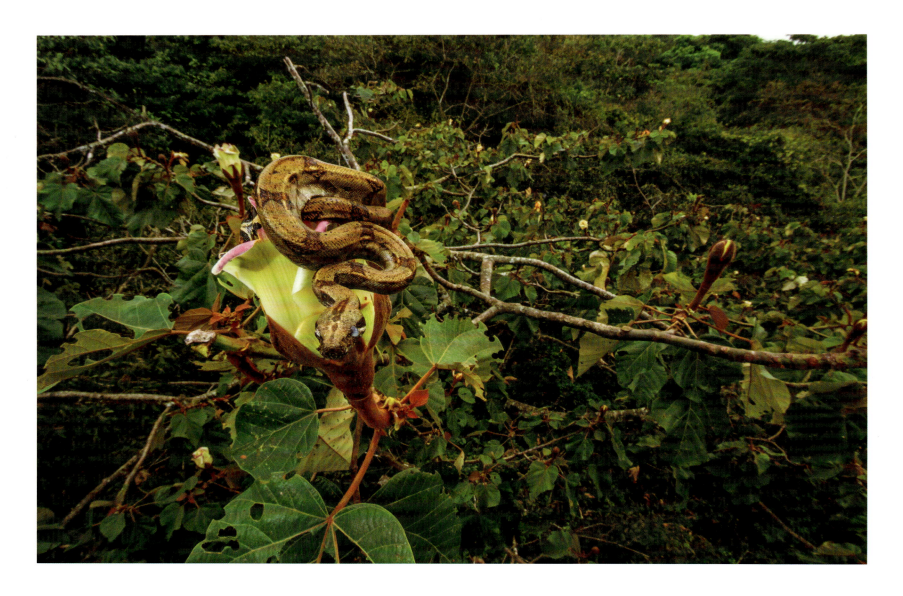

CLOCKWISE FROM LEFT: A young *Boa constrictor* waits for prey that come to drink at the balsa flower;
a spear-nosed bat (*Phyllostomus hastatus*) prepares to land on a balsa flower—these omnivorous bats eat insects, little lizards, fruits, and nectar;
Derby's woolly opossum (*Caluromys derbianus*) visits the balsa tree in the early evening.
FOLLOWING PAGES: At night, the kinkajou (*Potos flavus*) is king of the forest canopy. Kinkajous are the primary pollinators of the balsa tree.
They visit to drink nectar and their furry cheeks get dusted in pollen that they carry to the next flower.

IM UHRZEIGERSINN VON LINKS: Eine junge *Boa constrictor* wartet auf Beute, die vorbeikommt, um aus der Balsablüte zu trinken;
eine Große Lanzennase (*Phyllostomus hastatus*) im Anflug auf eine Balsablüte – diese alles fressenden Fledermäuse fressen Insekten, kleine Eidechsen,
Früchte und Nektar; die Derby-Wollbeutelratte (*Caluromys derbianus*) besucht den Balsabaum am frühen Abend.
FOLGENDE SEITEN: Nachts ist der Wickelbär (*Potos flavus*) der König des Baumkronendachs. Wickelbären sind die wichtigsten Bestäuber des
Balsabaums – sie kommen vorbei, um Nektar zu trinken, und dabei werden ihre pelzigen Backen mit Pollen eingestäubt, den sie zur nächsten Blüte tragen.

DANS LE SENS HORAIRE EN PARTANT DE LA GAUCHE : Un jeune *boa constricteur* attend qu'une proie vienne boire à la fleur de balsa ;
chauve-souris omnivore qui se nourrit d'insectes, de petits lézards, de fruits et de nectar, ce grand phyllostome (*Phyllostomus hastatus*)
va atterrir sur le balsa ; l'opossum laineux de Derby (*Caluromys derbianus*) est le premier visiteur du balsa.
PAGES SUIVANTES : La nuit, le kinkajou (*Potos flavus*) est le roi de la canopée. Principal pollinisateur du balsa, lorsqu'il vient en boire le nectar,
ses joues duveteuses s'imprègnent de pollen, qu'il transporte jusqu'à la fleur voisine.

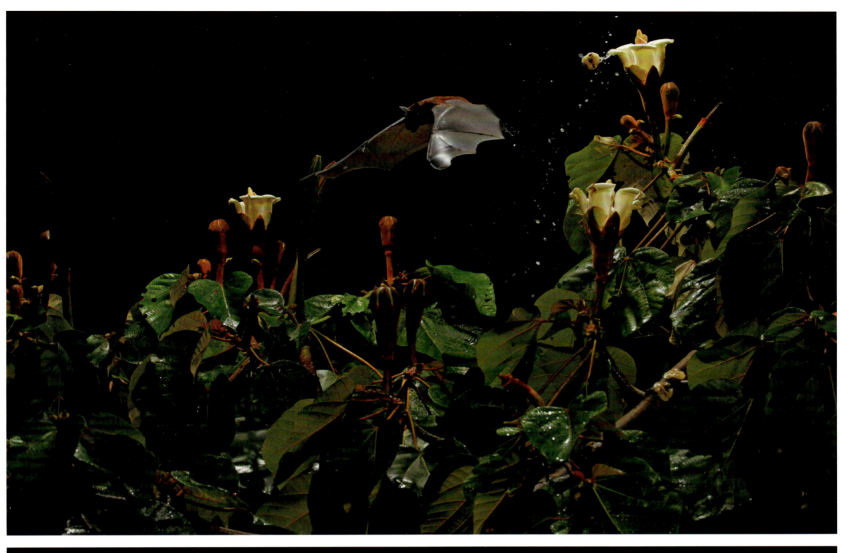
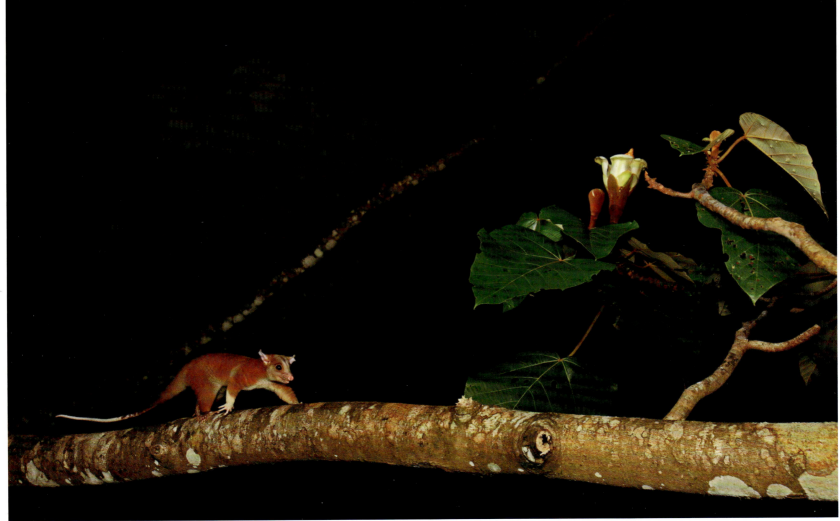

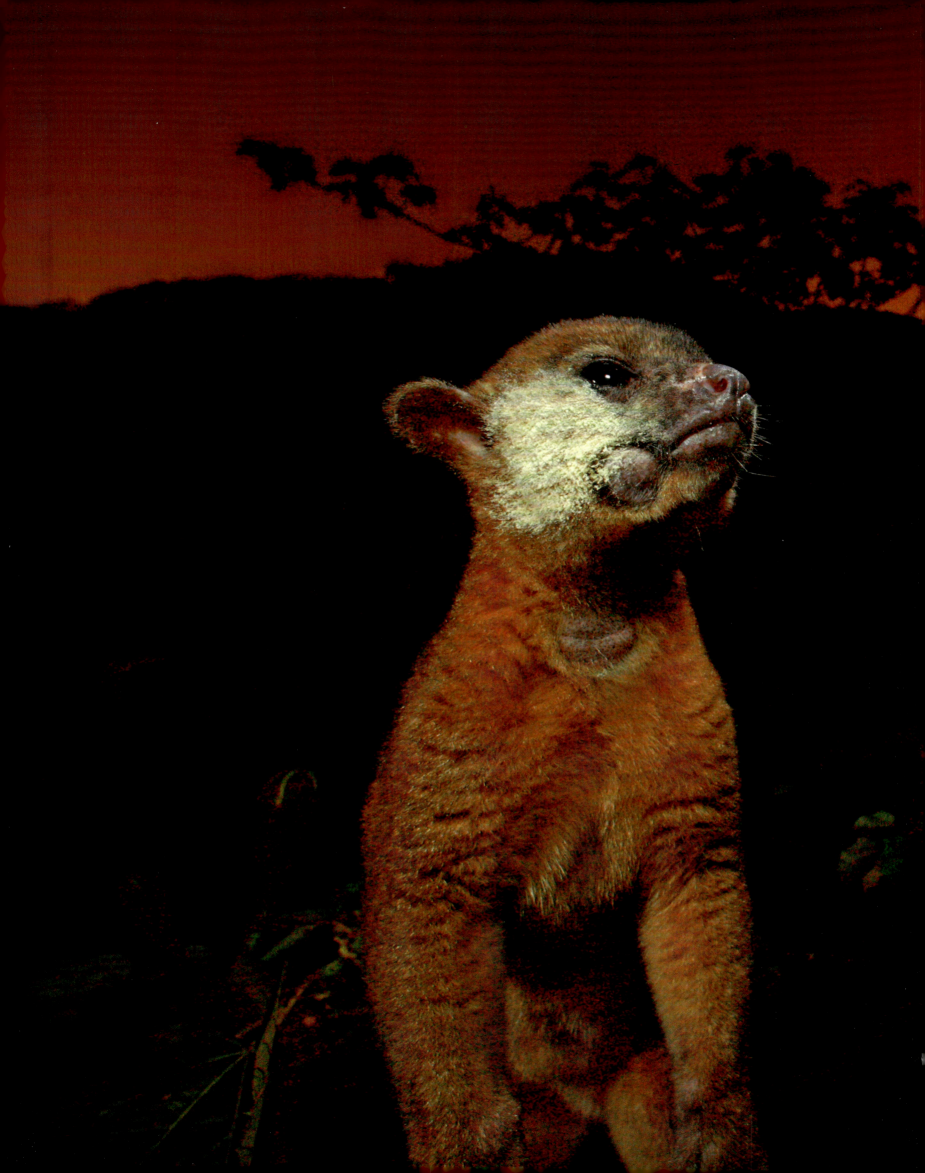

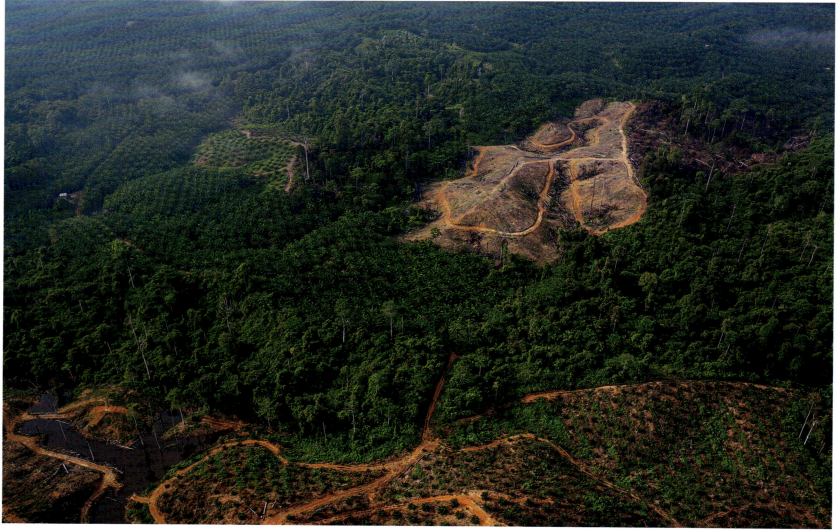

PEOPLE & THE FOREST

Humans have lived in and interacted with tropical forests for millennia: hunting animals, collecting fruits, nuts, and fibers, and clearing areas for agriculture or settlements. However, over the last century the human signature on tropical forests has changed. As human populations grow and demand for resources increases, the interaction between humans and tropical forests has shifted from sustainable and small-scale practices to large-scale deforestation and systematic hunting. Before agriculture, tropical forests covered 21.5 million km² (5,375 million acres) but today only 12.5 million km² (3,125 million acres) of the tropics is forested, and at least half of this is secondary or degraded forest.

The island of Borneo is a microcosm that epitomizes global trends in tropical deforestation. A century ago, this island was an unexplored tropical forest wilderness; today, less than 50 percent of Borneo's forests remain and only half of that is intact forest—undisturbed by selective logging. Between 1970 and 2010, 30 percent of Borneo's forest was felled—the timber was carried away and sold, and the land was largely converted to palm oil plantations. Deforestation reduces habitat for forest species but also opens up forests to hunting. The results are plain to see in the dwindling populations of Borneo's famous forest inhabitants. The number of Bornean orangutans has dropped by 50 percent in the last 60 years; they are classified as critically endangered by the International Union for Conservation of Nature (IUCN). Fewer than 100 Sumatran rhinos are left in the wild and just two live in all of Malaysian Borneo. The elephant population of Borneo has declined by 50 percent over the last three generations—they are classified as endangered. It is a simple message: tropical forest animals need undisturbed tropical forests to survive.

The drivers of deforestation vary from region to region. Here in Borneo, timber extraction and palm oil production push deforestation, which makes the forest vulnerable to fires, hunting, and further development. The splendor of Borneo's famously tall forests is also its downfall; the towering dipterocarp trees that grow here make beautiful timber in shades of auburn and tawny brown. The money gained from felling forests can easily fund the establishment of a palm oil plantation to feed the global demand for that cheap vegetable oil present in almost every confectionary on the supermarket's shelf. But to say that we are losing forests so that we can all eat cheaper biscuits is a simplification that brushes over local livelihoods, regional economies, and a growing global population that desires to live a little better and earn a little more. Global markets have stretched into the forests of central Africa and the upper tributaries of the Amazon, pulling rural communities into the money economy. Logging, hunting, agriculture, cattle ranching, mining, dam construction, and oil exploration conspire to transform the economies and landscapes of once isolated tropical forest regions—there is no going back.

In barely 50 years we have cut down over half of the world's tropical forests and hunted the inhabitants to the brink of extinction. The earth has not felt this level of destruction in over 65 million years, since the mass extinction that marked the end of the dinosaurs. We are not only losing species, but also the valuable functions that forests provide. Tropical forests help regulate our climate by storing huge quantities of carbon. Deforestation releases this carbon into the atmosphere—mostly as carbon dioxide—and from 2000 to 2010 more than a quarter of total carbon emissions came from tropical deforestation.

It is easy to see the practical value of tropical forests—from regulating our global climate to providing new medicines—but don't we also have a moral obligation to conserve the world's most diverse ecosystems? Maybe it is time to question why humans are so arrogant to assume that we can condemn our fellow species to extinction. Should we not act as stewards of our natural environment? If people have the power to destroy tropical forests, surely we also have the power to preserve them.

Humans can be the heroes in this story as well; in every tropical forest country around the world there are people monitoring tree growth, discovering new species, studying forest animals, educating forest communities, and ultimately fighting for these valuable ecosystems. Conservation efforts try to protect tropical forests at every level—from local organizations working with rural communities to encourage low-impact agriculture and improve support for protected areas, to international policy and shifts in global markets. If we look to our closest relatives in the Democratic Republic of Congo, there is local-scale conservation at Lola Ya Bonobo sanctuary near Kinshasa providing home and rehabilitation for hundreds of rescued bonobos. Regional-scale efforts focus on protecting a vast area of forest within the Tshuapa–Lomami–Lualaba Conservation Landscape (TL2); this inspiring project, borne out through the work of Terese and John Hart and their colleagues, aims to safeguard populations of bonobos, okapi, and forest elephants in this forested central African wilderness. Finally, international policy implemented through the Convention of International Trade in Endangered Species prohibits legal trade of endangered species, preventing the sale of bonobos for bush meat or pets. We are at a tipping point in human history and whether the efforts of these researchers and conservationists—these forest heroes—are enough to stem the tide of deforestation and hunting remains to be seen.

OPPOSITE, FROM TOP: A forest fire in Madagascar: today about 21 percent of Madagascar's original forest cover remains, but only a quarter of this is undisturbed, primary forest; palm oil plantations in Malaysian Borneo: from 1973 to 2015 an estimated 18.7 million hectares (46.8 million acres) of Borneo's primary forest were cleared, and simultaneously plantations expanded by 9.1 million hectares (22.8 million acres).

GEGENÜBER, VON OBEN: Ein Waldbrand auf Madagaskar: Heute sind noch etwa 21 Prozent von Madagaskars ursprünglicher Walddecke erhalten, aber nur ein Viertel davon ist unberührter Primärwald; Palmölplantagen im malaysischen Teil von Borneo: von 1973 bis 2015 wurden schätzungsweise 18,7 Millionen Hektar von Borneos Primärwald gerodet, gleichzeitig wuchsen die Plantagen um 9,1 Millionen Hektar.

CI-CONTRE, DE HAUT EN BAS : À Madagascar, il reste environ 21 % du couvert forestier original, dont seulement un quart de forêt primaire inviolée ; plantations de palmiers à huile dans la partie malaise de Bornéo : on estime à 18,7 millions le nombre d'hectares de forêt primaire détruits de 1973 à 2015, tandis que les plantations gagnaient 9,1 millions d'hectares.

DIE MENSCHEN & DER WALD

Seit Jahrtausenden leben Menschen in Tropenwäldern und interagieren mit ihnen: sie jagen Tiere, sammeln Früchte, Nüsse und Fasern und roden Gebiete für die Landwirtschaft oder für Siedlungen. Doch im Laufe des letzten Jahrhunderts hat sich der menschliche Einfluss auf die Tropenwälder stark verändert. Während die Bevölkerung wuchs und die Nachfrage nach Ressourcen stieg, wurden aus einer bestanderhaltenden Jagd und Waldnutzung im kleinen Rahmen eine systematische Bejagung und Abholzung im großen Stil. Vor der Landwirtschaft nahmen Tropenwälder eine Fläche von 21,5 Millionen Quadratkilometern ein, doch heute sind nur noch 12,5 Millionen Quadratkilometer der Tropen von Wald bedeckt, und mindestens die Hälfte davon ist degradierter Sekundärwald.

Die Insel Borneo ist ein Mikrokosmos, der globale Trends in der Tropenwaldabholzung exemplarisch aufzeigt. Vor einem Jahrhundert war diese Insel eine unerforschte Tropenwaldwildnis. Heute sind nur noch 50 Prozent von Borneos Wäldern übrig, und nur die Hälfte davon ist intakter Wald, in dem noch keine selektive Abholzung stattfand. Allein zwischen 1970 und 2010 wurden 30 Prozent von Borneos Wald gerodet – das Holz wurde abtransportiert und verkauft, und das Land wurde größtenteils in Palmölplantagen umgewandelt. Die Abholzung verkleinert den Lebensraum für Waldtiere und öffnet gleichzeitig die Wälder für die Jagd. Die Ergebnisse sind klar zu benennen: die Populationen von Borneos berühmten Waldbewohnern schrumpfen. Die Zahl der Borneo-Orang-Utans sank in den letzten 60 Jahren um 50 Prozent. Die IUCN (Internationale Union für die Bewahrung der Natur und natürlicher Ressourcen) stuft sie als stark bedroht ein. Von den Sumatra-Nashörnern in freier Wildbahn sind weniger als 100 übriggeblieben, und im gesamten malaysischen Teil von Borneo leben nur noch zwei Exemplare. Die Elefantenpopulation von Borneo hat sich während der letzten drei Generationen halbiert – sie wird als bedroht eingestuft. Die Botschaft ist einfach: Tropenwaldtiere brauchen naturbelassene Tropenwälder, um zu überleben.

Die Faktoren, die die Abholzung vorantreiben, variieren von Region zu Region. Auf Borneo beschleunigen die Holzentnahme und die Palmölproduktion die Waldzerstörung. Sie machen den Wald anfällig für Brände, erleichtern die Jagd und ermöglichen die weitere Landerschließung. Die Pracht von Borneos berühmten hohen Wäldern ist gleichzeitig ihr Verhängnis: Die riesigen Zweiflügelfruchtbäume, die hier wachsen, haben ein schönes rotbraunes und goldbraunes Holz. Mit der Rodung von Wäldern lässt sich genug Geld verdienen, um Palmölplantagen anzulegen und die globale Nachfrage nach diesem billigen Pflanzenöl zu bedienen, das in fast allen Backwaren aus dem Supermarkt steckt. Aber wer sagt, dass wir den Verlust von Wäldern in Kauf nehmen, um billigere Kekse essen zu können, macht es sich zu einfach, denn er denkt nicht an die lokalen Lebensgrundlagen, die regionalen Wirtschaften und die wachsende Weltbevölkerung, die ein bisschen besser leben und ein bisschen mehr verdienen will. Globale Märkte haben sich bis in die Wälder Zentralafrikas und zu den oberen Nebenflüssen des Amazonas ausgedehnt und ziehen Dorfgemeinschaften in die Geldwirtschaft hinein. Die Abholzung, die Jagd, die Landwirtschaft, die Viehwirtschaft, der Bergbau, der Bau von Staudämmen und die Suche nach Erdöl haben die Wirtschaften und Landschaften einst isolierter Tropenwaldregionen verändert – und es gibt kein Zurück.

In kaum 50 Jahren haben wir über die Hälfte der Tropenwälder der Erde abgeholzt und ihre Bewohner so stark bejagt, dass viele Spezies vom Aussterben bedroht sind. In den über 65 Millionen Jahren seit dem Massenaussterben, das die Zeit der Dinosaurier beendete, hat der Planet kein solches Ausmaß an Zerstörung mehr erlebt. Wir verlieren nicht nur viele Spezies, sondern profitieren auch immer weniger von den wichtigen Funktionen, die Wälder haben. Tropenwälder helfen unser Klima zu regulieren, indem sie große Mengen Kohlenstoff speichern. Die Abholzung setzt diesen Kohlenstoff frei, der größtenteils als Kohlendioxid in die Atmosphäre gelangt. Von 2000 bis 2010 war die Tropenwaldabholzung für mehr als ein Viertel der gesamten Kohlendioxidemissionen der Welt verantwortlich. Der praktische Nutzen von Tropenwäldern – von der Regulierung unseres globalen Klimas bis hin zu neuen Arzneien aus tropischen Pflanzen – ist offensichtlich, aber haben wir nicht auch eine moralische Verpflichtung, die vielfältigsten Ökosysteme der Welt zu erhalten? Vielleicht wird es Zeit, dass wir Menschen uns fragen, warum wir so überheblich sind, dass wir uns anmaßen, andere Spezies zum Aussterben zu verdammen. Sollten wir nicht der Hüter unserer natürlichen Umgebung sein? Wenn Menschen die Macht haben, Tropenwälder zu zerstören, haben wir sicher auch die Macht, sie zu erhalten.

Menschen können in dieser Geschichte jedoch auch Helden sein. In jedem Tropenwaldland der Erde gibt es Menschen, die das Baumwachstum überwachen, neue Spezies entdecken, Waldtiere studieren, in Waldsiedlungen Aufklärungsarbeit leisten und für diese wertvollen Ökosysteme kämpfen. Auf allen Ebenen wird versucht, Tropenwälder zu erhalten – von lokalen Organisationen, die mit Dorfgemeinschaften zusammenarbeiten, um eine schonende Landwirtschaft zu fördern und die Unterstützung für geschützte Gebiete zu verbessern, bis hin zur internationalen Politik und Veränderungen auf globalen Märkten. Was unsere nächsten Verwandten in der Demokratischen Republik Kongo betrifft, so gibt es bei Kinshasa die Bonoboschutzstation Lola Ya Bonobo, wo engagierte Menschen sich um Hunderte von geretteten Bonobos kümmern und ihnen ein Zuhause geben. Die Bemühungen auf regionaler Ebene konzentrieren sich auf den Erhalt einer großen Waldfläche innerhalb des Tshuapa-Lomami-Lualaba-Landschaftsschutzgebiets (TL2). Dieses inspirierende Projekt, das aus der Arbeit von Terese und John Hart und ihren Kollegen entstand, hat zum Ziel, Populationen von Bonobos, Okapis und Waldelefanten in dieser bewaldeten zentralafrikanischen Wildnis zu schützen. Und auf weltpolitischer Ebene verbietet das Washingtoner Artenschutzübereinkommen den Handel mit bedrohten Spezies, also auch den Verkauf von Bonobos als Haustiere oder Buschfleisch. Wir befinden uns an einem Wendepunkt in der menschlichen Geschichte, und ob die Anstrengungen dieser Forscher und Naturschützer – dieser Waldhelden – ausreichen, um die Waldzerstörung aufzuhalten und die Wilderei zu beenden, bleibt abzuwarten.

LES ÊTRES HUMAINS & LA FORÊT

Depuis des millénaires, des êtres humains interagissent avec les forêts tropicales en y chassant, cueillant fruits et fibres, et en défrichant les terres pour les cultiver ou s'y établir. Or au cours du siècle dernier, l'empreinte laissée par l'humanité a changé. Avec l'expansion démographique et la demande croissante en ressources, les interactions entre les êtres humains et les forêts tropicales ont évolué, passant de pratiques à petite échelle écologiquement viables à la déforestation à grande échelle et à la chasse systématique. Avant l'agriculture, les forêts tropicales occupaient 21,5 millions de km². Aujourd'hui, seulement 12,5 millions de km² des tropiques sont boisés, pour au moins moitié de forêts secondaires ou détériorées.

Le microcosme de l'île de Bornéo incarne parfaitement la tendance générale en matière de déforestation tropicale. Au siècle dernier, l'île était encore couverte d'une forêt tropicale inviolée ; aujourd'hui, il reste moins de 50 % de couvert forestier, dont la moitié seulement est intacte, épargnée par l'abattage sélectif. Rien qu'entre 1970 et 2010, 30 % de la forêt de Bornéo ont été abattus, le bois vendu à l'étranger, et la majorité des terres reconvertie en plantations de palmiers à huile. Non seulement, la déforestation réduit l'habitat des espèces forestières, mais encore elle livre la forêt à la chasse. Le recul des célèbres populations de la forêt de Bornéo en est une parfaite illustration. Le nombre d'orangs-outangs de l'île a diminué de 50 % ces 60 dernières années, et l'UICN (Union internationale pour la conservation de la nature) considère l'espèce en danger de disparition. Moins de 100 rhinocéros de Sumatra subsistent à l'état sauvage, et deux seulement vivent dans la partie malaise de Bornéo. Également classée « en danger » par l'UICN, la population d'éléphants de l'île a baissé de 50 % sur les trois dernières générations. Le message est simple : les animaux des forêts tropicales ont besoin d'espaces non perturbés pour survivre.

Les vecteurs de déforestation varient d'une région à l'autre. À Bornéo, elle est favorisée par l'extraction du bois et les plantations de palmiers à huile, qui livrent la forêt aux incendies, à la chasse et à la poursuite du développement. La splendeur des forêts de Bornéo tant célèbres pour leurs hautes futaies fait aussi leur ruine, les diptérocarpes qui y poussent donnant un magnifique bois auburn et brun fauve. Avec l'argent de l'abattage, il est aisé de financer la création d'une plantation de palmiers à huile pour inonder le marché mondial d'une huile végétale bon marché, celle que l'on trouve dans presque toutes les confiseries industrielles. Dire que nous perdons nos forêts pour pouvoir tous manger des biscuits à vils prix est toutefois réducteur et ne tient pas compte des modes de vie locaux, des économies régionales et d'une population mondiale croissante qui souhaite vivre un peu mieux et gagner un peu plus. Les marchés mondiaux se sont étendus jusqu'aux forêts d'Afrique centrale et aux affluents du cours supérieur de l'Amazone, entraînant des communautés rurales dans l'économie monétaire. L'abattage du bois, la chasse, l'agriculture, l'élevage de bétail, l'exploitation minière, la construction de barrages et l'exploration pétrolière contribuent à transformer les économies et les paysages de régions tropicales jadis isolées, et ce sans espoir de retour.

En à peine 50 ans, nous avons abattu plus de la moitié des forêts tropicales du globe et chassé leurs hôtes, les poussant au bord de l'extinction. C'est le plus haut degré de destruction connu par la Terre depuis plus de 65 millions d'années, soit depuis l'extinction massive qui a scellé la fin des dinosaures. Nous perdons non seulement des espèces, mais aussi les fonctions utiles qu'assurent les forêts. En stockant d'énormes quantités de carbone, elles participent à la régulation climatique. La déforestation libère ce carbone dans l'atmosphère, le plus souvent sous la forme de CO_2. De 2000 à 2010, elle a été à l'origine de plus d'un quart du total de ces émissions sous les tropiques. On comprend aisément la valeur des forêts tropicales sur un plan pratique – de la régulation du climat mondial à la fourniture de nouveaux médicaments – mais n'avons-nous pas aussi l'obligation morale de préserver les écosystèmes les plus diversifiés au monde ? Peut-être le temps est-il venu de se demander pourquoi nous sommes arrogants au point de condamner à l'extinction les espèces avec lesquelles nous partageons la planète. Ne devrions-nous pas œuvrer comme régisseurs de notre milieu naturel ? Si certaines personnes ont le pouvoir de détruire les forêts tropicales, nous avons sûrement les moyens de les préserver.

Le genre humain peut aussi être le héros de cette histoire ; dans chaque pays comptant une forêt tropicale, des personnes luttent pour défendre ces précieux écosystèmes : elles surveillent la croissance des arbres, découvrent de nouvelles espèces, étudient les animaux forestiers et éduquent les communautés forestières. Des efforts de conservation sont menés à tout niveau – des organisations locales œuvrant avec les communautés rurales pour stimuler l'agriculture à faible impact et mieux soutenir les zones protégées jusqu'à la politique internationale et les évolutions des marchés mondiaux. Concernant nos plus proches parents en RDC, des efforts sont menés localement par le sanctuaire Lola Ya Bonobo. Situé près de Kinshasa, il donne aux centaines de bonobos secourus un abri et la possibilité d'un retour à la vie sauvage. Des efforts régionaux visent à protéger un pan important de forêt dans le cadre du Tshuapa–Lomami–Lualaba Conservation Landscape (TL2) ; étayé par les travaux de Terese et John Hart ainsi que de leurs collègues, cet exaltant projet vise à sauvegarder les populations de bonobos, d'okapis et d'éléphants de forêt dans cette région boisée sauvage d'Afrique centrale. Enfin, la politique internationale appliquée dans le cadre de la Convention sur le commerce international des espèces de faune et de flore sauvages menacées d'extinction (CITES) interdit le commerce légal de ces espèces, notamment la vente de bonobos pour en faire de la viande de brousse ou des animaux de compagnie. Nous sommes à un moment charnière de l'histoire de l'humanité, et il reste à voir si les efforts de ces chercheurs et défenseurs de l'environnement, ces héros des forêts, seront suffisants pour endiguer la déforestation et la chasse massives.

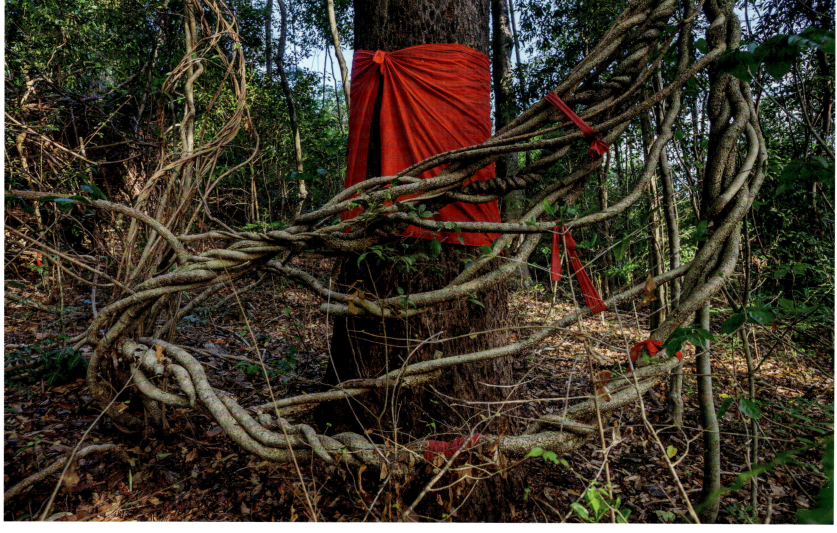

WHAT CAN YOU DO?
WAS KÖNNEN SIE TUN? | QUE POUVEZ-VOUS FAIRE ?

First, be aware and educated. Maybe this book is your first step into the world of tropical forests, and hopefully it has highlighted the beauty and fragility of these systems, but there is much more to learn about tropical forests. The following books are good starting points:

Diversity and the Tropical Rainforest by John Terborgh
One River by Wade Davis
Tropical Nature by Adrian Forsyth and Ken Miyata
A Magic Web by Egbert Leigh and Christian Ziegler

Second, be a careful consumer. As consumers we can make choices to buy products that support sustainable tropical agriculture—such as shade-grown coffee and chocolate—and to avoid products that drive deforestation, such as palm oil.

Finally, support a wildlife organization that realizes evidence-based tropical conservation, such as the **Wildlife Conservation Society** or **Fauna & Flora International**. These organizations have regional offices with scientists working on the ground on local conservation projects, creating tangible, positive results. Take a look at their websites:
www.wcs.org | **www.fauna-flora.org**

Erstens, schärfen Sie Ihr Umweltbewusstsein und informieren Sie sich. Vielleicht ist dieses Buch Ihr erster Schritt in die Welt der Tropenwälder, und hoffentlich hat es die Schönheit und Schutzbedürftigkeit dieser fragilen Ökosysteme aufgezeigt, aber es gibt noch mehr über Tropenwälder zu lernen:

Lebensraum Regenwald von John Terborgh
One River von Wade Davis
Tropical Nature von Adrian Forsyth und Ken Miyata
A Magic Web von Egbert Leigh und Christian Ziegler

Zweitens, werden Sie ein verantwortungsvoller Konsument. Als Konsumenten können wir uns entscheiden, Produkte zu kaufen, die die nachhaltige tropische Landwirtschaft unterstützen – zum Beispiel Kaffee und Schokolade von im Schatten angebauten Kaffeepflanzen bzw. Kakaobäumen – und Produkte meiden, die die Waldzerstörung weiter vorantreiben, wie Palmöl.

Und zu guter Letzt, unterstützen Sie Naturschutzorganisationen wie die **Wildlife Conservation Society** oder **Flora & Fauna International** die evidenzbasierte Programme zur Erhaltung tropischer Wälder und ihrer Artenvielfalt durchführen. Diese Organisationen haben regionale Büros mit Wissenschaftlern, die vor Ort an lokalen Naturschutzprojekten mitarbeiten, mit konkreten positiven Ergebnissen. Schauen Sie sich Ihre Websites an:
www.wcs.org | **www.fauna-flora.org**

D'abord, prendre conscience et vous informer. Ce livre vous ouvre peut-être les portes de l'univers tropical, et j'espère qu'il aura mis en lumière la beauté et la fragilité de ses écosystèmes. Pour creuser ce vaste sujet, voici quelques titres :

Diversity and the Tropical Rainforest de John Terborgh
One River de Wade Davis
Tropical Nature de Adrian Forsyth et Ken Miyata
A Magic Web de Egbert Leigh et Christian Ziegler

Ensuite, être un consommateur responsable. Chacun peut privilégier les produits promouvant l'agriculture tropicale durable – café et chocolat issus de plantations situées à l'ombre – et éviter les produits favorisant la déforestation, comme l'huile de palme.

Enfin, soutenir une ONG de protection de la faune sauvage œuvrant pour la conservation des forêts tropicales, comme la **Wildlife Conservation Society** ou **Fauna & Flora International**. Dans leurs bureaux régionaux, des scientifiques travaillent sur le terrain dans le cadre de projets locaux, avec des résultats concrets et positifs. Consultez les sites de ces organisations sur le Web :
www.wcs.org | **www.fauna-flora.org**

OPPOSITE, FROM TOP: Researchers measure tree growth in Huai Kha Khaeng Wildlife Sanctuary, Thailand; in the forests of Ankarafantsika National Park, Madagascar, this red cloth marks a sacred site used by the Sakalava tribe to celebrate the *tromba*—the spirits of royal ancestors.

GEGENÜBER, VON OBEN: Forscher messen das Baumwachstum im Wildschutzgebiet Huai Kha Khaeng in Thailand; in den Wäldern des Ankarafantsika-Nationalparks auf Madagaskar markiert dieses rote Tuch einen heiligen Ort, an dem der Sakalava-Stamm einen *tromba* genannten Ahnenkult praktiziert.

CI-CONTRE, DE HAUT EN BAS : Chercheurs mesurant la croissance des arbres dans le sanctuaire de faune de Huai Kha Khaeng, Thaïlande ; dans le parc national d'Ankarafantsika, à Madagascar, des chiffons rouges délimitent un site sacré utilisé par les Sakalava pour célébrer le *tromba*, le culte de leurs ancêtres royaux.

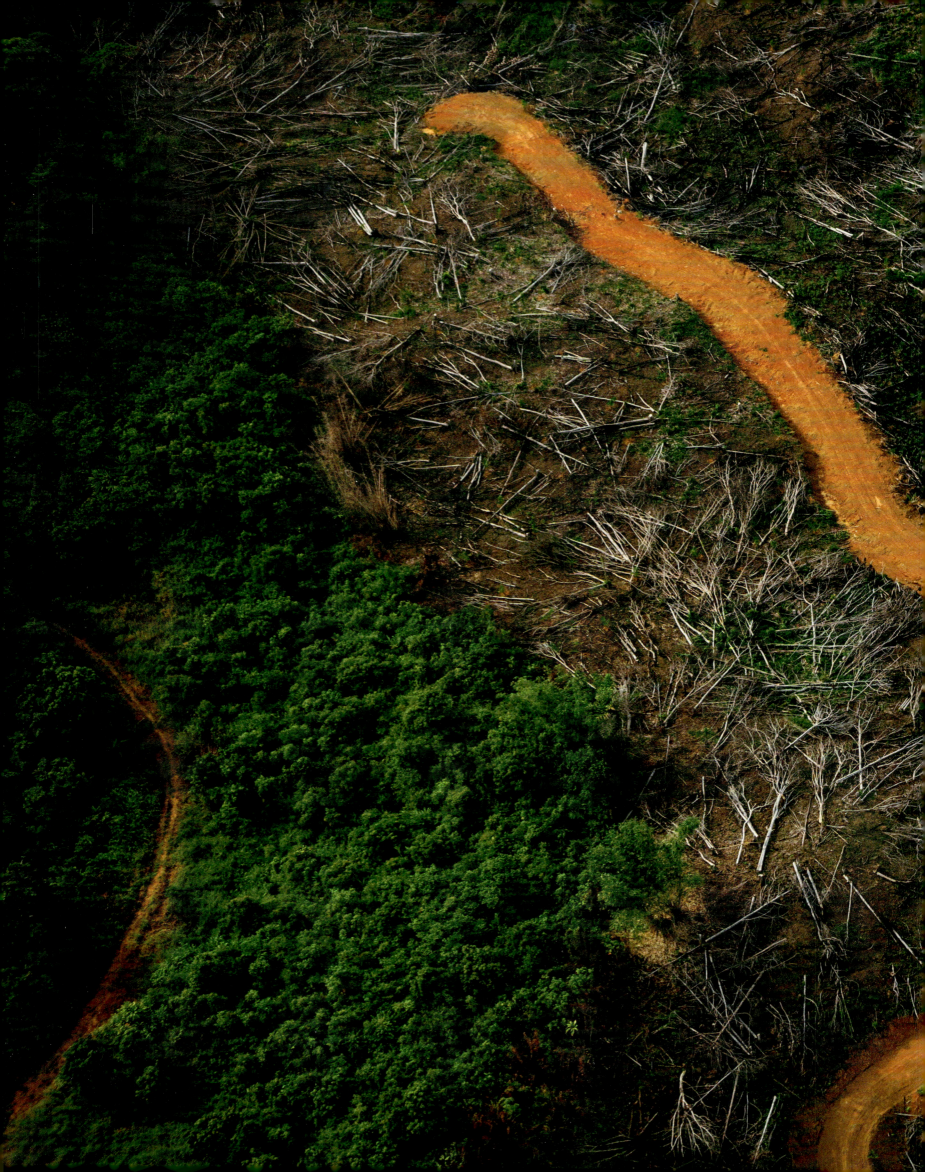

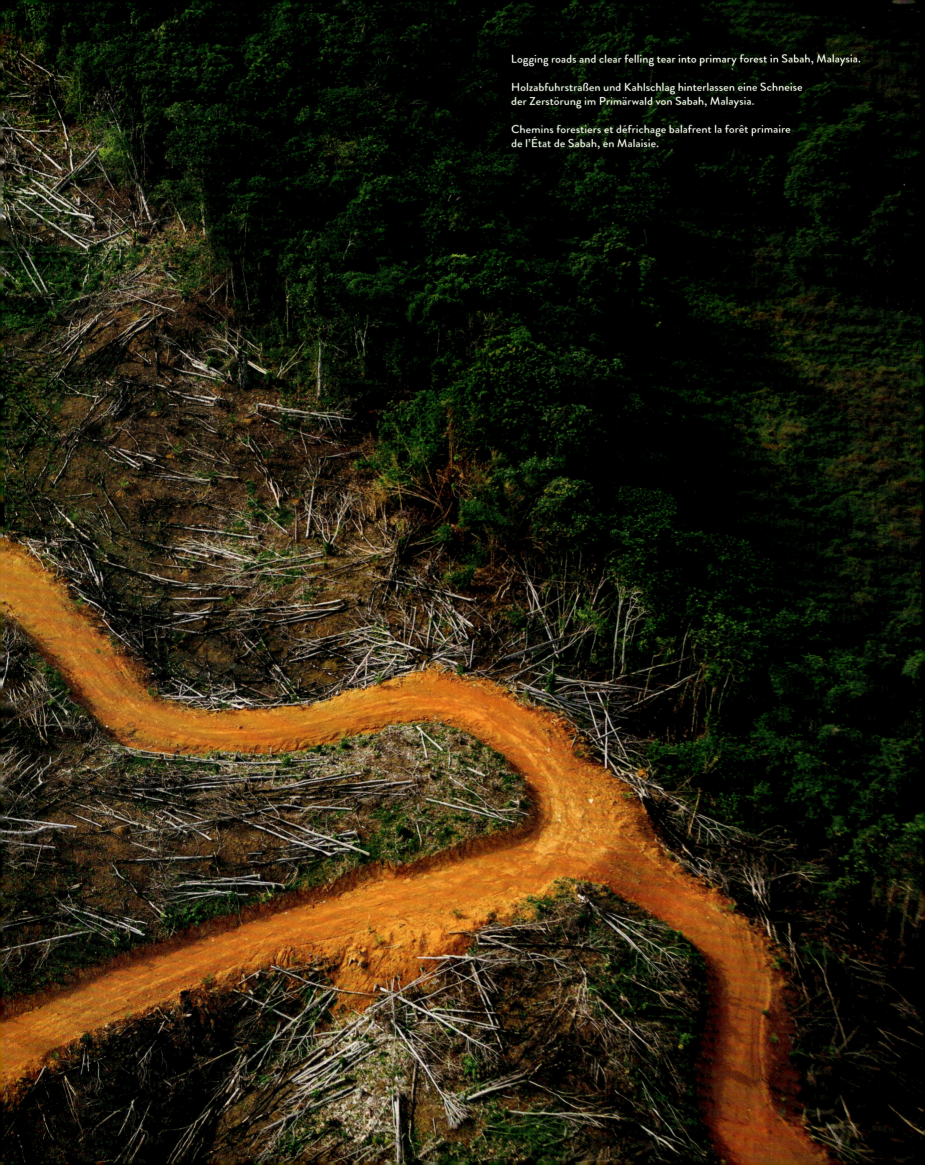

Logging roads and clear felling tear into primary forest in Sabah, Malaysia.

Holzabfuhrstraßen und Kahlschlag hinterlassen eine Schneise der Zerstörung im Primärwald von Sabah, Malaysia.

Chemins forestiers et défrichage balafrent la forêt primaire de l'État de Sabah, en Malaisie.

KNOWLEDGE, PATIENCE & LUCK
HOW THIS BOOK WAS PHOTOGRAPHED

I love green! Maybe this is why I love tropical forests, but then I love everything else, too: the earthy, damp smell and the joyous proliferation of nature. Forests reveal their secrets slowly, and even on the well-trodden trails of the forests that border my backyard in Panama, I can find something new and surprising during each visit. When I walk into the forest I am delighted to find myself perfectly alone, and yet I am not alone—life is everywhere, in an overwhelming composition of colors, shapes, smells, and humidity. However, the very things that I love about tropical forests can make them challenging environments for photographers. First, the warm, wet climate is not friendly toward camera equipment: I have lost many lenses to rain and fungus. Second, the very biology of tropical forests conspires against photographers; the dense vegetation reduces the sunlight penetrating to the forest floor so that there is never enough light, and due to the high species diversity most animals are rare and cautious. These factors combine to make tropical forests subtle places, where animals are hidden from the visitor, and only with time do you detect some sign of them. Tropical forests taught me a very important lesson: be patient—only with much time and effort will you be successful.

Every tropical forest is different, with distinct communities of plants and animals, and to tell a good story I need to understand the ecosystem. I was a biologist before I was a photographer, but I would say that now I am both. Having a background in biology is very useful; it informs me while shooting a story and gives my images more depth. I think about an assignment for months before actually getting into the field—I research the subject to get acquainted with the focal species, its behavior and habitat, and how it interacts with other species. I then try to plan out an original point of view and create a wish list of images that will tell the story. Readers are often saturated with pictures, but my goal is to generate something new and capture people's imagination. Nature is fascinating—I want to captivate people with the beauty of tropical forests and bring them to understand that these ecosystems are truly endangered.

Almost every image in this book involved significant thought and planning; some single images took maybe three or four weeks of trial-and-error, and persistence. The image of a humming bird visiting an orchid on pages 180/181 took me almost three weeks. I wanted to capture the details of the bird's eye, and the bright colors of the feathers and the orchid flower, so I created a very complex set-up that included six flashes and a bespoke macro lens positioned really close to the orchid—maybe less than 3 centimeters (1 inch) away. The hummingbird was suspicious at first, but finally it visited the flower right in front of the lens. It was perfect!

Camera traps are the only way to photograph many shy and nocturnal forest animals. The trap involves a camera—in a watertight housing—with three remote flashes, and a trip mechanism (TrailMaster) to trigger the camera when an animal passes by. To figure out a good place to set the camera trap I need to think like an ocelot or a bat; the better I predict the animal's behavior, the better the pictures will be. For ocelots, the camera traps were focused on latrine sites and regularly used trails. For bats, the camera was set up to catch bats entering or leaving known roosting sites. The camera set-up can stay in the same location for weeks or even months. It's an exciting moment when I return with the memory card—frequently there are no good images, but then sometimes everything falls into place and the result is magical. A glimpse into the life of a secretive forest animal.

When photographing bonobos, cassowaries, and chasing after monkeys in Peru, I used a very different strategy. In these cases I followed animals day after day, until they felt safe in my presence. I used a stripped-down set-up, as I would often spend all day running through the forest. Trying to photograph bonobos was extreme, some days they moved more than 15 kilometers (9 miles) through the forest. Without a trail to follow it was incredibly difficult to keep up with them. I would leave camp at 5 a.m. with my local guide and just one camera with a long lens (2.8/300 and a 1.4 extender), and we would run all day. It was critical to keep up with the bonobo group and stay with them until they made nests and slept for the night, otherwise we would lose them and it could take days for us to find the group again. We were in the forest from 5 a.m. until 7 p.m. everyday—I was really fit after this adventure.

I have given these examples to illustrate that a great deal of work and preparation can go into a single image, and that patience, persistence, and knowledge are just as important as equipment and technique. I am lucky to do a job that I love—I hope that you see this and feel this in the pictures. If you have never been to a tropical forest, hopefully these images can transport you there for a few moments and maybe even inspire you to visit one day.

OPPOSITE, CLOCKWISE FROM TOP: Christian Ziegler working from a scaffold tower in central Panama to photograph a balsa flower. Photograph taken by Tim Laman; Daisy Dent identifying trees on Coiba Island, Panama; Christian and writer David Quammen meet a bonobo in Lola Ya Bonobo Sanctuary, near Kinshasa, DRC; setting up a camera trap to capture bats leaving a roost on BCI Panama; tracking monkeys through the forests and swamps of BCI, Panama.

GEGENÜBER, IM UHRZEIGERSINN VON OBEN: Christian Ziegler arbeitet von einem Gerüstturm aus, um eine Balsabaumblüte zu fotografieren, Zentralpanama, Foto von Tim Laman; Daisy Dent identifiziert Bäume auf der Insel Coiba in Panama; Christian Ziegler und der Autor David Quammen begegnen einem Bonobo in der Schutzstation Lola Ya Bonobo bei Kinshasa, DRC; bei der Installation einer Kamerafalle, um Fledermäuse aufzunehmen, die ihren Schlafplatz verlassen, auf BCI in Panama; bei der Verfolgung von Affen durch die Wälder und Sümpfe von BCI, Panama.

CI-CONTRE, DANS LE SENS HORAIRE EN PARTANT DU HAUT : Christian Ziegler sur un échafaudage photographiant une fleur de balsa dans le centre du Panama (Photo : Tim Laman) ; Daisy Dent identifie des arbres sur l'île de Coiba, Panama ; Christian Ziegler et l'auteur David Quammen avec un bonobo au sanctuaire de bonobos Lola Ya Bonobo, près de Kinshasa, RDC ; installation d'un piège photo pour immortaliser des chauves-souris quittant le nid à BCI, Panama ; pistage de singes dans les forêts et marais de cette même île.

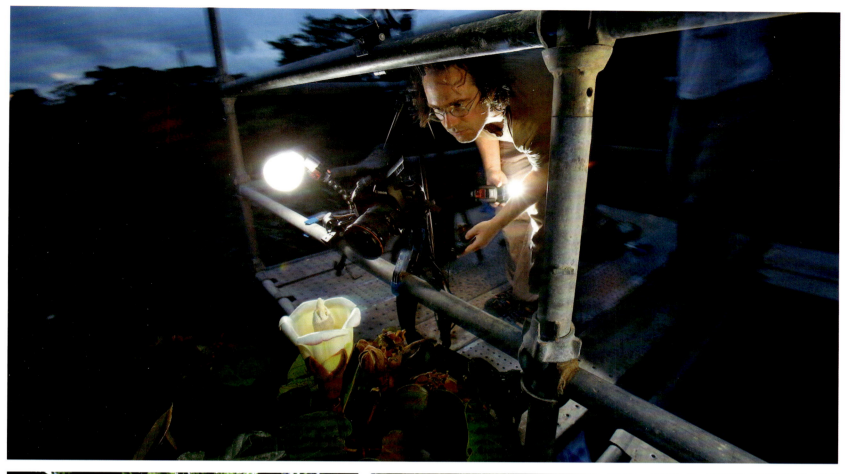

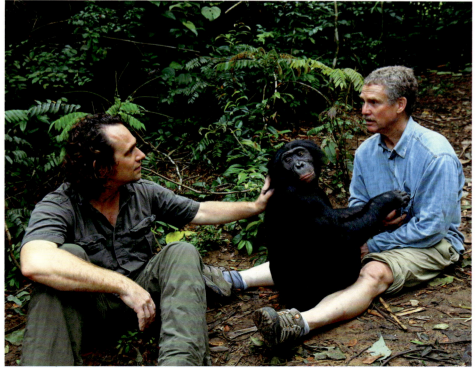

WISSEN, GEDULD & GLÜCK
WIE DIESES BUCH FOTOGRAFIERT WURDE

Ich liebe Grün! Vielleicht liebe ich deshalb Tropenwälder, aber ich liebe auch alles andere: den erdigen feuchten Geruch und den fröhlichen Wildwuchs der Natur. Wälder offenbaren ihre Geheimnisse nicht so schnell. Selbst auf den ausgetretenen Wegen, die in Panama an meinem Hinterhof vorbeiführen, finde ich bei jedem Besuch etwas Neues und Überraschendes. Wenn ich in den Wald laufe, genieße ich es, ganz allein zu sein, doch eigentlich bin ich gar nicht allein, denn überall herrscht Leben, ein überwältigendes Zusammenspiel von Farben, Formen, Gerüchen und Feuchtigkeit. Doch genau die Dinge, die ich an Tropenwäldern liebe, können sie für Fotografen zu einer echten Herausforderung machen. Erstens bekommt das warme nasse Klima der Fotoausrüstung schlecht: Regen und Pilzbefall haben mich schon etliche Objektive gekostet. Zweitens verschwört sich die ganze Biologie von Tropenwäldern gegen Fotografen. Die dichte Vegetation lässt nur wenig Sonnenlicht zum Waldboden durchdringen, so dass nie genug Licht vorhanden ist, und wegen der großen Artenvielfalt sind die meisten Tiere selten und sehr vorsichtig, so dass man sie kaum zu Gesicht bekommt. All das macht Tropenwälder für Fotografen zu schwierigen Orten. Erst mit der Zeit entdeckt man Anzeichen ihrer gut versteckten Bewohner. Tropenwälder lehrten mich etwas sehr Wichtiges: hab Geduld – nur mit viel Zeit und Mühe wirst du Erfolg haben.

Jeder Tropenwald ist anders und beherbergt unterschiedliche Gemeinschaften von Pflanzen und Tieren. Um eine gute Geschichte erzählen zu können, muss ich das Ökosystem kennen. Ich war Biologe, bevor ich Fotograf wurde, aber ich würde sagen, dass ich jetzt beides bin. Biologisches Hintergrundwissen ist sehr hilfreich. Es inspiriert mich, während ich eine Fotoserie schieße und verleiht meinen Bildern mehr Tiefe. Ich mache mir monatelang Gedanken über einen Auftrag, bevor ich mich vor Ort begebe. Ich recherchiere viel, um mich mit der Spezies vertraut zu machen, die im Mittelpunkt des Projekts steht, sammle Informationen über ihr Verhalten und ihr Habitat und darüber, wie sie mit anderen Spezies interagiert. Dann versuche ich ein originelles Rahmenkonzept zu entwickeln und erstelle eine Wunschliste von Bildern, die die Geschichte erzählen sollen. Häufig sind Leser von Bildern geradezu übersättigt. Mein Ziel ist, etwas Neues zu schaffen und die Fantasie der Leser anzuregen. Die Natur ist faszinierend – ich will die Schönheit tropischer Wälder so präsentieren, dass sie die Leser in ihren Bann zieht. Und ich will den Leuten begreiflich machen, dass diese Ökosysteme wirklich gefährdet sind.

Fast allen Bildern in diesem Buch gingen viele Überlegungen und eine sorgfältige Planung voraus. Einzelne Bilder sind das Ergebnis von drei oder vier Wochen beharrlichen Herumprobierens. Für das Bild von einem Kolibri, der eine Orchidee besucht (Seite 180/181), brauchte ich fast drei Wochen. Ich wollte gleichzeitig die Details vom Auge des Vogels, die leuchtenden Farben seines Gefieders und die Orchidee festhalten, deshalb konstruierte ich einen recht komplizierten Aufbau, zu dem sechs Blitze und ein maßgeschneidertes Makro-Objektiv gehörten, das ich ganz dicht bei der Orchidee positionierte – mit vielleicht knapp 3 Zentimetern Abstand. Der Kolibri war zunächst misstrauisch, aber schließlich besuchte er die Blume direkt vor meiner Linse. Es war perfekt!

Kamerafallen sind oft die einzige Möglichkeit, scheue und nachtaktive Waldtiere zu fotografieren. Für so eine Falle braucht man eine Kamera – in einem wasserdichten Gehäuse – mit drei ferngesteuerten Blitzen und einem Bewegungsmelder (TrailMaster), der das Bild auslöst, wenn ein Tier vorbeikommt. Um einen guten Platz für die Kamerafalle zu finden, muss ich wie ein Ozelot oder eine Fledermaus denken. Je besser ich das Verhalten des Tieres vorhersehe, desto besser werden die Bilder. Um Ozelots aufzunehmen, richtete ich die Kamera auf Latrinenplätze und regelmäßig benutzte Trampelpfade. Bei den Fledermäusen positionierte ich die Kamera so, dass ich die Tiere beim Anfliegen und Verlassen ihrer bekannten Schlafplätze fotografieren konnte. Die Kamerafalle kann wochenlang oder sogar monatelang am selben Ort bleiben. Es ist immer ein aufregender Augenblick, wenn ich mit der Speicherkarte zu ihr zurückkehre – oft bekomme ich keine guten Bilder, aber manchmal passt alles, und das Ergebnis ist bezaubernd. Ein Blick in das Leben eines sehr scheuen Waldtiers.

Als ich in Peru Bonobos und Kasuare fotografierte und Affen hinterherjagte, benutzte ich eine ganz andere Strategie. In diesen Fällen folgte ich den Tieren Tag für Tag, bis sie sich in meiner Gegenwart sicher fühlten. Ich nahm nur das Nötigste an Ausrüstung mit, weil ich oft den ganzen Tag durch den Wald lief. Bonobos zu fotografieren, war extrem anstrengend. An manchen Tagen bewegten sich die Affen mehr als 15 Kilometer durch den Wald – da ich keinem Pfad folgen konnte, war es unglaublich schwierig, mit ihnen Schritt zu halten. Morgens um 5 Uhr verließ ich das Camp mit meinem einheimischen Führer und nur einer Kamera mit einem langen Objektiv (2,8/300 und ein 1,4 Konverter), dann liefen wir den ganzen Tag. Wir mussten unbedingt mit der Gruppe Bonobos Schritt halten und bei ihnen bleiben, bis sie sich Nester für die Nacht bauten und einschliefen, denn sonst verloren wir sie, und es konnte uns Tage kosten, sie wiederzufinden. Wir waren jeden Tag von 5 Uhr morgens bis 7 Uhr abends im Wald – nach diesem Abenteuer war ich wirklich fit.

Diese Beispiele sollen veranschaulichen, dass ein einziges Bild viel Arbeit und Vorbereitung erfordern kann und dass Geduld, Ausdauer und Wissen ebenso wichtig sind wie Ausrüstung und Technik. Ich habe das Glück, einen Job machen zu können, den ich liebe – ich hoffe, dass Sie das beim Betrachten der Bilder sehen und spüren. Wenn Sie noch nie in einem Tropenwald waren, dann können diese Bilder Sie hoffentlich für ein paar Augenblicke in diese faszinierende Welt hineinversetzen und vielleicht sogar dazu inspirieren, sie eines Tages selbst zu besuchen.

SAVOIR, PATIENCE & CHANCE
COMMENT J'AI PRIS LES PHOTOGRAPHIES DE CE LIVRE

J'aime le vert ! C'est peut-être pourquoi j'aime les forêts tropicales, dont j'aime aussi tout le reste : l'odeur de terre et d'humidité ainsi que le réjouissant foisonnement de la nature. Les forêts révèlent leurs secrets lentement, et il m'arrive à chaque fois de trouver quelque chose de nouveau et de surprenant, même le long des sentiers battus de la forêt bordant l'arrière-cour de ma demeure au Panama. Lorsque j'y pénètre, je suis ravi de me retrouver complètement seul, alors que je ne le suis aucunement, car la vie est partout, extraordinaire composition de couleurs, de formes, de senteurs et de moiteur. Or ces choses que j'apprécie dans les forêts tropicales peuvent ne pas faciliter la tâche du photographe. D'abord, chaleur et humidité ne font pas bon ménage avec le matériel – la pluie et la moisissure m'ont en effet coûté bien des objectifs. Ensuite, ces forêts complotent contre les photographes par leur biologie même ; la végétation dense limite la quantité de soleil parvenant jusqu'au sol, de sorte qu'il n'y a jamais assez de lumière. De plus, compte tenu de la grande biodiversité, les animaux sont pour la plupart rares et prudents. La combinaison de ces facteurs fait de ces forêts des endroits mystérieux, où les animaux se dissimulent aux visiteurs, et il faut du temps pour déceler quelques signes de leur présence. Ces forêts m'ont enseigné une leçon très importante : la patience, car beaucoup de temps et d'efforts sont nécessaires pour mener à bien tout projet.

Chaque forêt tropicale est différente, avec diverses communautés végétales et animales, et pour raconter une belle histoire, il me faut comprendre l'écosystème. J'étais biologiste avant d'être photographe, et je dirais qu'aujourd'hui que je suis les deux. Une formation en biologie est très utile ; cela me guide lorsque je photographie pour un reportage et cela donne plus de poids à mes images. Je réfléchis à une mission des mois avant de me rendre sur le terrain – j'étudie à fond le sujet pour me familiariser avec l'espèce vedette, son comportement, son habitat et ses relations avec d'autres espèces. J'essaie de prévoir un angle de vue original et de prendre les photographies susceptibles de raconter l'histoire. Les lecteurs étant souvent saturés par les images, mon objectif est de créer quelque chose d'inédit qui captive leur imagination. La nature est fascinante. Aussi, mon souhait est-il de les séduire à travers la beauté des forêts tropicales et de les amener à prendre conscience que les écosystèmes sont véritablement menacés.

Presque chaque image de ce livre a fait l'objet d'une réflexion et d'une préparation intenses ; pour certaines, il m'a fallu trois à quatre semaines de tâtonnements et de persévérance. L'image du colibri butinant l'orchidée (pages 180-181) m'a demandé presque trois semaines de patience. Comme je voulais saisir les détails de l'œil de l'oiseau, les couleurs vives des ailes et de l'orchidée, j'ai mis en place une installation complexe comprenant six flashs et un macro-objectif sur mesure placé tout près de la fleur, disons à moins de 3 cm. Un peu hésitant au début, le colibri a fini par butiner la fleur face à l'objectif. C'était parfait !

Le seul moyen de fixer nombre d'animaux de nuit farouches sur la pellicule, c'est le piège photographique. Celui-ci comprend un appareil photo – placé dans un boîtier étanche – et trois flashs déportés, ainsi qu'un détecteur de mouvement (TrailMaster) qui déclenche l'appareil au passage de l'animal. Pour trouver le bon emplacement, je dois penser comme un ocelot ou une chauve-souris ; mieux je prédis leur comportement, meilleures sont les photos. Pour les ocelots, les pièges étaient concentrés sur leurs sites de défécation et leurs itinéraires réguliers. Pour les chauves-souris, l'appareil était placé de sorte à les surprendre entrant ou sortant de leurs sites de reproduction. Une installation peut rester au même endroit des semaines, voire des mois. L'excitation est grande lorsque je rapporte la carte mémoire ; il arrive souvent qu'il n'y ait aucune image satisfaisante, mais quand tout se combine comme prévu, le résultat est magique : un animal secret de la forêt nous laisse entrevoir un pan de sa vie.

Pour prendre les bonobos, les casoars et les singes au Pérou, j'ai utilisé une technique très différente. Je les ai suivis jour après jour, jusqu'à ce qu'ils soient en confiance. Mon installation était minimaliste, car je passais souvent toute la journée à courir dans la forêt. Le plus dur a été de photographier les bonobos. Certains jours en effet, ils parcouraient plus de 15 kilomètres à travers la forêt et, en l'absence de sentier, il était incroyablement difficile de les suivre. Avec mon guide local, nous levions le camp à 5 heures du matin, armés d'un appareil à longue focale (2.8/300 et multiplicateur 1.4), et nous n'arrêtions pas de la journée. Il était essentiel de ne pas perdre le groupe de bonobos de vue jusqu'à ce qu'ils bâtissent leurs nids pour la nuit. Sinon, nous les aurions perdu de vue et il nous aurait fallu des jours pour les retrouver. Nous étions en forêt de 5 heures du matin à 7 heures du soir – je tenais une de ces formes après cette aventure.

J'ai donné ces exemples pour montrer qu'une simple image peut exiger énormément de travail et de préparation, et que la patience, la persévérance et le savoir sont tout aussi importants que le matériel et la technique. Je suis heureux d'exercer un métier que j'aime – et j'espère que vous le verrez et le ressentirez dans ces images. Si vous n'avez jamais pénétré dans une forêt tropicale, j'espère qu'elles pourront vous y transporter quelques instants et vous inciter à vous y rendre un jour.

ACKNOWLEDGMENTS

CHRISTIAN: The pictures presented here illustrate over 20 years of work. Without the support and encouragement of Ruth Eichhorn and Kathy Moran, I would not have the wealth of images and experience that make this book possible. Thank you! I am grateful to Chris Johns, Venita Kaleps, Rose Kidman-Cox, Frans Lanting, Egbert Leigh, Susan McElhinney, Martin Meister, Larry Minden, Cristian Samper, and Martin Wikelski for their advice and support—for valuing my photographic work and enabling me to turn a passion into a career.

I would not have been able to complete the projects presented here without the help of some outstanding assistants: Bruno D'Amicis, Sergio Estrada-Villegas, Robert Horan, Bertrand Razafimahatratra, and Joris van Alphen. Over the years they have all provided help, humor, and good company even when forced to sleep in a goat shed in rural Democratic Republic of Congo.

Thanks are due to a host of field station and national park staff from around the world who provided me with advice, a dry place to sleep, and a good (or not so good) meal. These people do really valuable jobs in tough conditions and are often undervalued and underpaid. I want to recognize their contribution here.

The staff and scientists at the Smithsonian Tropical Research Institute in Panama have supported and informed my work from the beginning. In particular, I would like to thank Biff Bermingham, Tony Coates, Carlos Jaramillo, Beth King, Egbert Leigh, Owen Macmillan, Rachel Page, Ira Rubinoff, Raineldo Urriola, and Joe Wright. A special thank you goes to Oris Acevedo and the staff at Barro Colorado Island. Working with scientists gives my work increased depth and meaning, and over the years I have greatly enjoyed working with Gottfried Hohmann, Eli Kalko, Roland Kays, Omar Lopez, Stefan Schnitzer, Adam Smith, and John Terborgh; there are surely more who I have forgotten to name here, and I am sorry!

CHRISTIAN AND DAISY: First, we would like to thank Arndt Jasper, our editor at teNeues, for coming to Christian with this idea in the first place and for his patience as we endlessly change pictures and edit texts.

Since this book was first discussed three years ago, Christian suffered a stroke and Daisy gave birth to our son Benjamin. Writing this book has been an intense and exciting collaboration. We have many people to thank, both for helping us through these difficult times and for providing advice on different iterations of these chapters.

Thank you to our wonderful community of friends in Gamboa, Panama, for many days and nights passed happily together. Thank you also to our friends and colleagues in the U.K., Germany, USA, and further afield—after working in so many countries for so many years we truly have a global community of friends. I am grateful to David Burslem, Saara DeWalt, Alistair Jump, Jennifer Powers, and Joe Wright for their longstanding support and mentorship.

For advice on both the style and content of texts, we would like to thank Nils Bunnefeld, Michael Caldwell, Sergio Estrada-Villegas, Gottfried Hohmann, Mike Kaspari, Roland Kays, Kate O'Dea, and Mario Vallejo-Marin. We owe particular thanks to Tim Paine, for proofreading the final draft.

We are grateful to Christian's brother, Johannes, and Daisy's sister, Rosie, and their families for their help and good humor.
Thanks to our parents—Christa-Anita Ziegler, Hans-Walter Ziegler, and Lyn and Miles Dent—for supporting us through this and many other projects. Particular thanks go to Daisy's father, Miles Dent, who carefully read and edited every text in this book, as our layman of choice! Lastly thank you to our children—Freya and Benjamin—for putting up with the many nights that Christian is away for fieldwork and with the long hours that we have spent working on "the book."

IMPRINT

© 2017 teNeues Media GmbH & Co. KG, Kempen
Photographs © 2017 Christian Ziegler. All rights reserved.
www.christianziegler.photography

Texts: Daisy Dent & Christian Ziegler
Foreword: Ruth Eichhorn

Copyediting: Victorine Lamothe-Maurin
Translations
English: WeSwitch Languages – Romina Russo Lais &
Anja Hemming-Xavier (foreword)
German: VerlagsService Dr. Ulrich Mihr – Renate Weitbrecht (translation),
Martin Janik (copyediting)
French: Claude Checconi (translation), Christèle Jany (copyediting)

Editorial coordination: Arndt Jasper
Design: Christin Steirat
Production: Alwine Krebber
Color separation: Jens Grundei

Published by teNeues Publishing Group

teNeues Media GmbH & Co. KG
Am Selder 37, 47906 Kempen, Germany
Phone: +49-(0)2152-916-0
Fax: +49-(0)2152-916-111
e-mail: books@teneues.com

Press department: Andrea Rehn
Phone: +49-(0)2152-916-202
e-mail: arehn@teneues.com

teNeues Publishing Company
7 West 18th Street, New York, NY 10011, USA
Phone: +1-212-627-9090
Fax: +1-212-627-9511

teNeues Publishing UK Ltd.
12 Ferndene Road, London SE24 0AQ, UK
Phone: +44-(0)20-3542-8997

teNeues France S.A.R.L.
39, rue des Billets, 18250 Henrichemont, France
Phone: +33-(0)2-4826-9348
Fax: +33-(0)1-7072-3482

www.teneues.com

ISBN 978-3-96171-029-4
Library of Congress Number: 2017942053

Printed in Italy

Picture and text rights reserved for all countries.
No part of this publication may be reproduced in any manner whatsoever.

While we strive for utmost precision in every detail, we cannot be held responsible for any inaccuracies, neither for any subsequent loss or damage arising.

Bibliographic information published by the Deutsche Nationalbibliothek The Deutsche Nationalbibliothek lists this publication in the Deutsche Nationalbibliografie; detailed bibliographic data are available on the Internet at http://dnb.dnb.de.

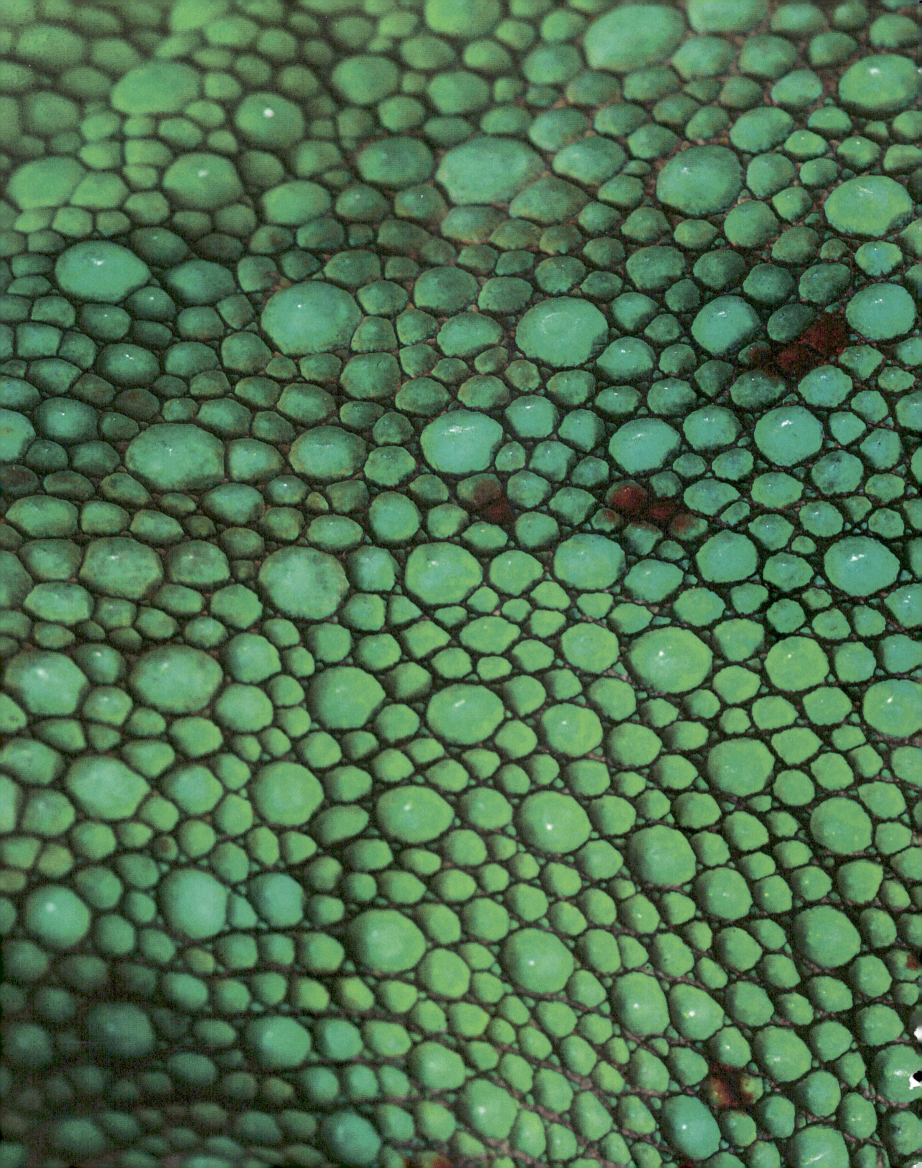